超擬真夢幻黏土甜點

Mr.Pocket
著

餅乾、蛋糕、塔派、馬卡龍，
走進樹脂黏土的甜蜜廚房

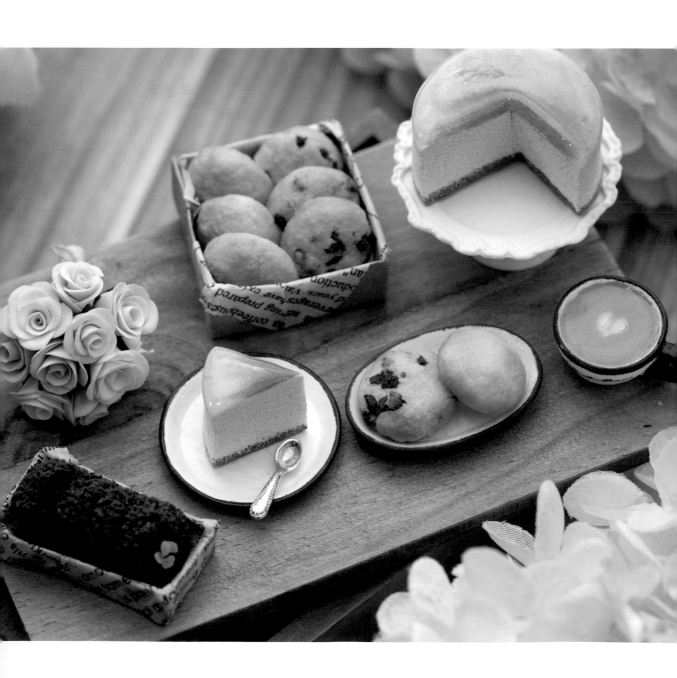

CONTENTS

作者序：一起進入最療癒人心的
手作世界吧！　　　　　　05

Chapter1
超擬真甜點的事前準備

黏土　　　　　　　　　　08
・黏土的材料與保存　　　　08
調色　　　　　　　　　　10
・調色的材料與調色方法　　10
・壓克力顏色一覽表　　　　12
醬汁　　　　　　　　　　13
・醬汁的材料與調色方法　　13
・使用AB膠的注意事項　　　14
・AB 膠混合後無法硬化的常見原因　14
奶油土　　　　　　　　　15
・奶油土的材料與用法　　　15
工具　　　　　　　　　　17
・工具的特性與使用方法　　17

Chapter2
水果配件＆甜點配件

黑莓　　　　　　　　　　22
藍莓　　　　　　　　　　22
覆盆莓　　　　　　　　　23
切丁芒果　　　　　　　　23
整顆芒果　　　　　　　　24
麝香葡萄　　　　　　　　25
紅醋栗　　　　　　　　　26
草莓　　　　　　　　　　27
草莓剖半　　　　　　　　27
櫻桃　　　　　　　　　　28
鳳梨片　　　　　　　　　29
香蕉片　　　　　　　　　30
薄荷葉　　　　　　　　　31
彩針　　　　　　　　　　31
冰淇淋　　　　　　　　　32
小白花　　　　　　　　　33

Chapter3
手工餅乾

奶酥圓餅	36
巧克力曲奇餅	38
格子餅乾	40
雙色螺旋餅乾	42
愛心巧克力餅乾	44
糖心餅乾	46

Chapter4
甜甜圈

原味經典糖粉甜甜圈	50
糖霜甜甜圈	52
法蘭奇甜甜圈（巧克力堅果）	54

Chapter5
手工酥餅

巧克力酥	58
杏仁酥	60
鳳梨酥	63

Chapter6
馬卡龍

圓形馬卡龍	68
愛心馬卡龍	70
雪人馬卡龍	72
聖誕樹馬卡龍	75

Chapter7
蛋糕

經典重乳酪起司蛋糕	80
莓果黑森林瑞士捲	83
彩虹蛋糕	86
藍莓漸層慕斯蛋糕	88
芒果夏洛特	91

CONTENTS

Chapter10
可愛的甜點飾品 DIY

材料與工具 124
超可愛的髮夾 & 耳環 126
可口的點心別針 128
繽紛的甜點磁鐵 130
華麗的垂墜耳環 & 鑰匙圈 132
附錄 1 愛心、聖誕樹版型 134
附錄 2 購買材料與工具的商店 134

Chapter8
可麗餅 & 塔派

芒果可麗餅 96
芒果玫瑰塔 99
香蕉提拉米蘇 102
草莓千層派 105
鳳梨派 108

Chapter9
果凍 & 飲品

莓果優格杯 114
草莓聖代 116
鳳梨漂浮蘇打 119

· 本書作品並非食品，請注意別讓幼童或寵物誤食。
· 本書作品皆由作者親手製作，完成品的尺寸與質感將因製作者不同而有些許差異。

⇀ 作者序 ⇌

一起進入最療癒人心的手作世界吧！

原本以為會一輩子當護理師到老的我，從沒想過起初純粹只是釋放工作壓力的興趣，捏著捏著竟也成了一份工作，開始授課教學，甚至還能有機會出書。在此，要非常感謝出版社的慧眼相中，且一路輔佐我把這本書完成。也很感激我的家人，尤其是我的先生，始終對我有著無與倫比的信心，支持著我。

本書為了使初學者也能簡單上手，由基礎的水果配件、操作簡單的手工餅乾、馬卡龍等，到進階的可麗餅、蛋糕及飲品系列，使用大量詳細的步驟圖，循序漸進教大家如何運用黏土，捏出夢幻又可愛的甜點。也非常鼓勵大家在看完此書之後，運用書裡的技巧，創作出屬於自己的作品喔！

在捏製作品的過程，比起「擬真」，發掘自己的「手感」更為重要。手作之所以迷人，就是在於每個人的手感與創作獨特性不同，而各自有不同的風格，用自己的手感去詮釋，會讓作品更耳目一新。因此，即使是初學者也不必擔心捏不好或捏不像，儘管放手去享受捏黏土的過程，慢慢會培養出自己的手感，不必過度追求擬真或捏得很像，反而侷限了自己的創作。

黏土甜點雖然製作過程，從揉土調色、捏塑形體、製作紋理、刷色到裝飾，感覺很繁瑣、耗神費力，但其實沒有想像中這麼困難，只要放手盡情的去捏，天馬行空的想像也能在手中幻化出可愛的作品，最重要的是樂在其中即可，這也是我開始捏黏土的初衷。希望大家能在捏製的過程中感受到療癒及手作的小確幸。

Mr. Pocket

Chapter *1*

超擬真甜點的
事前準備

這麼漂亮、可口的擬真甜點究竟是怎麼製作的呢？
讓我們先認識基本材料與工具，
本篇介紹各種黏土、奶油土的特性與正確使用方法，
以及醬汁的調配技巧，
熟記材料與工具後，就能輕鬆上手！

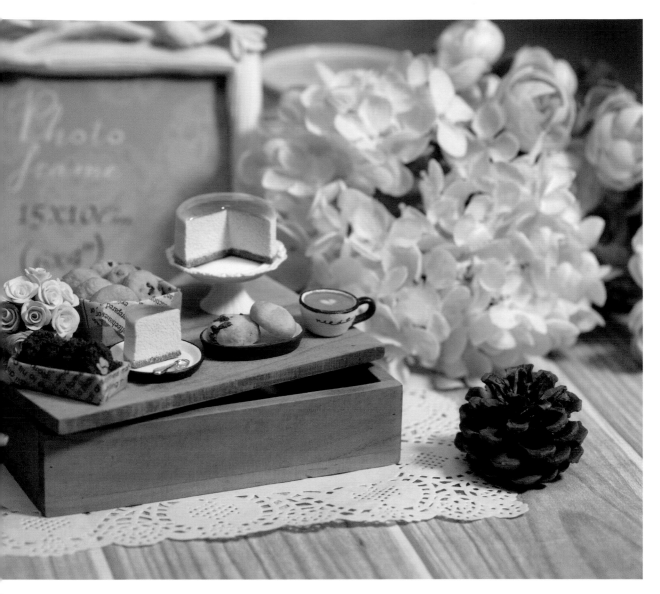
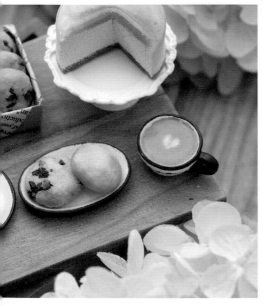
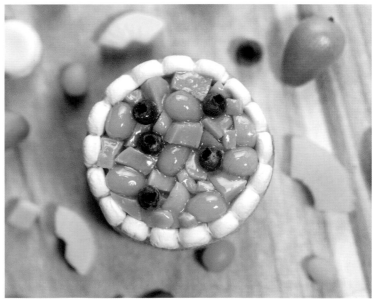

黏土

了解黏土的種類特性，便能依照作品想要呈現的質感來選擇適合的黏土。以下介紹本書所使用的黏土種類與保存方式。

❖ 黏土的材料與保存 ❖

MODENA 樹脂黏土

延展性非常好，可塑性強，乾燥後具有輕微防潑水的功效，能製作出扎實堅硬的質感，乾燥後帶少許半透明感，常使用來製作餅乾、塔皮。

Grace 樹脂黏土

質地細緻綿密，乾燥後呈現帶光澤的半透明感，常被使用來捏製水果配件，如：草莓、櫻桃等。

Grace 輕量黏土

質地蓬鬆細緻，富有彈性，不帶有光澤感，重量約是樹脂黏土的一半，適合製作馬卡龍、冰淇淋、蛋糕等霧面質感的甜點。

SUKERUKUN 透明黏土

具有高度透明感的黏土，質地柔軟，搭配透明色系的模型顏料，可製作出具有透光度的水果，如：覆盆莓、紅醋栗。

HALF-CILLA 輕量紙黏土

質地鬆軟輕柔，由於內含豐富的紙漿纖維，可以輕易用刀或模型切出俐落漂亮的斷面，適合製作需切剖面的蛋糕。因纖維成份與其他黏土不具兼容性，無法和其他黏土或色土混合，建議使用顏料調色。

木質黏土

此款黏土內添加天然木屑，於乾燥後會呈現木屑粗糙的質感，
很適合拿來做甜點中，以消化餅乾屑製作的派底。本書使用於
杏仁酥的底部。

黏土的保存

準備材料：保鮮膜、濕紙巾、密封夾鏈袋

1

拆封後未使用完的黏土。

2

使用保鮮膜包覆開口，
避免空氣接觸。

3

將濕紙巾及黏土放入夾
鏈袋內。

4

確實密封，並盡速用完。

黏土的基礎技法

1

手指將黏土撕開揉勻。

2

以掌心來回搓，可將黏
土揉圓形。

3

以食指及拇指捏塑出直
角，可捏出方形。

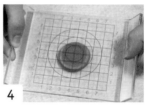

4

用壓平器可將黏土壓成
平坦的圓餅狀。

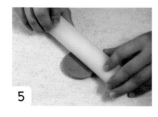

5

用桿棒來回滾動，可將
黏土桿成薄片。

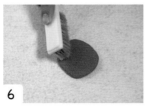

6

使用刷子拍打可刷出粗
糙紋路。

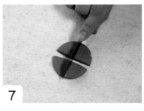

7

用刀片可將黏土切成需
要的形狀。

8

以手掌搓揉可將黏土揉
成長條狀。

基礎技法教學影片

調色

黏土的原色為白色,當需要其他顏色的黏土時,可使用黏土專用色土或顏料進行調色,以下是本書使用的調色材料。

➔ 調色的材料與調色方法 ↤

Grace Color 色土

此系列共 9 色,分別為紅、粉紅、黃、綠、藍、紫、黃赭色、咖啡、黑。顯色度極佳,可直接使用,或搭配調色尺,依比例混合於黏土調色。

MONA 壓克力顏料

可以添加於黏土、奶油土中混色,也可搭配筆刷或粉撲海綿進行表面刷色。顏色種類選擇非常多,可依喜好選擇品牌及顏色。

TAMIYA 水性漆(透明水溶性模型顏料)

可添加於黏土中混色,同時不影響黏土的透明度,如:麝香葡萄。亦可直接搭配筆刷塗於作品表面,如:覆盆莓。此外,混合於 AB 膠、亮光漆中,能做出透明醬汁、飲品。

亮光漆 PADICO ULTRA VARNISH SUPER GLOSS

塗抹於作品表面,可呈現出水亮的光澤感。

筆刷

塗抹亮光漆或顏料刷色時,使用平刷筆。細部描繪時,使用面相筆或圭筆。

粉撲海綿

沾取顏料拍打於作品表面，可均勻的上色。

TAMIYA 仿真粉砂糖

呈白色膏狀，富含白色細砂粉，沾取直接拍打於作品表面，輕鬆製作出撒上糖粉的可口質感，如：甜甜圈。

咖啡渣粉

可直接混於黏土裡，製作出類似全麥口味的餅乾、蛋糕質感。也可搭配黏膠，均勻撒在作品表面，製作出仿可可粉的效果。

色土混色方式

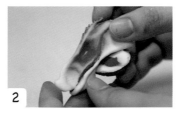
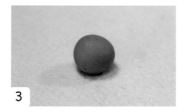

1 依照需求分量，取出色土和原色黏土。

2 充分揉捏混合均勻。

3 揉勻後即完成。

顏料混色方式

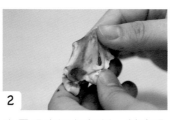
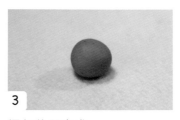

1 依照需求顏色，將顏料沾在黏土上。

2 少量多次添加顏料，並充分揉勻。

3 揉勻後即完成。

以下為本書所使用的MONA壓克力顏料，顏料的選擇不一定要使用該品牌，可依購買便利性及個人喜好去選擇不同的品牌，只要顏色名稱與圖上一致，就能調製出接近的顏色。

Crimson/ 深紅

Yellow Ochre/ 黃赭

Deep Yellow/ 深黃

Burnt Sienna/ 焦赭

Leaf Green/ 葉綠

Raw Umber/ 茶褐 / 咖啡

Sap Green/ 樹綠

Black/ 黑

Violet/ 紫羅蘭

White/ 白

醬汁

水果上的糖漿、甜甜圈上的糖霜、濃郁的巧克力醬……運用不同的素材來變幻出各種可口的醬汁吧！

∻ 醬汁的材料與調色方法 ∻

PLAID 彩繪膠

又稱「凸凸筆」，不需額外調色，由於瓶口為尖嘴設計，可直接淋在作品上當巧克力醬，非常方便，另有白色和粉紅色可供選擇。

萬用黏著劑—施敏打硬 SUPER XG

一般當黏膠使用。透明濃稠的質感，加入顏料調和，可當醬汁。而本書用於製作仿真冰塊。

MODENA 液態黏土（ PADICO ）

質地濃稠，未乾燥前是白色乳液狀，可依需求添加水分調整濃稠度，乾燥後呈半透明感，搭配壓克力顏料調色，可調製出巧克力醬、糖霜。

MODENA 液態黏土使用方法

1 將需要的分量挖取出來。

2 少量多次加入壓克力顏料調色，攪拌均勻。

3 塗抹於作品上即可。

4 乾燥後水分蒸發，顏色比原先更深一個色階，調色時不要下手太重。

DAISO 環氧樹脂黏著劑（AB 膠）

共有兩劑，分別為 A 劑（樹脂）、B 劑（硬化劑），需依產品
標示比例混合兩劑，才能硬化。可搭配顏料調色，製作出各種
醬汁及飲品。市售種類及品牌眾多，AB 劑比例不同、硬化速度
快慢也不一樣，可依喜好選購。

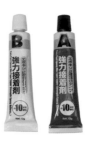

Tips

本書所使用的 AB 膠，混合比例為 1：1，硬化速度約 10 分鐘。初學者若擔心硬化速度過快，亦可
選購硬化速度較慢的 AB 膠使用。

AB 膠使用方法

準備材料：攪拌棒、拋棄式塑膠杯

1

準備攪拌棒與塑膠杯。

2

先將 A 劑擠至塑膠杯內，
並依需求加入顏料調色。

3

擠入與 A 劑等量的 B 劑，
並確實攪拌均勻。

4

於 AB 膠硬化前淋在作
品上即可。

使用 AB 膠的注意事項

1. 請依照各廠牌產品指示精準調配比例，例如1：1、5：1、10：1，切勿目測或粗估，乾燥
速度有分3分鐘、5分鐘速乾型，或者數小時的慢乾型，可依操作需求選擇。
2. 於硬化時因化學作用會有產熱反應，操作時務必小心，別被燙到。
3. 倒注AB膠時，請少量多次的倒注，讓AB膠在硬化時能充分散熱，避免熱能蓄積而膨脹變
形，導致失敗。
4. 請於通風的環境下使用AB膠，建議配戴手套操作。

AB 膠混合後無法硬化的常見原因

1. 未依照指示比例去調配AB劑的分量。
2. AB劑未確實均勻攪拌混合完全。
3. AB膠保存不佳或已過期，導致效能無法發揮作用。

奶油土

擠上一坨漂亮的奶油，總能替甜點增添一點華麗的感覺。在此篇將介紹擠奶油的基礎手法。

⇀ 奶油土的材料與用法 ⇀

瑞莉格奶油土

搭配擠花袋、花嘴，可製作出真假難辨的奶油花。本書使用的是台灣製造的奶油土，質地滑順，可輕鬆不費力的擠出線條俐落的奶油，且乾燥後的硬度佳，不容易磨損或沾染灰塵。除了白色，另有咖啡色、粉紅色等多色提供選擇。

擠花袋、花嘴

用來裝奶油土時搭配擠花嘴使用，於烘培用品店可購買到。花嘴常見材質有不鏽鋼及塑膠製，都可用來擠奶油土。花嘴的品牌、種類、尺寸非常多，可依喜好選擇使用，書中所使用的花嘴如圖：擠花嘴 01、擠花嘴 02。

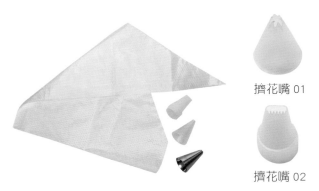

擠花嘴 01

擠花嘴 02

奶油土的調色

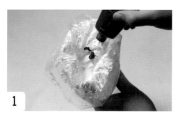

1

剪開奶油土寬口，加入少許壓克力顏料。

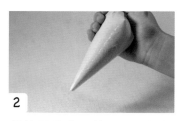

2

將剪開的寬口轉緊，進行搓揉使顏色充分混合均勻。

> **Tips**
>
> 顏料少量多次添加，慢慢調整顏色，避免下手過重導致顏色過深。

奶油土使用方法

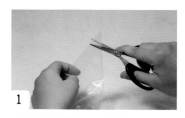

1

將擠花袋剪一小開口。

2

將花嘴放入擠花袋內，使花嘴卡在擠花袋的開口上，備用。

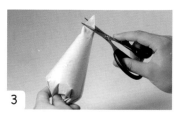

3

將奶油土前端剪一小開口。

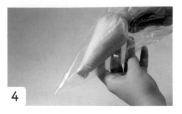

4

放入擠花袋內,將袋口部位轉緊,避免施力時溢出。

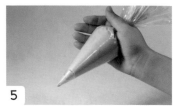

5

以拇指扣住,四隻手指握著奶油土,用掌心的力量「擠」、「放」,並用手腕來控制方向。

基礎擠奶油手法

①花尖

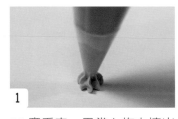

1

2

3

90 度垂直,用掌心施力擠出奶油。

慢慢放掉手的力量,垂直將手提起。

即完成花尖狀的奶油。

②雲朵

1

2

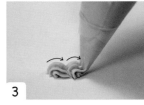

3

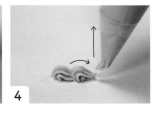

4

花嘴微微傾斜,擺 45 度角,施力擠出奶油。

慢慢放掉手的力量,平行將手移走,使其呈水滴狀。

重複上述步驟一次。

即完成雲朵狀的奶油。

③霜淇淋

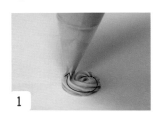

1

2

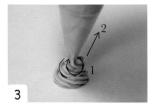

3

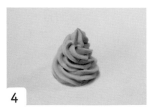

4

手呈現 90 度垂直,使用手腕的力量旋轉畫圓,同時手掌施力擠出奶油。

順著第 1 圈圓往上再擠第 2 圈,手掌的施力需一致。

畫到第 3 圈時,手掌力量放掉,輕輕的往上提。

即完成霜淇淋狀的奶油。

工具

無論是著色、造型,或是裝飾都會經常使用的必備工具,準備好後就可以開始製作擬真甜點了!

➤ 工具的特性與使用方法 ≺

資料夾

可直接於資料夾上進行捏土,避免弄髒桌子。

壓平器

可輕鬆將黏土壓成扁平狀,且附有刻度,亦可測量黏土的長寬、直徑等。

調色尺

尺上有 A 至 I,由小至大的凹槽,將黏土填滿凹槽,可準確計量黏土量,進行色土調色時可搭配使用。

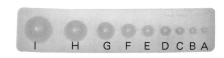

黏土筆刀(黏土工具組)、黏土造型棒

在黏土需刻劃線條、凹洞等塑形動作時可搭配使用,種類及品牌繁多,可依需求選購自己喜歡的款式。

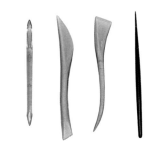

刷子

於黏土表面拍打,可製作出粗糙的質感。建議選擇刷毛較硬的款式,例如:鬃毛刷。

鑷子

可用來夾取細小配件,也能用來將黏土夾成碎屑,製作出粗糙的質感。

桿棒

當需要將黏土桿到非常薄的時候，如：千層酥，桿棒能輕鬆快速達到效果。

牙籤

除了沾取黏膠、顏料時使用之外，製作水果配件時可將作品插在牙籤上，並插於海綿上待作品乾燥。

海綿

可將剛捏好的作品放置於海綿上風乾，插著牙籤的水果配件也能直接插在上面待乾。

尺

可測量黏土的厚度、長寬高。

剪刀、刀片

用於剪裁、切割黏土時使用。刀片在進行切割時，可搭配嬰兒油潤滑，預防黏土沾黏。

嬰兒油

用於塗抹在資料夾、壓平器及刀片上，增加潤滑，預防黏土沾黏而影響操作。

吸管

平口面可用於壓孔洞時使用，如：甜甜圈。斜口面可製作葉子。收集各種粗細的吸管，可依製作的甜點尺寸做選擇。

PADICO 壓髮器

內附多款粗細不同的板模，依需求選擇扣入壓髮器內，將黏土放入並擠壓，便可輕鬆製作出大量粗細平均的細長條黏土。

餅乾壓模模具

用於黏土取型，常用的款式有圓形、波浪圓形及愛心形。款式眾多，可收集自己喜歡的形狀使用。

花藝專用鐵絲、綠膠帶

鐵絲可用來製作櫻桃梗，另外搭配綠膠帶可成束綑綁，可製作成串的紅醋栗。

迷你杯子、盤子

尺寸大多約 5 公分，款式多元，可於黏土（工具）專賣店購買得到。用來搭配甜點，製作的成品也能做成吊飾，非常實用。

保鮮膜

用於黏土的保存，避免黏土直接接觸空氣而乾燥硬化。

PADICO 矽膠取型土

藉由 A、B 兩劑 1：1 揉勻之後，直接且確實地覆蓋在欲翻模的作品上，約 3 ～ 5 分鐘左右會開始硬化，30 分鐘硬化完全，即可取型，非常適合小配件的翻模。

PADICO 矽膠取型土使用方法

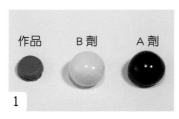

1 依作品大小取出等量翻模土。

2 將翻模土 A、B 兩劑充分揉勻。

3 作品放置於平面，翻模土覆蓋之後，用手捏塑，使翻模土能完整包覆取型。

4 硬化完成後，將作品取出。

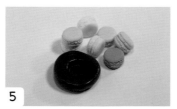

5 可翻製出大量的馬卡龍。

Chapter 2

水果配件 &
甜點配件

為甜點增添繽紛感！
製作甜點少不了水果與裝飾品，
本篇介紹多種水果黏土配件製作法，
除此之外，
還有薄荷葉、小白花等可愛配件；
預先做好配件，就能活用在各式甜點中！

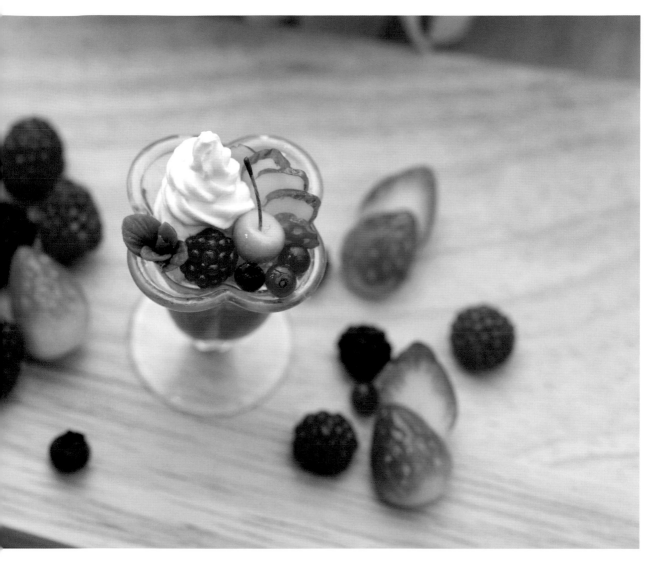

黑莓

水果配件 1

⇒材料⇐

黏土：Grace 樹脂黏土（F）1 球、Grace 紫色色土（F）1 球、Grace 黑色色土（E）1 球

⇒工具⇐

調色尺、牙籤、黏膠

Tips

1.本書黏土材料，均需以「調色尺」準備合適的尺寸，以（A）～（I）表示。

2.本書使用黑莓的大小（C）至（E）皆可，以（D）尺寸做示範。

⇒作法⇐

1
黏土調色揉勻後，取少量黏土搓揉成小圓球，約 50 顆左右。

2
取尺寸（D）黏土一球揉成橢圓並插在牙籤上。

3
表面塗抹少許黏膠，將小圓球黏滿於表面。

4
製作完成。

藍莓

水果配件 2

⇒材料⇐

黏土：Grace 樹脂黏土（F）1 球、Grace 藍色色土（F）1 球、Grace 黑色色土（E）1 球

顏料：白色壓克力顏料

⇒工具⇐

調色尺、牙籤

Tips

本書使用藍莓的大小（A）至（E）皆可，以（D）尺寸做示範。

⇒作法⇐

1
黏土調色揉勻後，依需求取土量，並揉圓。

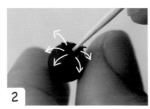

2
用牙籤於中央由內往外劃開，來回劃一圈。

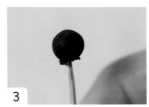

3
將牙籤插入中央，待乾備用。

4
可刷上少許白色壓克力顏料，營造擬真的質感。

覆盆莓

水果配件 3

⇌ 材料 ⇌

黏土：透明黏土適量
顏料：TAMIYA 紅色水性漆（X-27）

⇌ 工具 ⇌

調色尺、牙籤、黏膠、平刷筆

Tips

本書使用覆盆莓的大小（B）至（E）皆可，以尺寸（D）做示範。

⇌ 作法 ⇌

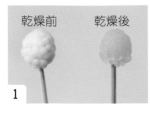

1 取透明黏土，依「黑莓」作法 1～3 製作，待乾。

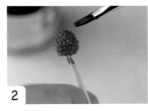

2 用平刷筆沾取紅色水性漆，均勻刷上色。

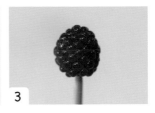

3 製作完成。

切丁芒果

水果配件 4-1

⇌ 材料 ⇌

黏土：MODENA 樹脂黏土（I）2 球、咖啡色色土少許
顏料：黃色、紅色、黃赭色壓克力顏料

⇌ 工具 ⇌

調色尺、壓平器、刀片

⇌ 作法 ⇌

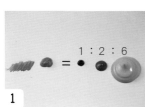

1 樹脂黏土（I）2 球加入紅：黃：黃赭色壓克力顏料，約 1：2：6。

2 揉勻後，用掌心揉圓。

3 以壓平器壓成圓餅狀，放置於海綿上 2～4 天待乾。

4 使用刀片切丁即完成。

整顆芒果

水果配件 4-2

⇒ 材料 ⇐

黏土：MODENA 樹脂黏土（G）
1 球、咖啡色色土少許

顏料：黃色、紅色、葉綠色、黃
赭色壓克力顏料

⇒ 工具 ⇐

調色尺、牙籤、粉撲海綿、刀片、
黏土造型棒

Tips

紅色和綠色為對比色，碰在一起會呈現髒髒的濁色，故在上色時頭部的綠色盡量不
要和底部的紅色有疊色，會看起來髒髒的喔！

⇒ 作法 ⇐

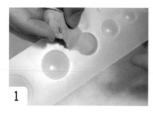

1

同「切丁芒果」作法 1，
製作芒果黏土，以調色
尺取（G）一球。

2

以拇指及食指捏塑一端
微尖（底部），並在頭
部處插上牙籤，待表面
乾燥（約半天至一天）。

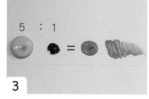

3

黃色和紅色顏料（約 5：
1）調和至黃橙色。

4

以微濕的粉撲海綿沾取
尖端（底部），由底部
輕拍至整顆芒果的 ⅔。

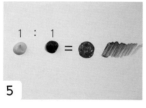

5

黃色和紅色顏料（約 1：
1），調和至橘紅色。

6

以微濕的粉撲海綿沾取
顏料，由底部輕拍至整
顆芒果的 ½。

7

沾取紅色顏料，以微濕
粉撲海綿輕拍底部約 ⅓
的位置。

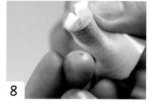

8

拔出牙籤，用葉綠色和
黃色顏料（約 1：1）調
和後，以微濕粉撲海綿
沾取輕拍頭部 2～3 次。

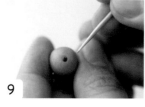

9

用牙籤沾少許黏膠，再
填入少許咖啡色土於洞
裡做蒂頭即完成。

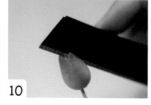

10

製作削皮芒果，用刀片
從尖端處切一刀，以指
腹輕輕將芒果皮推開一
小角。

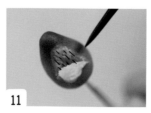

11

用牙籤或造型棒在芒果
內層，平行來回劃「一」
字紋路，製作果肉紋理。

麝香葡萄

水果配件 5

⇒ 材料 ⇒

黏土： ⓐ葡萄－透明黏土（I）1球、Grace 樹脂黏土（H）1球（比例需為 2：1）、ⓑ梗－ Grace 樹脂黏土（D）1球

顏料： TAMIYA 黃色水性漆（X-24）、TAMIYA 綠色水性漆（X-28）、樹綠色、咖啡色壓克力顏料

素材： 花藝專用綠鐵絲

⇒ 工具 ⇒

調色尺、牙籤、黏膠、平刷筆、剪刀

Tips

本書使用的麝香葡萄大小（A）至（D）皆可，以尺寸（B）做示範。

⇒ 作法 ⇒

1 ⓐ黏土揉勻後，用牙籤沾取水性漆（黃色多、綠色少），調色至淡蘋果綠。

2 用調色尺取（D）一球，揉至表面光滑橢圓以牙籤插入，待乾備用，即完成單顆葡萄。

3 製作尺寸（B）的單顆葡萄，不需插牙籤，製作約 30 ～ 40 顆待乾備用。

4 用剩餘的ⓐ黏土取（H）一球，以指腹捏成長水滴狀。

5 將單顆葡萄沾黏膠固定於水滴體上。

6 黏滿整個水滴體，葡萄串成形。

7 ⓑ樹脂黏土加樹綠色壓克力顏料後，取約 3 公分的鐵絲沾黏膠。

8 用黏土包覆鐵絲，並搓揉使其密合。

9 以筆刷沾取少許咖啡色壓克力顏料，輕輕刷色。

10 取一段長度 8 公分左右的鐵絲，於牙籤上纏繞出螺旋狀。

11 使用咖啡色壓克力顏料輕輕刷色，完成葡萄梗。

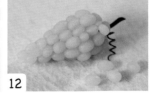

12 將葡萄梗沾取黏膠插入葡萄串上方，即完成。

紅醋栗

水果配件 6

⇢材料⇠

黏土：透明黏土適量
顏料：TAMIYA 紅色水性漆（X-27）、咖啡色壓克力顏料
素材：花藝專用綠鐵絲、綠膠帶

⇢工具⇠

調色尺、牙籤、平刷筆、剪刀、海綿

Tips

本書使用紅醋栗的調色尺大小（A）至（C）皆可，以（B）尺寸做示範。

⇢作法⇠

1

先製作單顆紅醋栗，取透明黏土（B）一球揉圓，插於牙籤上待乾。

2

刷上紅色水性漆，待乾。

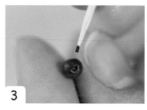

3

由牙籤上取下後，用牙籤沾取少許咖啡色壓克力顏料塗在洞口緣。

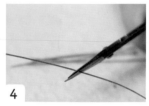

4

製作成串紅醋栗，將鐵絲裁剪長度約 8 ～ 10 公分，備 10 ～ 15 根。

5

鐵絲前端沾取咖啡色壓克力顏料，待乾。

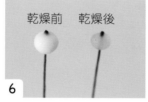

乾燥前　乾燥後

6

取透明黏土（B）一球揉圓，插入鐵絲露出一點鐵絲頭，並插於海綿上待乾。

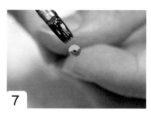

7

刷上紅色水性漆，待乾。需製作約 10 ～ 15 顆。

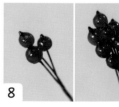

8

將其纏捆成一束，並調整其姿態。

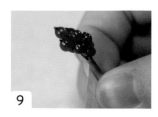

9

使用綠膠帶將包覆枝幹部位。

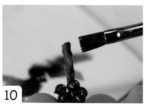

10

用筆刷沾取少許咖啡色壓克力顏料，來回輕輕刷色於枝幹。

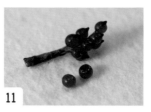

11

紅醋栗製作完成。

草莓

水果配件 7-1

 材料

黏土：Grace 樹脂黏土（G）1 球
顏料：TAMIYA 紅色水性漆（X-27）、亮光漆

工具

調色尺、牙籤、剪刀、海綿、平筆刷

Tips

本書使用草莓的大小（D）至（G）皆可，以（G）尺寸做示範。

作法

1

將黏土揉圓，捏成水滴狀，插於牙籤上。

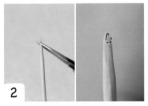

2

使用剪刀將牙籤尖端斜剪，其剖面呈現水滴狀。

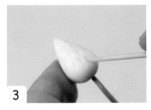

3

以牙籤尖端輕壓黏土，壓出草莓表面的凹洞。

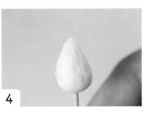

4

凹洞相互交錯，會較自然，完成後可插於海綿上待乾。

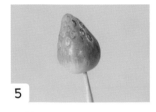

5

以筆刷沾取稀釋至淡紅色的水性漆，均勻刷色至草莓的 ⅓。

6

逐量增加顏料比例，均勻刷色至草莓的 ⅔。

7

直接沾取顏料，均勻刷色至草莓的 ⅔，待顏料乾，刷上亮光漆即完成。

草莓剖半

水果配件 7-2

材料

顏料：TAMIYA 紅色水性漆（X-27）
素材：上色完成的草莓 1 顆

工具

刀片、面相筆、粉撲海綿

Tips

本書使用草莓的大小（D）至（G）皆可，以（G）尺寸做示範。

➢ 作法 ➢

1
使用刀片將草莓切為對稱的兩半。

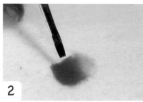

2
紅色水性漆稀釋，呈現淡紅色。

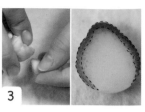

3
以粉撲沾取顏料，分2～3次逐漸增加顏料，拍打剖面草莓外圍。

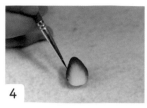

4
面相筆沾已稀釋的顏料，由外圍往內畫出一道道斜線。

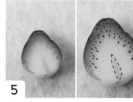

5
於中央畫出長水滴形的草莓芯。

6
分2～3次逐漸增加顏料，加強層次。

櫻桃

——

水果配件 8

➢ 材料 ➢

黏土：Grace 樹脂黏土（D）1 球
顏料：TAMIYA 紅色水性漆（X-27）、TAMIYA 黃色水性漆（X-24）、咖啡色壓克力顏料
素材：花藝專用綠鐵絲

➢ 工具 ➢

調色尺、黏土專用紋理棒（或筆刷末端的圓頭）、黏膠

Tips

本書使用櫻桃的大小（C）至（D）皆可，以（D）尺寸做示範。

➢ 作法 ➢

1
黏土混黃色水性漆揉勻，調成淡黃色，揉圓。

2
使用紋理棒圓頭端90度垂直輕壓出凹陷狀。

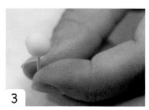

3
於凹陷處插入牙籤後，待乾備用。

4
用筆刷沾取加水稀釋紅色水性漆，呈現淡紅色。

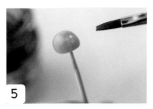

5

使用筆刷由上往下刷整顆櫻桃的 ⅔。

6

筆刷直接沾取紅色水性漆,由上往下刷整顆櫻的 ⅓。

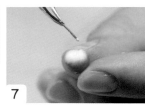

7

由牙籤取下櫻桃,將綠鐵絲沾少許黏膠固定於牙籤洞內。

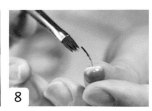

8

用筆刷於鐵絲末段刷上少許咖啡色壓克力顏料,即完成。

鳳梨片

水果配件 9

�>材料➤

黏土:Grace 樹脂黏土(G)1 球
顏料:TAMIYA 黃色水性漆(X-24)

➤工具➤

調色尺、壓平器、吸管、刀片

Tips

本書使用鳳梨的大小(F)至(G)皆可,以(G)尺寸做示範。

➤作法➤

1

黏土加入黃色水性漆,揉圓使用壓平器壓成圓餅狀。

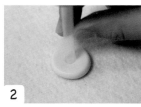

2

以吸管於正中央取型。

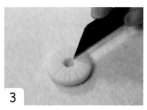

3

使用刀片沿著圓弧採放射狀劃線。

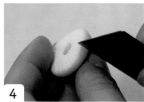

4

側邊也需沿著弧度劃線。

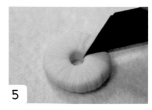

5

使用刀片依需求大小切鳳梨片。

6

切面也需用刀片劃線,製作出鳳梨果肉的纖維。

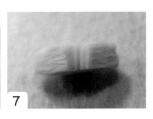

7

呈現鳳梨的切面紋路。

香蕉片

水果配件 10

⇒材料⇐

黏土：Grace 輕量黏土（G）1 球、Grace 樹脂黏土（I）1 球

顏料：黃赭色、咖啡色壓克力顏料

⇒工具⇐

調色尺、刷子、黏土筆刀、刀片、面相筆

Tips

香蕉片尺寸大小可依需求調整粗細，即可做出理想尺寸的香蕉切片。

⇒作法⇐

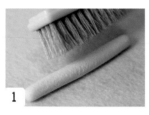

1
黏土加入少許黃赭色壓克力顏料揉勻，搓成長約 8 公分的長條。使用刷子於表面來回刷，製作出纖維感的質地。

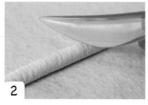

2
使用黏土筆刀劃長短不一的橫線佈滿表面。

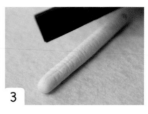

3
再用刀片劃出 5～6 道的直線，待乾。

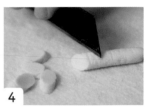

4
使用刀片切厚度約 0.4 公分左右，刀子斜切剖面呈橢圓形切片。

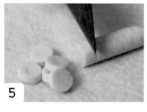

5
刀片垂直切，可切出剖面正圓的香蕉片。

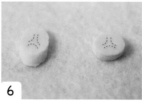

6
黃赭色壓克力顏料加水稀釋，以面相筆沾取顏料，畫出三個「く」。

7
以「く」為中心，放射狀的上色。

8
咖啡色壓克力顏料加水稀釋，加強局部，增加層次感。

9
直接以面相筆沾取咖啡色壓克力顏料，點出香蕉籽。

薄荷葉

可愛配件 1

⇒材料⇒

黏土：Grace 樹脂黏土（F）1 球、Grace 綠色色土（B）1 球

⇒工具⇒

調色尺、鋁箔紙、大小尺寸吸管各一、黏土筆刀、牙籤、黏膠

Tips

薄荷葉尺寸大小可依需求選擇不同吸管管徑大小，即可做出理想尺寸的薄荷葉。

⇒作法⇒

1 鋁箔紙揉皺攤開，將黏土壓薄放置於上，用另一面揉皺的鋁箔紙按壓，製作出紋路。

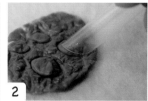

2 以吸管的斜面取型壓出葉子。

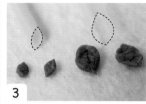

3 需壓製兩大兩小葉子。

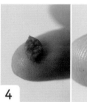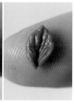

4 使用黏土筆刀劃出葉子脈紋。

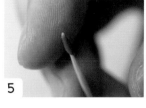

5 取一小球黏土插於牙籤上，揉成瘦長的水滴狀。

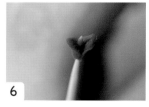

6 沾少許黏膠，將兩小片葉子對稱黏上。

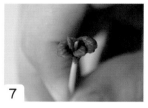

7 將另外兩大片葉子黏上。

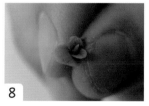

8 待乾燥後由牙籤取下，即可使用。

彩針

可愛配件 2

⇒材料⇒

黏土：MODENA 樹脂黏土適量
顏料：黃色、綠色、粉紅色、藍色、紫色、咖啡色壓克力顏料（顏色可依需求選擇不同配色）

⇒工具⇒

壓髮器、海綿、剪刀

Tips

彩針調整長條粗細即可做出理想大小的尺寸。

❧ 作法 ❧

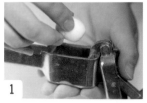

1

將已調色的黏土放入壓髮器，擠出細長條。

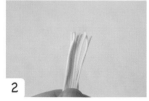

2

放置於海綿上待乾備用。

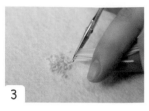

3

使用剪刀剪成短短的小彩針。

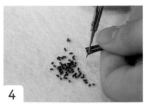

4

巧克力口味的彩針也非常實用。

冰淇淋

可愛配件 3

❧ 材料 ❧

黏土：MODENA 樹脂黏土（G）1 球、Grace 輕量黏土（G）1 球

❧ 顏料 ❧

黃赭色壓克力顏料（可依喜好選擇顏色進行調色）

❧ 工具 ❧

調色尺、剪刀、鋁箔紙、刷子

Tips

冰淇淋尺寸大小可依需求調整土量，即可做出理想尺寸的冰淇淋。

❧ 作法 ❧

1

黏土混色後，放置 20 分鐘左右，使其表面乾燥。用手指撥開黏土，會出現自然的冰淇淋紋路。

2

依需求大小將黏土有紋路的部位，使用剪刀剪下來。

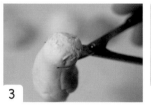

3

剪下後的冰淇淋呈半圓球狀。

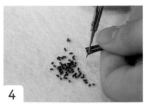

4

使用鋁箔紙輕刮表面，製作出自然凹凸不平的紋路。

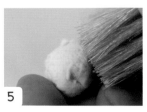

5

用刷子拍打，加強紋路。

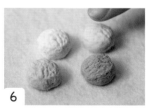

6

可依喜好需求使用不同顏色，製作不同口味的冰淇淋。

小白花

可愛配件 4

⇥材料⇤

黏土：ⓐ花瓣－ Grace 樹脂黏土（C）
1 球、ⓑ花蕊－ Grace 樹脂黏土少量
顏料：黃色、白色壓克力顏料

⇥工具⇤

調色尺、剪刀、翻糖塑形工具—
椎狀棒、黏土專用紋理棒

Tips

本書使用的小白花大小（C）至（D）皆可，以（C）尺寸做示範。

⇥作法⇤

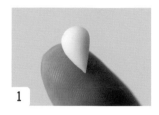

1 ⓐ樹脂黏土加少許白色壓克力顏料揉勻，並揉成水滴狀。

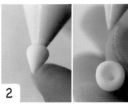

2 使用椎狀棒壓出凹陷。

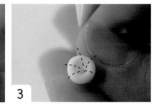

3 用剪刀以放射狀，剪出五道花瓣。

4 花瓣逐漸成形。

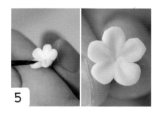

5 沾取少許嬰兒油，使用黏土專用紋理棒（尖頭端）將花瓣滾薄。

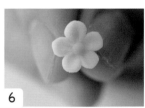

6 ⓑ樹脂黏土加黃色壓克力顏料調色後，取一小球黏於中央。

7 將多餘的部位以剪刀剪掉，完成單朵小白花。

8 可依需求製作不同尺寸的小白花。

Chapter *3*

手工餅乾

烤得金黃香脆的奶酥圓餅、晶瑩剔透的糖心餅乾，
小巧可愛，好像真的可以吃呢！
本篇介紹各種手工餅乾的製法，
製作出不同紋路、烤色與風味的餅乾；
一起享受美好的手作時光。

奶酥圓餅

⇌材料⇋

黏土：MODENA 樹脂黏土（I）1 球
顏料：白色、黃赭色、焦赭色壓克力顏料

⇌工具⇋

調色尺、刷子、粉撲海綿

⇌作法⇋

1

樹脂黏土加少許白色、黃赭色壓克力顏料揉勻，放於掌心揉圓，用掌心輕壓扁（直徑大約為 3 ～ 3.5 公分）。

2

使用刷子拍打製作出餅乾的紋路。

3

完成餅乾的紋路。

4

粉撲海綿沾取黃赭色壓克力顏料，由外往內輕拍上烤色。

5

粉撲海綿沾取焦赭色壓克力顏料，局部加強邊緣，待乾燥即完成。

Tips

尺寸大小可依喜好調整，此處以（I）尺寸示範。

巧克力曲奇餅

⇒ 材料 ⇐

黏土：ⓐ巧克力豆－MODENA 樹脂黏土（H）
1 球、Grace 咖啡色色土（H）1 球、ⓑ餅乾
－MODENA 樹脂黏土（Ｉ）1 球

顏料：白色、黃赭色、焦赭色壓克力顏料

⇒ 工具 ⇐

調色尺、鑷子、刷子、粉撲海綿

⇒ 作法 ⇐

1

將樹脂黏土與咖啡色色土揉匀，製作ⓐ巧克力豆黏土。

2

用鑷子於咖啡色黏土夾出碎屑，使其呈現不規則的球狀，放置半天，待乾備用。

3

製作餅乾，ⓑ樹脂黏土加少許白色、黃赭色壓克力顏料揉匀。

4

加入少許作法 2 巧克力碎片，揉成圓形。

5

以掌心壓成圓餅狀，於表面隨機填入幾顆巧克力碎片。

6

用刷子輕拍製作餅乾紋路，待乾備用。

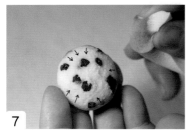

7

粉撲海綿微濕沾黃赭色壓克力顏料，並由邊緣往中心輕拍上色。

8

凸顯烤色，用粉撲海綿微濕沾焦赭色壓克力顏料，加強邊緣及表面較凸出的地方。

Tips

尺寸大小可依喜好調整，此處以（Ｉ）尺寸示範。

格子餅乾

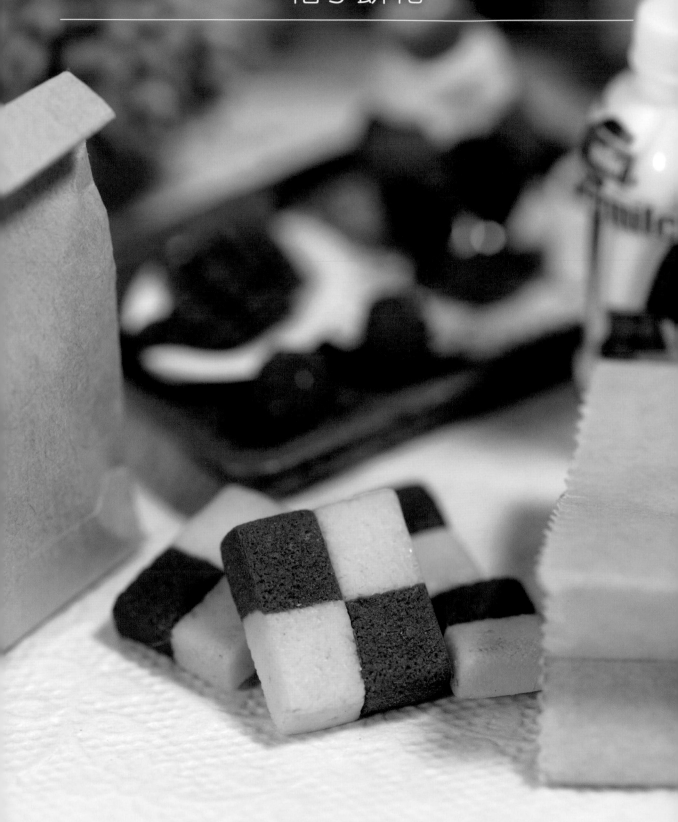

⇒ 材料 ⇐

黏土：ⓐ巧克力餅乾－MODENA 樹脂黏土（Ⅰ）
1 球、Grace 咖啡色色土（Ⅰ）1 球、ⓑ香草餅
乾－ MODENA 樹脂黏土（Ⅰ）2 球
顏料：白色、黃赭色壓克力顏料

⇒ 工具 ⇐

調色尺、壓平器、刷子、刀片、粉撲海綿

⇒ 作法 ⇐

1

將樹脂黏土與咖啡色色土揉
勻，製作ⓐ巧克力餅乾黏土。

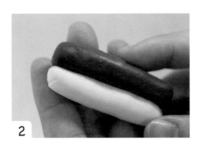

2

將ⓑ樹脂黏土加少許白色、
黃赭色壓克力顏料揉勻，和
作法 1 黏土各揉成約 5 ～ 6
公分的長條，相併在一起。

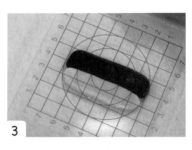

3

用壓平器輕壓至厚度約 0.5 ～
0.6 公分。

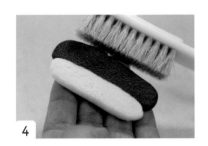

4

使用刷子拍打，製作出紋路。

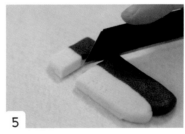

5

以刀片裁切成寬 2 公分長方
形，每 2 公分切成一塊。

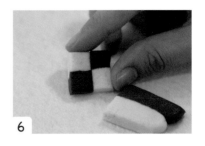

6

其中一片上下翻轉，使其花
色顛倒拼在一起。

7

使用粉撲沾取黃赭色壓克力
顏料，輕拍餅乾邊緣加強烤色
即完成。

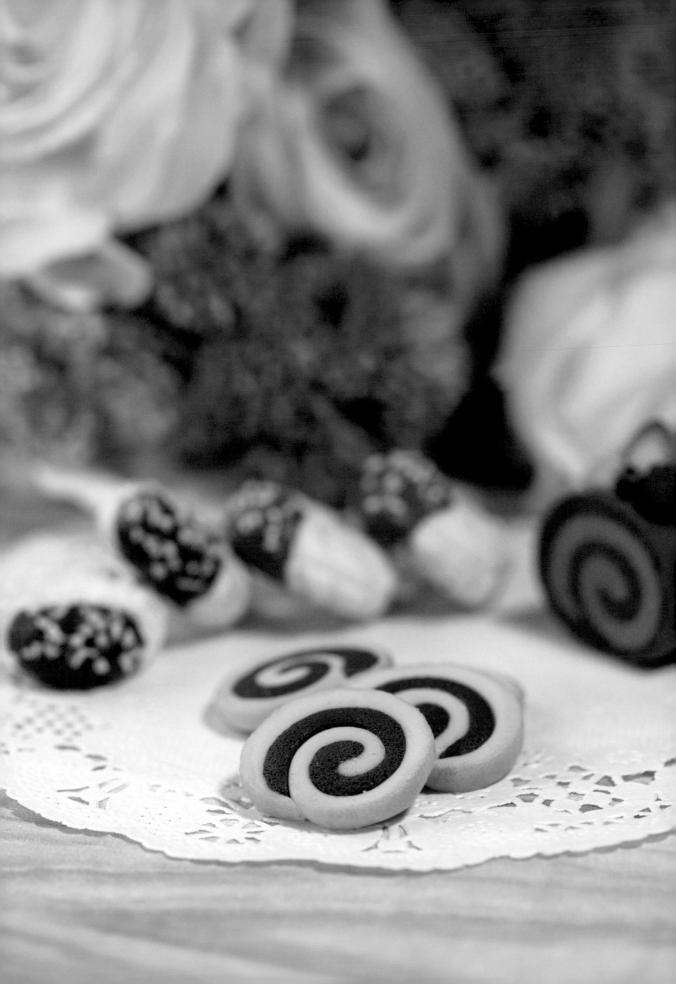

雙色螺旋餅乾

✦ 材料 ✦

黏土：ⓐ香草餅乾－MODENA 樹脂黏土（H）
1 球、ⓑ巧克力餅乾－MODENA 樹脂黏土（F）
1 球、Grace 咖啡色色土（F）1 球
顏料：白色、黃赭色壓克力顏料

✦ 工具 ✦

調色尺、壓平器、刷子、粉撲海綿

✦ 作法 ✦

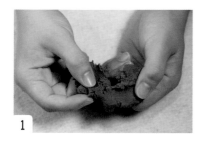

1

將樹脂黏土與咖啡色色土揉匀，製作ⓑ巧克力餅乾黏土。

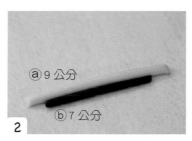

2

ⓐ黏土揉成 9 公分長條，ⓑ黏土揉成 7 公分長條，2 條併排。ⓐ頭尾預留約 0.5～1公分。

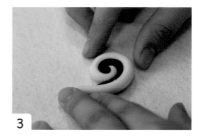

3

向內捲出螺旋狀（從左邊或右邊往內捲皆可），再用壓平器壓至 0.5 公分厚度。

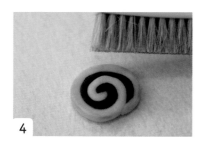

4

使用刷子輕拍表面，製作餅乾紋路。

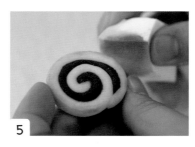

5

用粉撲微濕沾取黃赭色壓克力顏料，輕拍餅乾邊緣。

愛心巧克力餅乾

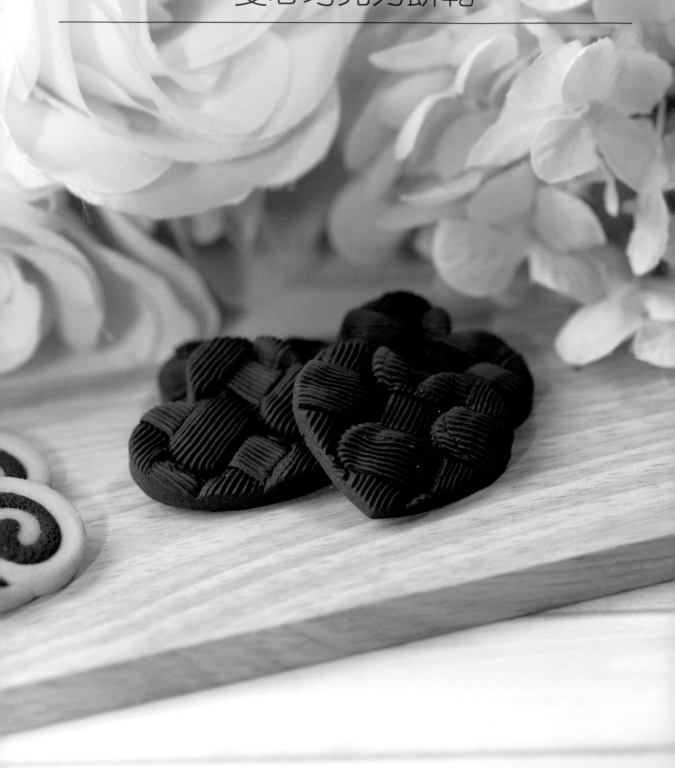

❖材料❖

黏土：MODENA 樹脂黏土（I）1 球、Grace 咖啡色色土（I）1 球

素材：奶油土、PADICO 翻模土

❖工具❖

調色尺、花嘴 SN7034 ／ Wilton#47、擠花袋 2 個、嬰兒油、愛心餅乾模具

❖作法❖

1

將樹脂黏土與咖啡色色土揉勻，製作巧克力餅乾黏土。

2

用奶油土先擠出一條直線。

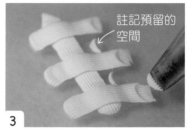

註記預留的空間

3

以直線為基準，擠三條短橫線，每條橫線間距隔一行距。（可使用花嘴點一點奶油土在間距的地方做記號）

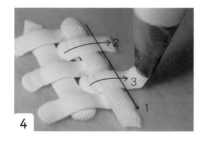

4

再擠一條直線覆蓋於橫線上，由剛預留的間距空位再擠橫線覆蓋。

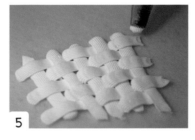

5

重複作法 4，直至編籃圖案符合大小需求，待乾。

6

奶油土乾燥後，使用翻模土翻模。

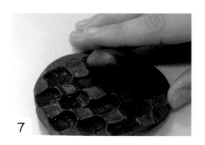

7

翻模土硬化後，於壓模上塗嬰兒油，將巧克力黏土覆蓋上壓模取型。

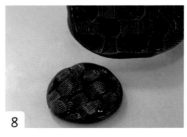

8

確認紋路清晰整齊。

9

使用餅乾模具壓出愛心形狀，待乾即完成。

糖心餅乾

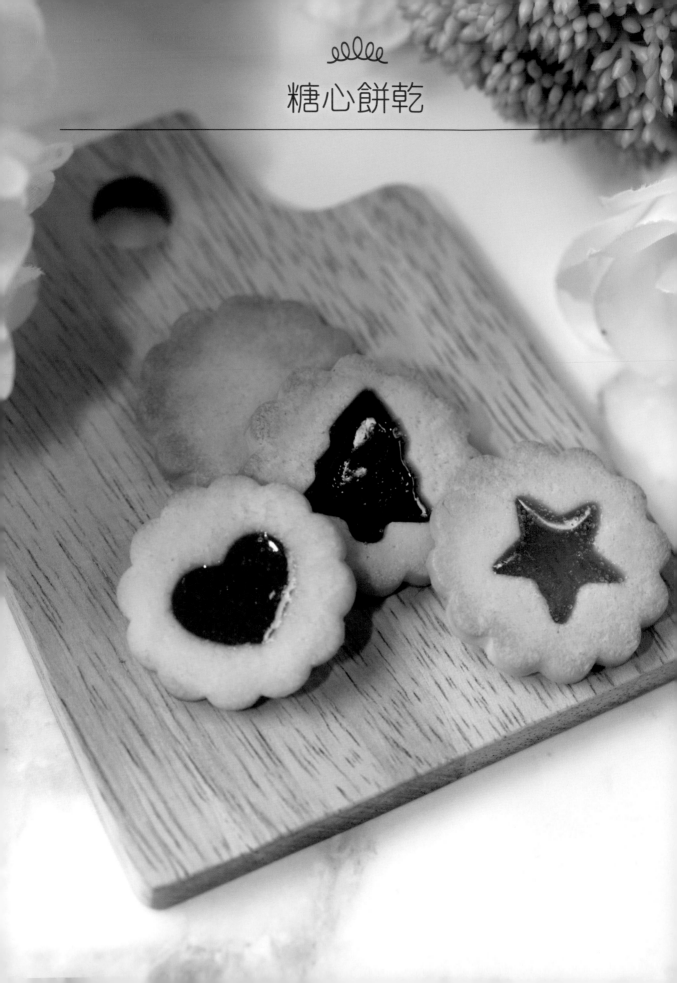

❖ 材料 ❖

黏土：MODENA 樹脂黏土（I）2 球
顏料：白色、紅色、黃赭色、焦赭色壓克力顏料
素材：AB 膠

❖ 工具 ❖

調色尺、壓平器、刷子、迷你愛心餅乾模具、波浪圓型餅乾模具、牙籤、面相筆、粉撲海綿

❖ 作法 ❖

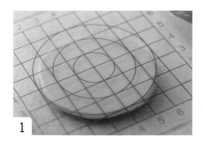

1

樹脂黏土加白色顏料揉勻，用壓平器壓至厚度約 0.4 ～ 0.5 公分。

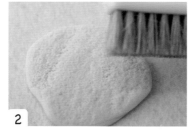

2

使用刷子拍打表面，製作餅乾紋路。

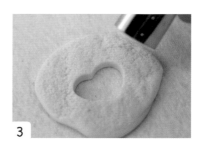

3

用迷你愛心餅乾模具取型。

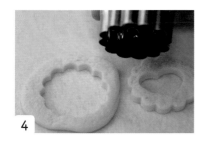

4

以簍空部位為中心，用波浪圓形餅乾模具取型。

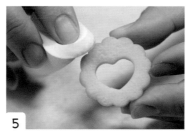

5

使粉撲微濕沾取黃赭色壓克力顏料，由外向內大面積輕拍餅乾。

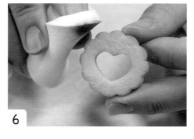

6

粉撲微濕沾焦赭色壓克力顏料，加強邊緣的烤色層次。

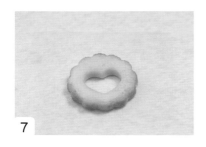

7

完成餅乾的烤色。

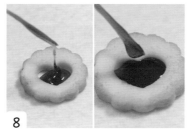

8

AB 膠與顏料調和（參考 P.14）用牙籤沾顏料填入簍空處。

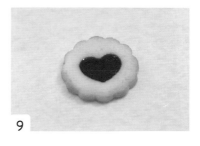

9

待 AB 膠硬化後（約需 10 分鐘），即完成。

Tips

操作時請將餅乾放置於塑膠資料夾上，AB 膠硬化前請平放勿傾斜。

Chapter 4

甜甜圈

灑滿糖粉的經典甜甜圈，
或是淋上濃郁巧克力醬的法蘭奇甜甜圈……
讓人好想咬一口！
已經了解各種黏土材料、水果配件，
以及基本技法後，就來挑戰看看，
製作專屬於自己的美味甜甜圈！

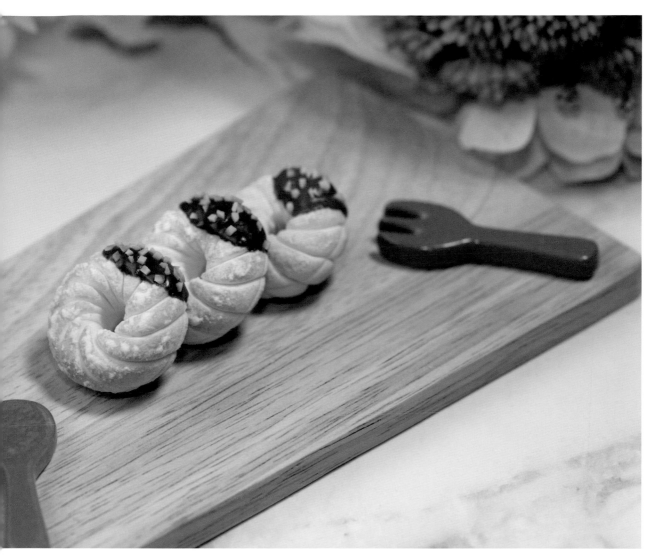

原味經典糖粉甜甜圈

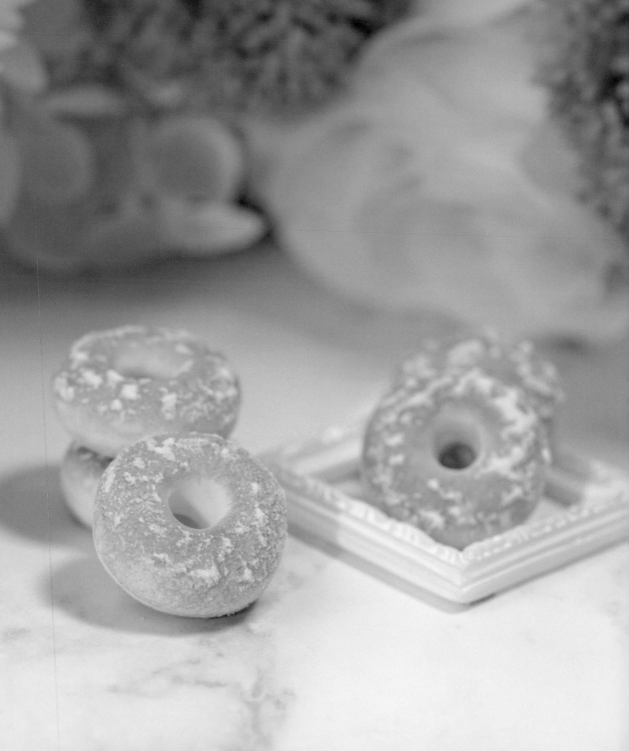

❧ 材料 ❧

黏土：MODENA 樹脂黏土（Ｉ）1 球、Grace 輕量黏土（Ｇ）1 球
顏料：黃赭色、焦赭色壓克力顏料
素材：TAMIYA 仿真粉砂糖

❧ 工具 ❧

調色尺、壓平器、刷子、吸管、黏土造型棒、黏土筆刀、粉撲海綿

❧ 作法 ❧

1 將樹脂黏土、輕量黏土加少許黃赭色壓克力顏料後揉圓，以壓平器壓成直徑約 2.5 公分的圓餅狀。

2 以刷子拍打，刷出表面紋路。

3 用吸管於正中央壓出凹洞。

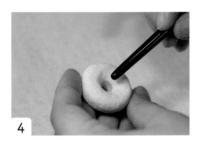

4 使用造型棒圓頭端沿著凹洞滾一圈，將凹洞線條順出自然的膨度弧線。

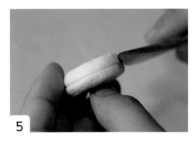

5 用黏土筆刀於甜甜圈側邊劃一圈線。

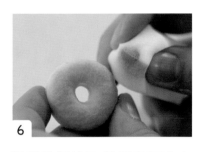

6 粉撲微濕沾取黃赭色壓克力顏料，於上下兩面輕拍上色。

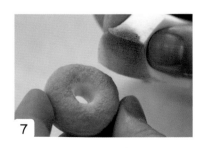

7 粉撲海綿微濕沾焦赭色壓克力顏料，加強甜甜圈表面的烤色層次。

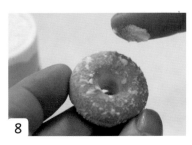

8 用手指沾取少許仿真粉砂糖輕拍於表面，即完成。

糖霜甜甜圈

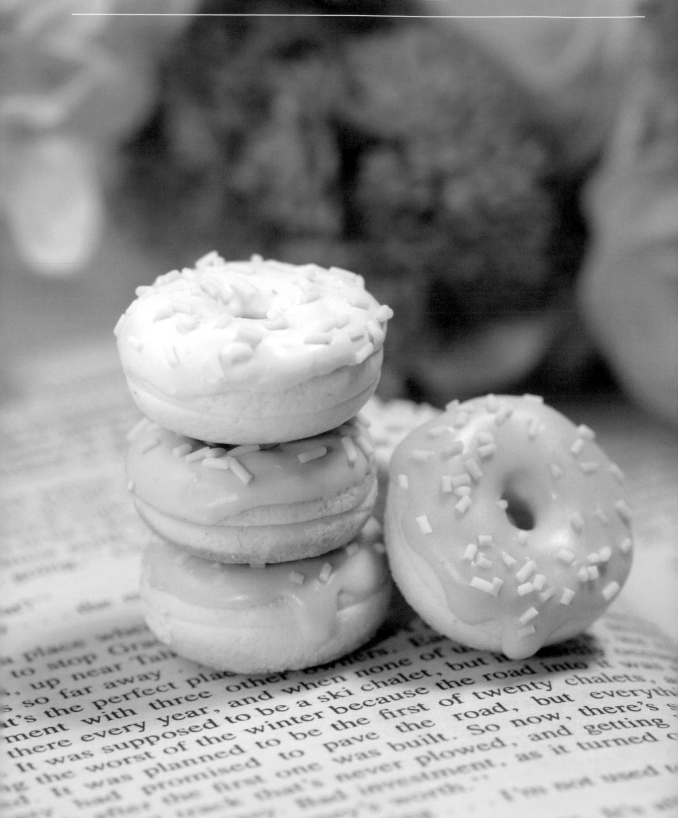

⇢ 材料 ⇠

黏土： MODENA 樹脂黏土（Ｉ）1 球、Grace
輕量黏土（Ｇ）1 球、PADICO 液態黏土
顏料： 白色、水藍色、黃赭色壓克力顏料
素材： 多色彩針

⇢ 工具 ⇠

調色尺、壓平器、刷子、吸管、黏土造型棒、
黏土筆刀、粉撲海綿、鑷子

⇢ 作法 ⇠

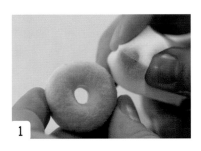

1

同「原味經典糖粉甜甜圈」作
法 1 ～ 6，但不用撒糖粉，先
上一層烤色。

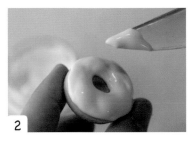

2

使用液態黏土加入少許白色
及水藍色壓克力顏料後，塗
抹於甜甜圈表面。

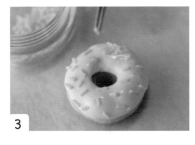

3

用鑷子夾取多色彩針放置於
糖霜上，待乾燥即完成。

4

亦可製作其他顏色的糖霜。

Tips

液態黏土的小教室

1. 可加水調整液態黏土濃稠度，若太濃稠不易塗抹均勻，可視需求添加少許水調勻使用。
2. 液態黏土乾了會呈半透明，調色時可添加少許白色壓克力顏料，使其乾燥後顏色飽和一點。
3. 乾燥後的液態黏土顏色會更深一些，因此調色時淺一個色階，乾燥後會比較接近自己想要的顏色喔！

法蘭奇甜甜圈（巧克力堅果）

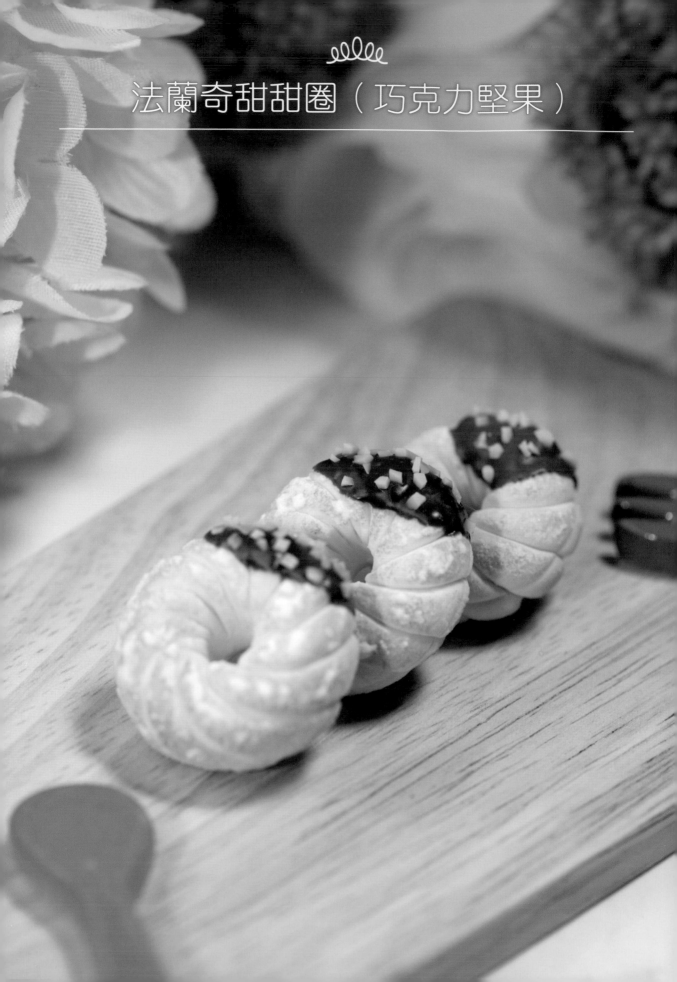

⇀材料⇋

黏土：ⓐ堅果碎片－MODENA 樹脂黏土（I）1
球、ⓑ甜甜圈－MODENA 樹脂黏土（I）1 球、
Grace 輕量黏土（G）1 球
顏料：白色、黃赭色、咖啡色壓克力顏料
素材：TAMIYA 仿真粉砂糖、PADICO 液態黏土

⇀工具⇋

調色尺、桿棒、壓平器、刷子、吸管、黏土、
造型棒、黏土筆刀、粉撲海綿 、鑷子

⇀作法⇋

1

將ⓐ樹脂黏土加少許黃赭色
壓克力顏料揉勻，壓至厚度
約 0.4 公分，待乾備用。

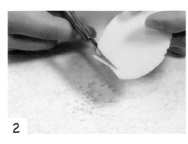

2

使用剪刀剪碎待乾備用，即
完成堅果碎片。

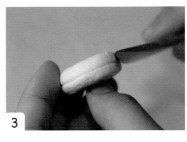

3

同「原味經典糖粉甜甜圈」作
法 1～5，用筆刀在甜甜圈側
邊劃一圈線。

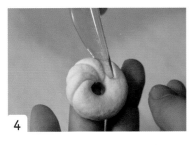

4

用筆刀由中心往外劃斜線。

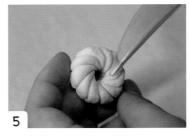

5

均勻劃出 10～12 道線。

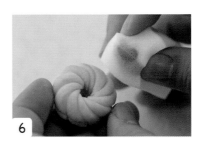

6

粉撲微濕沾取黃赭色壓克力
顏料，於上下兩面輕拍上色。

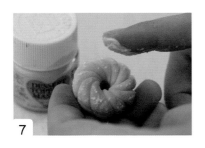

7

用手指沾取仿真粉砂糖，輕
拍於表面。

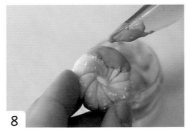

8

使用液態黏土加入白色、咖
啡色壓克力顏料調色，並塗
抹於甜甜圈表面。

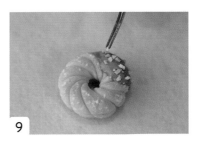

9

用鑷子夾取堅果碎片，放置於
糖霜上，待乾燥即可。

Chapter 5

手工酥餅

天然的杏仁香氣和著奶油香，
彷彿能想像一口咬下的酥脆口感，
還有酸酸甜甜的鳳梨酥......
本篇介紹手工酥餅，詳細圖解，
從外觀、內餡到咬痕都能做得維妙維肖！

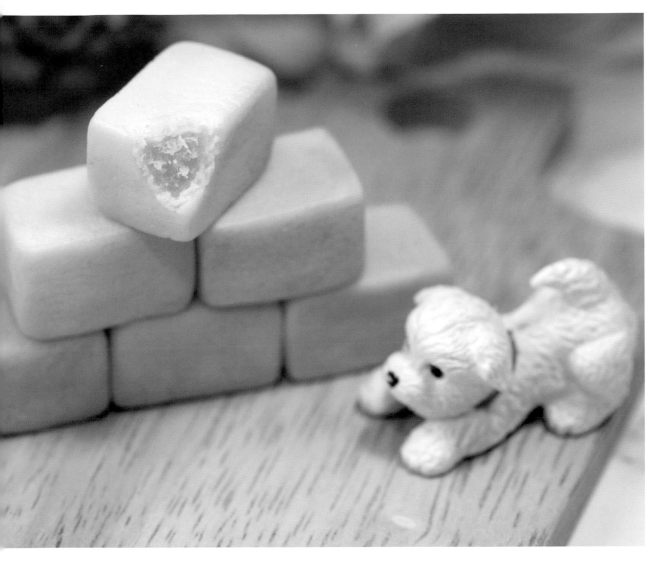

巧克力酥

≈ 材料 ≈

黏土：ⓐ杏仁片－MODENA 樹脂黏土（G）
1 球、ⓑ巧克力酥－MODENA 樹脂黏土（I）
1 球、咖啡色色土（I）1 球
顏料：黃赭色壓克力顏料

≈ 工具 ≈

調色尺、壓平器、刀片、鑷子、黏膠

≈ 作法 ≈

1

先製作杏仁片，將ⓐ樹脂黏土加少許黃赭色壓克力顏料揉勻，呈淡黃色。

2

揉成約 7 公分長條狀，可使用量尺或壓平器測量，待乾備用。

3

使用刀片斜切成厚度 0.1 公分左右的橢圓薄片備用。

4

製作巧克力酥，ⓑ黏土揉勻後用鑷子夾出碎屑狀，放置 6 ～ 8 小時，呈半乾狀備用。

5

取ⓑ黏土（H）一球，揉圓後以壓平器壓成直徑 2 ～ 2.5 公分的圓餅。

6

用鑷子夾取作法 4 的巧克力碎屑，沾黏膠貼滿表面。

7

將作法 3 的杏仁片沾黏膠貼上裝飾。

8

巧克力酥即完成。

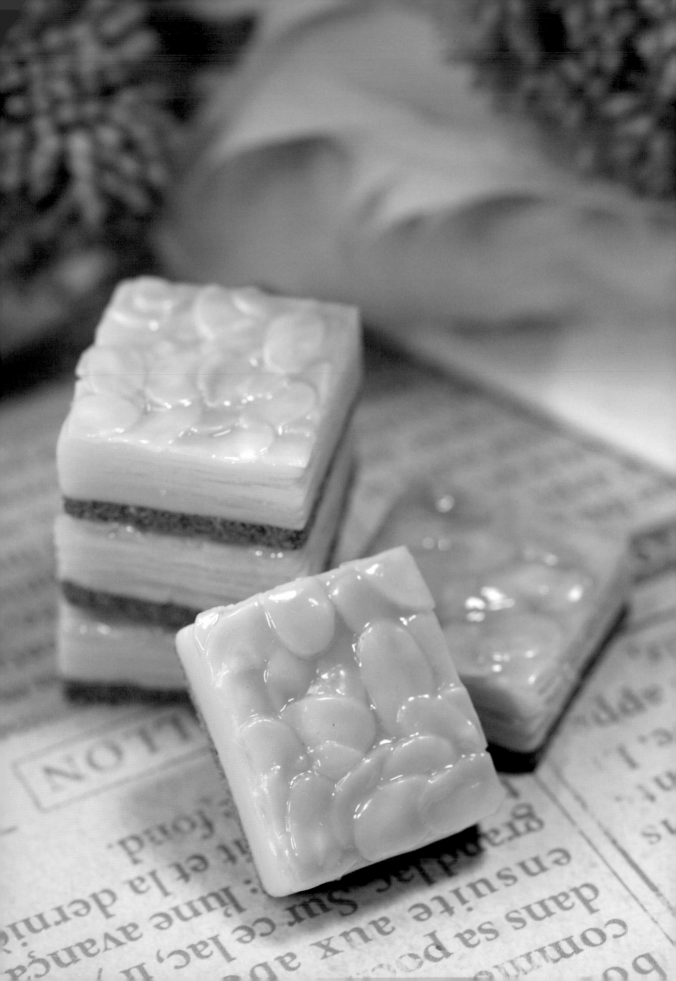

杏仁酥

⇒ 材料 ⇐

黏土：ⓐ杏仁片－MODENA 樹脂黏土（Ⅰ）1
球、ⓑ杏仁酥體－MODENA 樹脂黏土（Ⅰ）2球、
土黃色色土（E）1球、ⓒ餅乾底－木質土（Ⅰ）
1球

顏料：黃赭色、焦赭色壓克力顏料

素材：亮光漆

⇒ 工具 ⇐

調色尺、壓平器、刀片、小剪刀、鑷子、黏膠、
平筆刷

⇒ 作法 ⇐

1
製作杏仁片，取ⓐ樹脂黏土
加入少許黃赭色壓克力顏料
揉勻。

2
搓成約 7～8 公分的長條，
放置 2～5 天待乾燥。

3
乾燥後，使用刀片斜切成厚
度 0.1～0.2 公分的橢圓薄片
備用。

4
製作杏仁酥體，ⓑ樹脂黏土
混土黃色色土揉勻。

5
壓成直徑約 4 公分圓餅狀。

6
將ⓒ木質土桿至 0.2 公分厚，
作為餅乾底，放置於作法 5
下方，再用刀片切成長寬 3
公分的正方形。

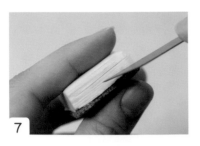

7

使用刀片於側邊切面橫劃，製作出酥皮的層次。

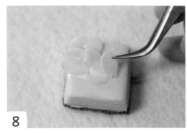

8

用鑷子將杏仁片沾取黏膠，黏貼於酥皮表面。

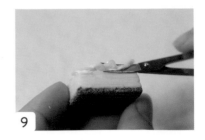

9

使用小剪刀將超出範圍的杏仁片修剪掉。

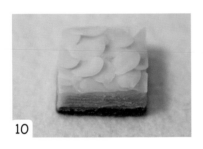

10

修剪完成的杏仁酥。

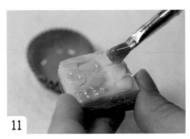

11

亮光漆加黃赭色、焦赭色壓克力顏料調成焦糖色，反覆刷上杏仁片表面。

12

待乾後即完成。

Tips

亮光漆小教室

1. 上亮光漆時可反覆刷5～6次，焦糖的層次會比較漂亮。
2. 建議等亮光漆乾透了，再刷下一層。在亮光漆還沒完全乾燥就刷下一層亮光漆時，易造成乾燥後表面呈現皺褶，影響亮光感。

1

2

鳳梨酥

鳳梨酥

⇒ 材料 ⇐

黏土：ⓐ酥皮－MODENA 樹脂黏土（Ｉ）1 球、
ⓑ內餡－透明黏土（Ｈ）1 球
顏料：黃赭色壓克力顏料、TAMIYA 黃色水
性漆（X-24）

⇒ 工具 ⇐

調色尺、刷子、鑷子、刀片、嬰兒油、粉撲
海綿

⇒ 作法 ⇐

1 將ⓐ黏土揉成約 2.5 公分的胖長條狀。

2 以拇指及食指於黏土的上下邊緣捏出 8 個直角，沿著直角捏出長方形的線條。

3 用刷子拍打表面，製作鳳梨酥外皮紋路。

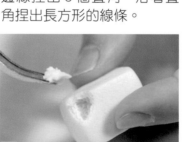

4 以鑷子於一角刻劃虛線。

5 並將此角黏土用鑷子夾掉，做出咬一口的痕跡。

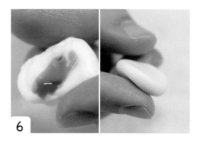

6 取ⓑ透明黏土加黃色水性漆混勻。

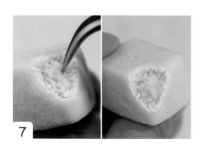

7 用鑷子填入缺角中央，製作鳳梨酥內餡。

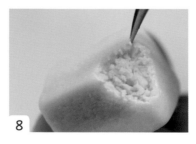

8 用鑷子來回夾酥皮與內餡，製作缺角內的紋路。

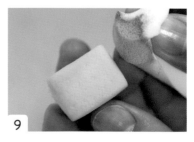

9 粉撲微濕沾取黃赭色顏料，由外向內，大面積輕拍上色完成。

進階變化：切半鳳梨酥

作法

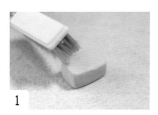

1

捏出長方體，並用刷子拍打表面紋路。

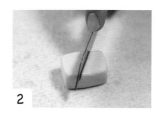

2

刀片塗嬰兒油，刀片「前後來回鋸」，勿「直直往下切」，易導致黏土變形。

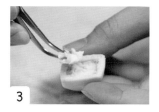

3

使用鑷子將中間的黏土挖空。

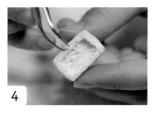

4

透明黏土加黃色水性漆混勻，使用鑷子將黏土填入。

5

用鑷子在剖面夾出紋路。

6

粉撲微濕沾取黃赭色壓克力顏料，由外向內面積輕拍上色。

Tips

透明黏土的小教室

1. 黏土越薄透明度越高，調色使用水性漆（透明模型顏料），能保有黏土的透明度。
2. 乾燥後顏色會比較深，調色時下手不要太重。
3. 乾燥後內縮幅度較大，會比原來尺寸再小兩成左右。
4. 表面乾燥約1週，乾透需2～3週，建議放冰箱冷藏乾燥，能避免乾燥後內縮而龜裂，乾燥後也會較透明，如圖顯示，乾燥前後差異。

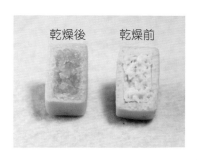

Chapter 6

馬卡龍

馬卡龍又稱為「法式小圓餅」，
色彩繽紛、口味多元，
在本篇中除了基本款圓形馬卡龍的詳解作法外，
發揮想像力，試著做看看不同造型的馬卡龍，
愛心馬卡龍、雪人馬卡龍……

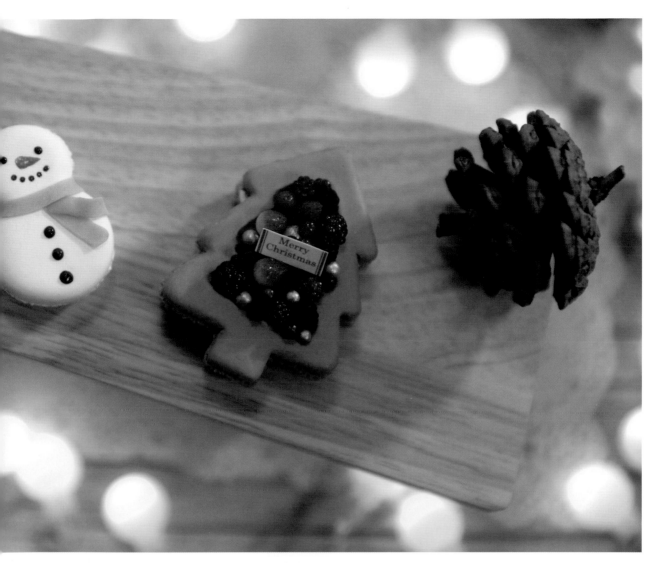

圓形馬卡龍

⇌ 材料 ⇋

黏土： Grace 輕量黏土（I）4 球、奶油土
顏料： 黃色、葉綠色壓克力顏料

⇌ 工具 ⇋

調色尺、壓平器、鑷子

⇌ 作法 ⇋

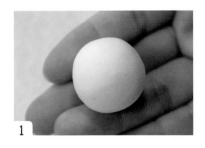

1

將 輕 量 黏 土（I）2 球，加 入 葉綠色壓克力顏料調色後，揉圓備用。

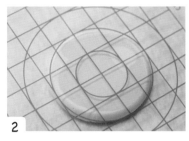

2

用壓平器壓至直徑約 3 ～ 3.5 公分圓餅狀。

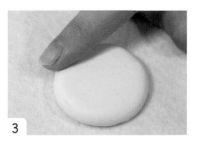

3

以指腹沿著邊緣輕壓，使其呈現馬卡龍的自然膨度弧線。

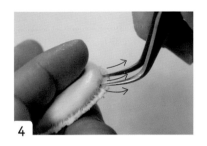

4

使用鑷子沿著下緣來回夾，將黏土夾出花邊。

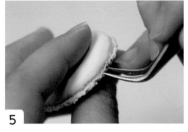

5

完成馬卡龍的花邊。

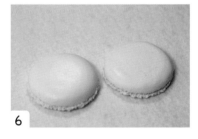

6

依作法 1 ～ 5 完成另一半（使用黃色壓克力顏料調色），並確定 2 片馬卡龍大小一致。

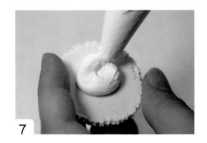

7

擠上奶油土。

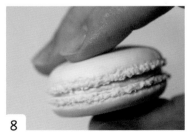

8

將 2 片馬卡龍黏合即完成。

> *Tips*
>
> 尺寸大小依個人喜好調整，本書示範馬卡龍成品大小約 3 ～ 3.5 公分。

愛心馬卡龍

❧ 材料 ❧

黏土：Grace 輕量黏土（I）6 球
顏料：紅色壓克力顏料
素材：奶油土

❧ 工具 ❧

調色尺、壓平器、保鮮膜、心形餅乾模具（可自製心形版型，參考 P.134 繪製）、鑷子

❧ 作法 ❧

1

將黏土加入紅色壓克力顏料調色揉勻，並搓揉成圓球狀。

2

使用壓平器壓至厚度約 0.5 ～ 0.6 公分厚。

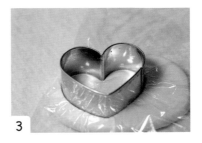

3

平整鋪上保鮮膜，使用心形餅乾模具壓製取型，使其呈現馬卡龍的自然膨度弧線。

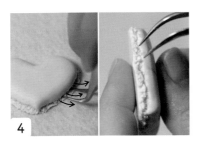

4

使用鑷子沿著下緣來回夾，將黏土夾出花邊。

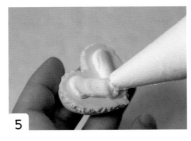

5

依作法 1 ～ 4 完成另一半，並確定 2 片馬卡龍大小一致，再擠上奶油土。

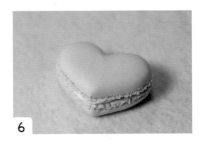

6

2 片黏合即完成。

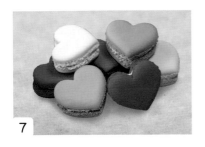

7

可製作不同顏色的馬卡龍。

Tips

尺寸大小依個人喜好調整，本書馬卡龍搭配模具製作之成品大小約 3.5 公分。

有教學影片示範喔！

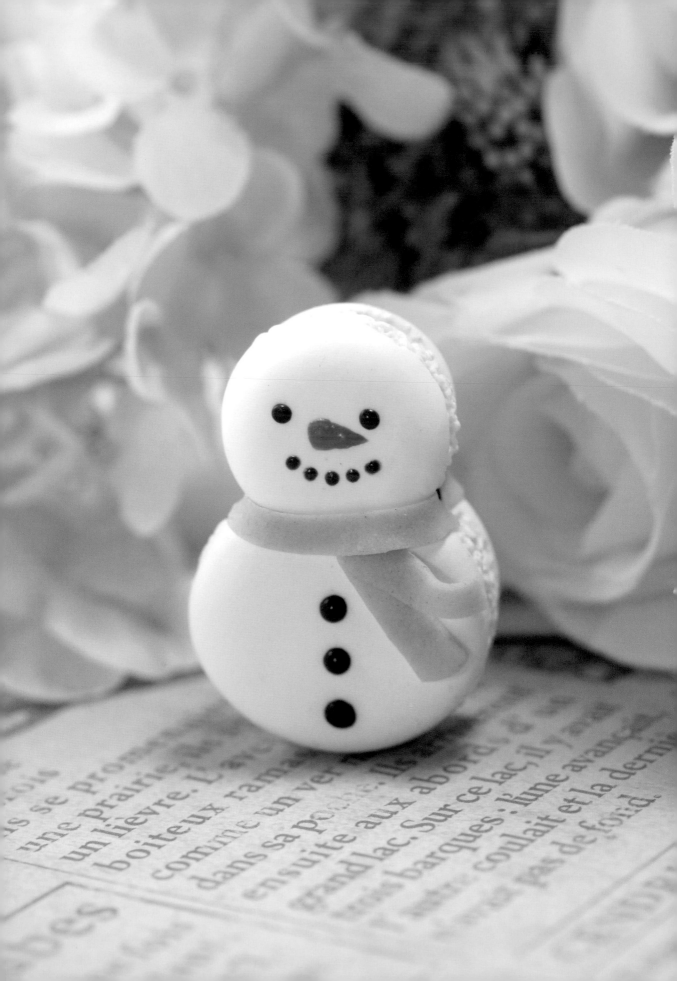

雪人馬卡龍

⇒ 材料 ⇐

黏土：ⓐ頭部－Grace 輕量黏土（H）1球、
（F）1球、ⓑ身體－Grace 輕量黏土（I）1
球、（G）1球、ⓒ圍巾－MODENA樹脂黏土
（G）1球
顏料：黃色、紅色、藍色、咖啡色壓克力顏
料、咖啡色凸凸筆畫布顏料、PADICO液態黏土

⇒ 工具 ⇐

調色尺、壓平器、牙籤、刀片、黏土造型棒、
木工黏著劑

有教學影片示範喔！

⇒ 作法 ⇐

1

將ⓐ頭部與ⓑ身體兩球黏土
各自揉圓至表面光滑。

2

使用壓平器壓輕壓至厚度約
0.5 公分。

3

用指腹沿著邊緣輕壓，使其
呈現馬卡龍的自然膨度弧線。

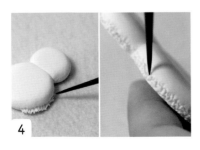

4

使用黏土造型棒沿著下緣來
回戳，將黏土戳出花邊。

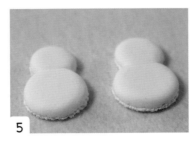

5

依作法 1～4 完成另一片，
並確定 2 片雪人馬卡龍大小
一致。

6

製作ⓒ圍巾，樹脂黏土加少
許藍色壓克力顏料揉勻。

7

使用桿棒把黏土壓薄至 0.2 公分厚。

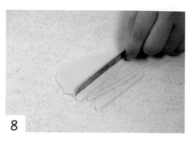

8

用刀片裁切 2 片長 1 公分、寬 0.3 公分的長方形。

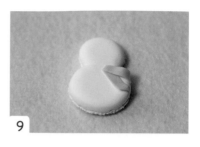

9

取一條長方形不規則對折，製作圍巾垂墜部分。

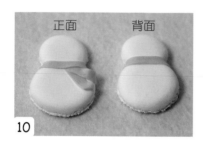

10

用刀片裁切 2 片長 3 公分、寬 0.3 公分的長方形，覆蓋於脖子的部位。

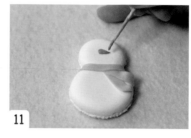

11

液態黏土加黃、紅色壓克力顏料調色至橘色，用牙籤畫出三角形的鼻子。

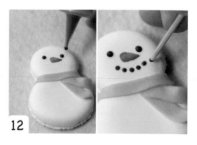

12

使用畫布顏料畫上眼睛，用牙籤沾取顏料以點狀方式畫出嘴巴。

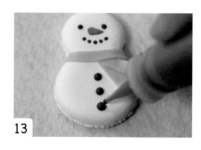

13

使用畫布顏料於身體部位點上三顆鈕扣。

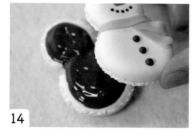

14

液態黏土加咖啡色壓克力顏料調色成巧克力醬，塗抹於馬卡龍上。

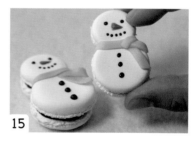

15

2 片馬卡龍黏合後，即完成。

Tips

尺寸大小依個人喜好調整，本書馬卡龍成品大小約 3.5 公分。

聖誕樹馬卡龍

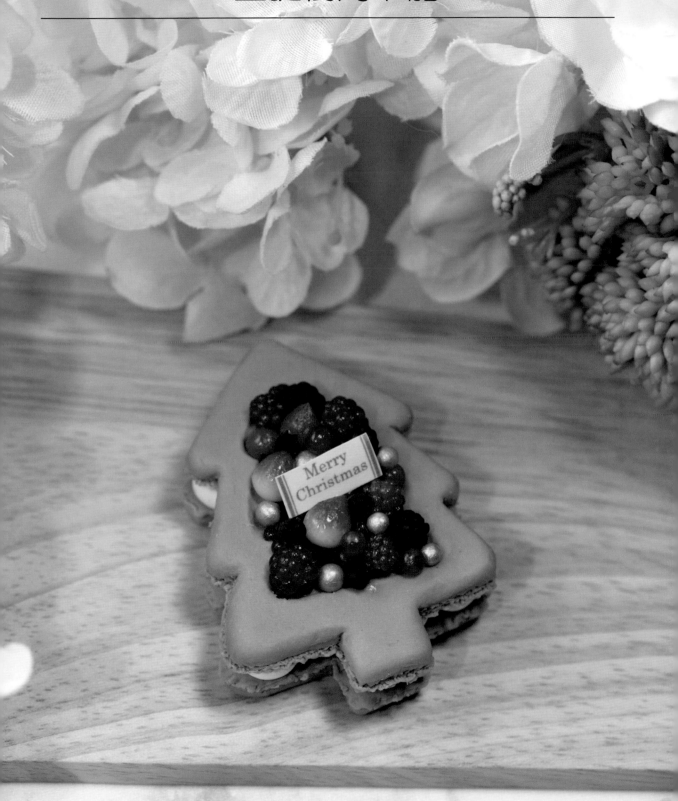

聖誕樹馬卡龍

✦材料✦

黏土：ⓐ聖誕樹－Grace 輕量黏土（Ⅰ）18 球
ⓑ奶油夾心－Grace 輕量黏土（Ⅰ）4 球
顏料：金色、樹綠色壓克力顏料
素材：覆盆莓、藍莓、黑莓、紅醋栗、草莓
適量（參照 Chapter2 製作）、英文字插牌（可
不用）

✦工具✦

西卡紙 1 張（聖誕樹版型，可參考 P.134 繪
製）、調色尺、桿棒、刀片、濕紙巾、黏土
造型棒、鑷子、木工黏著劑

✦作法✦

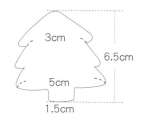

1

在西卡紙上畫出聖誕樹形狀，
樹高長 6.5 公分、樹幹寬 1.5
公分，依圖繪製並剪下版型。

2

ⓐ輕量黏土加入樹綠色壓克
力顏料調色揉勻、桿至厚度
0.5～0.6 公分厚。

3

將聖誕樹版型放置於作法 2
上，使用刀片對照切割出大
致輪廓。

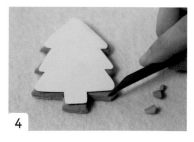

4

用刀片修整尖銳的角度，讓聖
誕樹的整體線條柔順。

5

指腹包覆濕紙巾後沿著邊緣
來回擦拭，擦掉刀片切痕並
使其呈現馬卡龍的自然膨度
弧線。

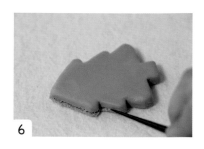

6

使用黏土造型棒沿著下緣戳，
將黏土戳出花邊。

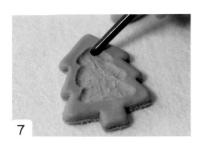

7

用筆刷末端圓頭於馬卡龍中央壓出凹槽。

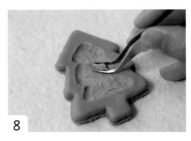

8

使用鑷子將凹槽內多餘的黏土夾除。

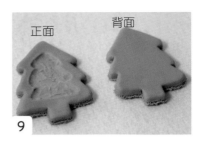

9

依作法 1 ～ 6 完成另一片馬卡龍，並確定 2 片馬卡龍大小一致。

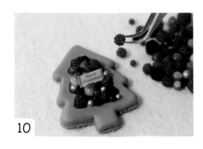

10

樹脂土揉圓以金色顏料上色。依個人喜好將水果配件沾黏膠放入凹槽內。

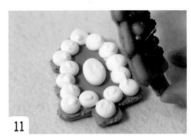

11

取輕量黏土（E）15 顆左右，沾黏著劑黏貼於馬卡龍內。

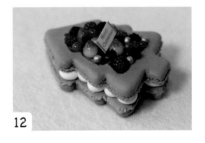

12

2 片馬卡龍黏合後，放上英文字插牌即完成。

Tips

尺寸大小依個人喜好，本書示範馬卡龍的成品大小約 5 公分。

Chapter 7

蛋糕

親手做一個精緻、繽紛的擬真蛋糕，一點也不難！
本篇介紹蛋糕的製作技法，
經典重乳酪蛋糕、或是顏色多變的彩虹蛋糕，
詳解漸層色的黏土製作技巧，
跟著步驟做，輕鬆完成可口誘人的蛋糕飾品！

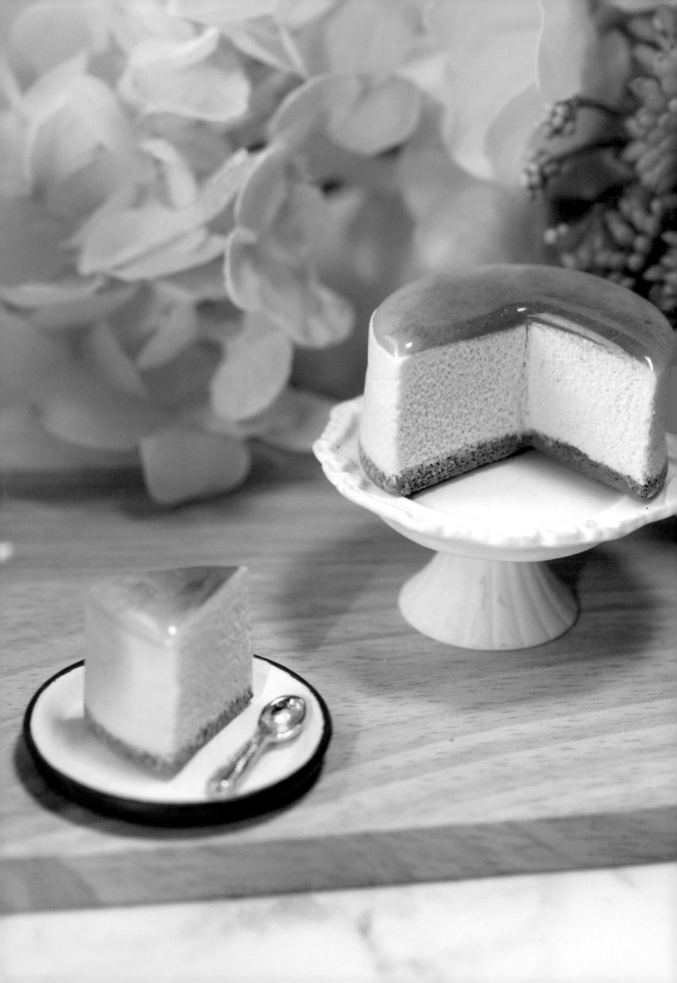

經典重乳酪起司蛋糕

➤材料➤

黏土：ⓐ乳酪－HAFE CILLA 輕量紙黏土（1）
4 球、ⓑ餅乾底－HAFE CILLA 輕量紙黏土（1）
2 球

顏料：TAMIYA橘色水性漆（X-26）、黃赭
色、焦赭色、咖啡色壓克力顏料

素材：咖啡渣粉、AB 膠

➤工具➤

調色尺、圓形餅乾模具（直徑約 4 公分）、
粉撲海綿、刀片、刷子、牙籤

有教學影片示範喔！

➤作法➤

1

黏土ⓐ加黃赭色壓克力顏料
調成淡黃色，黏土ⓑ加咖啡色
壓克力顏料、咖啡渣粉調色。

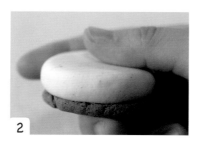

2

用壓平器將黏土ⓐ壓成厚度
約 1.2 公分厚片，ⓑ壓成 0.4
公分厚片，緊密相疊在一起。

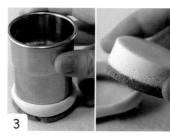

3

使用圓形餅乾模具取型。

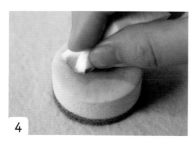

4

用微濕的粉撲海綿沾取黃赭
色壓克力顏料，由中央向外拍
打上色。

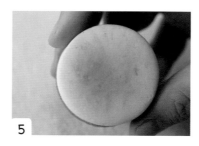

5

顏色集中在中央。

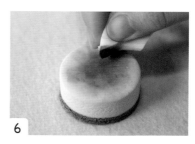

6

沾取焦赭色壓克力顏料，由
中央向外拍打上色。

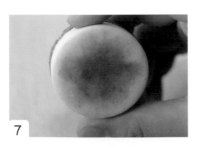

7

注意上色範圍比黃赭色小一點，製造出深淺色的層次。

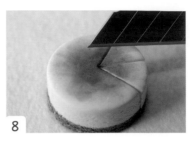

8

使用刀片切出 2 片小蛋糕。

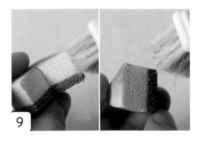

9

以刷子拍打切面，做出蛋糕紋理。

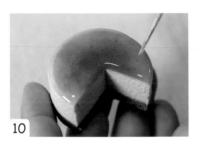

10

AB 膠加少許橘色水性漆，用牙籤均勻地塗抹於表面。

11

2 塊切片蛋糕表面也淋上 AB 膠，待硬化。

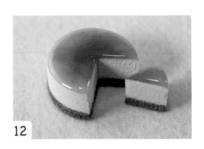

12

即完成經典重乳酪蛋糕。

莓果黑森林瑞士捲

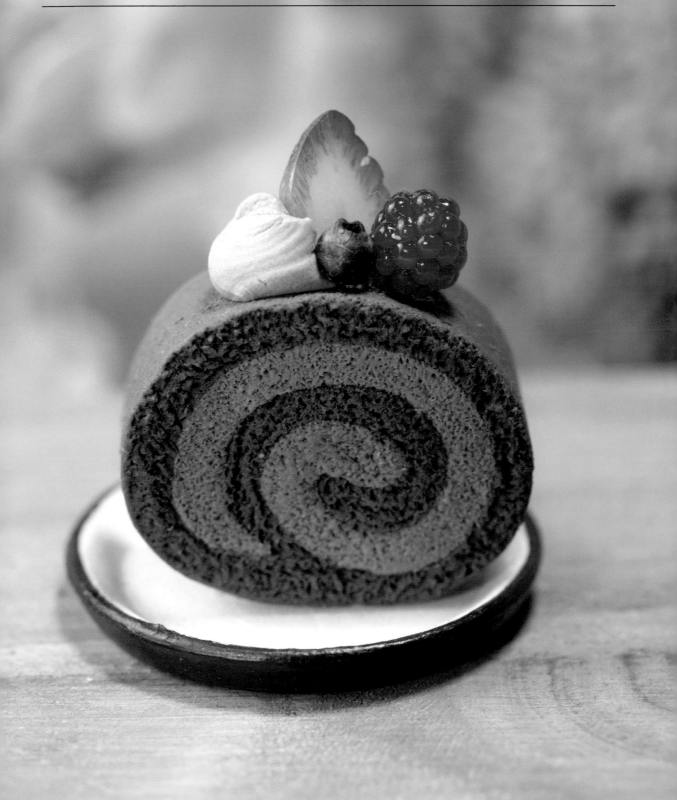

莓果黑森林瑞士捲

黏土：ⓐ蛋糕體（深色）－ Grace 輕量黏土（I）、（H）各 1 球、咖啡色色土（I）、（H）各 1 球、ⓑ蛋糕體（淺色）－ Grace 輕量黏土（I）、（H）各 1 球、咖啡色色土（H）1 球

顏料：咖啡色壓克力顏料

素材：切半草莓 1 片、藍莓、覆盆莓各 1 顆、奶油土

→工具←

調色尺、尺、刀片、壓平器、刷子、鑷子、黏膠

→作法←

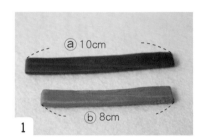

1

將黏土ⓐ、ⓑ分別揉勻，揉長條壓扁（厚度約 0.4 公分），並裁切成如圖中的合適長度。

2

將黏土ⓑ擺放於ⓐ中央，頭尾各留 0.7 ～ 0.8 公分。

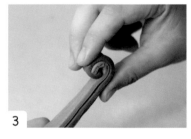

3

將黏土捲起來。

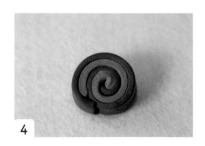

4

瑞士捲蛋糕體完成。

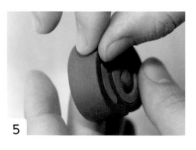

5

使用拇指、食指的指腹，沿著側邊弧度捏出線條。

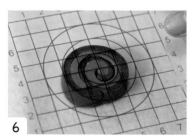

6

用壓平器輕壓，使表面平整。

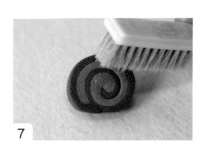

7

以刷子拍打蛋糕側面,製作出紋理。

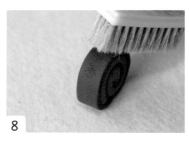

8

蛋糕上方也需拍打,呈現蛋糕紋理。

9

取奶油土加入咖啡色壓克力顏料調勻後,擠一球在瑞士捲上。

10

用鑷子夾一片切片草莓沾黏膠擺上。

11

將適量的藍莓、覆盆莓及紅醋栗沾黏膠擺設於草莓周圍。

12

待乾後即完成。

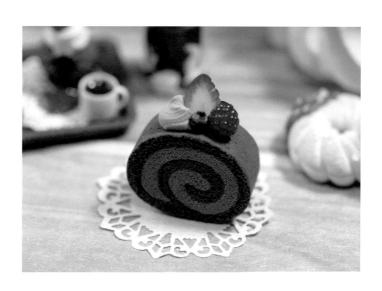

彩虹蛋糕

❧ 材料 ❧

黏土：HAFE CILLA 輕量紙黏土（I）2 球（備 6
份）
顏料：紅、橘、黃、葉綠、藍、紫色壓克力
顏料
素材：奶油土

❧ 工具 ❧

調色尺、圓形餅乾模具（直徑約 4 公分）、
翻模土、刀片、冰棒棍、鑷子

❧ 作法 ❧

1

依照 P.69 技巧製作迷你圓形
馬卡龍，所需數量多，建議可
先製作一片馬卡龍待乾，用
翻模土製作模型，直接翻模，
加快製作的速度（翻模技巧參
考 P.19）。

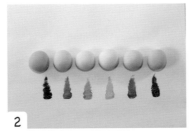

2

將黏土分別使用壓克力顏料
調色成粉紅、粉橘、粉黃、
粉綠、粉藍及粉紫，揉勻後
備用。

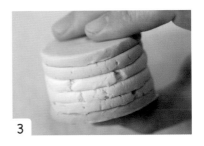

3

分別將 6 色黏土壓成直徑約 5
公分（厚度 0.3 ～ 0.4 公分）
的圓餅，並依序緊密重疊在
一起。

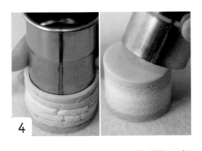

4

使用直徑約 4 公分的圓型餅
乾模取型。

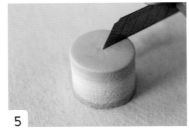

5

用刀片切 2 片小蛋糕。

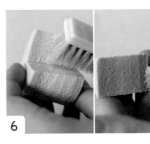

6

以刷子拍打切面，製作出蛋
糕的紋路。

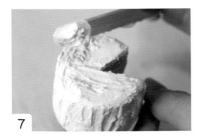

7

用冰棒棍將整個蛋糕體和切
片小蛋糕塗滿奶油土。

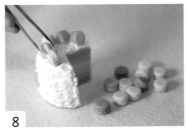

8

把迷你馬卡龍擺上。

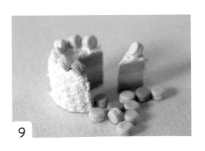

9

彩虹蛋糕即完成。

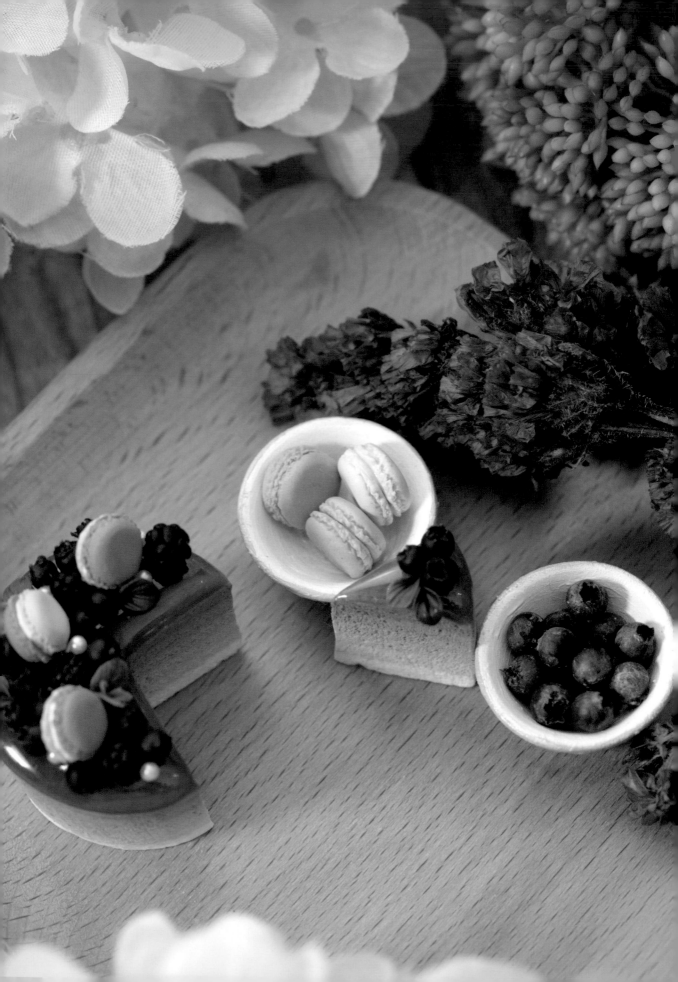

藍莓漸層慕斯蛋糕

⇥ 材料 ⇤

黏土：HALF CILLA 輕量紙黏土（I）4 球（調色用）、HALF CILLA 輕量紙黏土（I）9 球
顏料：紫色壓克力顏料
素材：AB 膠、藍莓約 20 顆、黑莓 4 ～ 6 顆、薄荷葉數片、紫色迷你馬卡龍 3 顆

⇥ 工具 ⇤

調色尺、壓平器、圓形餅乾模具（直徑約 4 公分）、刀片、刷子、牙籤、鑷子

⇥ 作法 ⇤

1

將黏土少量多次加入紫色壓克力顏料，調色成深紫色。並依圖示加入黏土，調色出深淺漸層的紫色黏土備用。每一個顏色分量為（I）2 球。

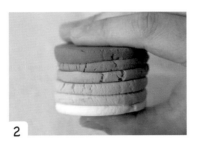

2

依序將每顆黏土壓成直徑 5 公分（厚 0.3 ～ 0.4 公分），並緊密重疊在一起。

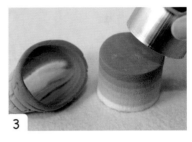

3

使用直徑約 4 公分的圓形餅乾模具取型。

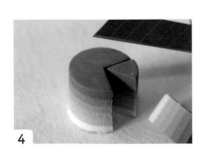

4

以刀片切出 2 片小蛋糕。

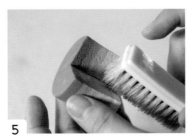

5

用刷子拍打切面，製作出蛋糕的紋路。

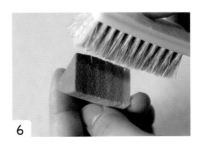

6

完成蛋糕表面的紋路。

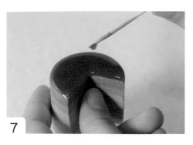

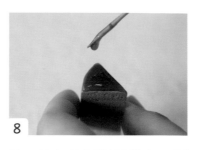

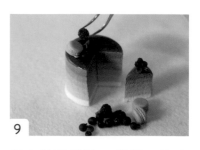

7 AB 膠加入紫色壓克力顏料調勻，倒在蛋糕的表面，以牙籤鋪平，待乾。

8 另一塊切片蛋糕同樣上一層紫色 AB 膠。

9 將素材配件沾取黏膠，依喜好擺飾於蛋糕上。

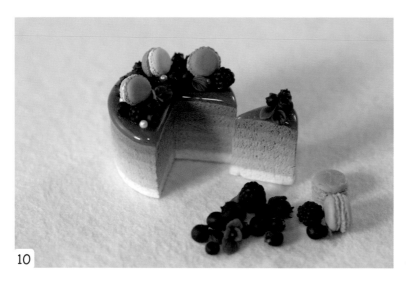

10

作品完成。

芒果夏洛特

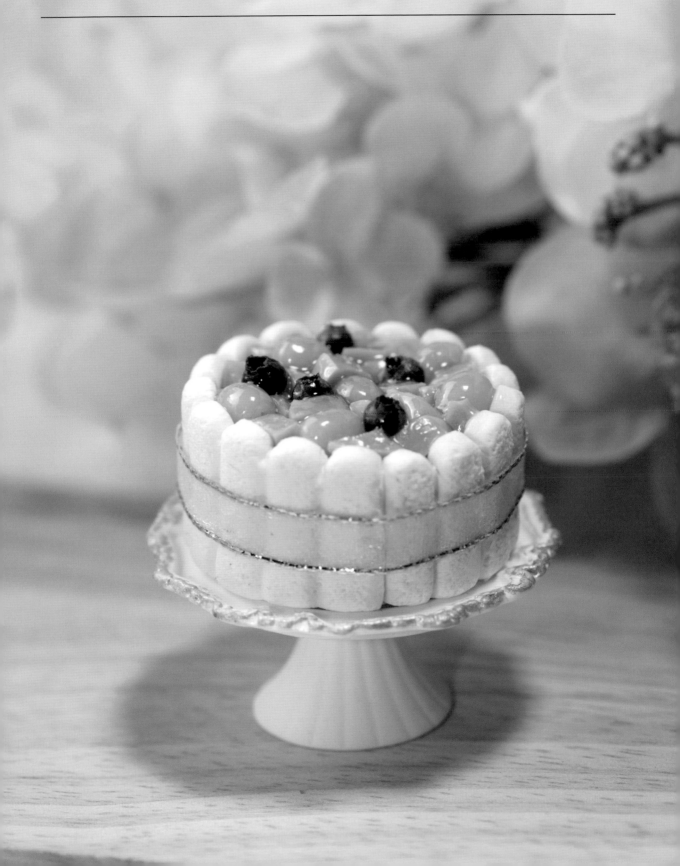

芒果夏洛特

⇢材料⇠

黏土：ⓐ手指餅乾─Grace 輕量黏土（I）2 球、ⓑ蛋糕體─ HALF CILLA（I）4 球

顏料：黃赭色、黃色、紅色壓克力顏料

素材：AB 膠、亮光漆、TAMIYA 仿真粉砂糖、緞帶、芒果丁、藍莓、麝香葡萄適量

⇢工具⇠

調色尺、壓平器、刷子、刀片、翻模土、圓形餅乾模具（直徑約 4 公分）、鑷子、黏膠

⇢作法⇠

壓扁前　壓扁後

1

取（G）一球揉成 3 公分長條，末端揉圓，用壓平器壓成厚度約 0.3 ～ 0.4 公分。

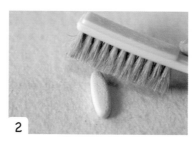

2

使用刷子拍打表面，製作餅乾紋路。

3

保留 2.5 公分，將多餘的切掉，待乾。

4

使用翻模土製作模型翻模。黏土ⓐ加黃赭色壓克力顏料，製作約 14 ～ 16 片手指餅乾（翻模技巧請參考 P.19）。

5

黏土ⓑ揉勻，壓成直徑約 5 公分圓餅，再用圓形餅乾模具取型作為蛋糕體。

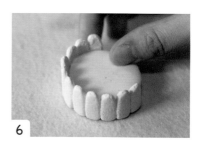

6

將作法 4 的手指餅乾沿著邊緣排列黏貼固定。

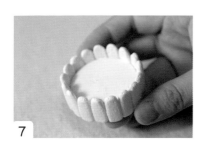

7

手指餅乾固定完成。

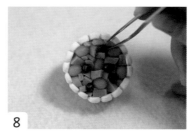

8

依各人喜好將水果素材沾黏膠擺放固定。

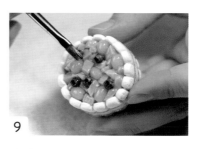

9

於水果表面刷上亮光漆。

10

沾取仿真粉砂糖塗抹於手指餅乾表面。

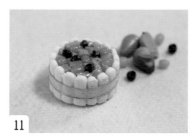

11

緞帶沾黏膠後，固定於蛋糕體上，即完成。

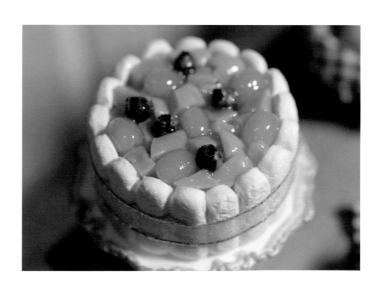

Chapter 8

可麗餅 & 塔派

除了蛋糕、馬卡龍，喜愛甜點的人，
也不能錯過以新鮮水果做成的可麗餅 & 塔派，
像是芒果玫瑰塔、草莓千層派......顏色的層次相當豐富，
依循步驟實作，繁複的甜點製作也能變得超簡單！

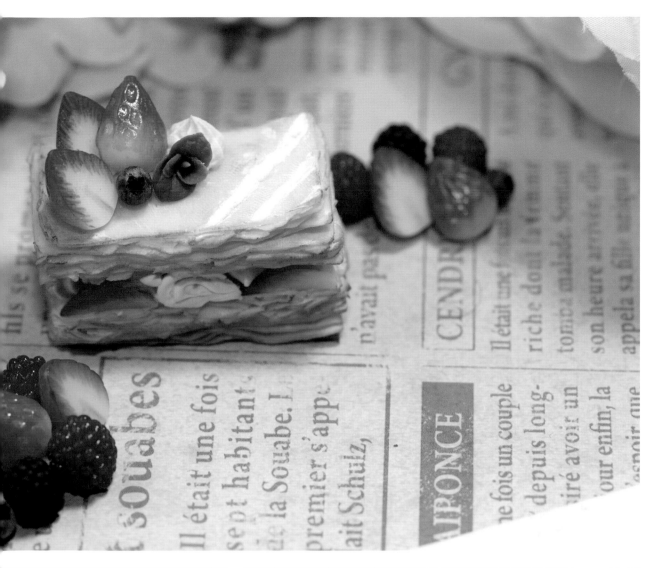

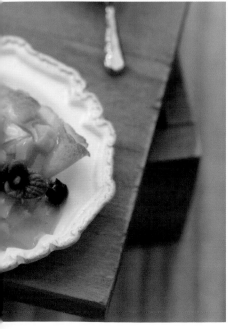

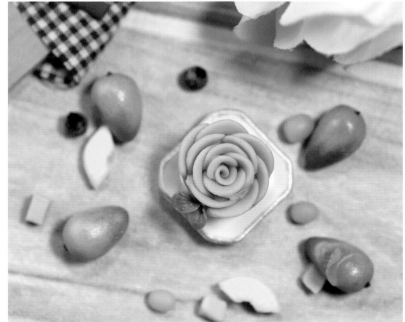

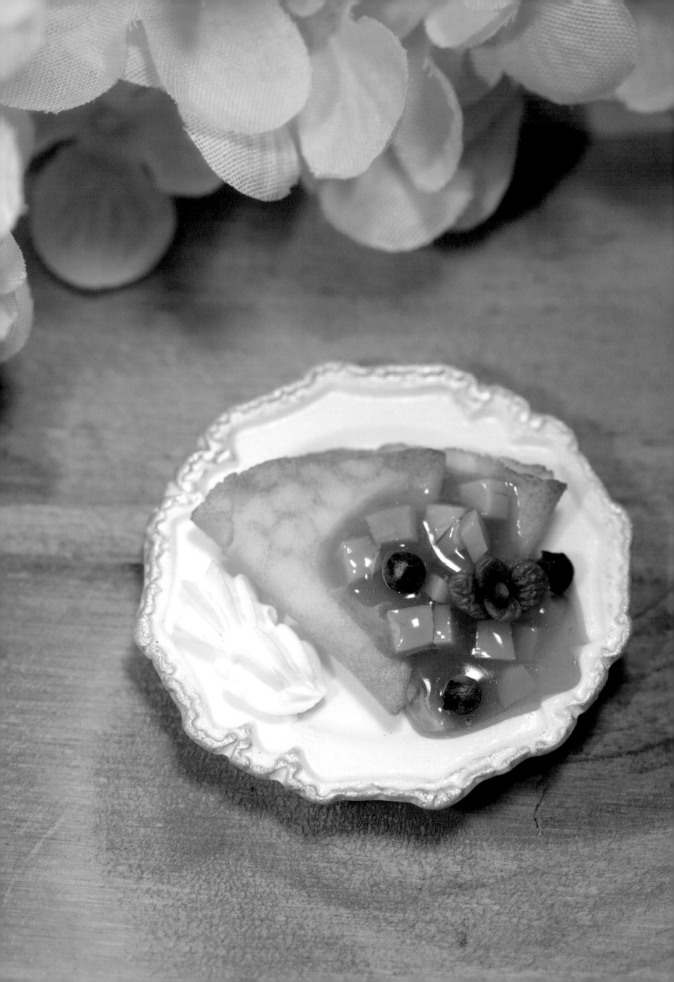

芒果可麗餅

❥ 材料 ❧

黏土：Grace 樹脂黏土（G）1 球
顏料：黃赭色、焦赭色、黃色、紅色壓克力
顏料
素材：芒果丁適量、藍莓 1 ～ 3 顆、薄荷葉
1 株、奶油土、AB 膠、迷你小盤子

❥ 工具 ❧

調色尺、壓平器、刷子、面相筆、粉撲海綿

❥ 作法 ❧

1

製作餅皮，樹脂黏土混合少許
黃赭色壓克力顏料，混合成淡
黃色。

2

揉圓後使用壓平器壓至直徑
4 公分。

3

再以指腹由中心往外按壓至
直徑約 6 公分，使表面凹凸
不平。

4

用刷子拍打表面，製作餅皮的
紋路。

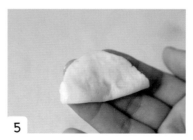

5

將餅皮對折成半圓。

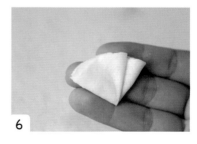

6

再對折一半，讓餅皮呈現扇
形形狀。

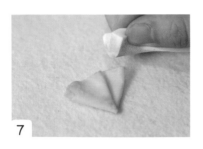

7

微濕的粉撲海綿沾取黃赭色顏料,輕輕拍打上烤色。

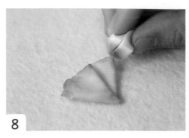

8

沾取少許焦赭色顏料,局部加強烤色層次。

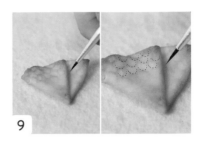

9

黃赭色壓克力顏料加水稀釋,以面相筆沿著邊緣畫半圓,製作出可麗餅的紋理質感。

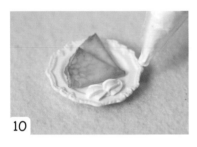

10

將可麗餅擺放於小盤子裡黏貼固定,並於盤邊空位擠 2 朵奶油。

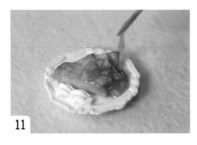

11

壓克力顏料黃色:紅色:黃赭色,約 8:1:1 調製成芒果黃,倒入 AB 膠調勻後,加進少許芒果丁攪拌,淋在可麗餅上。

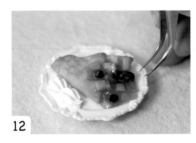

12

擺上 1 ～ 3 顆藍莓及薄荷葉。

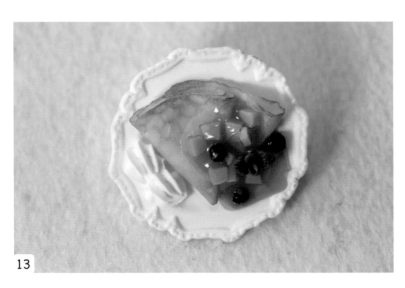

13

待乾後即完成芒果可麗餅。

芒果玫瑰塔

芒果玫瑰塔

⇒ 材料 ⇒

黏土： ⓐ 芒果－MODENA樹脂黏土（I）2
球、ⓑ派皮－MODENA樹脂黏土（H）I球、
ⓒ薄荷葉－MODENA 樹脂黏土（G）I球
顏料： 紅色、葉綠色、黃色、黃赭色、焦赭
色壓克力顏料

⇒ 工具 ⇒

調色尺、壓平器、珍珠奶茶吸管、黏土筆刀、
海綿粉撲、鑷子

⇒ 作法 ⇒

ⓒ樹脂黏土加葉綠色顏料混
勻後，用壓平器壓薄，厚度約
0.1 ～ 0.2 公分。

使用吸管斜面在黏土上印出
葉子的形狀。

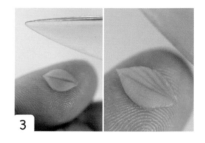

取一小片置於指腹，用黏土
筆刀劃出葉脈，從頭至尾端
劃一刀相連、左右各劃三道
線，備用。

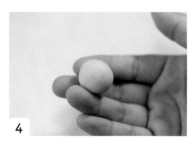

ⓐ樹脂黏土加黃色：黃赭色：
紅，約 6：2：1，用掌心揉勻。

使用壓平器壓至厚度約 0.2 ～
0.3 公分。

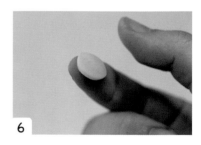

用珍珠奶茶的粗吸管，壓模取
型 11 ～ 14 片。

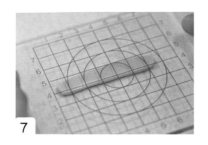

7

ⓑ MODENA 樹脂黏土（H）一球加少許黃赭色壓克力顏料揉勻，搓成約 6 公分長條，並用壓平器壓成長 6 公分、寬 1 公分的長方形。

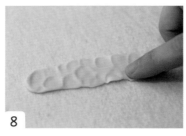

8

以指腹推邊緣，呈現不規則波浪狀，捲起來的派皮比較自然。

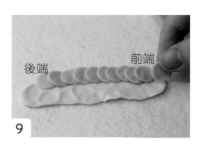

9

後端預留1～2片芒果的空間，再將芒果片沾少許黏膠交疊。

10

最後一片用食指和姆指揉出一個螺旋狀，擺放於最前端。

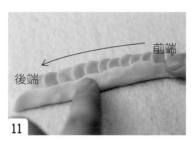

11

將下方派皮折上來，由右往左捲到底，呈現漩渦狀。

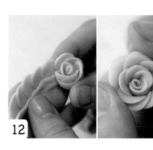

12

以指腹輕壓芒果片，使其呈現微微「綻放」的姿態。

13

用微濕的粉撲海綿沾取黃赭色顏料，輕拍派皮的各部位。

14

用微濕的粉撲海綿沾取焦赭色顏料，加強於派皮底部。

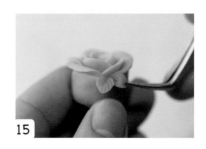

15

將 2 片薄荷葉沾黏膠，固定於派皮側邊，即完成。

香蕉提拉米蘇

⇢ 材料 ⇠

黏土：MODENA 樹脂黏土（1）1 球
顏料：黃赭色、咖啡色壓克力顏料
素材：奶油土、咖啡渣粉、香蕉片 2 片、薄荷葉 1 株、藍莓適量、海綿、迷你木糠杯、金色小湯匙、英文字插牌

⇢ 工具 ⇠

調色尺、剪刀、鑷子、黏膠

⇢ 作法 ⇠

1

海綿剪成小方塊狀，使用咖啡色壓克力顏料均勻染色，製作成巧克力海綿蛋糕塊。

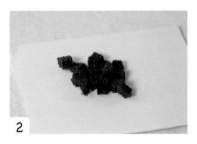

2

放置半天待乾燥備用。

3

樹脂黏土加黃赭色壓克力顏料揉勻，以鑷子夾成碎屑，製作成餅乾碎片，放置半小時，讓黏土表面乾燥，備用。

4

將作法 3 餅乾碎片擺入杯中打底。

5

黃赭色壓克力顏料加入奶油土混色，呈淡黃色，再沿著杯壁擠入奶油土。

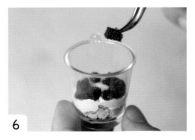

6

將海綿及藍莓擺放進杯內。

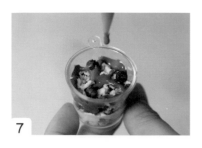

7

撒上少許餅乾碎片及藍莓後，
淋上咖啡色壓克力顏料。

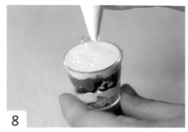

8

使用奶油土將杯子填平。

9

表面沾黏膠後，均勻的沾取
咖啡渣粉。輕敲杯子，將多
餘的咖啡渣粉用拍打的方式
使其掉落。

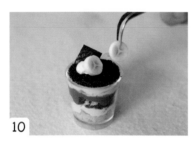

10

將英文插牌沾膠黏好，擠一小
球奶油土打底，取 2 片香蕉
切片沾膠固定。

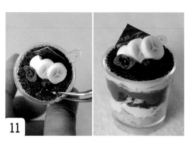

11

擺放一株薄荷葉及一顆藍
莓。放置 4～6 小時，待杯
內奶油土表面半乾。

12

使用鑷子夾出咬一口的痕跡。
一口氣將奶油夾起來，製作
出用湯匙舀一口起來的感覺。

13

將夾起來的奶油，黏在小湯匙
上固定。

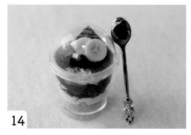

14

香蕉提拉米蘇即完成。

Tips

注意作法 9，若有過多的咖啡渣粉會使水果配件無法牢固的黏著在上面。

草莓千層派

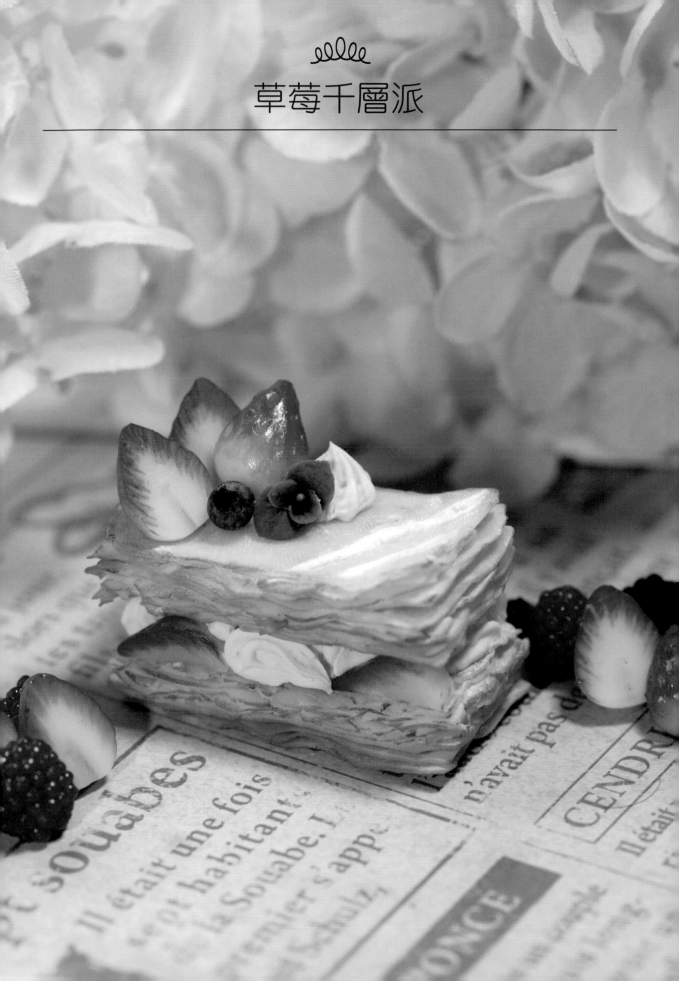

草莓千層派

⇥ 材料 ⇤

黏土：Grace 樹脂黏土（I）4 球
顏料：黃赭色、焦赭色壓克力顏料
素材：mt 紙膠帶、奶油土、痱子粉、草莓、
藍莓各 1 顆、薄荷葉 1 株

⇥ 工具 ⇤

調色尺、桿棒、尺、刀片、粉撲海綿、平刷筆、
黏膠

⇥ 作法 ⇤

1
製作派皮，黏土混合黃赭色壓克力顏料揉勻，用桿棒桿薄，厚度約 0.1 ～ 0.2 公分。

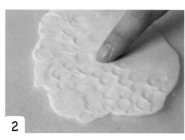

2
用指腹按壓製作出凹凸不平的質感。

3
用刀片裁切長 5 公分、寬 2.5 公分左右的長方形薄片，共需 4 片。

4
剩餘的黏土全部桿薄後，撕成不規則薄片狀。

5
取一片作法 3 的長方形薄片為底，鋪黏上不規則的薄片，製作出一層層的酥片感，厚度約 0.7 ～ 0.9 公分厚。

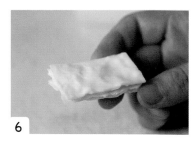

6
再蓋上一片長方形薄片，完成一片千層酥。重複一次作法 5，總共需有 2 片千層酥。

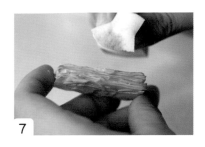

7

使用微濕的粉撲海綿，沾取黃赭色壓克力顏料，輕輕地拍打上色。

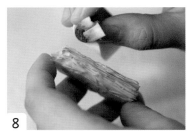

8

沾取少許焦赭色壓克力顏料，局部加強側邊酥皮的層次，待乾。

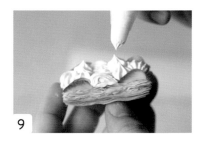

9

將草莓切 ¼ 片，共 4 片，並擠上奶油，黏貼於千層酥上。

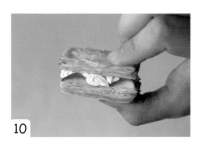

10

把 2 片千層酥組合起來即可。

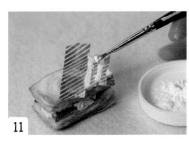

11

將 mt 紙膠帶裁細，黏貼於千層酥表面，露出 3 條斜線，不要相互沾黏。於留白處塗黏膠，並塗上痱子粉，將紙膠帶撕除。

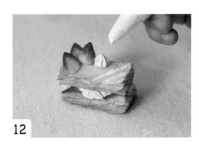

12

取 3 片草莓切片固定位置，於草莓旁擠一朵奶油。

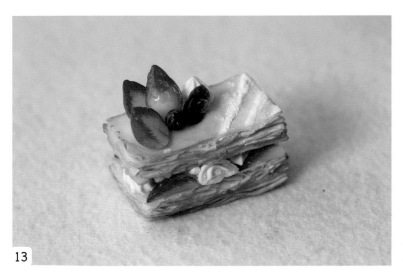

13

再將藍莓與薄荷葉黏貼固定，作品完成。

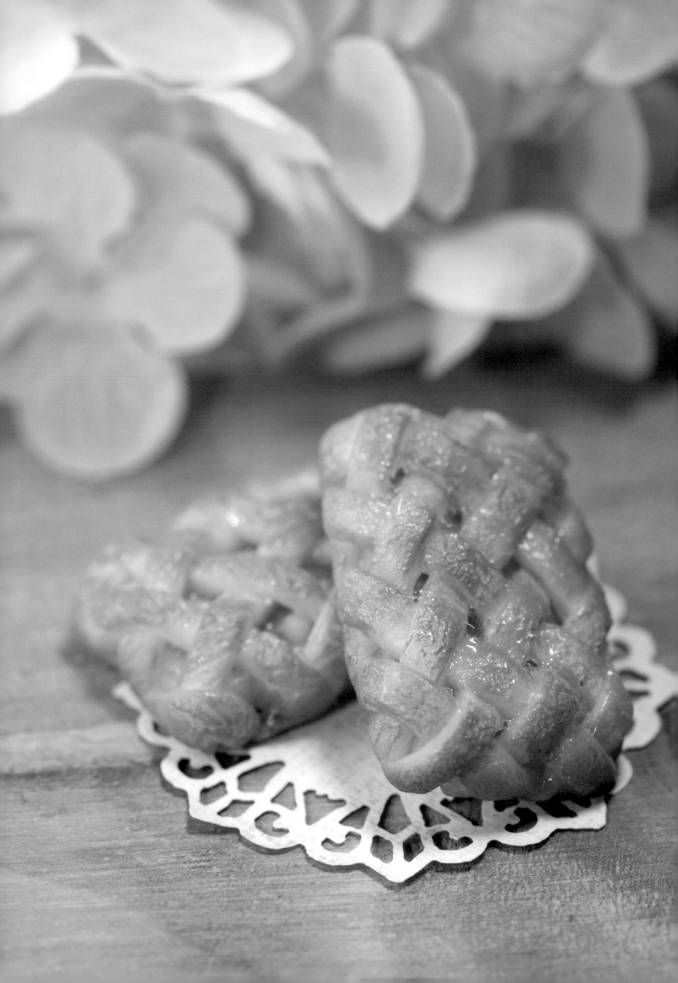

鳳梨派

✦ 材料 ✦

黏土：ⓐ鳳梨丁－Grace 樹脂黏土（G）1 球、
ⓑ派皮－Grace 樹脂黏土（I）3 球
顏料：TAMIYA 黃色水性漆（X-24）、黃
赭色、焦赭色壓克力顏料
素材：亮光漆

✦ 工具 ✦

調色尺、刀片、牙籤、壓平器、刷子、粉撲
海綿

✦ 作法 ✦

1

黏土ⓐ加黃色水性漆調色後，
揉細長條，使用刀片壓出鳳梨
直線紋路。

2

使用刀片切成不規則碎丁
狀，備用。

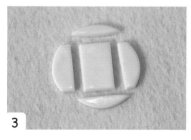

3

ⓑ黏土加黃赭色壓克力顏料
調色，取（I）一球，壓成直
徑 4 公分的圓餅，切成長 3
公分寬 2 公分的長方形。

4

亮光漆加少許黃色水性漆調
色，加入作法 2 鳳梨碎丁拌
勻，用牙籤沾裹鋪在派皮上。

5

將剩餘的ⓑ黏土（I）2 球壓
成直徑 7 公分圓餅狀，使用
刷子拍打紋路。

6

用刀片來回同一方向輕劃派
皮，製造派皮紋理。

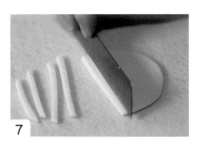

7 切成 0.3 公分寬的細長條。

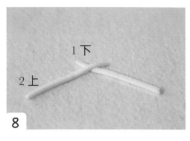

8 開始編織派皮，取 2 條黏土，十字重疊。

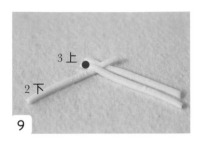

9 第 3 條（紅色標示）疊於第 2 條上方。

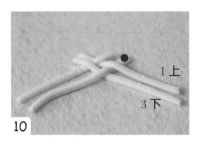

10 第 4 條（紅色標示）穿過右側第 3 條上方，疊於第 1 條下方。

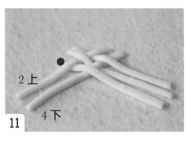

11 第 5 條（紅色標示）穿過左側第 4 條上方，疊於第 2 條下方。

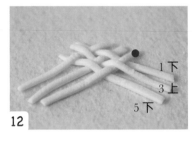

12 第 6 條（紅色標示）穿過右側第 5 條上方，疊於第 3 條下方。

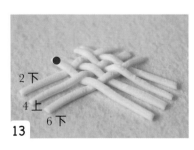

13 依照相同的順序編織，第 7 條（紅色標示）穿過左側。

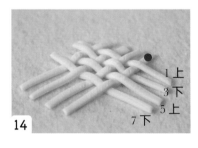

14 第 8 條（紅色標示）穿過右側，注意上下交錯。

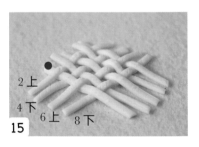

15 第 9 條（紅色標示）穿過左側，注意上下交錯。

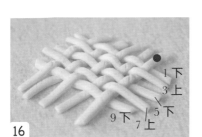

16

第 10 條（紅色標示）穿過右側，整體編織面積大約長寬 5 公分左右即可。

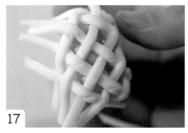

17

將派皮鋪上鳳梨派。

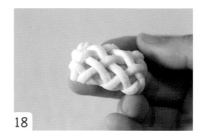

18

剪掉多餘的派皮。

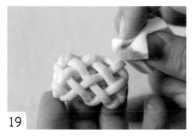

19

用微濕的粉撲海綿沾取黃赭色壓克力顏料，大面積的拍打上色，分 2 ～ 3 次上色。

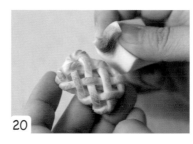

20

沾取焦赭色壓克力顏料，輕輕的拍打局部加強，讓烤色層次更明顯。

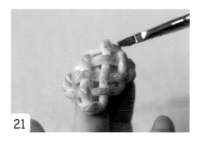

21

於表面刷上亮光漆。

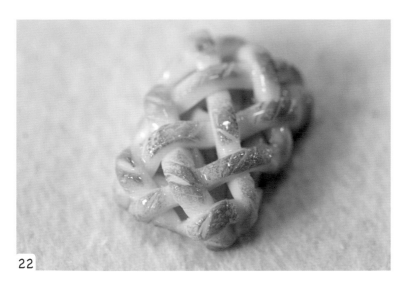

22

作品完成。

Chapter 9

果凍 & 飲品

品味各種甜點時，
一定要再搭配一杯果凍、飲品，感受甜蜜的幸福滋味！
本篇介紹莓果優格、鳳梨漂浮蘇打等，
熟悉作法後，也能依自己的喜好調整為喜歡的飲品口味，
善用水果、甜點配件，就能輕鬆變化。

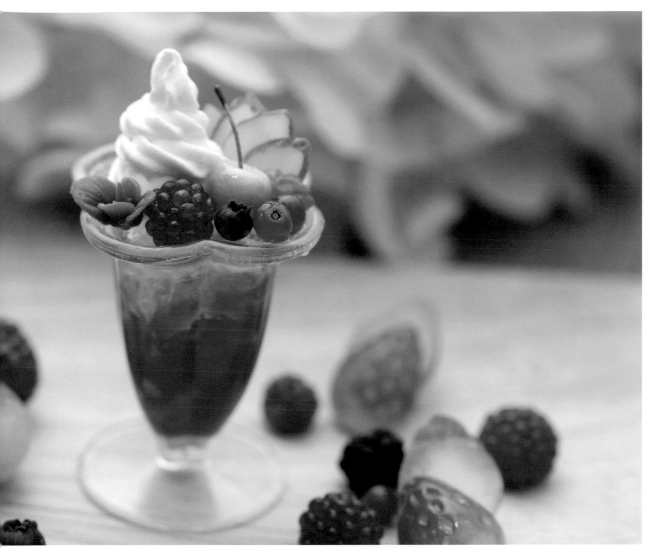

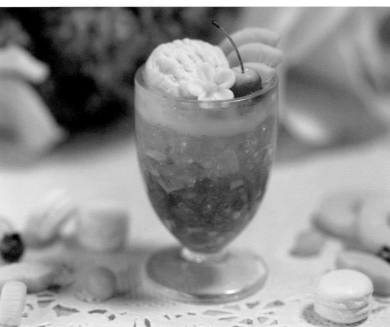

莓果優格杯

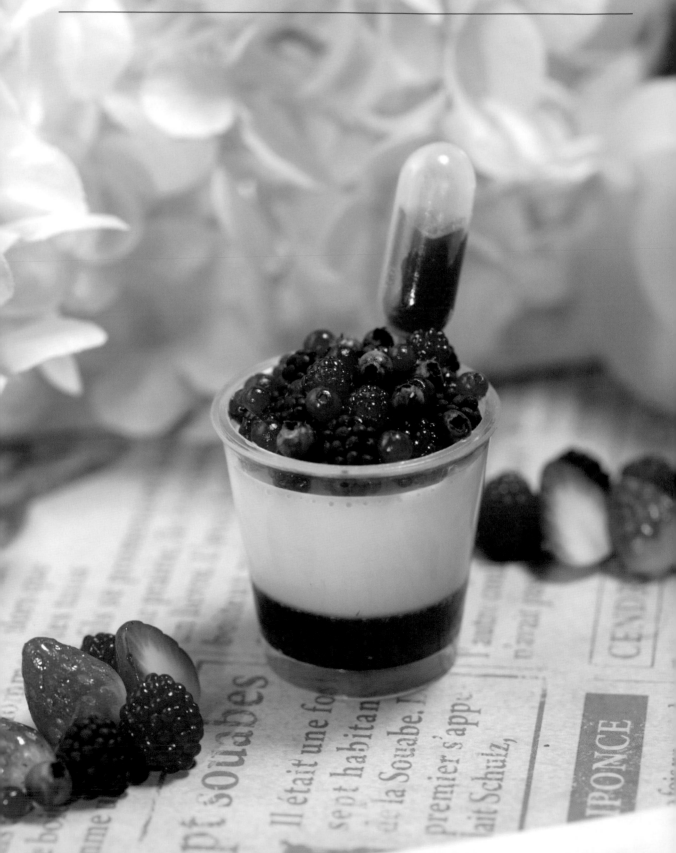

⇒ 材料 ⇐

黏土： MODENA 樹脂黏土（G）1 球（用於固定滴管）

顏料： 紅色、白色壓克力顏料

素材： AB 膠、迷你塑膠杯、迷你滴管、黑莓、藍莓、覆盆莓、紅醋栗適量

⇒ 工具 ⇐

調色尺、鑷子、黏膠、牙籤、免洗塑膠杯

⇒ 作法 ⇐

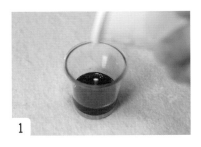

1

AB 膠加入紅色壓克力顏料調勻，倒入杯內打底，待硬化。

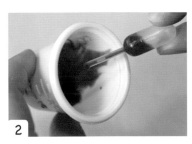

2

用迷你滴管吸取已調成紅色的 AB 膠至一半。

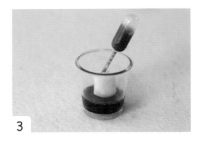

3

將滴管插在樹脂黏土（G）上，調整擺放角度與高度，放置於杯內。

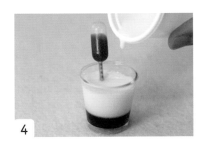

4

AB 膠加入白色壓克力顏料調勻，分次慢慢倒入杯內至 8 分滿，待硬化。

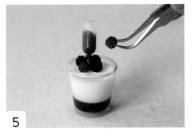

5

先由滴管周圍開始依個人喜好擺放覆盆莓、黑莓、藍莓、紅醋栗。

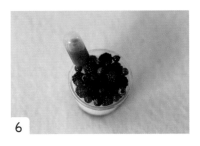

6

將莓果整個鋪滿杯子表面。

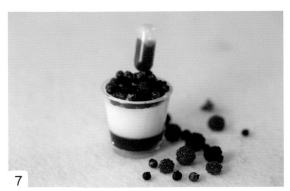

7

莓果優格即完成。

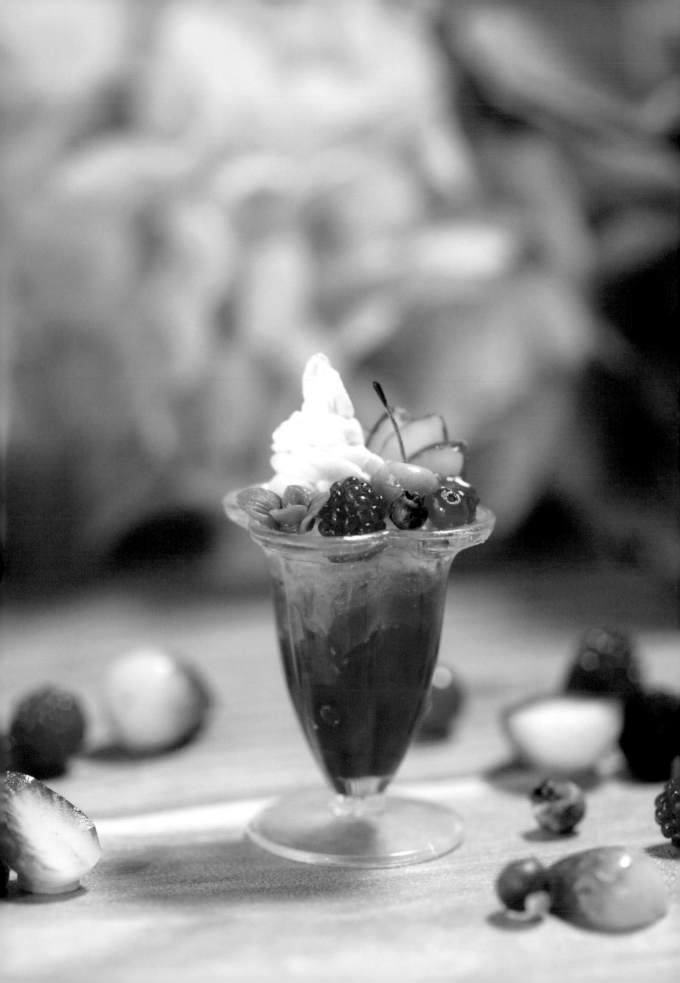

草莓聖代

➥ 材料 ➥

顏料：TAMIYA 紅色透明水性漆（X-27）
素材：SUPER XG萬用膠、AB膠、迷你聖代杯、草莓、藍莓、櫻桃、覆盆莓各1顆、紅醋栗2～3顆、薄荷葉1株

➥ 工具 ➥

塑膠容器（如：市售豆花、愛玉的盒子）、鑷子、黏膠、牙籤、免洗塑膠杯

➥ 作法 ➥

1
先製作冰塊，將 SUPER XG 萬用膠擠在乾淨的塑膠容器內，擠的分量約 0.5 ～ 1 公分的高度，放置 2 ～ 3 天待乾。

2
取出整塊作法 1，用剪刀剪成大小不一的碎丁狀，備用。

3
AB 膠加紅色水性漆，混合作法 2 的冰塊並攪拌均勻。

4
將作法 3 的 AB 膠倒入塑膠杯內約 5 ～ 7 分滿。

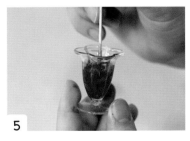

5
使用牙籤將碎冰調整，服貼於杯壁。

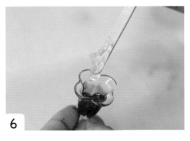

6
加入作法 2 的冰塊攪勻後，AB 膠繼續倒入杯中約9分滿。

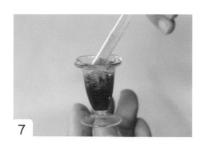

7

稍微攪拌使兩色混出漸層感。

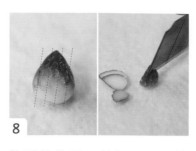

8

整顆草莓用刀片切 4 刀，共
5 片。

9

依切的順序黏貼成扇形形狀，
備用。

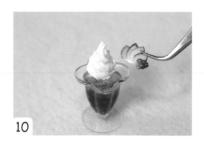

10

奶油土擠出霜淇淋（技巧請參
考 P.16），將草莓擺放於旁。

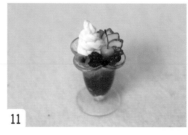

11

依喜好擺放櫻桃、覆盆莓及
薄荷葉，作品即完成。

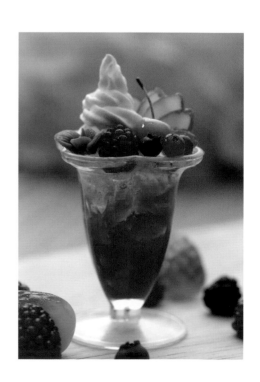

鳳梨漂浮蘇打

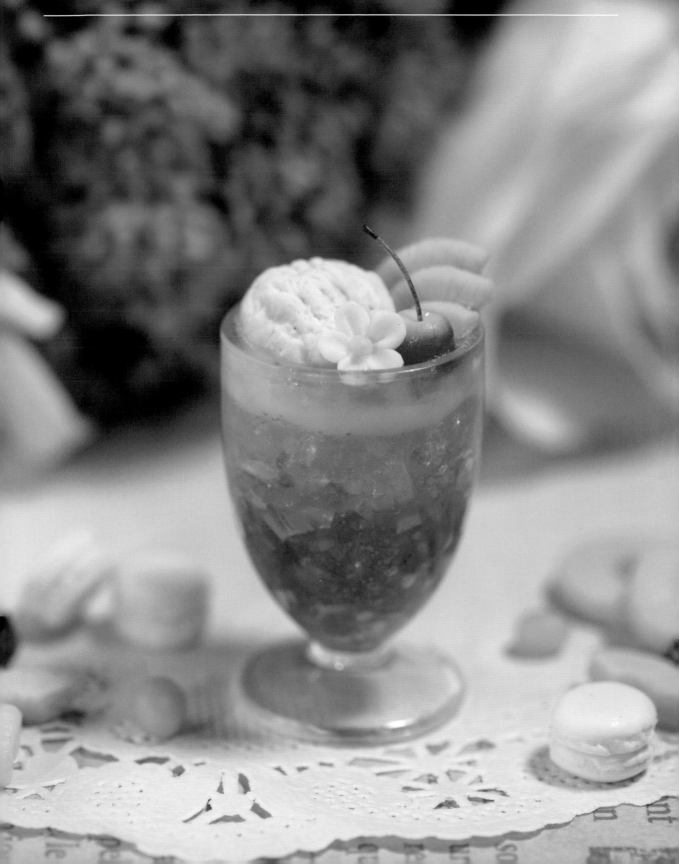

鳳梨漂浮蘇打

⇥材料⇤

黏土：TAMIYA 藍色水性漆（X-23）、TAMIYA 黃色水性漆（X-24）、TAMIYA 綠色水性漆（X-25）

顏料：迷你塑膠杯、SUPER XG萬用膠、AB 膠、鳳梨切片、冰淇淋1球、櫻桃1顆、小白花1朵

⇥工具⇤

塑膠容器（如：市售豆花、愛玉的盒子）、剪刀、牙籤、冰棒棍、刀片、鑷子

⇥作法⇤

1
製作冰塊，將 SUPER XG 萬用膠擠在乾淨的塑膠容器內，擠的分量約 0.5 ～ 1 公分的高度，放置 2 ～ 3 天待乾。

2
取出整塊作法 1，用剪刀剪成大小不一的碎丁狀，備用。

3
AB 膠加入藍色水性漆調勻，加入作法 2 的碎冰後倒入杯內打底。

4
AB 膠加入綠色和黃色水性漆調成黃綠色，加入作法 2 的碎冰倒入杯內。

5
AB 膠加入透明黃色水性漆調勻，加入碎冰拌勻倒入杯內至 9 分滿，待硬化。

6
硬化後呈現的顏色。

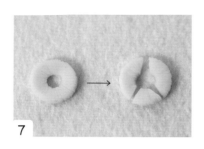

7 取鳳梨片用刀片切成兩大一小的切片。

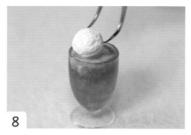

8 使用鑷子將一球冰淇淋擺上杯面。

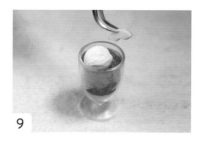

9 把鳳梨切片擺放於旁邊。

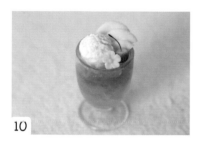

10 擺放櫻桃和小白花。

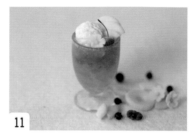

11 鳳梨漂浮蘇打即完成。

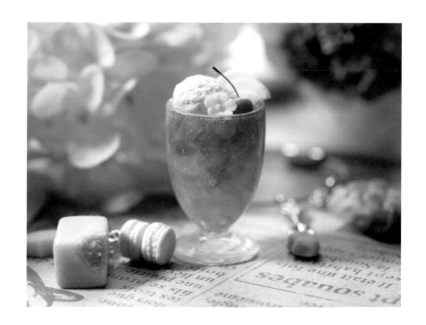

Chapter 10

可愛的
甜點飾品 DIY

可愛的甜點作品，
只要搭配市售的 DIY 金具配件，動動腦發揮創意，
就能輕鬆製作出獨一無二的飾品囉！

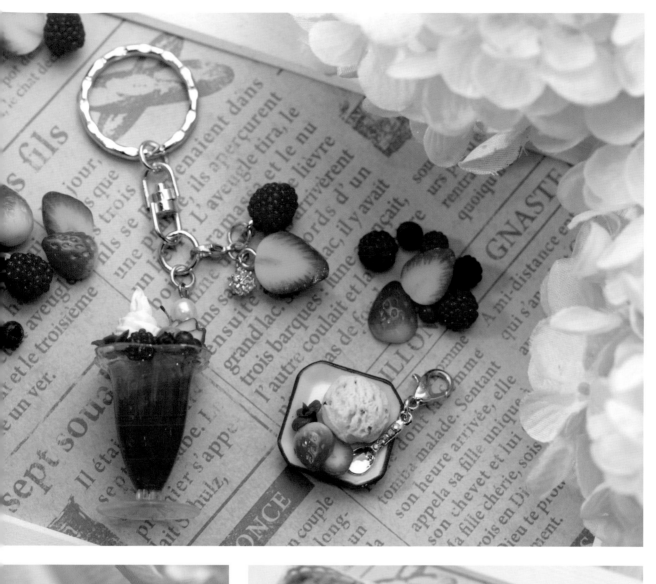

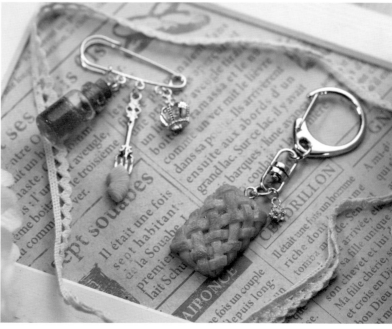

材料與工具

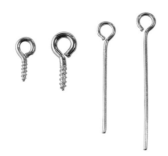

羊眼、9 針

沾膠後可直接插入黏土作品，搭配單圈、吊飾等金具，製作成飾品。

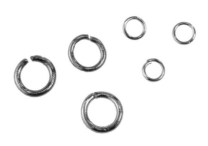

單圈

用於將配件串聯起來。

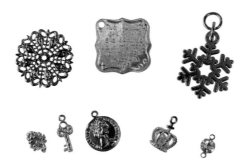

吊飾

可用來點綴黏土作品，增加華麗度。

胸針、別針金具

搭配黏膠固定於黏土作品背面，製作成可愛飾品。

耳環金具

有垂墜式的勾針耳環、平台式的耳針，另有夾式的耳環素材，可依需求選擇。

鑰匙圈、包包掛飾金具

搭配單圈串聯黏土作品及吊飾使用。

髮夾金具

有 BB 夾、一字夾等多種選擇，搭配黏膠黏貼作品上即可。

平口鉗

用於夾住五金配件，進行單圈開合時使用，為了方便操作，一般都會備 2 把。

打洞器

黏土作品乾燥後較硬，使用打洞器鑿洞後，羊眼或 9 針比較好插入。

萬用黏著劑—施敏打硬 SUPER XG

高度透明且黏著力強，乾燥速度快，適用於簡單的飾品黏著製作。

磁鐵

在一般書局或賣場均可買到。

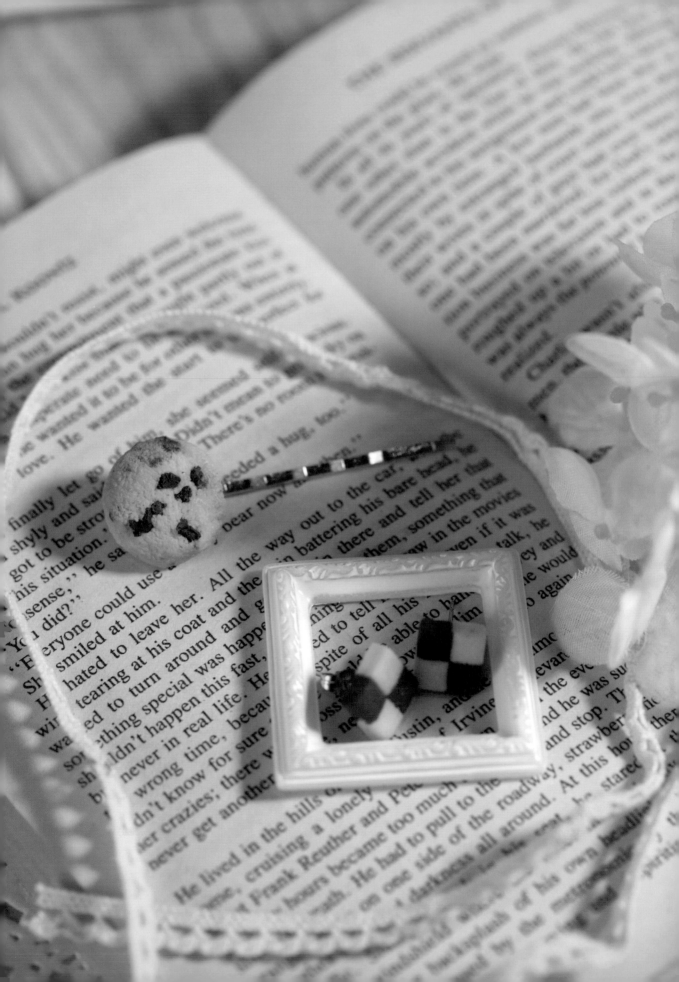

超可愛髮夾 & 耳環

�材料➤

耳環、髮夾金具、喜好的黏土作品

➤工具➤

萬用黏著劑—施敏打硬 SUPER XG

➤作法➤

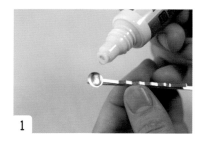

1 在耳環、髮夾金具上塗上少許黏著劑。

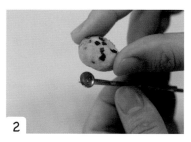

2 將黏土作品與金具黏合，待黏著劑乾燥。

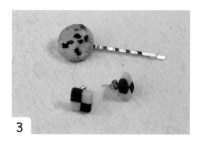

3 作品完成。

> *Tips*
> 簡單的塗上黏著劑，輕鬆變化出各種可愛小物！

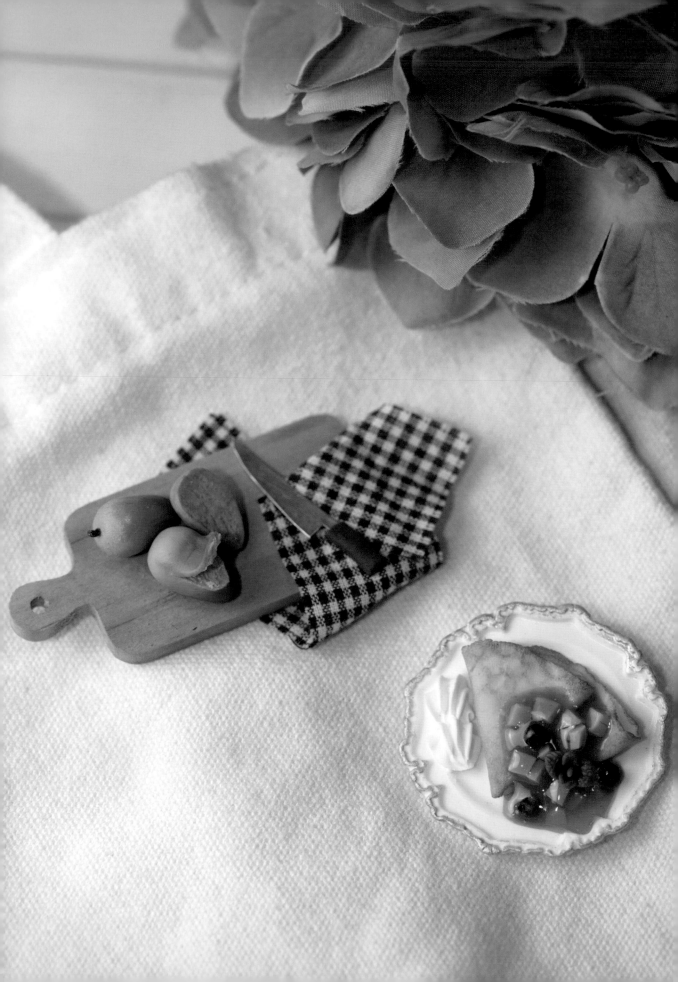

可口的點心別針

✦材料✦

別針金具、喜好的黏土作品

✦工具✦

萬用黏著劑一施敏打硬 SUPER XG

✦作法✦

1 將別針塗上黏著劑。

2 將作品背面與別針黏合，待黏著劑乾燥。

3 可口的別針就完成囉！

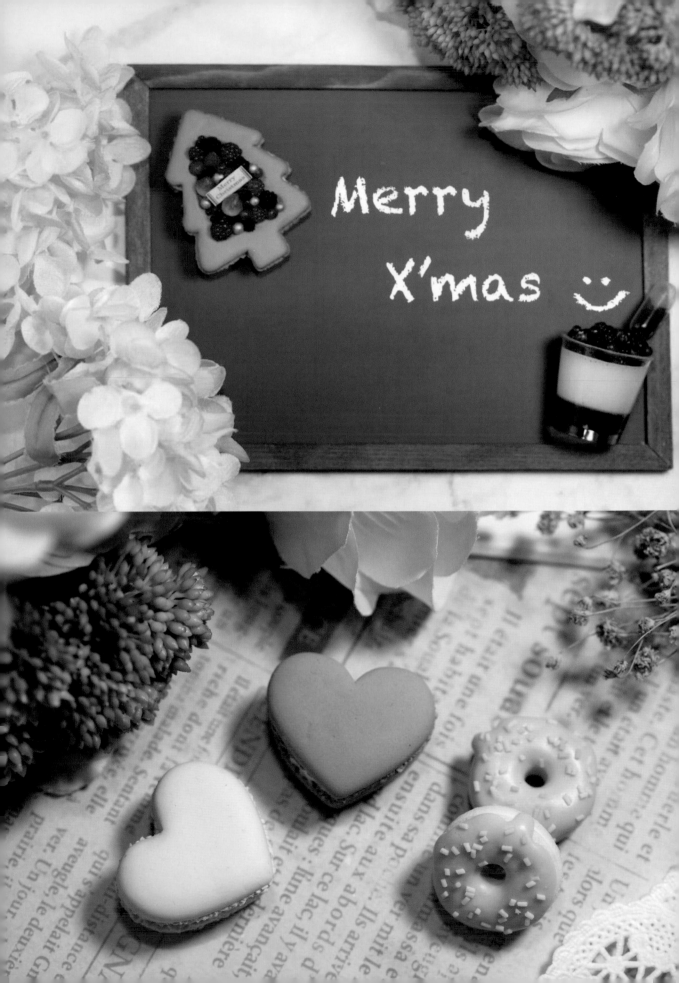

繽紛的甜點磁鐵

⇒材料⇐

磁鐵、喜好的黏土作品

⇒工具⇐

萬用黏著劑—施敏打硬 SUPER XG

⇒作法⇐

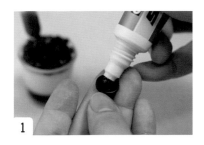

1

將磁鐵塗上黏著劑。

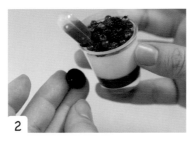

2

把作品背面與磁鐵黏合，待黏著劑乾燥。

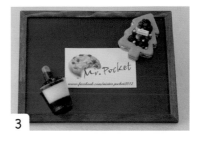

3

超吸睛的甜點磁鐵就做好了！

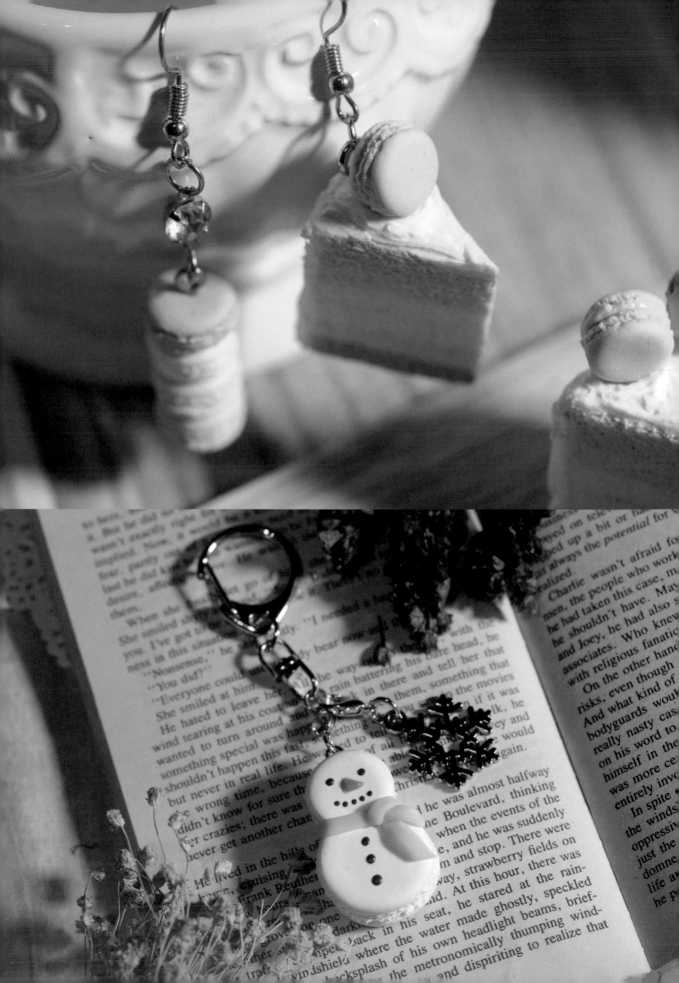

華麗的垂墜耳環 & 鑰匙圈

⇾ 材料 ⇽

單圈、羊眼、耳環、鑰匙圈金具、吊飾、
喜好的黏土作品

⇾ 工具 ⇽

萬用黏著劑─施敏打硬 SUPER XG、打洞器、
平口鉗

⇾ 作法 ⇽

1 使用打洞器在作品上旋轉，鑽出一個小凹洞。

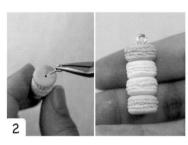

2 將羊眼沾黏著劑後，以旋轉方式鑽入小凹洞內。

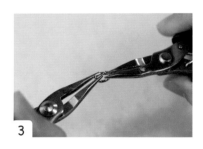

3 用平口鉗夾住單圈兩側。

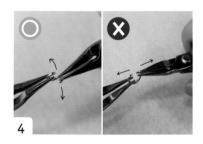

4 施力往「前後」將單圈扳開，勿「左右」扳開，易導致單圈變形。

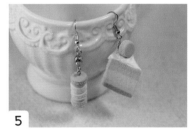

5 將作品與金具串聯，再把單圈閉合即可。

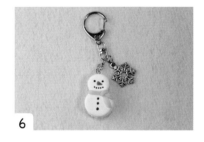

6 同樣方法，也可製作出可愛的鑰匙圈喔！

Tips

只要掌握扳開單圈的技巧，從鑰匙圈、吊飾、耳環、項鍊等飾品，都可透過搭配不同的金具，創作出獨一無二的飾品喔！

愛心形版型　　　　　　　　　聖誕樹版型

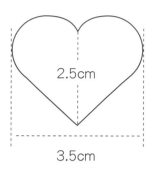

2.5cm

3.5cm

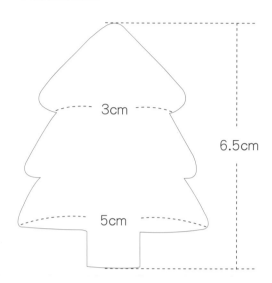

3cm

6.5cm

5cm

Tips

此版型為實際大小，依照繪製即可使用。

附錄 2

購買材料與工具的商店

以下公司不僅有提供黏土及相關材料工具的販售，也有多元的專業黏土師資課程可供選擇。

名稱	網址	電話
Ellie 創作學院	www.ellie.tw/front/bin/home.phtml	02-23121448
柏蒂格有限公司	www.padico.com.tw	02-25785612
瑞莉格企業有限公司	www.paper-clay.com.tw/index.html	06-2891734（台南門市）

美術社裡有著琳琅滿目、各式各樣的顏料、筆刷，偶爾也能挖到新奇的素材，很值得逛逛。

名稱	網址	電話
胖媽媽美術文具	www.facebook.com/Pang.Ma.Ma.Art.Shop	02-29259851
涵馥堂美術事業有限公司	60.249.176.72	07-2272779
誠格美術社	www.facebook.com/ 誠格美術社 -185968214778658	02-28321064

以下 2 間全省皆有門市，除了常見的文具、生活用品，手工藝材料也非常豐富且平價，通路鋪貨很齊全。

名稱	網址	電話
DAISO 大創生活百貨	www.daiso.com.tw/Inside/Store	(03)356-6076（客服專線）
九乘九文具購物網	www.9x9.com.tw/store_bestows.php	07-2018899

超擬真夢幻黏土甜點

餅乾、蛋糕、塔派、馬卡龍，
走進樹脂黏土的甜蜜廚房

作　　者	Mr.Pocket	
攝　　影	Mr.NAVISION	
編　　輯	吳嘉芬	
校　　對	吳嘉芬、林憶欣	
美術設計	曹文甄	

發 行 人	程顯灝
總 編 輯	呂增娣
主　編	徐詩淵
資深編輯	鄭婷尹
編　　輯	吳嘉芬、林憶欣
編輯助理	黃莛勻
美術主編	劉錦堂
美術編輯	曹文甄、黃珮瑜
行銷總監	呂增慧
資深行銷	謝儀方、吳孟蓉

發 行 部	侯莉莉
財 務 部	許麗娟、陳美齡
印　　務	許丁財
出 版 者	四塊玉文創有限公司

總 代 理	三友圖書有限公司
地　　址	106台北市安和路2段213號4樓
電　　話	(02) 2377-4155
傳　　真	(02) 2377-4355
E - m a i l	service@sanyau.com.tw
郵政劃撥	05844889 三友圖書有限公司

總 經 銷	大和書報圖書股份有限公司
地　　址	新北市新莊區五工五路2號
電　　話	(02) 8990-2588
傳　　真	(02) 2299-7900

製版印刷	卡樂彩色製版印刷有限公司

初　　版	2018年11月
定　　價	新臺幣390元
I S B N	978-957-8587-47-2（平裝）

國家圖書館出版品預行編目 (CIP) 資料

超擬真夢幻黏土甜點：餅乾、蛋糕、塔派、馬
卡龍,走進樹脂黏土的甜蜜廚房 / Mr.Pocket 作.
-- 初版 . -- 臺北市：四塊玉文創, 2018.11
　面；　公分
ISBN 978-957-8587-47-2(平裝)

1. 泥工遊玩 2. 黏土

999.6　　　　　　　　　　　　107018569

1. 手縫 OK ！超簡單寵物衣飾手作：36 種貓咪狗狗衣服 X 玩具 X 趣味飾品

作者：李知修 Tingk ／譯者：王品涵／定價：480 元

手縫一點也不難！達人教你手作 36 種寵物衣飾與玩具外出吊背袋、布作小屋、連身褲 & 洋裝、還有專用保護罩……從 XS 至 2XL 的小型貓犬、大型犬皆適用！

2. 溫暖的手作布娃娃：一針一線，交織出對孩子的愛

作者：姜秀貞／譯者：李靜宜／定價：325 元

孩子能擁著娃娃一起入眠，是多麼幸福的事！用手邊的舊衣或舊襪子，搭配簡單的針法，就能做出可愛的手作布娃娃！

3. 多肉植物的生活布置：15 分鐘 X 50 道桌上盆栽練習

作者：雷弘瑞、王之義／定價：280 元

再美的風景都帶不走，不如自己動動手，本書教你利用減法，設計桌上的小盆栽。用百元有找的小物＋不失敗的設計小技巧，組合成 50 款多肉植栽，創造桌上的好風景。

4. 和菓子：職人親授，60 種日本歲時甜點

作者：渡部弘樹、傅君竹／攝影：楊志雄／定價：450 元

和菓子職人與您分享美學與食感兼具的手作點心。從內餡、外皮、技法到裝飾，均有詳細圖文解說，只要掌握基本要領，你也可以製作各式各樣精緻小巧的和菓子。

5. 零負擔甜點：戚風蛋糕、舒芙蕾、輕乳酪、天使蛋糕、磅蛋糕……7 大類輕口感一次學會

作者：賴曉梅、鄭羽真／攝影：楊志雄／定價：380 元

「好想吃沒有鮮奶油的蛋糕。」吃完蛋糕，總是留下一團奶油的你；為了健康又想品嚐蛋糕的你；甜點達人不藏私與你分享，教你一次學會 7 大類蛋糕！

6. 懷舊糕餅 90 道：跟著老師傅學古早味點心

作者：呂鴻禹／攝影：吳金石／定價：420 元

累積 50 年經驗的糕餅師傅，傳統手藝與製作技術大公開。不論是雪片糕、豬油糕，層層酥脆的蒜頭酥、太陽餅，跟著步驟操作，在家也能做出 90 種記憶中的懷念滋味。

7. 懷舊糕餅 2：再現 72 道古早味

作者：呂鴻禹／攝影：楊志雄／定價：435 元

懷舊糕餅好評第二發！口感綿密扎實的龍蝦月餅、象鼻子糕，或是流傳百年的伏苓糕，不用再尋尋覓覓，在家就能照著做！

8. 懷舊糕餅 3：跟著老師傅做特色古早味點心

作者：呂鴻禹／攝影：楊志雄／定價：450 元

老師傅重現即將失傳的 78 道糕點，從宮廷點心艾窩窩、古早味的鳳片糕、芋粿巧。製作技法全圖解，全書超過上千張步驟圖，讓你在家也能親手做出經典糕點。

課程折價卷

此圖片僅供參考，實際製作內容物請依 Mr.Pocket FB 粉絲頁公告為主。

Mr.Pocket 單堂黏土甜點課程
折價卷 100 元

優惠內容：凡持此票卷，參加 Mr.Pocket 單堂黏土甜點課程，可折價金額 100 元，單次課程限用乙張，影印無效。

優惠期間：即日起至 2020/12/31 止

課程時間、地點：請以「Mr.Pocket 手作甜點飾品」FB 粉絲頁公告為主，並於上課時出示此票卷。

《超擬真夢幻黏土甜點：餅乾、蛋糕、塔派、馬卡龍，走進樹脂黏土的甜蜜廚房》四塊玉文創出版

四塊玉文創

此圖片僅供參考，實際製作內容物請依 Mr.Pocket FB 粉絲頁公告為主。

Mr.Pocket 單堂黏土甜點課程
折價卷 100 元

優惠內容：凡持此票卷，參加 Mr.Pocket 單堂黏土甜點課程，可折價金額 100 元，單次課程限用乙張，影印無效。

優惠期間：即日起至 2020/12/31 止

課程時間、地點：請以「Mr.Pocket 手作甜點飾品」FB 粉絲頁公告為主，並於上課時出示此票卷。

《超擬真夢幻黏土甜點：餅乾、蛋糕、塔派、馬卡龍，走進樹脂黏土的甜蜜廚房》四塊玉文創出版

四塊玉文創

此圖片僅供參考，實際製作內容物請依 Mr.Pocket FB 粉絲頁公告為主。

Mr.Pocket 單堂黏土甜點課程
折價卷 100 元

優惠內容：凡持此票卷，參加 Mr.Pocket 單堂黏土甜點課程，可折價金額 100 元，單次課程限用乙張，影印無效。

優惠期間：即日起至 2020/12/31 止

課程時間、地點：請以「Mr.Pocket 手作甜點飾品」FB 粉絲頁公告為主，並於上課時出示此票卷。

《超擬真夢幻黏土甜點：餅乾、蛋糕、塔派、馬卡龍，走進樹脂黏土的甜蜜廚房》四塊玉文創出版

四塊玉文創

注意事項：

1. 此卷不得兌現、轉售及與其他優惠活動併用。
2. 此卷毀損、遺失，恕不補發受理折價。
3. 未攜帶折價卷，恕不受理折價。
4. 此卷經當日課程兌換使用後，會由Mr.Pocket老師回收。
5. Mr.Pocket手作甜點飾品保留權利取消、終止、調整或延期此活動，並保留以其他價值相當之優惠替代本活動之權利。

《超擬真夢幻黏土甜點：餅乾、蛋糕、塔派、馬卡龍，走進樹脂黏土的甜蜜廚房》四塊玉文創出版　　四塊玉創

注意事項：

1. 此卷不得兌現、轉售及與其他優惠活動併用。
2. 此卷毀損、遺失，恕不補發受理折價。
3. 未攜帶折價卷，恕不受理折價。
4. 此卷經當日課程兌換使用後，會由Mr.Pocket老師回收。
5. Mr.Pocket手作甜點飾品保留權利取消、終止、調整或延期此活動，並保留以其他價值相當之優惠替代本活動之權利。

《超擬真夢幻黏土甜點：餅乾、蛋糕、塔派、馬卡龍，走進樹脂黏土的甜蜜廚房》四塊玉文創出版　　四塊玉創

注意事項：

1. 此卷不得兌現、轉售及與其他優惠活動併用。
2. 此卷毀損、遺失，恕不補發受理折價。
3. 未攜帶折價卷，恕不受理折價。
4. 此卷經當日課程兌換使用後，會由Mr.Pocket老師回收。
5. Mr.Pocket手作甜點飾品保留權利取消、終止、調整或延期此活動，並保留以其他價值相當之優惠替代本活動之權利。

《超擬真夢幻黏土甜點：餅乾、蛋糕、塔派、馬卡龍，走進樹脂黏土的甜蜜廚房》四塊玉文創出版　　四塊玉創

地址： 　　　縣/市　　　鄉/鎮/市/區　　　路/街

　　　段　　巷　　弄　　號　　樓

三友圖書有限公司 收
SANYAU PUBLISHING CO., LTD.

106　　台北市安和路2段213號4樓

三友圖書
讀書俱樂部

購買《**超擬真夢幻黏土甜點：餅乾、蛋糕、塔派、馬卡龍，走進樹脂黏土的甜蜜廚房**》的讀者有福啦！只要詳細填寫背面問券，並寄回三友圖書，即有機會獲得本書作者 Mr.Pocket 老師親授的「芒果午茶時光」超值體驗課程！

價值 1780 元，共 3 名。

課程時間：2019/3/9（六）下午 1:00-5:30
課程地點：供事屋（台北市大安區通化街 123 巷 8 號 1 樓）
課程說明：
1.當天得獎者需持書參加課程。
2.逾期或當天未到，視同放棄獎項。
3.得獎者若因故無法參加，可將課程轉讓給親友，並最晚於2019/3/8(五) 中午12:00前提供參與者姓名。

活動期限至 2019 年 1 月 25 日止
詳情請見回函內容
本回函影印無效

四塊玉文創╳橘子文化╳食為天文創╳旗林文化
http://www.ju-zi.com.tw
https://www.facebook.com/comehomelife

親愛的讀者：

感謝您購買《超擬真夢幻黏土甜點：餅乾、蛋糕、塔派、馬卡龍，走進樹脂黏土的甜蜜廚房》一書，為回饋您對本書的支持與愛護，只要填妥本回函，並於 2019 年 1 月 25 日前寄回本社（以郵戳為憑），即有機會參加抽獎活動，獲得「芒果午茶時光超值體驗課程」（共 3 名）。

姓名 ＿＿＿＿＿＿＿＿＿＿＿＿＿＿＿ 出生年月日 ＿＿＿＿＿＿＿＿＿＿＿＿＿＿＿＿

電話 ＿＿＿＿＿＿＿＿＿＿＿＿＿＿＿ E-mail ＿＿＿＿＿＿＿＿＿＿＿＿＿＿＿＿＿

通訊地址 ＿＿＿＿＿＿＿＿＿＿＿＿＿＿＿＿＿＿＿＿＿＿＿＿＿＿＿＿＿＿＿＿＿＿＿

臉書帳號 ＿＿＿＿＿＿＿＿＿＿＿＿＿＿＿＿＿＿＿＿＿＿＿＿＿＿＿＿＿＿＿＿＿＿＿

部落格名稱 ＿＿＿＿＿＿＿＿＿＿＿＿＿＿＿＿＿＿＿＿＿＿＿＿＿＿＿＿＿＿＿＿＿＿

1 年齡
□ 18 歲以下 　□ 19 歲～ 25 歲 　□ 26 歲～ 35 歲 　□ 36 歲～ 45 歲 　□ 46 歲～ 55 歲
□ 56 歲～ 65 歲 　□ 66 歲～ 75 歲 　□ 76 歲～ 85 歲 　□ 86 歲以上

2 職業
□軍公教 □工 □商 □自由業 □服務業 □農林漁牧業 □家管 □學生
□其他＿＿＿＿＿＿＿＿＿＿＿＿＿＿＿＿＿＿＿＿＿＿＿＿＿＿＿＿＿＿＿＿＿＿＿

3 您從何處購得本書？
□博客來 　□金石堂網書 　□讀冊 　□誠品網書 　□其他 ＿＿＿＿＿＿＿＿＿＿＿
□實體書店 ＿＿＿＿＿＿＿＿＿＿＿＿＿＿＿＿＿＿＿＿＿＿＿＿＿＿＿＿＿＿＿＿＿

4 您從何處得知本書？
□博客來 　□金石堂網書 　□讀冊 　□誠品網書 　□其他 ＿＿＿＿＿＿＿＿＿＿＿
□實體書店 　□ FB（三友圖書 - 微胖男女編輯社）
□好好刊（雙月刊） 　□朋友推薦 　□廣播媒體

5 您購買本書的因素有哪些？（可複選）
□作者 □內容 □圖片 □版面編排 □其他 ＿＿＿＿＿＿＿＿＿＿＿＿＿＿＿＿＿＿

6 您覺得本書的封面設計如何？
□非常滿意 □滿意 □普通 □很差 □其他 ＿＿＿＿＿＿＿＿＿＿＿＿＿＿＿＿＿＿

7 非常感謝您購買此書，您還對哪些主題有興趣？（可複選）
□中西食譜 　□點心烘焙 　□飲品類 　□旅遊 　□養生保健 　□瘦身美妝 □手作 　□寵物
□商業理財 　□心靈療癒 　□小說 　□其他 ＿＿＿＿＿＿＿＿＿＿＿＿＿＿＿＿

8 您每個月的購書預算為多少金額？
□ 1,000 元以下 　□ 1,001 ～ 2,000 元 　□ 2,001 ～ 3,000 元 　□ 3,001 ～ 4,000 元
□ 4,001 ～ 5,000 元 　□ 5,001 元以上

9 若出版的書籍搭配贈品活動，您比較喜歡哪一類型的贈品？（可選 2 種）
□食品調味類 　□鍋具類 　□家電用品類 　□書籍類 　□生活用品類 　□ DIY 手作類
□交通票券類 　□展演活動票券類 　□其他 ＿＿＿＿＿＿＿＿＿＿＿＿＿＿＿＿

10 您認為本書尚需改進之處？以及對我們的意見？

感謝您的填寫，
您寶貴的建議是我們進步的動力！

本回函得獎名單公布相關資訊
得獎名單抽出日期：**2019 年 2 月 22 日**
得獎名單公布於：
臉書「三友圖書─微胖男女編輯社」：https://www.facebook.com/comehomelife/
痞客邦「三友圖書─微胖男女編輯社」：http://sanyau888.pixnet.net/blog

懷舊糕餅 ❸

跟著老師傅學做特色古早味點心

作者／呂鴻禹
攝影／楊志雄

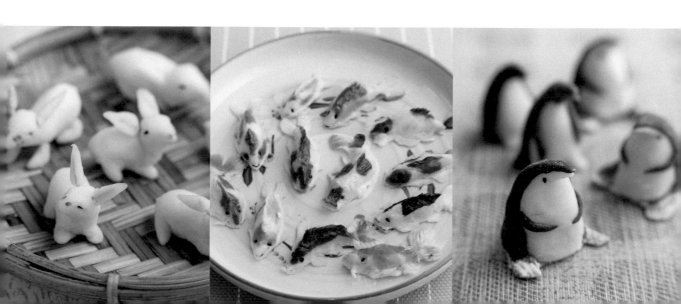

作者序

本來預計在九月間出第三本書，因為肌腱炎造成手肘疼痛，每天只能寫 15 分鐘。如果勉強寫下去，總是感到疼痛難當，只好向出版社延稿，現在剛好利用骨折休息期間，專心的把這第三本書寫得更完善。

這本書裡融入了一些地方特色，如天津三絕、紅棗豆漿、紅豆鍋盔、日式櫻餅 …… 等地方特色名點。雖然有些已經失傳，也有些至今還被保留著，但並不表示它們是近代的產物，只因有些是被習俗留下來，有些則是因為深受歡迎而留傳下來。

在這一本書裡，為了讓大家更清楚、更好學，所以在比較繁複的手藝方面，我用較多的圖片及文字敘述，詳細的分解動作及說明，希望各位讀者更能意會，人人都能成功做出古早味糕餅！

順便告訴各位，這本書食譜上記錄的爐溫是以營業用旋風爐實作顯示的，這種爐省時省力省電、預熱快。所以如果是營業用電烤爐，請將溫度調高 20 ～ 30 度，時間請延長 3 ～ 5 分鐘；如果是家庭用小烤箱，則照食譜上的溫度及時間即可。

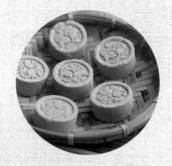 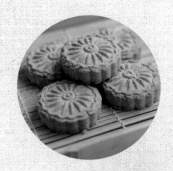

目錄

002 作者序

第一章　糕點

008 百菓賀糕

011 日式小倉蛋糕

014 桂花糕

016 花生糕

019 烤花生糕

022 耳朵眼炸糕

026 九層糕

030 鳳片捲

第二章　酥點

036 核桃酥

039 芋頭酥

042 小口酥餅

044 鴨酥

046 元寶酥

049 廟口小酥餅

052 柴魚酥餅

055 鰻魚酥餅

058 青蛙酥

061 章魚酥

064 豬頭酥

067 帆船酥

070 咖哩酥餅

074 芝麻肉鬆酥

第三章　茶點

078 古早味小鳥

080 小海豚

082 方豆餅

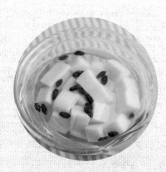

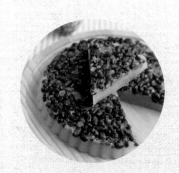

086 艾窩窩

089 小白兔

092 企鵝家族

095 玩偶人生

098 金剛子饅頭

101 玫瑰鮮花餅

106 青蛙王子

108 雙胞胎花生酥

110 小貓頭鷹

113 咖哩酥餃

116 台式酒饅頭

119 魚兒水中游

122 像生雪梨果

131 牡丹餅

134 道明寺櫻餅

138 長命寺櫻餅

142 傳統櫻餅

146 半月燒

148 玫瑰方燒

152 串團子

154 茶巾包

157 草莓大福

160 玉兔燒

163 水無月

166 櫻羊羹

169 棗子羊羹

172 磯邊番薯餅

176 水羊羹

178 日式酒饅頭

第四章　日式點心

128 生八橋

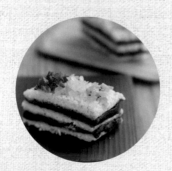
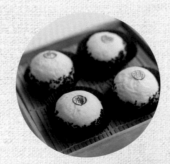
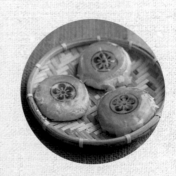

目錄

181　百合根饅頭
184　水饅頭
187　核桃燒
190　日式小雞

第五章　其他

194　米紅龜
196　古早味香腸
200　芋粿翹
203　芋蔥粿
206　客家菜包
209　糖葫蘆
212　春捲皮
215　春捲
218　炸布丁
221　炸豆腐

224　紅棗豆漿
227　草莓菜燕
230　杏仁豆腐
233　油圈
236　油璇
239　鍋粑
242　蝦仁鍋粑
244　甜草仔粿
246　鹹草仔粿

249　後記

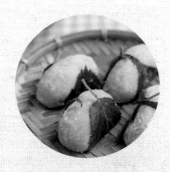

第一章

糕點

糕點真正受到重視，據說是唐代飲茶之風盛行的時候。

善用轉化糖漿、糕仔糖、糖清仔，

做出鬆軟綿密又入口即化的糕點，

品嘗美味，迅速補充幸福能量。

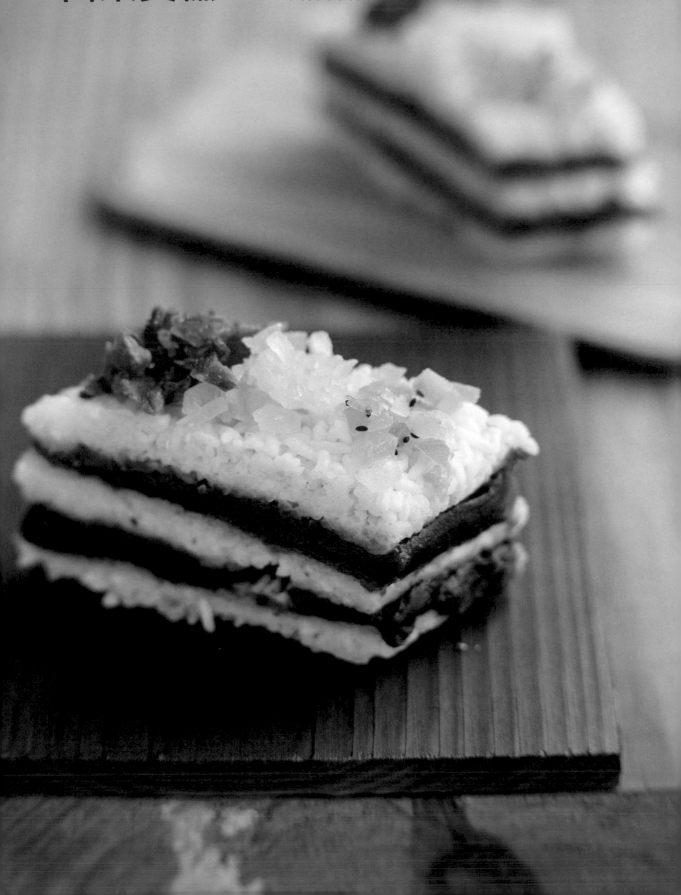

百菓賀糕

御廚為慶賀皇帝壽辰，用多種顏色果乾做成百菓賀糕，色澤鮮美令人垂涎欲滴。

份量

30 公分 x 8 公分 x1 公分，可做 1 個

材料

糯米團 圓糯米 250 克、水 250 克
內餡 棗泥餡 150 克
裝飾 奇異果乾 40 克、鳳梨乾 60 克、聖女番茄乾 50 克

作法

1. 圓糯米洗淨、濾乾水分，加入 250 克的水，浸泡 1 小時後，放入電鍋蒸熟。趁熱搗碎成仍帶有米粒狀，稍涼後即可使用。

2. 將所有果乾切細並分開放，備用。

3. 糯米團分成 3 份，先取 1 份平鋪於塑膠紙上，擀成 30 公分 x8 公分 x1 公分的立體長方形。

4. 將棗泥餡也分成 2 份放在塑膠袋上，壓成 30 公分 x8 公分 x1 公分的薄片。

5. 棗泥餡貼於第一層糯米團上。

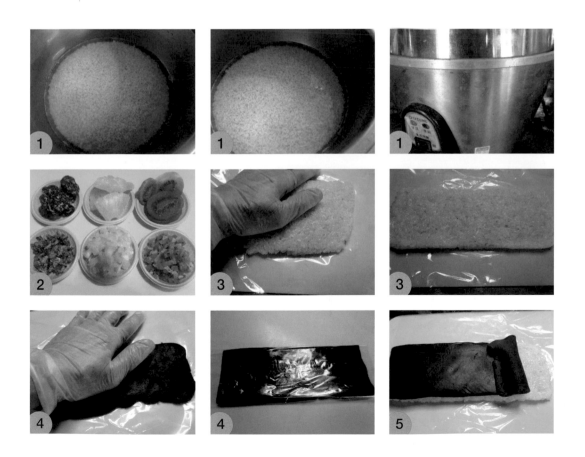

6. 照作法 3、4 再做一次。

7. 一層糯米團、一層棗泥餡。

8. 最後一層糯米團，也壓成 30 公分 x8 公分 x1 公分，鋪於最上層。

9. 將作法 8 成品切成 2 公分 x3 公分的菱形。

10. 將切細的果乾分鋪於作法 9 的菱形糯米團上即成。

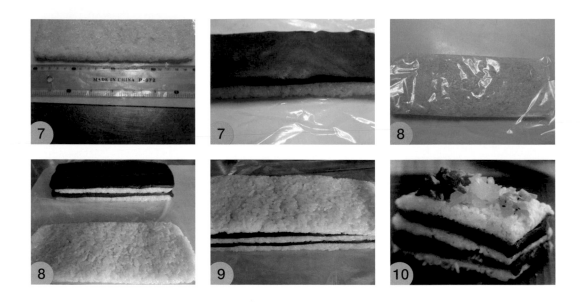

日式小倉蛋糕

小倉，是日本紅豆餡種類之一，口感柔順，還可吃到帶皮紅豆的完整口感。

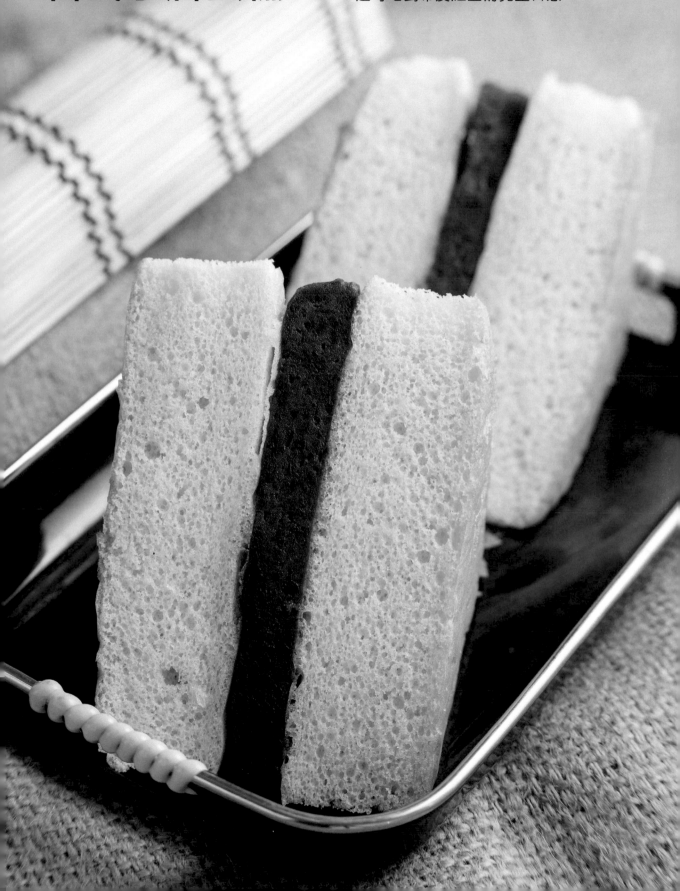

 份量

長 42 公分 × 寬 30 公分 × 高 3 公分 1 盤，可做 24 個

 材料

蛋糕體 全蛋 12 個約 720 克、細砂糖 225 克、 蛋黃 3 個約 60 克、低筋麵粉 300 克、泡打粉 10 克、牛奶 113 克、沙拉油 113 克

內餡 紅豆粒300克、洋菜粉10克、水120克、麥芽80克、二砂糖 110克、果醬少許

 作法

1. 洋菜粉、水煮沸，加入二砂糖及麥芽。

2. 煮滾後倒入紅豆粒。

3. 煮至收汁即可倒入 30 公分 ×21 公分 ×2 公分的白鐵盤中放涼備用。

4. 全蛋和蛋黃先打散，加入細砂糖拌勻，以隔水加熱方式攪至濃稠。

 Tips 隔水加熱時，須注意水的溫度不能超過攝氏 60 度，否則蛋液會因熟熱而結塊。

5. 低筋麵粉和泡打粉過篩，倒入做法 4 中快速拌勻。

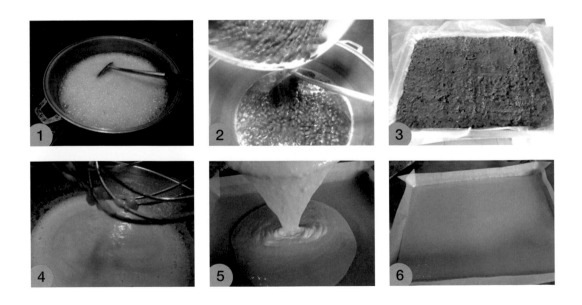

6. 再加入牛奶和沙拉油拌勻，倒入 42 公分 ×30 公分 ×3 公分的烤盤中。

7. 將烤盤放入烤箱，以上、下火 170 度、150 度，烤 15 分鐘到熟，取出放涼。

8. 從長邊 42 公分對切，取一半先抹果醬後，舖上紅豆餡，再蓋上另一半。

9. 先切 6.5 公分 x6 公分的類正方形後，再斜切。

Tips

● 假如以小烤箱烤因為高度不夠，需先將烤箱以 170 度預熱，再以上下均 170 度烤 25 分鐘，才能快速膨脹。因為蛋糕體沒有打發，只靠泡打粉的力量支撐，假如溫度不夠會烤得硬梆梆。

桂花糕

輕輕飄散桂花香氣的桂花糕，不甜不膩，
美味又可口。

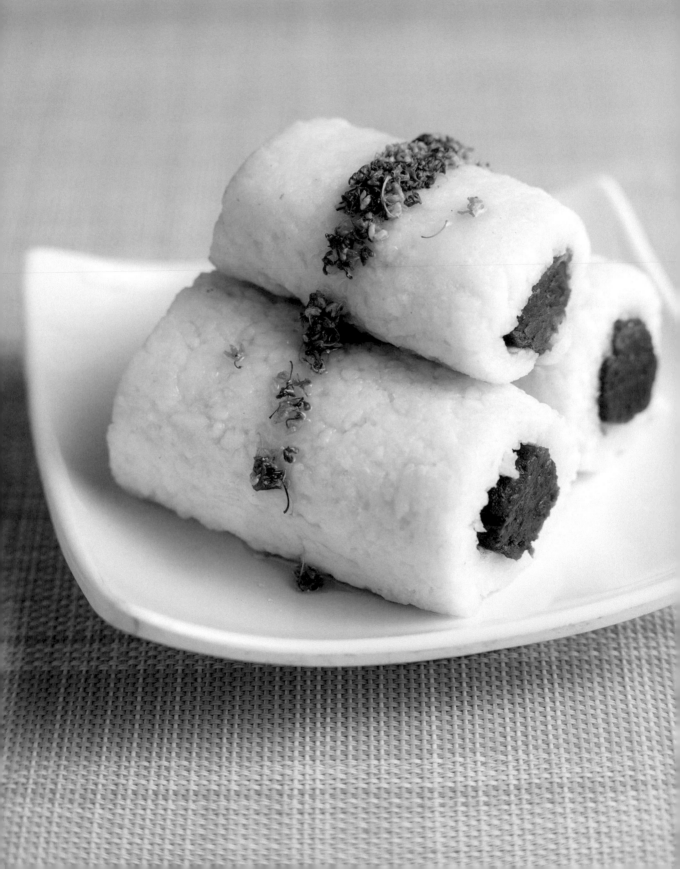

 份量

18 公分 x7 公分 x1.5 公分，
可做 3 條份

 材料

糯米團 圓糯米 200 克、水 200 克
內餡 紅豆沙200克
桂花糖蜜 砂糖 70 克、水 150 克、桂花 7 克。

 作法

1. 圓糯米洗淨、濾乾水分，加入 200 克的水浸泡 1 小時，放入電鍋蒸熟趁熱搗碎 (需殘留米粒)，稍涼後即可使用。

2. 砂糖 (或冰糖)、水、桂花一起放入鍋中，熬煮至濃稠熄火，放涼即為桂花糖蜜。

3. 將搗碎的糯米糰分成 2 份，分別鋪於塑膠紙上，壓平成 18 公分 x7 公分 x1.5 公分的長方形。

4. 將紅豆沙餡也分成 2 份，搓成 18 公分長的圓柱形。

5. 紅豆沙餡鋪在糯米糰中間處後，一起捲成圓筒形。

6. 待涼切成 6 公分長 (可切成 3 條)。

7. 淋上桂花蜜即成。

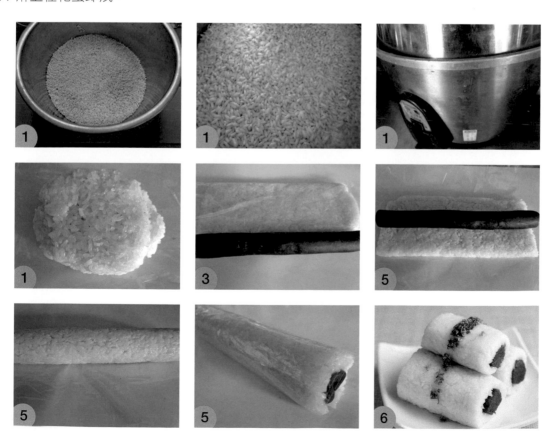

花生糕

花生糕外觀小巧可愛，入口酥鬆香甜，花生濃郁香氣沁人心脾，佐茶剛剛好。

 份量

每個 20 克，可做 50 個

 材料

糖粉 100 克、花生醬 200 克、花生油 150 克、熟粉 200 克、熟黃豆粉 200 克、熟白雪粉 200 克

 作法

1. 將全部原料備好，粉類過篩。

2. 低筋麵粉、熟白雪粉等粉類先置於桌上，中間挖空。

3. 放入花生醬、糖粉先拌勻。

4. 分次放入花生油拌和均勻，拌勻後成粗粉狀。

5. 放入篩網全部篩過後成細粉狀。

6. 將糕粉填入模型中壓緊，表面用刮刀刮平。

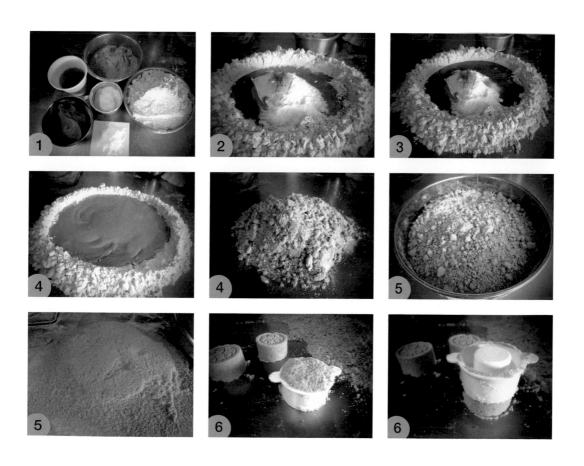

7. 扣出模具成品放入烤盤，方便取用。

8. 重覆製作至全部做完。

　　 Ⓣips 本品做好，待 20 分鐘後可直接食用，不需進烤箱烤。

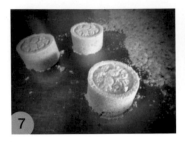
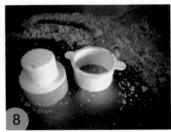
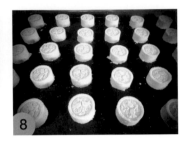

熟粉與熟白雪粉做法

作法

將低筋麵粉與白雪粉分別放入電鍋中蒸，約 15 分鐘蒸熟，表面呈濕粉狀，用手捏略可成團，趁熱過篩即成熟粉。

Ⓣips

● 花生糕與烤花生糕不同之處在於，花生糕須用熟粉，口感鬆綿如同貢糖；烤花生糕使用生粉，並須加蘇打粉中和，口感酥脆如同桃酥。

烤花生糕

烤花生糕使用生粉製作，表面光滑，口感酥脆如同桃酥。

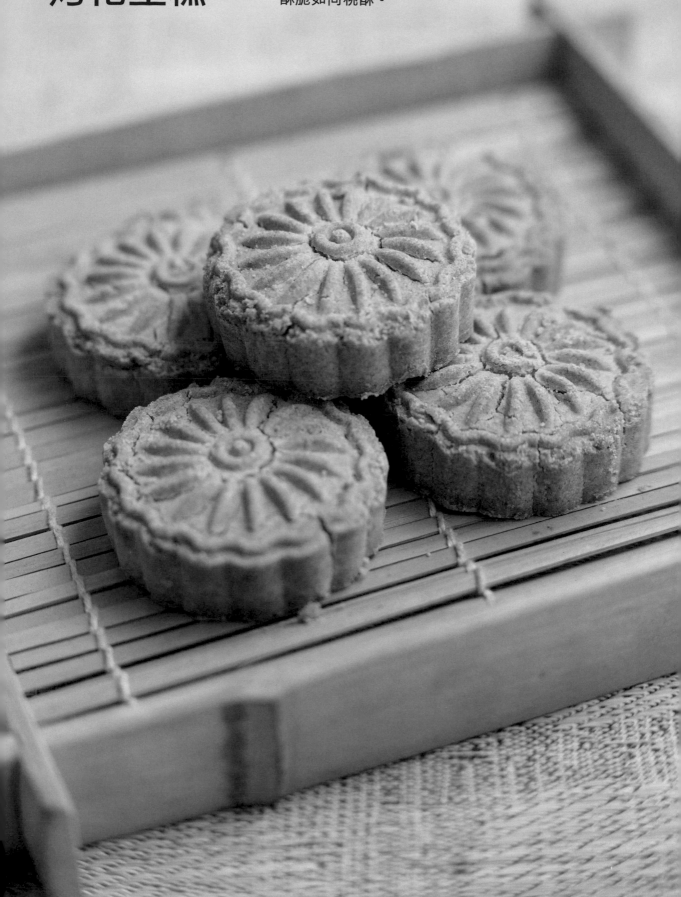

 份量

每個 50 克，可做 20 個

 材料

糖粉 100 克、花生醬 200 克、花生油 150 克、低筋麵粉 200 克、熟黃豆粉 200 克、小蘇打粉 10 克、白雪粉 200 克

 作法

1. 將全部原料備好，粉類過篩。
2. 低筋麵粉、白雪粉等粉類先置於桌上，中間挖空。
3. 放入花生醬、糖粉、小蘇打粉先拌勻。
4. 分次放入花生油拌和均勻，拌勻後成粗粉狀。
5. 放入篩網全部篩過後成細粉狀。

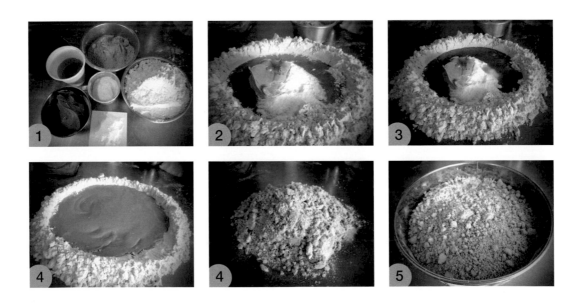

6. 將糕粉填入模型中壓緊，表面用刮刀刮平。

7. 扣出模具成品放入烤盤。

8. 重覆製作至材料全部作完為止。

9. 將烤盤放進烤箱，以上火 170 度、下火 150 度，烤 20 分鐘即可。

Tips 這道點心製作完成後，經過烘烤，口感有如桃酥般酥脆。

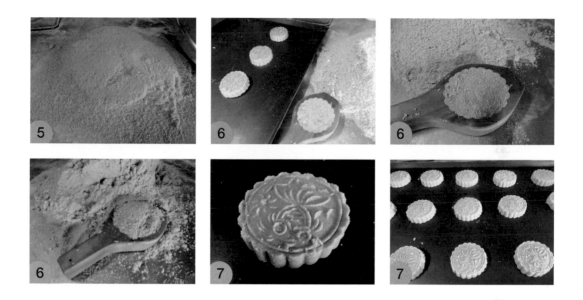

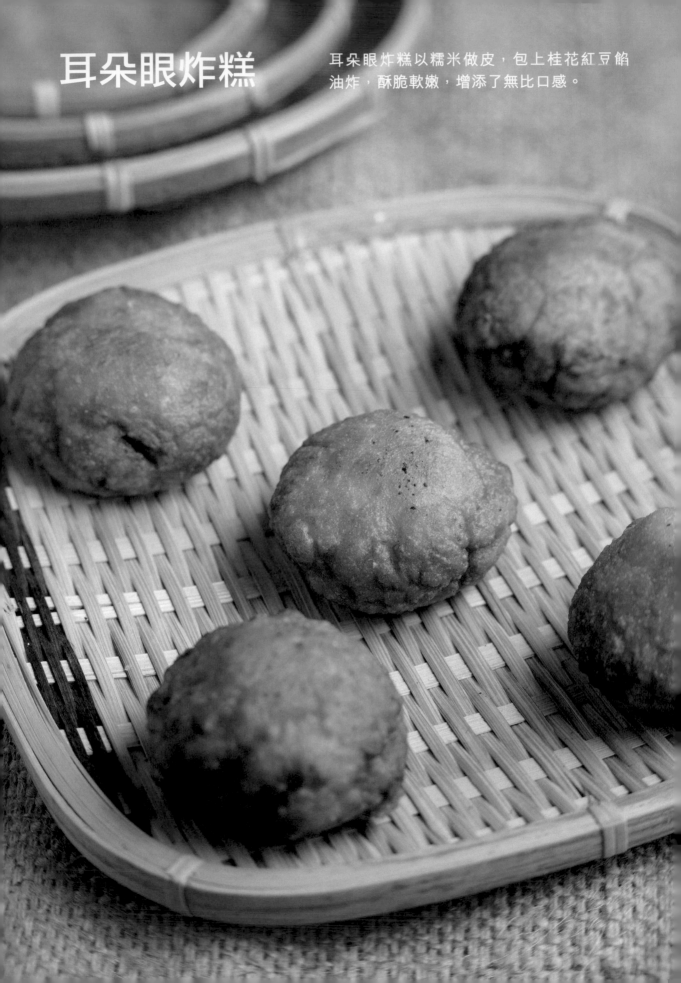

耳朵眼炸糕

耳朵眼炸糕以糯米做皮，包上桂花紅豆餡油炸，酥脆軟嫩，增添了無比口感。

 份量

每個 75 克 (皮 50 克、餡 25 克)，可做 8 個

 材料

外皮 糯米粉 200 克、細砂 20 克、無鋁泡打粉 2 克、乾酵母粉 3 克、水 180 克
內餡 紅豆餡 200 克、桂花醬 (蜜)15 克
油炸油 香油 600 克

 作法

1. 紅豆餡加桂花醬調勻，分割成每個 25 克的紅豆桂花餡。

 ⊕ips 紅豆餡作法請參照本書 136-137 頁。

2. 乾酵母粉、水混合後成酵母水，先泡 5 分鐘。

3. 將糯米粉、泡打粉、細砂與酵母水混合拌成團。

4. 麵團揉至光滑均勻，蓋上保鮮膜靜置 2 小時。

5. 取出揉至光滑，揉成長條狀。

6. 分割成每個 50 克，搓圓。

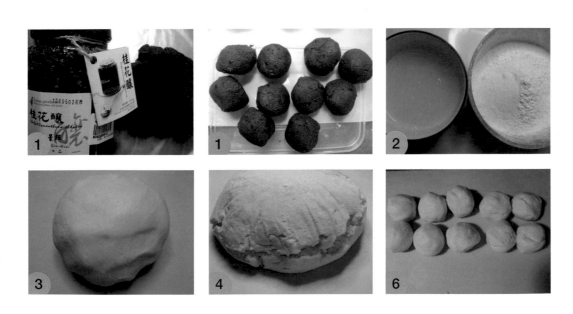

7. 將作法 6 圓麵團壓扁，分別包入 25 克紅豆餡。

8. 捏成圓形，收口向上捏合。

9. 包好後就可準備放入油炸。

10. 以中火熱鍋，當油溫到達 130 度時轉小火。

11. 將大漏網先放入油中熱一分鐘。

　　🅣ips 此動作為預防糯米皮黏鍋底。

12. 生的放入漏網中，以中、小火炸至金黃才能翻面，否則會黏底。

13. 炸至兩面金黃起鍋，放入濾網或吸油紙吸乾油分。

14. 天津耳朵眼炸糕的店舖牆上，還看得到糕餅的起源。

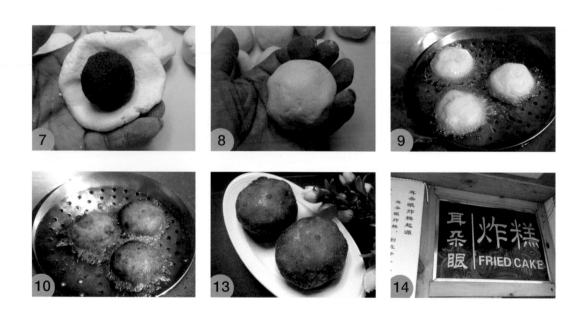

Tips

● 這道糕點為糯米製品，油炸時會黏鍋，所以油鍋中先放一隻大漏網以防黏底。炸到用夾子拿得動時才能翻面，移不動強翻會造成表皮裂傷影響美觀。

● 這道糕點在原產地，一個大約 110 克左右，屬大份量。在這道食譜裡，把分量縮小成胃口可以接受的大小。

呂師傅說故事

「耳朵眼炸糕」原為清真美食，與「狗不理包、十八街麻花」合稱「天津三絕」。

耳朵眼炸糕以糯米做皮，再經發酵，包上自製紅豆餡以桂花調味，香油炸取。起鍋，外皮酥脆、內部軟嫩，增添了無比口感。

這道點心創於清光緒年間，由劉萬春先生所創，至今己百餘年歷史。因原創點位於北門外「耳朵眼」的巷口處，就被一些食客冠于地名稱之為「耳朵眼炸糕」。

某日，我在炸這道甜點時，有鄰居問炸什麼？我立刻回答他：「耳朵眼炸糕」。鄰居探頭看了一下鍋內，看見炸糕有一點一點的大圈，臉上出現恍然大悟的神情說：「原來那些圈圈叫耳朵眼啊！」，一時讓左鄰右舍引為笑談。

九層糕

一層一層又一層，交錯的顏色，Q彈的口感，呈現出最單純的美味。

份量

長 18 公分 x 寬 12 公分 x 高 4 公分，可做 2 盤

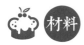 材料

在來米粉 300 克、蓬萊米粉 60 克、太白粉 60 克、水 1680 克、鹽 5 克、黑糖 120 克

作法

1. 先將所有材料備齊。

2. 所有材料除了黑糖以外，都放進同一容器加水拌成白色粉漿。

3. 取1200克白色粉漿加入黑糖成為黑色粉漿。

4. 取一容器，長 18 公分、寬 12 公分、高 4 公分。

5. 容器周圍抹油或底下墊烘焙紙或玻璃紙，以防沾黏不易脫模。

6. 第一層倒入黑漿 100 克，蒸 5 分鐘。

 ❶ips 九層糕是黑漿五層、白漿四層。且糕要完全冷卻後，才可以脫模。

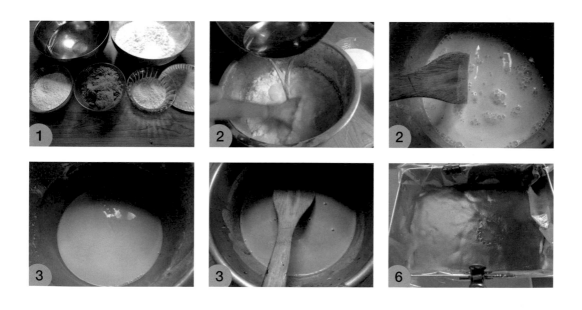

7. 第二層倒入白漿 50 克，蒸 2 分鐘。

8. 第三層到七層，白黑粉漿交錯蒸 2 分鐘。

9. 最後一層黑漿倒入後，蓋上鍋蓋蒸 15 分鐘。

10. 取出放涼，脫模即可切成菱形塊。

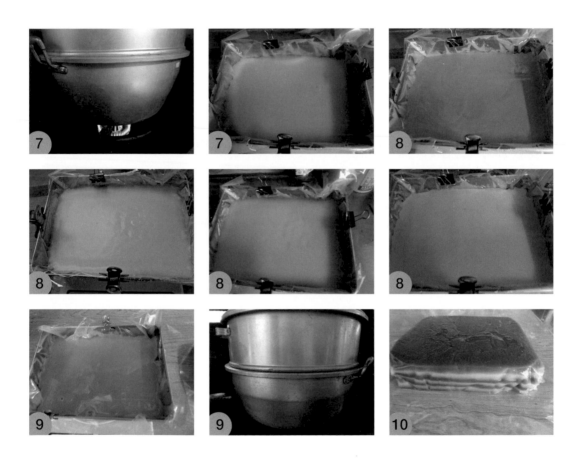

Tips

- 九層糕做法略為複雜，不能蒸太熟，太熟倒入另一層粉漿時，兩層無法黏合，切時容易分層；又不能蒸太生，太生容易使兩層混在一起，變成黑白不分。所以前 8 層的蒸製時間要掌握得宜，大約每層只能蒸 2 分鐘，最後一層須用較長時間把它完全蒸熟。

- 以前大家都能遵行古老做法蒸九層糕。但坊間販售的九層糕，可能因趕時間的關係，都舖上厚厚的一層，一層當兩層用，九層剩五層，能夠吃到七層算幸運。要想吃要真正的九層糕，真的有點困難，除非自己動手做。

呂師傅說故事

九層糕是大家熟悉的客家美食。但為什麼要做到九層？除了客家人外，鮮少人知，這與客家的節慶習俗有關。在農曆過年與九九重陽均有品嚐九層糕的習俗，「九」音同「久」，如同天長地久、長命百歲；「九層堆疊」形同步步高陞、吉祥如意。軟潤適中，易於嚼食，常是家人蒸給老人及小孩吃的點心，又有着反哺奉養的涵意。

鳳片捲

粉紅誘人的鳳片捲，有著淡淡香蕉油氣味，
入口香香涼涼、柔軟好吃。

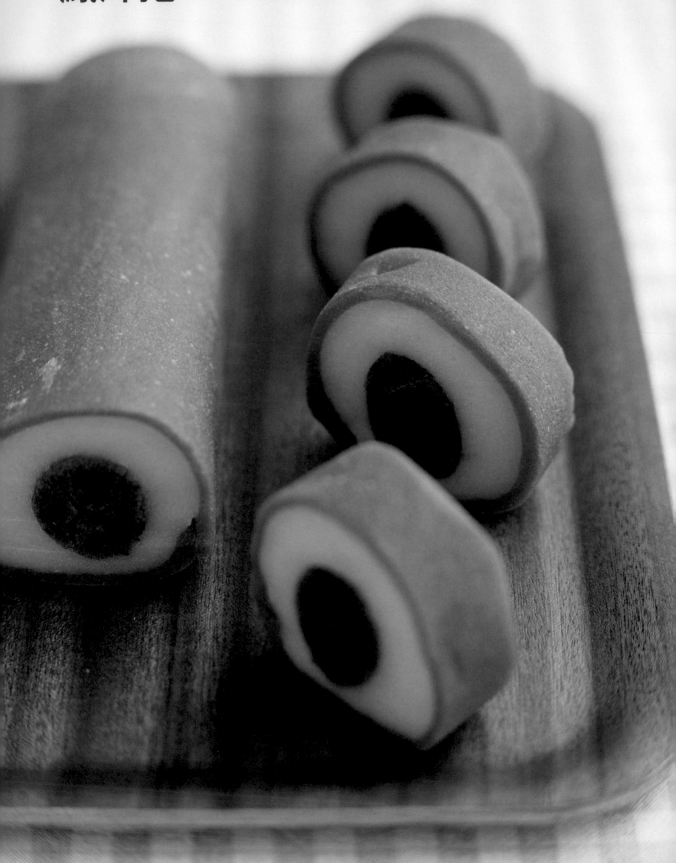

 份量

每個2公分寬，可做12個

 材料

外皮 糖清仔 350 克、花生油 20 克、鳳片粉 130 克、紅麴粉 3 克、米酒 3 克、香蕉油 2 克 (可以不放)

內餡 黑豆沙 150 克

 作法

1. 先將外皮材料備妥。

2. 取 300 克的糖清仔 (剩下 50 克，分成 30 克、20 克兩份)、花生油和鳳片粉放入盆中，拌勻成膏狀。可視自己的喜好添加香蕉油，也可不放。

 Tips 膏狀是指像水麥芽一樣，用木柄拉起一直往下慢慢滴。

3. 靜置 20 分鐘後，再加入 30 克糖清仔拌勻。

4. 加入 30 克糖清仔後，如是膏狀，等略為收乾後再加入 20 克糖清仔；如是糊狀，就可直接加入 20 克糖清仔拌勻。

 Tips 糊狀是指麵糊一樣，比膏狀硬一點，用木柄拉起只會慢慢下垂才滴下。

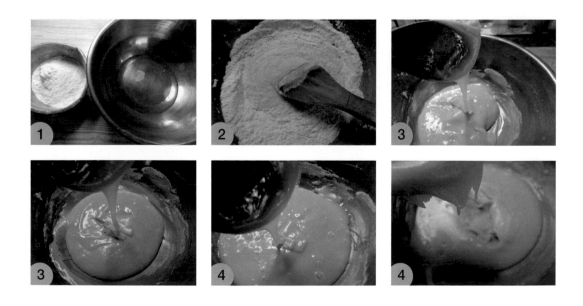

5. 拌勻後先取出 150 克，加入紅麴粉與米酒先拌勻，這樣做成的紅色麵皮才會出色。

6. 將紅色麵皮及白色麵皮準備好。

7. 把紅色麵皮擀成 25 公分 x15 公分 x0.3 公分大小，白色麵皮擀成 25 公分 ×15 公分 ×1 公分長寬。

8. 黑豆沙搓成25公分×2公分的圓柱狀。

9. 將黑豆沙餡置於白皮上捲成圓筒狀。

10. 再將作法 9 的白色圓筒置於紅皮頂端。

11. 由前至後滾成圓柱形。

12. 包上保鮮膜置於冰箱冷藏 20 分鐘。

13. 從冰箱取出後，切成 2 公分厚的片狀。

14. 包上玻璃紙以防風乾。

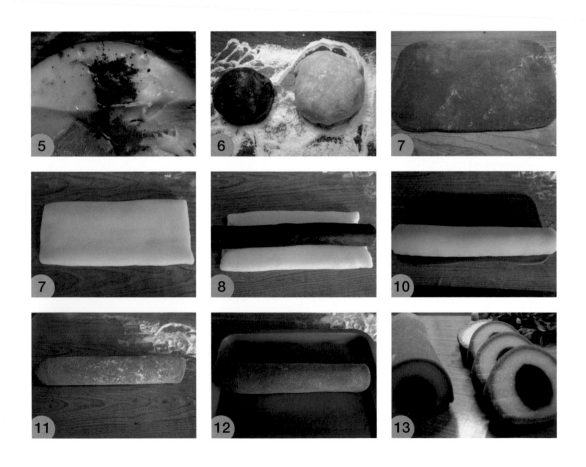

Tips

- 不喜歡花生味，則可改用其他如沙拉油之類無味液體油；如不喜歡油的味道，也可以全部換成糖清仔 (350 克 +20 克)。

- 糖清仔 350 克，先用 300 克與花生油拌成糊狀，分兩次拌入糖清仔，是為了增加成品口感，更加 Q 潤。

- 一次加足糖清仔的鳳片捲，其口感只有軟度，沒有 Q 感；只有分次加入糖清仔才能讓成品 Q 潤柔軟增加口感。

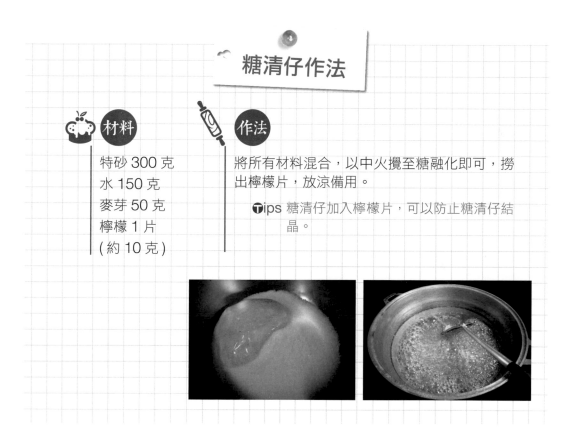

糖清仔作法

材料

特砂 300 克
水 150 克
麥芽 50 克
檸檬 1 片
(約 10 克)

作法

將所有材料混合，以中火攪至糖融化即可，撈出檸檬片，放涼備用。

Tips 糖清仔加入檸檬片，可以防止糖清仔結晶。

第二章

酥
點

油酥與油皮的搭配是製作酥餅的重要關鍵，
完美的混合比例才可烘焙出外皮酥香、
內餡厚實、口感豐富的酥餅。
不論是有著招財進寶含意的宮廷點心元寶酥，
或是造型可愛的青蛙酥、章魚酥，
品嘗一口，令人回味無窮。

核桃酥

外觀一如核桃模樣的核桃酥，大口咬下，核桃堅果香氣濃郁，外皮酥香，滋味令人難忘。

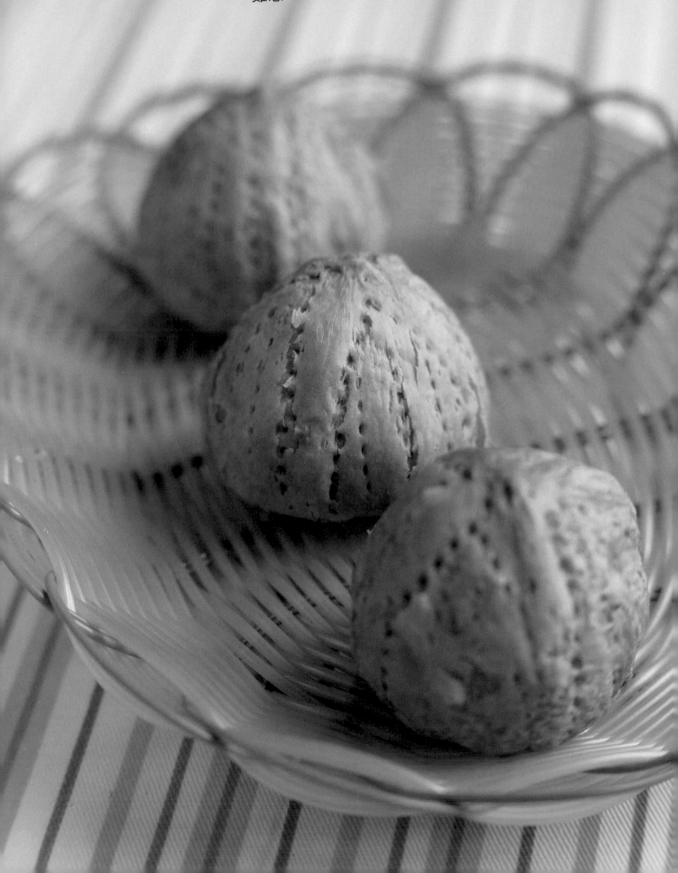

 份量

每個 48 克 (油皮 20 克、油酥 8 克、內餡 20 克)，可做 16 個

 材料

油皮 高筋麵粉 200 克、糖粉 20 克、豬油 70 克、水 90 克、黑糖糖漿 3 克

油酥 低筋麵粉 105 克、豬油 55 克

餡料 黑豆沙餡 300 克、核桃餡 60 克

 作法

1. 油皮材料全部混合製成油皮，靜置 20 分鐘。

2. 油酥材料全部混合製成油酥，分割成每個 8 克。

3. 將油皮分成每個 20 克，包入油酥。

4. 包好後擀成長方形，折成三層再擀成長方形，捲起。

5. 將核桃放入烤箱烤熟，趁熱壓碎，與黑豆沙拌勻。

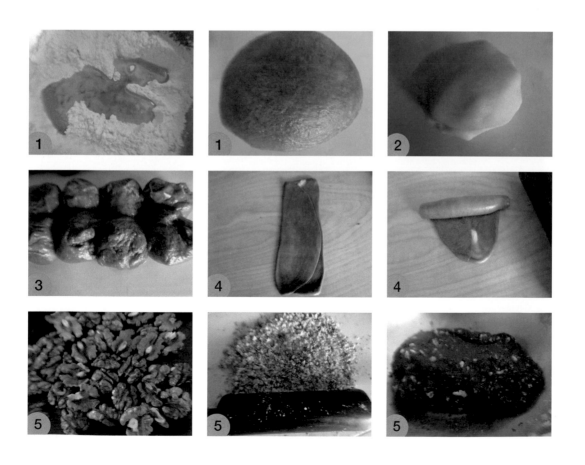

6. 作法 5 做成的核桃黑豆餡分割成每個 20 克。

7. 將油皮切成兩半，捍圓。

8. 再將掀開切的兩邊成帆船狀。

9. 全部包完後，用夾子從半邊夾起成兩邊形。

10. 再從兩邊的中間夾半，成 4 等份。

11. 再將四邊的中間，用夾子邊的齒紋壓入。

12. 讓表皮入齒紋，使這道點心更像核桃。

13. 排入烤盤放入烤箱。

14. 以上火 200 度、下火 180 度，烤 12 分鐘即可。

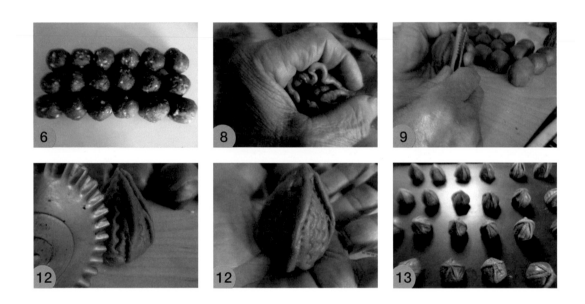

Tips

- 若要花紋明顯，油皮要多一點，才能捏出明顯的紋路。

- 油酥則不要太多，也不宜烤太久，會讓表皮膨脹失去花紋。

- 核桃酥與核桃燒不同之處在於表皮，核桃酥為油酥皮類，表皮較為酥脆；核桃燒為糕漿皮類，表皮較為柔軟。

芋頭酥

外皮如千層螺旋狀的芋頭酥，色紫、芋香、味美，是道美感滿分的點心。

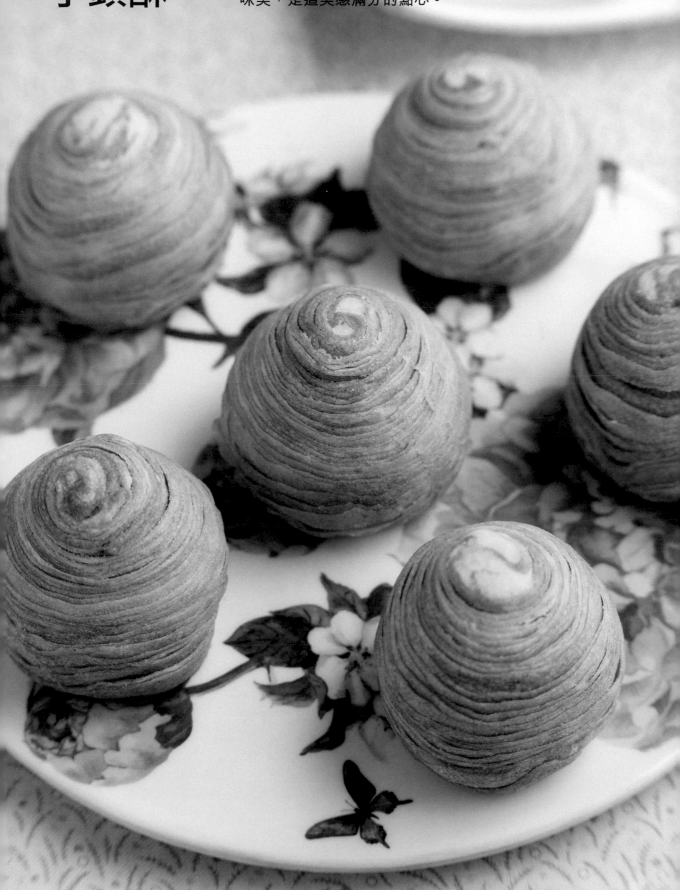

 份量

每個 105 克 (油皮 50 克、油酥 25 克、內餡 30 克)，可做 16 個

 材料

油皮 中筋麵粉 210 克、糖粉 20 克、豬油 70 克、水 100 克、芋頭粉 2 克
油酥 低筋麵粉 140 克、豬油 70 克
內餡 芋頭館 480 克

 作法

1. 油皮材料備妥。

2. 油酥材料全部混合製成油酥。

3. 油皮材料全部混合製成油皮麵團，靜置 20 分鐘。

4. 油皮分成每個 50 克。

5. 油酥每個 25 克，包進油皮內。

6. 包好後擀成長方形，捲起。

7. 第一次捲起長形。

8. 把油皮搓成細長形，用手拍扁。

9. 再用擀麵棍桿長捲起，成為多圈的圓形。

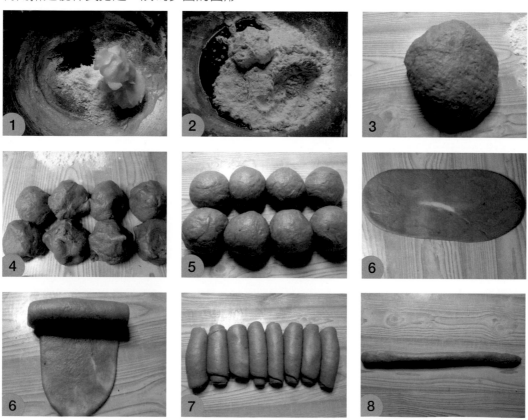

10. 將每個油皮切成兩半，切口朝上。

11. 切口朝下，先壓扁。

　　Tips 為避免擀皮時，油皮變形或走樣，所以須先做此動作。先把油皮拍扁，儘量用手掌由中間先壓下，再慢慢拍往四周，到旁邊時把邊緣拍薄，就可以包了。避免用擀麵棍由中間擀出，或由旁邊擀入，這樣容易變形，造成螺紋擴散或擠在一起。

12. 再擀圓，包時直接包，不須翻面。

13. 包入 30 克芋頭餡，在手上略加整形成圓形。

14. 排入烤盤放入烤箱。

15. 以上火 180 度、下火 170 度烤 20 分鐘，至表皮略為膨脹，螺旋分明時，用手輕壓旁邊表皮如不塌陷即可取出。

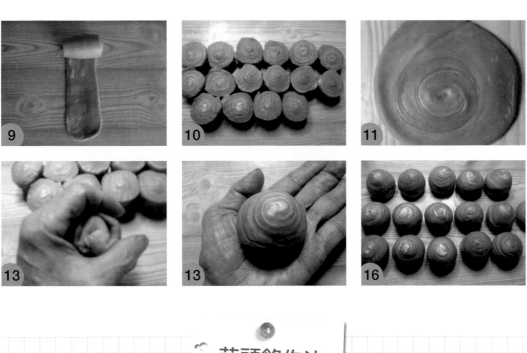

芋頭餡作法

材料

芋頭 600 克
白砂糖 120 克
豬油 100 克

作法

1. 芋頭去皮洗淨切塊，放入電鍋蒸熟，取出趁熱過篩。

2. 炒鍋預熱，放入豬油溶化，倒入過篩的芋頭焙乾後，加入白砂糖拌勻成團，取出表皮再抹些豬油以防風乾。

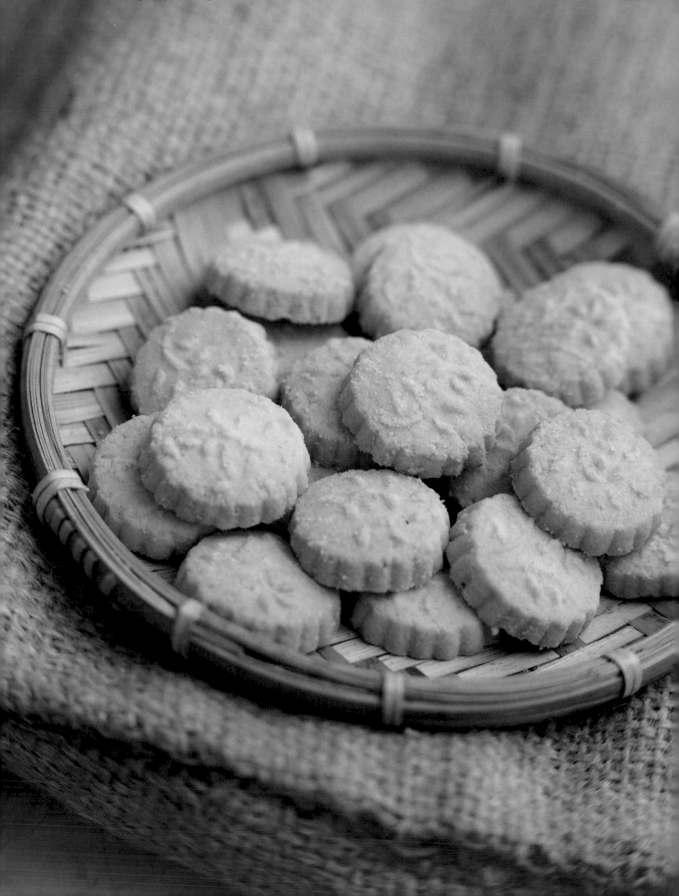

小口酥餅

小口酥餅又稱一口酥，酥、鬆、脆的口感，
爽口而不甜膩、大小剛好輕鬆入口。

 份量

每個 12 克，可做 45 個

 材料

低筋麵粉 270 克、糖粉 100 克、豬油 150 克、馬鈴薯粉 30 克。

 作法

1. 低筋麵粉過篩後，將中間挖空。

2. 取糖粉和豬油均勻並打發，撥入作法 1 的低粉中搓勻，此時應呈濕粉狀，用手捏可成團。

 Tips 這道餅因為沒有加入碳酸氫氨與碳酸氫鈉會顯得硬脆，補救的方法就是先打發糖粉和豬油，會讓成品有膨鬆感，不會很硬。

3. 取出印模，填入濕粉，壓平，再去掉多餘的濕粉。

4. 將濕粉團從印模中脫出，放入烤盤。

5. 烤箱先預熱後，將烤盤入烤箱以上、下火各 180 度，烤 15 分鐘至呈焦糖色即可。

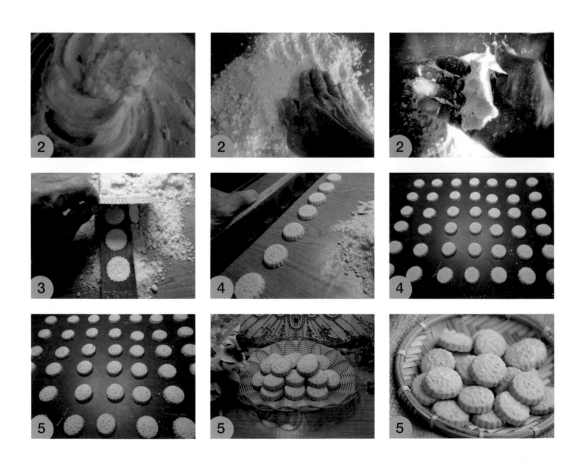

鴨酥

小小黃鴨，栩栩如生地勾勒出眼睛與翅膀的模樣，可愛又討喜，真是令人捨不得吃下肚。

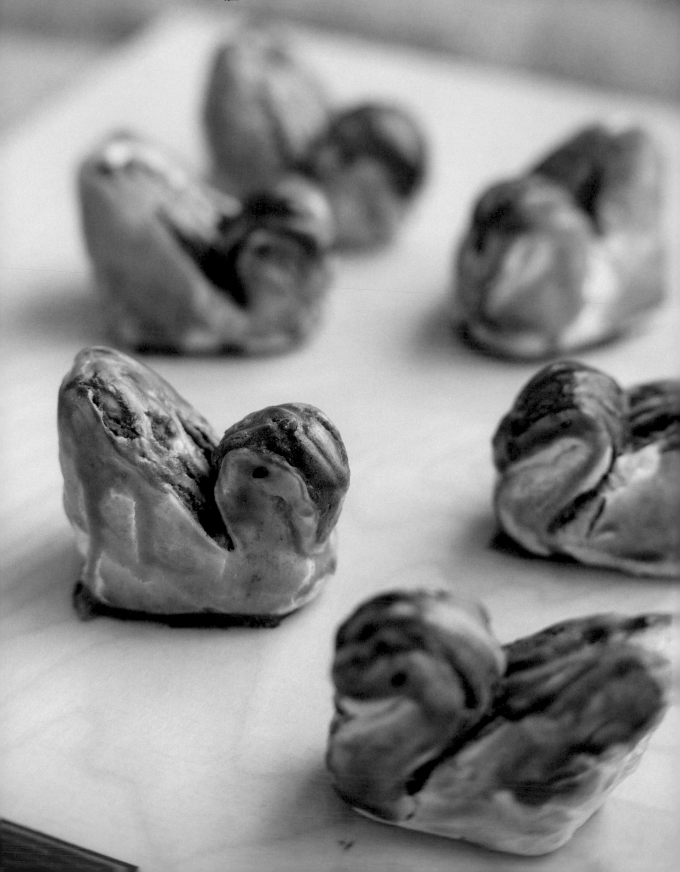

份量

每個 55 克 (油皮 25 克、油酥 10 克、內餡 20 克)，可做 20 個

材料

油皮 高筋麵粉 200 克、低筋麵粉 60 克、豬油 50 克、糖粉 20 克、水 180 克

油酥 低筋麵粉 140 克、豬油 65 克

餡料 黑豆沙餡 400 克

裝飾 黑芝麻 少許

擦面蛋液 蛋黃液 3 顆

作法

1. **製作油皮：**油皮材料全部混合製成油皮。

2. **製作油酥：**油酥材料拌勻成團。

3. 把油酥和內餡分割成一份一份備用，各分成 20 份。

4. 將油皮、油酥，以 2.5:1 比例包好，擀成長方形折成三層 (再重覆一次)再擀成長方形，捲起。

5. 油皮擀圓，包入 10 克黑豆沙，壓扁成薄餅，再將圓餅對折成半圓形。

6. 在半圓形的 2/3 處切開，將切開的條向前翻起做成鴨頭，另一端用手捏出鴨尾巴。

7. 擦上蛋黃液，點黑芝麻做眼睛，放入烤箱，以上火 180 度，下火 200 度，烤 12 分鐘即可。

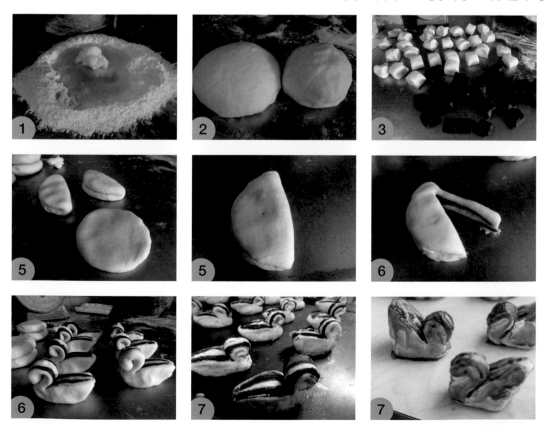

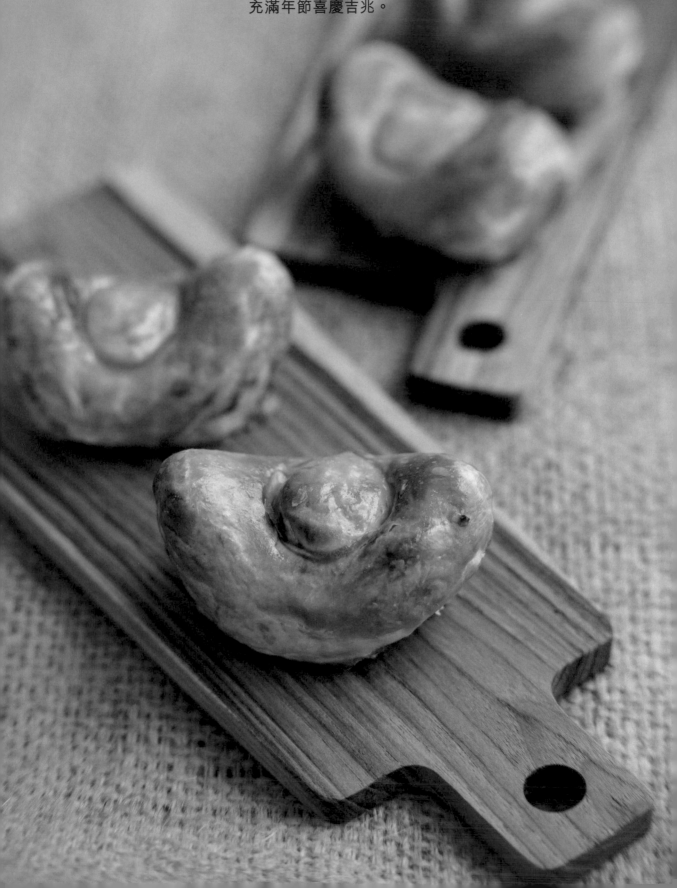

元寶酥

自己動手做元寶酥，拜訪親朋好友時，送上祝福，願大家招財進寶、財運滾滾來。充滿年節喜慶吉兆。

 份量

每個 50 克，可做 16 個。

 材料

油皮	中筋麵粉 200 克、糖粉 20 克、豬油 70 克、水 90 克
油酥	低筋麵粉 110 克、豬油 53 克
餡料	白豆沙餡 320 克
擦拭	蛋黃液 2 顆

 作法

1. **製作油酥：**油酥材料拌勻成團，分割成每個 10 克。

2. **製作油皮：**中筋麵粉過篩後，中間挖空，放入糖粉、豬油拌勻，分次加水調和成油皮，靜置 20 分鐘。

3. 將油皮分成每個 20 克，包入 10 克油酥。

4. 包好後擀成長方形，折成三折，再擀成長方形，捲起。

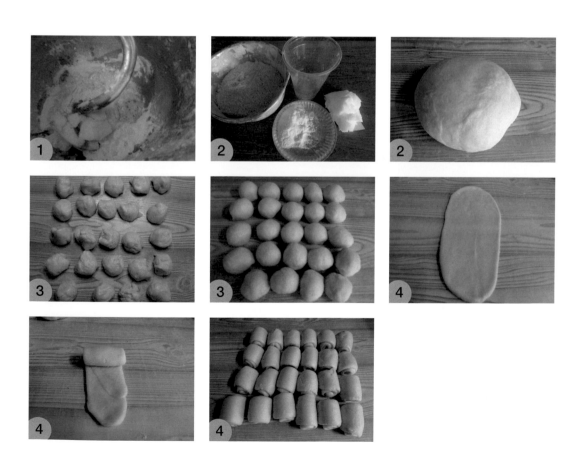

5. 將做法 4 油皮擀圓，包入 20 克白豆沙餡，再搓成橢圓形。

6. 麵團大致分成三等份，由兩邊 1/3 處以大拇指輕輕捏下，先捏出船形的模樣並略為修正。

7. 由兩邊各捏出半圓耳朵形。

8. 再用直徑 3 公分的圓模由中間壓下。

9. 略為修正成元寶狀，排入烤盤。

10. 先在表層擦蛋黃液，待略乾後再擦一次。

11. 烤箱預熱後，將烤盤放入烤箱，以上火 200 度、下火 180 度，烤 12 分鐘即可。

廟口小酥餅

盛行於福建廈門，剛烤好熱騰騰出爐，吃起來酥脆鬆軟，是當地的排隊美食。

份量

每個 50 克（油皮 10 克，油酥 6 克，綠豆餡 34 克），可做 25 個

材料

油皮 中筋麵粉 200 克、糖粉 10 克、豬油 60 克、水 100 克

油酥 低筋麵粉 100 克、豬油 50 克

餡料 綠豆餡 850 克

作法

1. 油皮材料備妥，全部混合製成油皮，靜置 20 分鐘。
2. 油酥材料全部混合製成油酥。
3. 油皮分成每個 10 克。
4. 油酥分割成每個 6 克。
5. 將油皮包入油酥後，擀成長方形。
6. 折成三層，再擀成長方形，捲起。

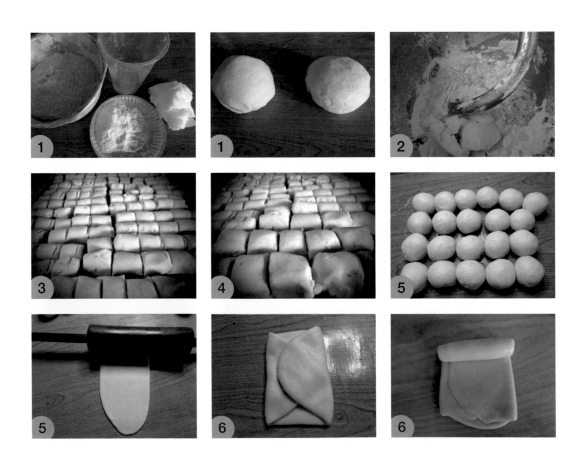

7. 將作法 6 的油皮切成兩半,擀成圓形,也擀大一點。包入 34 克綠豆餡後, 捏成圓球形。

8. 將圓球形壓扁成 1.5 公分厚的圓形。

9. 將作法 8 的圓形表面朝下,排入烤盤。

10. 將烤盤放入烤箱,以上火 170 度,下火 190 度,烤 12 分鐘翻面。

11. 翻面後,續烤 3 分鐘至表皮略為突起即可取出。

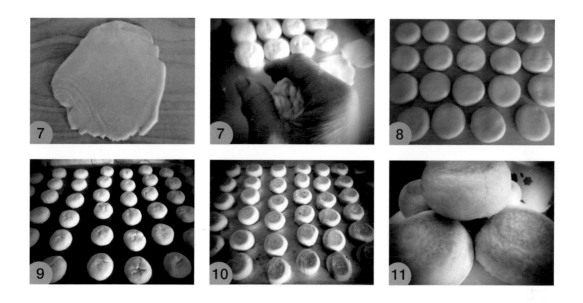

柴魚酥餅

柴魚酥餅,具備了香、酥、脆且獨特的口感,有如柴魚般的香味,吃在嘴裡有一股說不出的熱氣,令人禁不住想一口接一口。

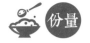 **份量**

每個 22 克，約 60 份

 材料

A. 糖粉 200 克、豬油 240 克
B. 柴魚片 300 克、熟白芝麻 80 克
C. 低筋麵粉 500 克、白雪粉 50 克。

 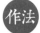 **作法**

1. 烤箱以 180 度預熱，溫度到達後關火。

2. 將柴魚片放入烤箱悶乾 10 分鐘，使其酥脆。

3. 取出柴魚片，趁熱用桿麵棍碾碎，放涼備用。

4. 熟白芝麻放入烤箱悶乾 10 分鐘，使其酥脆。

5. 取出熟白芝麻柴魚片，趁熱用桿麵棍碾碎，放涼備用。

6. 備妥所有材料。低筋麵粉、糖粉、白雪粉等所有粉類均須過篩。

7. 先將糖粉與豬油打發至粉膏狀。 因不加任何添加物，所以必須發至如面霜的粉膏狀，才算鬆發，才會有膨鬆感。

8. 加入沙茶粉拌勻。

9. 再加入柴魚粉拌勻。

10. 接著加入低筋麵粉與白雪粉拌勻。

11. 取出拌勻的材料，用雙手搓勻，讓生粉膨鬆容易操作。

12. 拿出魚形木模，將作法 8 的已經膨鬆的粉填入模型壓實，扣出的花紋才會明顯，並去除多餘的粉。

　　☂ips 因食材中沒有特殊的添加物不容易膨鬆，須延長烘烤時間。

13. 扣出並排入烤盤，並依以上步驟將全部材料做完為止。

14. 烤盤放入烤箱後，設定上、下火各 180 度，烤約 20 分鐘至金黃色即可取出 (若想口感更酥脆，可在熄火後悶 5 分鐘)

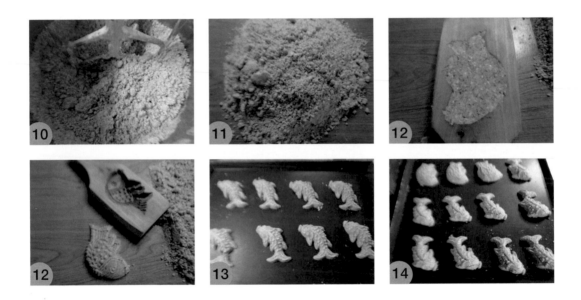

☂ips

● 若家中沒有魚型標本，也可用 2 個圓形月餅模代替，只填一半就好，太厚不好烤。

54

鰻魚酥餅

巧思以紅燒鰻做為內餡，鹹甜滋味佐以入口即化的酥鬆口感，營造出酥餅新感受。

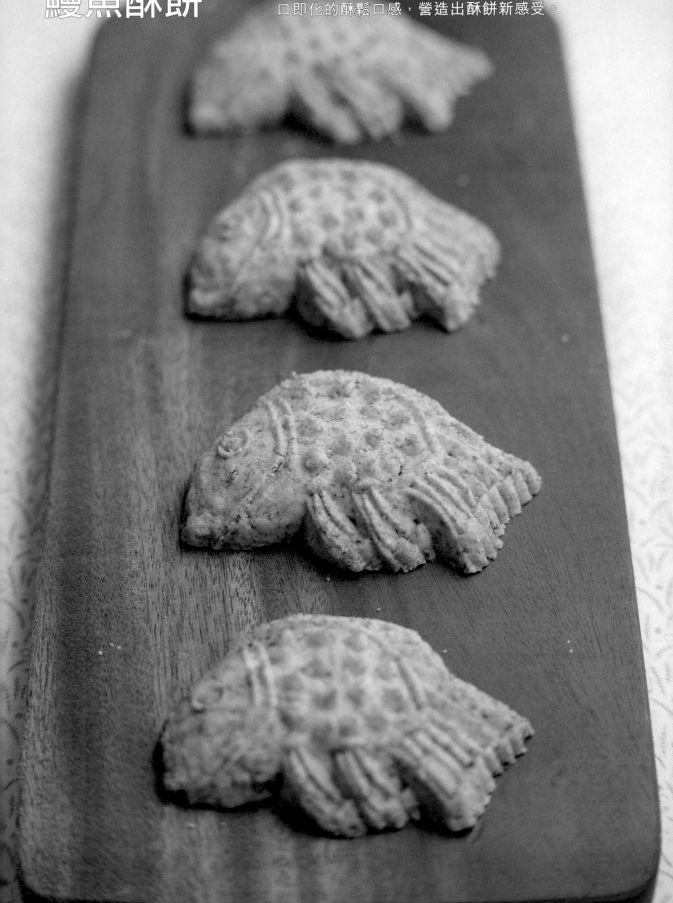

 份量

每個 39 克，可做 20 個

 材料

低筋麵粉 270 克、糖粉 100 克、馬鈴薯粉 30 克、豬油 120 克、紅燒鰻魚罐頭 2 罐 200 克、油葱酥 60 克

作法

1. 烤箱以 180 度預熱，溫度到達後關火。
2. 烤箱放入油葱酥燜 10 分鐘，使其酥脆。
3. 取出趁熱用擀麵棍碾碎，放涼備用。
4. 將紅燒鰻魚罐頭內的魚片，連同鰻汁，倒入容器中，放進烤箱燜乾。
5. 取出趁熱用擀麵棍碾碎。
6. 將所有材料備齊，粉類均須過篩。
7. 放入糖粉、豬油打發 (因不加任何添加物，所以必須打發至如同面霜似的粉膏狀)。
8. 先加入鰻魚碎拌勻。
9. 再加入油葱酥拌勻。

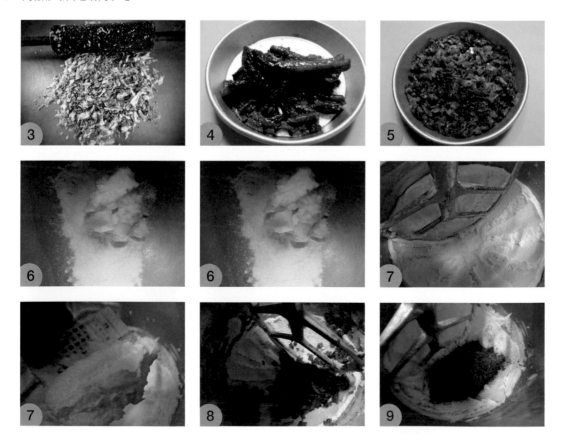

10. 最後加入低粉與馬鈴薯粉拌勻。

11. 此時會呈濕粉狀，用手捏可成團拌勻。

12. 取出置於桌上，再用雙手搓勻。

13. 拿出魚形木模，掏入生粉於模形內壓實，並去除多餘的生粉。

　　Ꭲips 未經烤熟或蒸熟的粉類，皆稱為生粉。

14. 扣出木模後，並排放入烤盤。

15. 依此方法至全部材料做完為止。

16. 將烤盤送入烤箱中，以上、下火各 180 度，烤 20 分鐘至金黃色即可取出 (若想酥脆可再熄火悶 5 分鐘)。

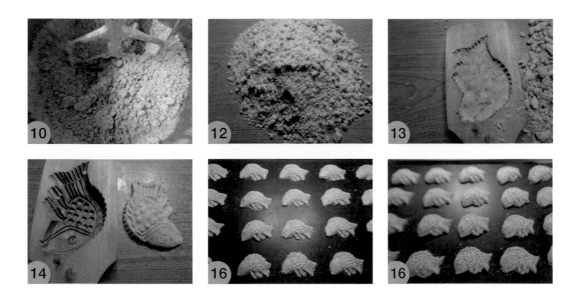

Ꭲips

● 酥餅材料中加了紅燒鰻，是較為特殊的做法。不同的是印模較小無孔，且配方中沒用氨粉及小蘇打粉，因為不想太膨脹讓花紋會變得不明顯，只是口感會較硬脆，放了會較為酥鬆。

青蛙酥

胖胖的身軀、短短的腳趾，栩栩如生的青
蛙酥，讓人愛不釋手。

份量

每個 43 克 (油皮 25 克、油酥 8 克、內餡 10 克)，可做 14 個

材料

油皮 高筋麵粉 200 克、豬油 70 克、糖粉 20 克、水 80 克

油酥 低筋麵粉 80 克、豬油 35 克

餡料 黑豆沙餡 140 克

裝飾 黑芝麻 少許

擦面蛋液 蛋黃液 2 顆

作法

1. 油皮材料全部混合製成油皮，靜置 20 分鐘。

2. 油酥材料全部混合製成油酥，分割成每個 16 克。

3. 將油皮分成每個 50 克，包入油酥。

4. 包好後擀成長方形，折成三層，再擀成長方形，捲起。

5. 將油皮切成兩半，擀圓也擀大一點，包入 10 克黑豆沙。

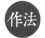
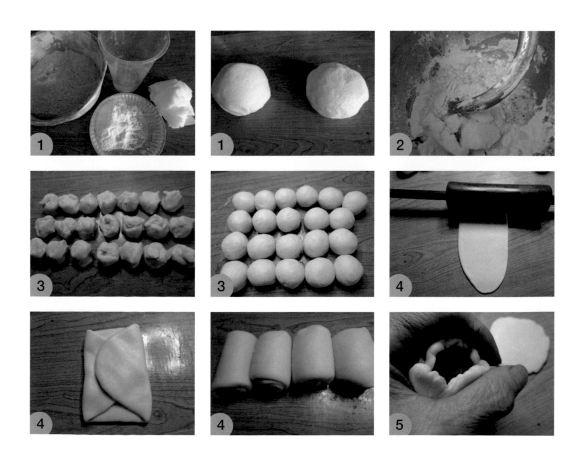

6. 包進內餡後,將油皮放在手上搓成圓錐形。

7. 先在左邊剪出青蛙腳趾。

8. 剪好左邊,再換右邊。

9. 放在手上查看形狀。

10. 先擦一層蛋黃液,待略乾後再擦一次。

11. 再待略乾後,將剩餘的油皮搓成小圓球貼於頭部當眼球,再點上黑芝麻做眼睛。

12. 放入烤箱以上火 180 度、下火 200 度,烤 12 分鐘即可。

章魚酥

深海裡的章魚浮上水面了，一隻隻漂浮在
點心盤裡，多麼可愛又有趣啊！

 份量

每個 43 克 (油皮 25 克、油酥 8 克、內餡 10 克)，可做 14 個

 材料

油皮 高筋麵粉 200 克、豬油 70 克、糖粉 20 克、水 80 克

油酥 低筋麵粉 80 克、豬油 35 克

餡料 黑豆沙餡 140 克

裝飾 黑芝麻 少許

擦面蛋液 蛋黃液 2 顆

作法

1. 油皮材料全部混合製成油皮，靜置 20 分鐘。

2. 油酥材料全部混合製成油酥，分割成每個 16 克。

3. 將油皮分成每個 50 克，包入油酥。

4. 包好後擀成長方形，折成三層，再擀成長方形，捲起。

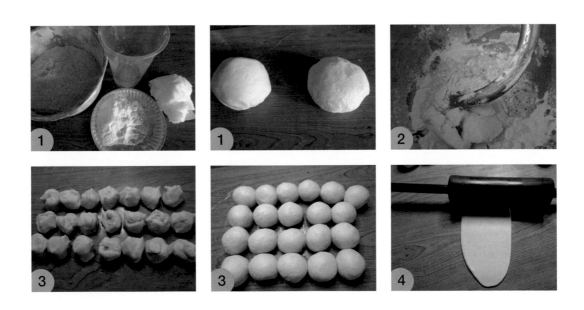

5. 將油皮切成兩半，擀圓也擀大一點，包入 10 克黑豆沙。讓麵皮多出一點長度，以便做成章魚腳。

6. 將包餡的地方捏成頭部。

7. 多餘部份用桿麵棍桿薄，由中間對切分成 2 等份。

8. 再將每等份切成四片，最外兩邊切大片一點，以便做成大腳爪，先搓圓後再搓長。

9. 先擦蛋黃液待略乾後再擦一次。

10. 再待略乾後，將剩餘的油皮搓成小圓球貼於頭部當眼球，再點上黑芝麻做眼睛。

11. 放入烤箱以上火 180 度、下火 200 度，烤 12 分鐘即可。

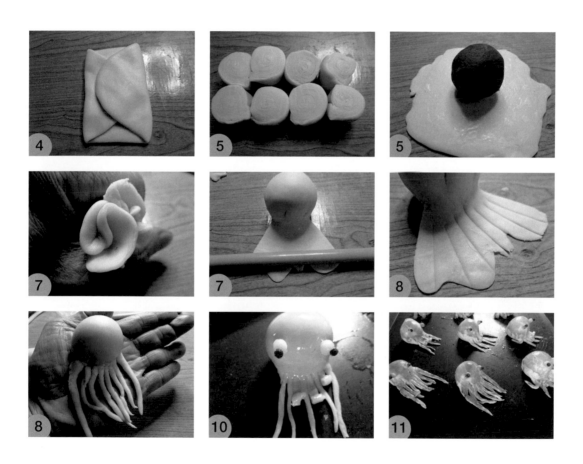

豬頭酥

做成豬頭形狀的酥餅，內餡飽滿、外皮香酥，給人幸福滿滿的飽足感。

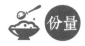 份量

每個 60 克 (油皮 20 克、油酥 10 克、內餡 30 克)，可做 15 個。

材料

油皮 中筋麵粉 200 克、糖粉 10 克、豬油 60 克、水 100 克
油酥 低筋麵粉 100 克、豬油 50 克
餡料 黑豆沙餡 450g
裝飾 黑芝麻 少許
著色 咖啡粉 5 克

作法

1. 中筋麵粉過篩後，中間挖空，放入糖粉、豬油拌勻，分次加水調和成油皮，靜置 20 分鐘。

2. 油酥材料拌勻成團，分割成每個 10 克。

3. 將油皮分成每個 20 克，包入油酥。

4. 包好後擀成長方形，折成三折，再擀成長方形，捲起。

5. 將捲起的油皮從中間切成兩半，擀圓也擀大一點，包入 30 克黑豆沙。

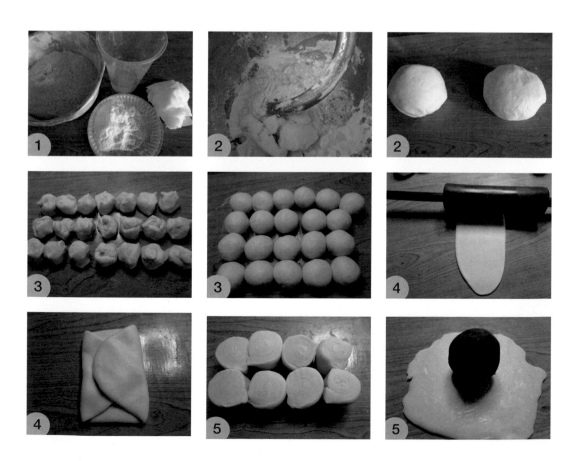

6. 餡包好後捏出豬頭形。

7. 剩餘 70 克油皮，加入 5 克咖啡粉揉成團。

8. 再捏出中間鼻紋，嘴唇橫紋及貼嘴。

9. 頭部挖兩個眼洞，再點入黑芝麻當眼睛。

 Tips 眼睛要挖深一點，不然烤後表皮膨脹，芝麻會掉下來，變成盲眼豬。

10. 取咖啡皮捏成耳朵貼於頭部，並用夾子嵌入固定，以防烤時掉下。

 Tips 耳朵也可不必先嵌入。因為烤時容易下垂，也會因表皮膨脹而掉下來。最好的方法是將
 耳朵捏好後放於烤盤，不要直接嵌入，以免下垂及掉下來，等烤後定型再沾果醬粘上。

11. 烤箱預熱，將小豬酥排入烤盤，放入烤箱，以上火160度、下火170度，烤15分鐘即可。

 Tips 烤溫不宜太高，以免豬頭着色後不好看；也不宜烤太久，油皮會裂開不美觀。

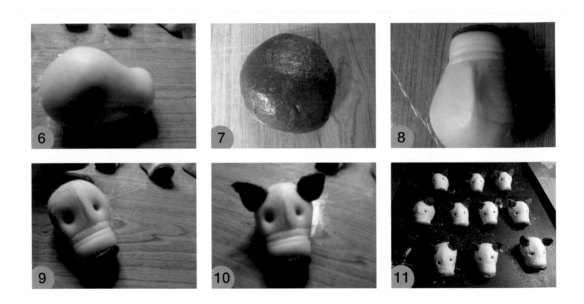

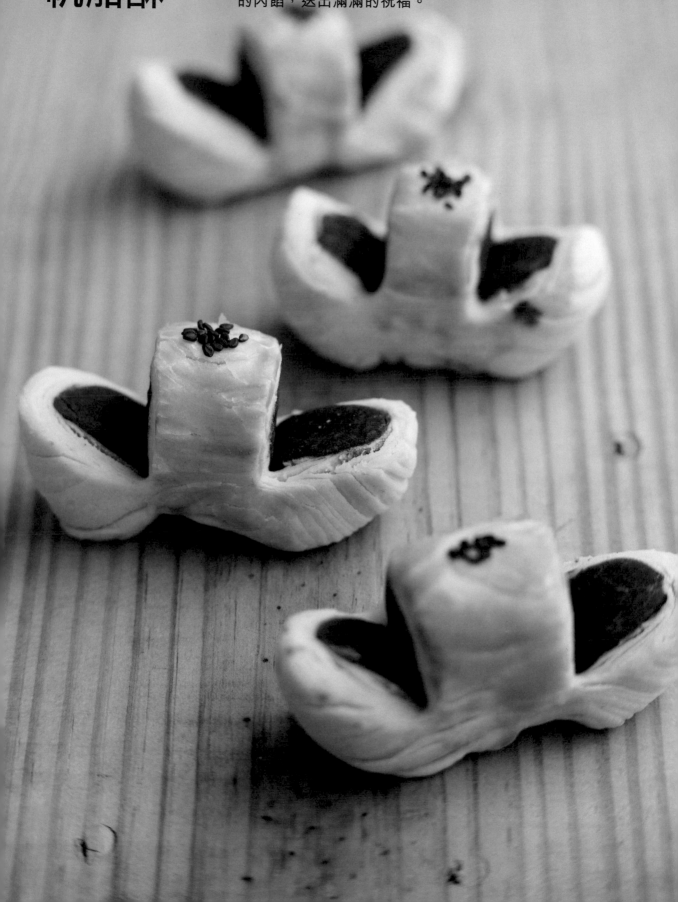

帆船酥

手工擀製帆船造型的酥餅，乘載豐富芳香
的內餡，送出滿滿的祝福。

份量

每個 48 克 (油皮 20 克、油酥 8 克、內餡 20 克)，可做 21 個

材料

油皮 高筋麵粉 220 克、豬油 70 克、糖粉 20 克、水 110 克

油酥 低筋麵粉 120 克、豬油 58 克

餡料 黑豆沙餡 420 克

擦面蛋液 蛋黃液 2 顆

作法

1. 油皮材料全部混合製成油皮，靜置 20 分鐘。

2. 油酥材料全部混合製成油酥，分割成每個 16 克。

3. 將油皮分成每個 50 克，包入油酥。

4. 包好後擀成長方形，折成三層，再擀成長方形，捲起。

5. 將油皮切成兩半，擀圓也擀大一點，包入 20 克黑豆沙。包進內餡後，將油皮放在手上搓成圓錐形。

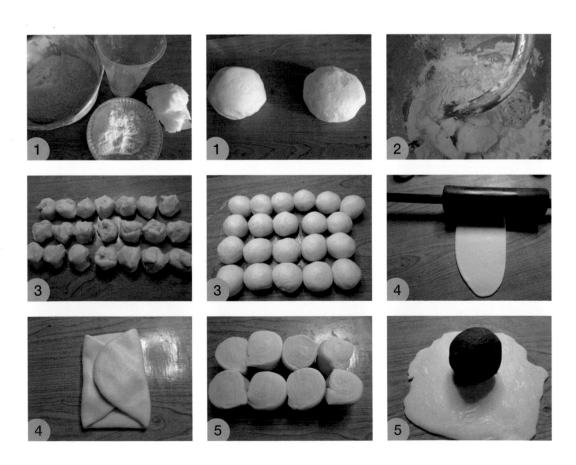

6. 餡包好後捏出多餘部分，再搓成橢圓形。

7. 麵團分成三等份先切開一邊。

8. 前後兩邊切大片一點，切開成 3 等份。

9. 再將掀開切的兩邊成帆船狀。

10. 再先擦蛋黃液，待略乾後再擦一次。

11. 放入烤箱以上火 200 度、下火 180 度，烤 12 分鐘即可。

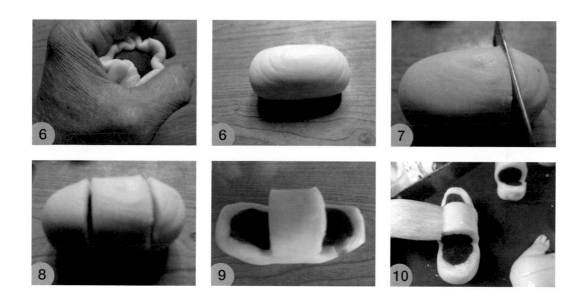

咖哩酥餅

黃澄澄的咖哩酥餅，烘烤時飄來陣陣濃郁
的咖哩香，令人食慾大增。

份量

每個 60 克 (油皮 20 克，油酥 10 克，內餡 30 克)，可做 20 個

材料

油皮 中筋麵粉 105 克、低筋麵粉 105 克、糖粉 20 克、豬油 70 克、水 100 克

油酥 低筋麵粉 130 克、豬油 70 克、咖哩粉 10 克

餡料 馬鈴薯 150 克、紅蘿蔔 50 克、絞肉 100 克、鹽 5 克、味素 10 克、咖哩粉 15 克、白胡椒 5 克、綠豆沙 300 克

擦拭 蛋黃液 3 顆

作法

外皮

1. 油皮材料全部混合製成油皮麵團後，靜置 20 分鐘。

2. 油酥材料全部混合製成油酥，分割成每個 20 克。

3. 將油皮分成每個 20 克，包入油酥。

4. 包好後捲起擀成長方形，再次捲起再擀一次。

5. 將油皮擀圓也擀大一點，包入 30 克咖哩餡。

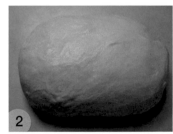

6. 包好後放在手上捏成圓形。

7. 放入直徑 4 公分的圓模中。

8. 從圓模取出排入烤盤。

9. 重覆所有動作至全部材料包完。

10. 先擦蛋黃液，待略乾後再擦一次。

　　🅣ips 蛋液請擦兩次 (乾後再擦)，表皮才會亮麗。

11. 待乾後蓋上紅印章。

12. 放入烤箱以上火 180 度、下火 170 度，烤 15 分鐘，至表皮呈金黃色即可取出。

　　🅣ips 本配方油皮放較多的糖粉，容易上色，所以烤箱溫度不宜過高。

　　　　咖哩酥與咖哩餅有點不同，咖哩酥表皮酥脆，咖哩餅表皮柔軟。

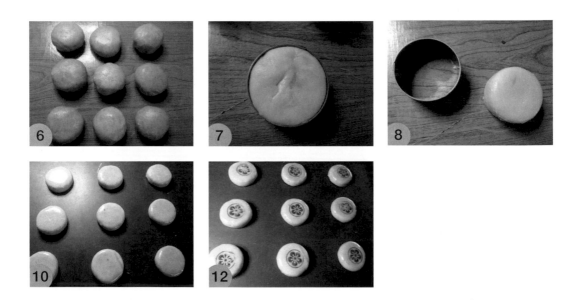

內餡

1. 馬鈴薯去皮洗淨切細丁。

 Ⓣips 馬鈴薯和紅蘿蔔切丁時請切細丁，以免包時刺破皮不好看。

2. 紅蘿蔔也去皮洗淨切細丁。

3. 取一平底鍋，倒入沙拉油熱鍋。

4. 先放入馬鈴薯丁、紅蘿蔔丁炒熟。

5. 再放入絞肉及所有調味料炒熟。

 Ⓣips 絞肉絞細的就好。

6. 取出放涼，備用。

7. 加入綠豆餡拌成團，分割成每個 30 克，備用。

芝麻肉鬆酥

烘烤到酥軟的外皮，搭配上鹹香肉鬆，營養又有飽足感。

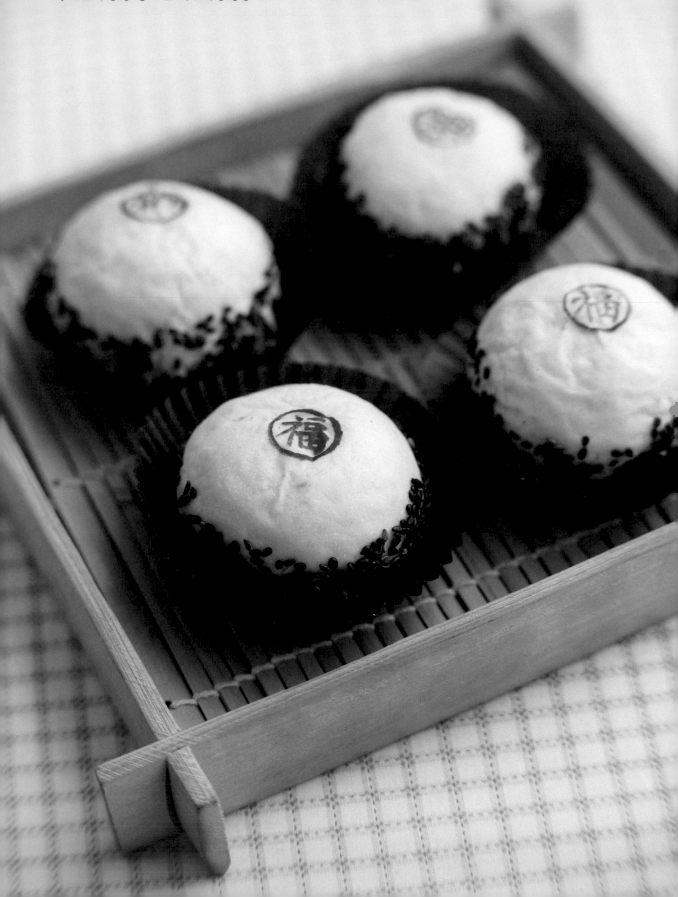

 份量

每個 60 克 (皮 22 克、酥 8 克、餡 30 克)，約可做 15 個

 材料

油皮 中筋麵粉 200 克、酥油 70 克、水 85 克
油酥 低筋麵粉 80 克、豬油 40 克
內餡 綠豆沙 300 克、肉鬆 150 克
裝飾 沾面芝麻 60 克

 作法

1. 油皮材料全部混合製成油皮麵團，靜置 20 分。
2. 油酥材料全部混合製成油酥。
3. 將油皮分割成每個 22 克、油酥分割成每個 8 克。
4. 油酥包入油皮後，底部用手捏緊。
5. 用桿麵棍將油皮擀薄成長方形，疊成三層後，再擀成長方形捲，再重覆一次。
6. 將油皮桿成圓形。
7. 圓形油皮包入綠豆餡，收口朝下將餅包成圓形。
8. 表皮四周刷上蛋液，裹上黑芝麻。
9. 中間蓋上紅色福字，放入烤箱，以上火 170 度、下火 190 度，烤 15 分鐘即可。

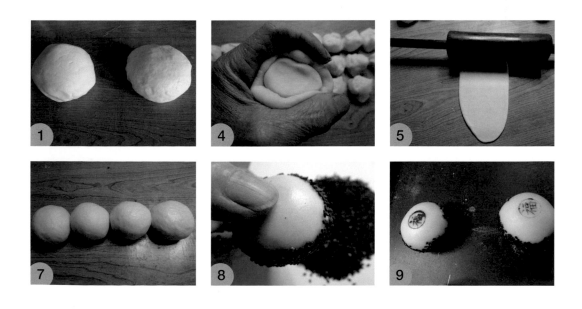

第三章

茶點

喝茶，沒有茶點怎能算是完美？

茶點，可以為品茗增添一點生活氣息，也可以抗餓。

親手做一盤中國宮廷點心艾窩窩、花香沁心的玫瑰鮮花餅，

還是來點造型可愛的青蛙王子、小白兔，豐富喝茶時刻。

古早味小鳥

相傳曾是清末天地會傳遞消息的信差小鳥餅，搖身變成最受歡迎的點心。

 份量

每個 35 克，可做 20 個

 材料

外皮 奶水 40 克、低筋麵粉 130 克、煉乳 70 克
餡料 白豆沙 300 克

 作法

1. 取一容器，將低筋麵粉過篩後，中間挖空放入煉乳、奶水拌勻。

2. 從旁邊撥入低筋麵粉，調和、壓拍，讓外皮光滑後，靜置 20 分鐘。

3. 將白豆沙分割成每份 15 克作為餡料，共 20 份。

4. 作法 2 的外皮，分割成每個 20 克，包入白豆沙餡。

5. 將作法 4 的麵團，整形成鳥形，捏出頭部，揪出尖嘴，點出眼睛後，擺放在烤盤上，表皮噴水。

6. 將烤盤放入事先預熱至 170 度的烤箱內，以上火 170 度、下火 150 度，烤 7 分鐘即可。

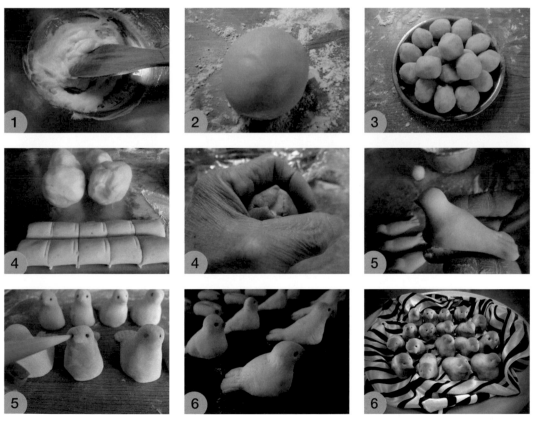

Tips

- 早期作法中會使用煉乳直接與低筋麵粉拌勻，但現在為了減低糖分所以加了一些奶水。

- 全部使用煉乳，表皮較易濕黏。

小海豚

親手捏製小海豚，乘風破浪模樣顯得活力，
讓餐桌也顯得生氣勃勃。

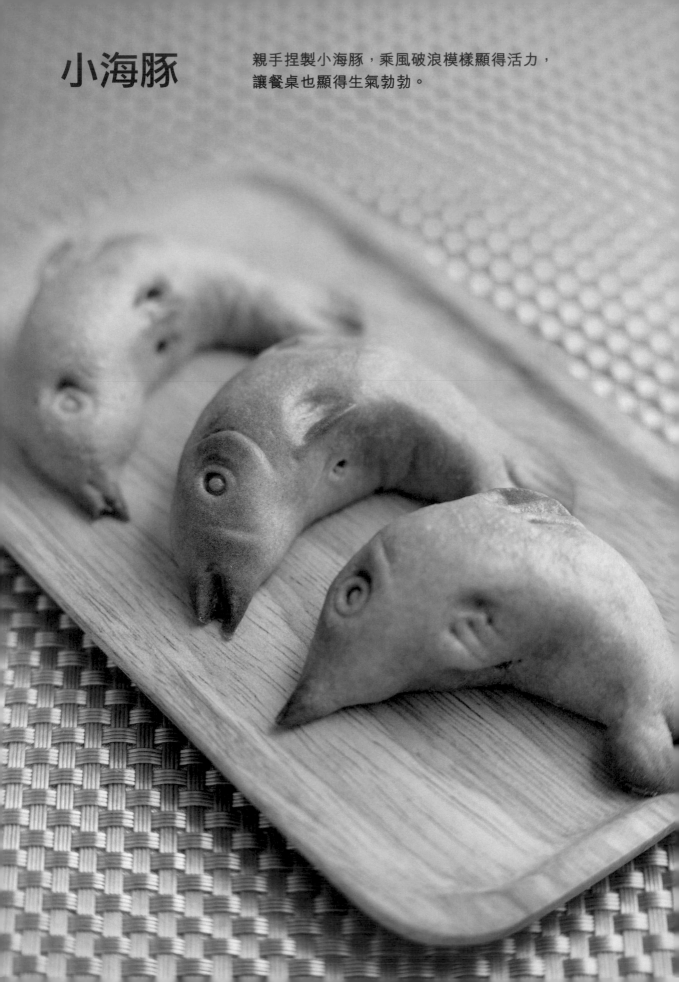

 份量

每個 30 克，可做 16 個

 材料

外皮 糖清仔 90 克、肉桂粉 3 克、無水奶油 30 克、低筋麵粉 120 克

內餡 黑油豆沙 240 克

 作法

1. 備齊所有材料，低筋麵粉過篩，將中間挖空。

2. 放入糖清仔、無水奶油、肉桂粉拌勻。

　Tips 本步驟的糖清仔，作法可參照本書第 33 頁，亦可使用轉化糖漿代替。

3. 從旁邊撥入低粉，調和，拌成團揉均、揉光。

4. 將作法 3 的麵團，分割成每個 15 克。

5. 將黑油豆沙餡分割成每個 15 克。

6. 表皮壓扁包入黑油豆沙餡後，搓圓。

7. 整形成小魚形，捏出頭部、揪出尾巴，點出眼睛放入烤盤，表皮噴水。

8. 將烤盤放入烤箱，以上火 180 度、下火 150 度，烤 7 分鐘。

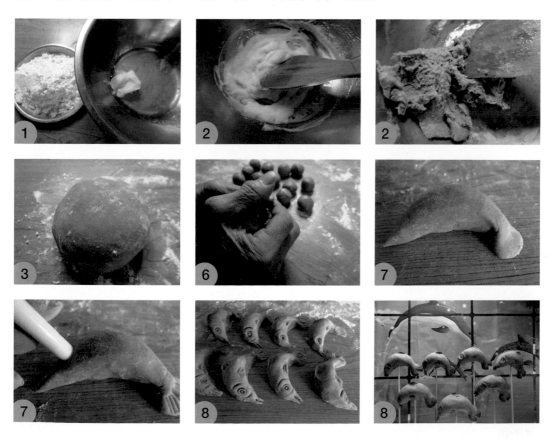

方豆餅

方豆餅是中國長春著名路邊攤小吃，餅皮酥脆，白豆餡不甜不膩，口感清爽。

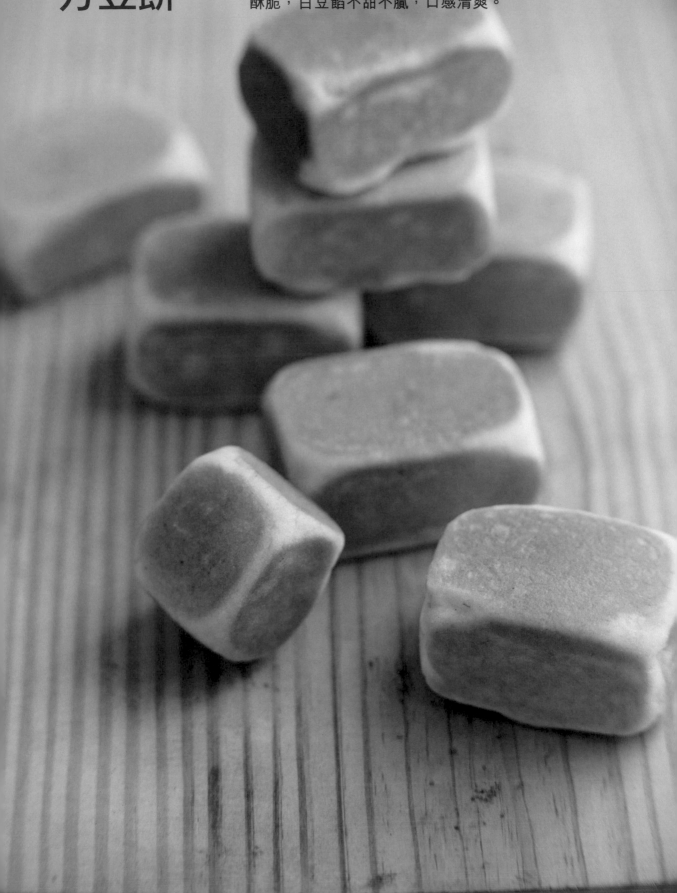

 份量

每個 50 克 (外皮 20 克、內餡 30 克)，可做 20 個

 材料

外皮 低筋麵粉 200 克、雞蛋 1 顆約 60 克、糖粉 60 克、無鋁泡打粉 5 克、無鹽奶油 40
克、麥芽 40 克

內餡 白豆餡 600 克

 作法

1. 低筋麵粉、泡打粉過篩。

2. 盆內先放入無水奶油、糖粉、麥芽拌勻。

3. 再加入雞蛋後再次拌勻。

4. 拌勻後加入低筋麵粉。

5. 換成刮刀將麵皮拌勻。

6. 將麵皮揉成團，再以按壓方式拍光。

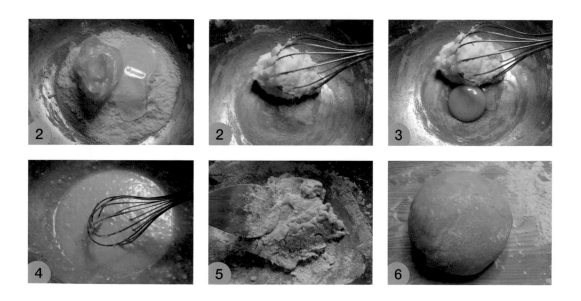

7. 麵皮與豆沙餡各自分割。麵皮分割成每個 20 克、白豆沙分割成每個 30 克。

8. 麵皮壓扁包入豆沙餡。

9. 當全部包完後開始整形。

10. 先搓成長圓形。

11. 先按住兩邊，用掌心往下壓成四方形。

12. 翻邊再壓成四方形。

13. 就成骰子形的方塊餅。

14. 平底鍋加熱，排入方塊餅。

15. 先煎一面着色後，再煎一面。

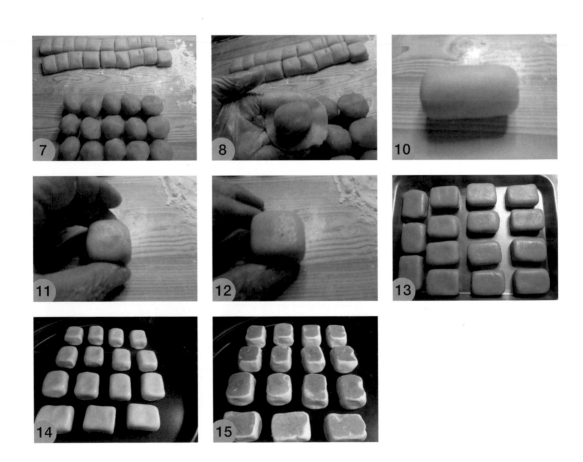

16. 每煎一面必須用煎匙壓形，才會整齊。

17. 著色後再另煎一面。

18. 輪流翻煎至全部着色為止。

 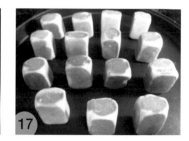

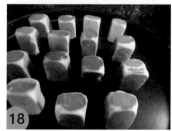

白豆沙餡作法

 材料

白鳳豆 600 克
特砂糖 100 克
豬油 100 克

 作法

1. 白鳳豆洗淨，泡水 4 小時至膨脹。

2. 倒掉水放入電鍋，內外鍋同時放入 300 克水蒸 30 分鐘。如用手捏可碎，即表示已熟，如還捏不碎則要再回鍋加水蒸熟。

3. 蒸熟後先用飯匙搗碎並趁熱過篩。

4. 炒鍋預熱先放入豬油熱鍋，再倒入過篩的豆餡焙乾，先挖一半出來備用。

5. 將特砂倒入鍋中拌至糖略為溶化，即倒入挖出的另一半拌勻即熄火，取出放涼備用。

 Tips 做成的豆沙餡鬆綿可口，不甜不膩。

艾窩窩

北京傳統甜點小吃，口感軟糯香甜，製作
簡單，相當受大眾喜愛。

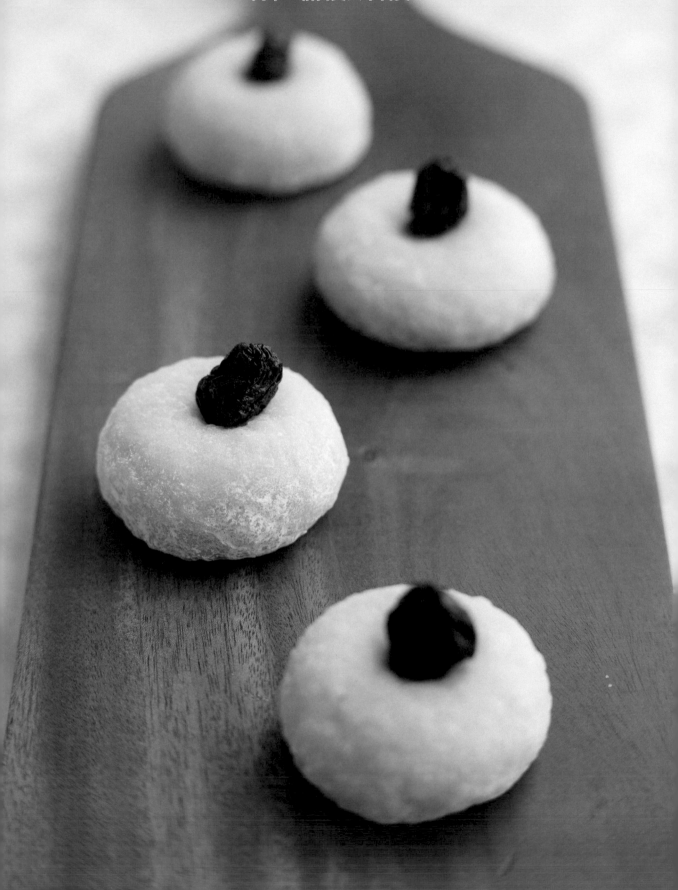

 份量

每個 45 克 (皮 30 克、餡 15 克)，可做 12 個

 材料

外皮 圓糯米 200 克、水 200 克

餡料 核桃 50 克、白芝麻 20 克、山楂 60 克、糖粉 50 克

裝飾 枸杞或櫻桃數粒

 作法

1. 圓糯米洗淨、濾乾水分，加入 200 克的水浸泡 2 小時。

2. 在等待的同時先將 50 克的低筋麵粉，放入電鍋蒸熟，趁熱過篩，備為熟粉。

3. 核桃、白芝麻烤熟，用擀麵棍擀碎。

4. 加入山楂、糖粉，拌成餡料。

5. 將浸泡好的糯米，放入電鍋蒸熟，趁熱搗碎 (可殘留些米粒)。

6. 放在舖有熟粉的面板上。

7. 將搗碎的糯米糰，搓成長條形。

8. 分成每個 30 克，在中間處分別包入 15 克餡料。

9. 捏成圓形，上面點上枸杞或櫻桃碎即可。

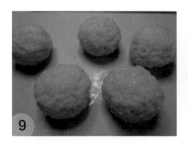 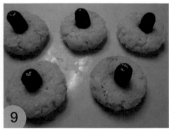 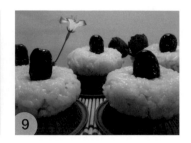

呂師傅說故事

艾窩窩原為清真風味小吃，在一個無意間被宮女發現，拿給皇后品嘗。皇后一嘗，大為讚賞，不僅色白好看，其味更是香甜，從此被選為「御用艾窩窩」，且名滿京城。後來傳入民間就直稱「艾窩窩」，只在每年農曆春節前後才會有人做來販售，現在也有人長年製作銷售。有些餐廳也會當做甜點，端出給客人品嘗。

小白兔

用米粉製作的捏麵小白兔，可愛活潑的模樣，讓人捨不得吃下肚呢！

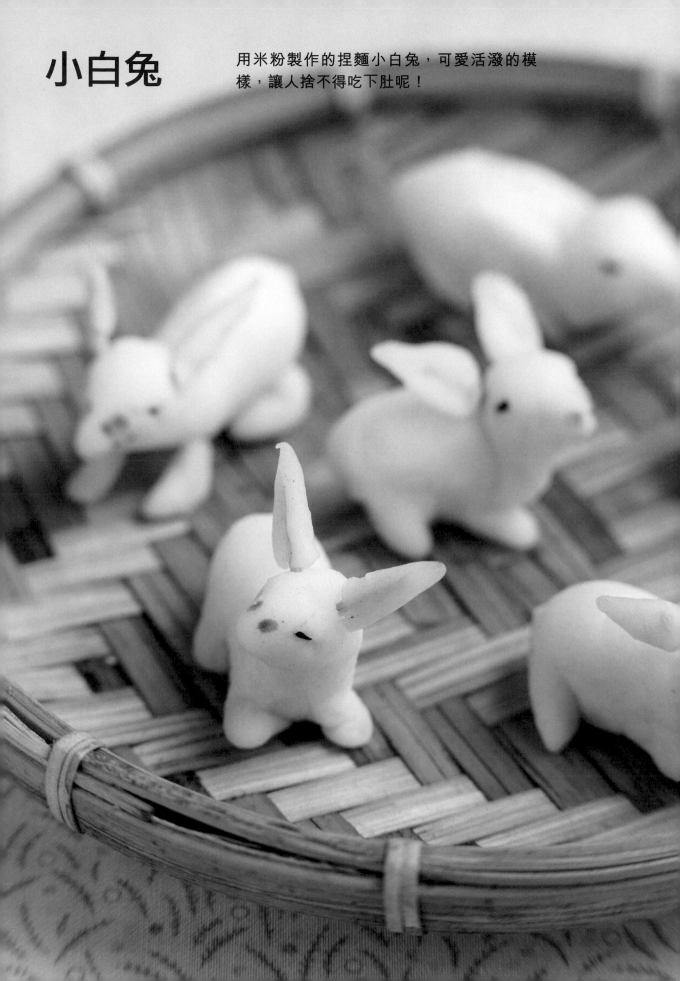

 份量

每隻 25 克，可做 12 隻

 材料

外皮 蓬萊米粉 80 克、太白粉 20 克、開水 160 克、
　　　沙拉油 10 克、糖粉 10 克

內餡 白豆沙餡 60 克

色料 食用竹炭粉 2 克

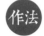 **作法**

1. 太白粉與蓬萊米粉混合，充分拌勻後過篩，放入盆中。

2. 取 350 克的水加熱煮沸。

3. 取作法 2 的 160 克煮沸熱水沖入盆中與粉用木棍快速攪拌均勻。

4. 加入沙拉油慢速攪拌，揉成光滑麵團作為外皮使用。

5. 將外皮麵團分割成每個 20 克，搓圓。

6. 白豆沙餡分割成每個 5 克，共 12 個。

7. 作法 5 的麵團壓扁，包入 5 克的白豆沙餡後，搓成橢圓形。

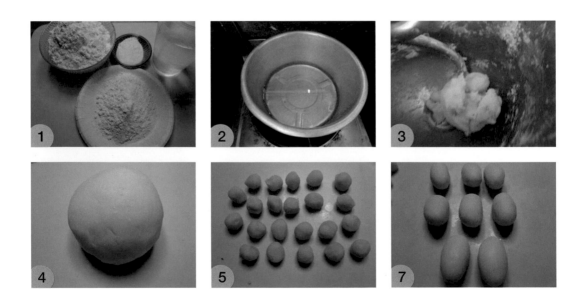

8. 先用刀畫出頸部，再剪出耳朵。

9. 捏出鼻子及嘴巴。

10. 先用剪刀前出前後右腳，再剪出前後左腳。

11. 取 10 克外皮麵團加竹炭粉，揉成黑色麵糰。

12. 用黑色麵團搓成芝麻大小，貼上當眼睛。

13. 放入蒸籠，以中火蒸 10 分鐘。

14. 蒸熟後，擦上沙拉油以增光亮。

企鵝家族

運用捏麵技術做成的企鵝家族，維妙維肖，
讓拿到的孩子都捨不得吃。

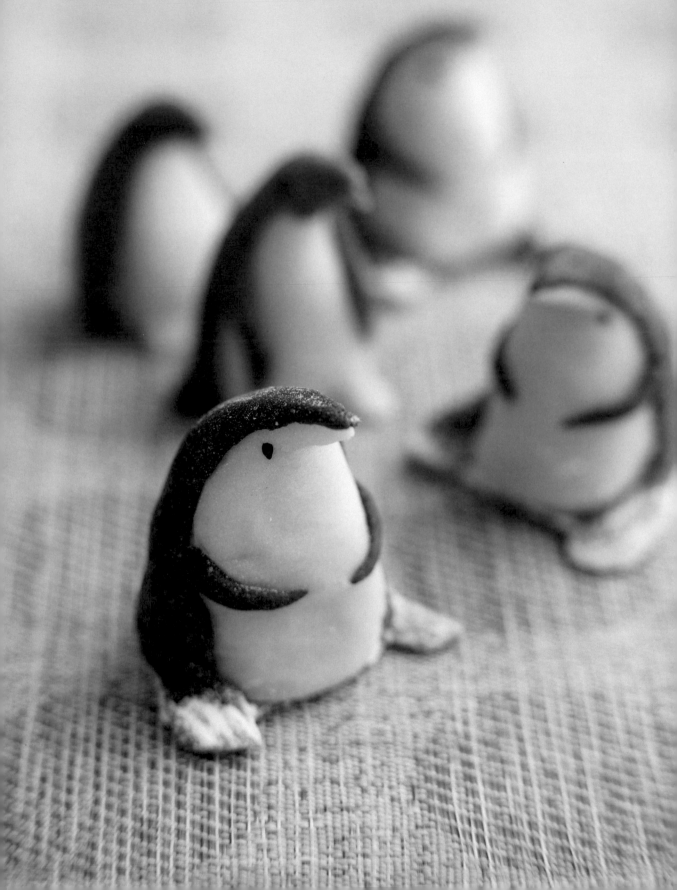

 份量

每個 50 克 (外皮 35 克、內餡 15 克)，可做 13 個

 材料

外皮 糖清仔 325 克、鳳片粉 130 克、竹炭粉 2 克
內餡 白豆沙 200 克
裝飾 黑芝麻 (眼睛) 少許、 椰子粉 (雪地)50 克

作法

1. 先備妥糖清仔和鳳片粉。

2. 將 275 克糖清仔放入盆中，加鳳片粉攪成糊狀，拌勻後靜置 20 分鐘。

3. 再加入 30 克糖清仔，拌勻。

4. 續加入 20 克糖清仔拌勻，靜置 20 分鐘後收乾。

5. 將外皮、內餡準備好。

6. 取 130 克外皮，加入竹炭粉拌勻，分成 13 個。

7. 取 325 克白色外皮，分割成每 25 克，擀開。

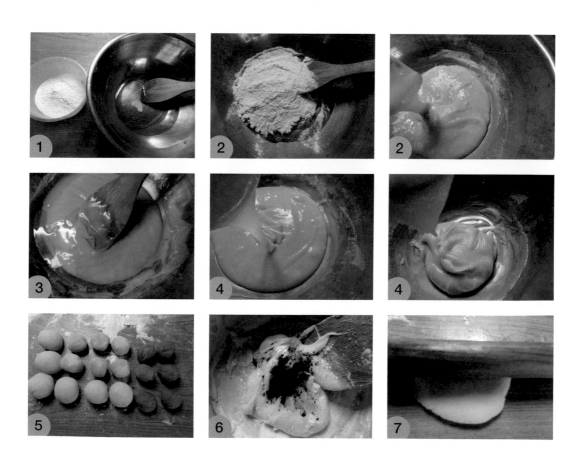

8. 包入 15 克白豆沙後，搓成圓錐體當企鵝身體。

9. 取加入竹炭粉後的麵皮擀薄，用刀切成三角形當作背部，再包進作法 9 的企鵝身體。

10. 底部向前折捏出腳形，胸部兩邊各剪少許向前折成為手形。

11. 粘上黑芝麻做為眼睛即成。

12. 擺盤時底部撒些椰子粉做為雪狀。

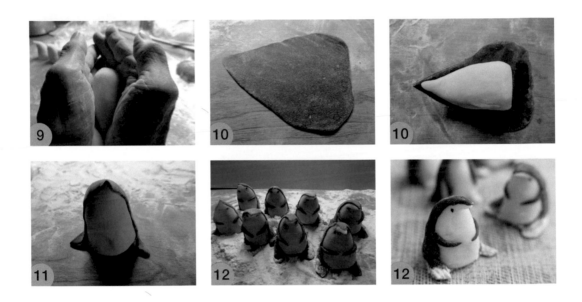

玩偶人生

為了引起孩子的食慾，媽媽們總會做出各
式玩偶圖案的點心，讓人食指大動。

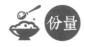 **份量**

每個 56 克，可做 10 個

 材料

外皮 糖清仔 360 克、鳳片粉 140 克、可可粉 3 克、
巧克力醬 15 克

內餡 白豆沙 180 克

裝飾 黑芝麻 (眼睛) 少許、椰子粉 (雪地)50 克

 作法

1. 先備妥糖清仔和鳳片粉。

2. 將 300 克糖清仔放入盆中，加鳳片粉攪成糊狀，拌勻後靜置 20 分鐘。

3. 再加入 30 克糖清仔，拌勻。

4. 續加入 30 克糖清仔拌勻，靜置 20 分鐘後收乾。

5. 取 180 克的麵團加入可可粉和巧克力醬。

6. 取 200 克的麵團將外皮麵團、內餡準備好。

7. 把白色外皮麵團分割成每個 20 克，擀開，包入 10 克白豆沙。

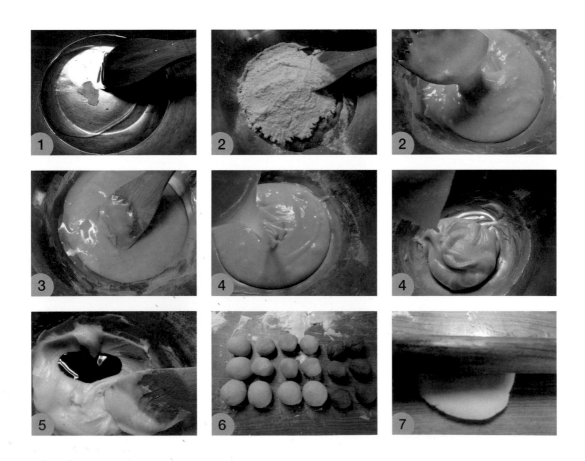

8. 包成圓形，先捏出頭部，再做出頭部各部位，組合成頭部。

9. 剩 120 克的皮加入可可粉拌勻。

10. 擀薄，用刀切成長形，做出背部。

11. 在頭部點上眼睛，捏出耳鼻，做出玩偶的頭。

12. 再將作法 5 的外皮，包入 8 克白豆沙餡。

13. 壓扁做成底部。

14. 再將頭與底部組合成玩偶。

15. 依此方法可做出各式不同玩偶。

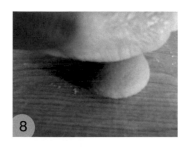 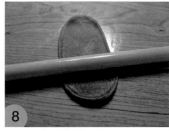

呂師傅說故事

記得小時候，小孩們總愛聚在一起玩泥巴，大家先會捏幾個玩偶，再捏一個像碗一樣的泥土。用這個碗形的泥土倒過來往地上摔，看誰摔的破洞最大。以破大洞者為贏家，每個人都要給他一個玩偶，最後看誰輸光玩偶，就被淘汰出局，只能在旁觀看。

剩下的人就繼續玩，直到最後，所有的玩偶都歸一人所有，他就是這局的大贏家。如果想再繼續玩，就每人再分同樣數目的玩偶後，重新開始玩，就像現在的大富翁玩法，是小時候最受孩子們歡迎的遊戲之一，這些點心玩偶是還原當時的形狀。

金剛子饅頭

外形黑色黝亮的金剛子饅頭，貌似台南人俗稱「金剛子」的雞血藤而得名。

份量

每個50克(皮20克、餡30克)
可做20個

材料

外皮 白砂糖120克、水30克、麥芽30克、無
水奶油25克、竹炭粉3克、低筋麵粉200
克

內餡 黑豆沙600克

作法

1. 白砂糖、麥芽、水加熱溶化,放涼備用。

2. 放涼後加入竹炭粉、無水奶油拌勻。

3. 最後加入過篩後的低筋麵粉,攪拌均勻揉光。

4. 將黑豆沙餡分割成每個30克,外皮分割成每個20克。

5. 將外皮壓扁,包入黑豆沙餡搓圓,整形成圓形。

6. 真正的雞血藤藤果實(右),與仿雞血藤比較(左)。

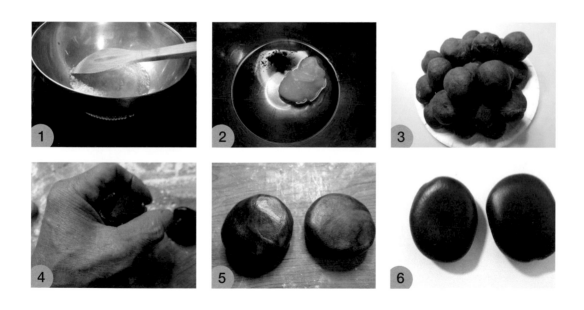

7. 壓扁放入烤盤表皮噴水。

8. 以上火 180 度、下火 150 度，烤 10 分鐘即可。

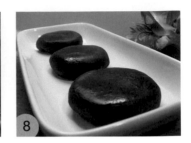

Tips

- 也可直接使用轉化糖漿，可省許多時間，只需將砂糖、麥芽、水，直接換成轉化糖漿即可，其餘作法一樣。

呂師傅說故事

「雞血藤」屬落葉喬木，在台南一帶都稱為「金剛子」，為豆科植物，主治血虛萎黃、手足麻木、肢體癱瘓、風濕痹痛，有促進造血功能、擴充血管、抗血小板聚集，為活血化瘀的中藥材。

果實堅硬如拳頭大，呈黑色，有橢圓形、長矩圓形兩種形狀，厚度達 1.5 至 2 公分。只要在地板上大力快速磨擦就會產生熱能，常被調皮的小朋友當童玩拿去碰觸人，感覺就像被電，電到一樣嚇到。

玫瑰鮮花餅

玫瑰鮮花餅酥脆爽口、花香沁心，且具養顏美容之功效，相當受歡迎。

 份量

每個 46 克 (油皮 10 克、油酥 6 克，內餡 30 克)，可做 20 個

 材料

外皮 中筋麵粉 120 克、豬油 20 克、水 80 克、糖粉 10 克
油酥 低筋麵粉 80 克、豬油 40 克
玫瑰餡料 可食用的新鮮玫瑰花瓣 80 克、水 50 克、麥芽 70 克、蓮蓉餡 200 克、 特砂
80 克、豬油 40 克、香油 10 克

 作法

1. 新鮮玫瑰花瓣洗淨。如用乾玫瑰花瓣只用 20 克就好，先用水浸泡至柔軟膨脹撈出瀝乾。

 Tips 假如找不到新鮮玫瑰花瓣，亦可改買乾燥花瓣浸泡或買玫瑰花蜜來取代，風味更
 佳，只是成本較高一點。

2. 加水 50 克，用果汁機打成泥狀。

3. 放入鍋中，加進特砂及麥芽，用中火煮滾。

4. 滾後加入蓮蓉餡，可自製或買現成亦可。

5. 煮至收汁即可熄火，做成的玫瑰餡放涼備用。

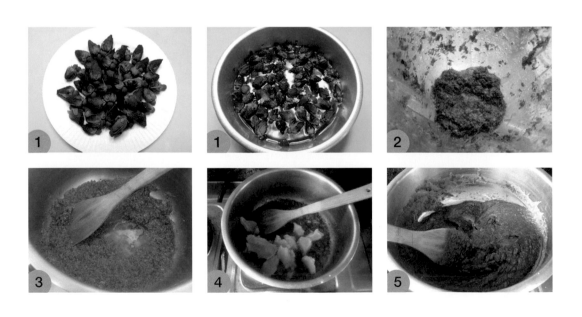

6. 將油皮材料拌成團，靜置 30 分鐘。

7. 油酥原料拌勻後，分割成 20 克，每個 6 克。

8. 將作法 5 放涼後的玫瑰餡，每個 30 克，分割成 20 個。

9. 作法 6 的油皮分割成每個 10 克，包入 6 克油酥。

10. 作法 8 的麵團壓扁擀長捲起，重覆一次，再擀成圓薄狀。

11. 分別包入 30 克的玫瑰餡料。

12. 略為壓扁，壓成約 1.5 公分厚的圓形。

13. 蓋上紅印章，表面朝下排入烤盤。

14. 將烤盤放進預熱好的烤箱，以上火 160 度、下火 180 度，先烤 10 分鐘。

15. 等底部略為著色即可翻面，續烤 5 分鐘。

🅣ips 烤雙面的用意是不想讓表面太過膨脹。

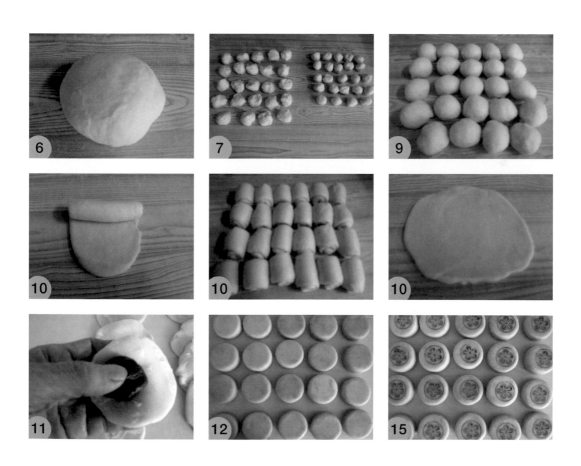

玫瑰鮮花餅是由清代一位餅師所做出來的，當時作為宮廷御點深得乾隆皇帝的喜愛。這種餅取材自新鮮玫瑰花瓣，而玫瑰花只有四月才盛開，取之有限，因此被視為珍品。玫瑰餅花香濃郁，甜而不膩，酥鬆可口，且具養顏美容之功效，甚為流傳，在中國吉林的滿族博物館裡，也可看到擺放這道餅供奉前人。

蓮蓉餡作法

 材料

生蓮子 600 克、水 400 克、白砂糖 100 克、豬油 100 克

 作法

1. 生蓮子洗淨，浸泡 2 小時，濾乾浸泡的水。

 Tips 如果買不到生蓮子可用乾蓮蓉代替，但是浸泡時間要延長至6小時，其餘方法一樣。

2. 另加水 400 克，放入電鍋中煮約 30 分鐘，蒸熟。

3. 掀開鍋蓋，拿起一粒蓮子用手揉一下，如果揉得碎表示已熟，如揉不碎，則外鍋再加水，續煮至熟。

4. 取出先用飯匙壓碎，再趁熱過篩。

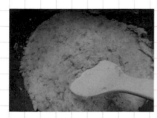

5. 取一炒鍋預熱，放入豬油，溶化後倒入過篩的蓮蓉。

6. 焙乾後加入白砂糖拌勻到收汁成團，取出表皮再抹些豬油以防風乾。

7. 盛入容器放涼備用。

⊤ips

- 這種做法做成的蓮蓉餡不甜不膩、鬆綿可口。如想做 Q 潤的蓮蓉餡，可加 70 克麥芽拌勻即可。

青蛙王子

甜點王國的青蛙王子可愛動人，讓人忍不
住想咬一口，甜美滋味無法擋。

 份量

每個 18 克，可做 8 個

 材料

糖清仔 100 克、糕仔粉 45 克、水 10 克、抹茶粉 2 克

 作法

1. 糕仔粉過篩，中間挖空，放入糖清仔拌勻。

2. 加入冷開水拌勻，靜置 30 分鐘成為白色麵團。

3. 取 72 克白色麵團加抹茶粉，拌成綠色麵團。

4. 80 克白麵團，分割成每個 10 克，整型成圓錐形。

5. 將綠色麵團分割成每個 9 克，搓成圓錐狀後，再用擀麵棍桿成三角形。

6. 貼上身軀轉正，做出前、後腳即可。

7. 剩下白色麵團搓成 16 個小圓圈，分別貼於小青蛙的上端，並貼上黑芝麻做成眼睛。

8. 完成小青蛙。

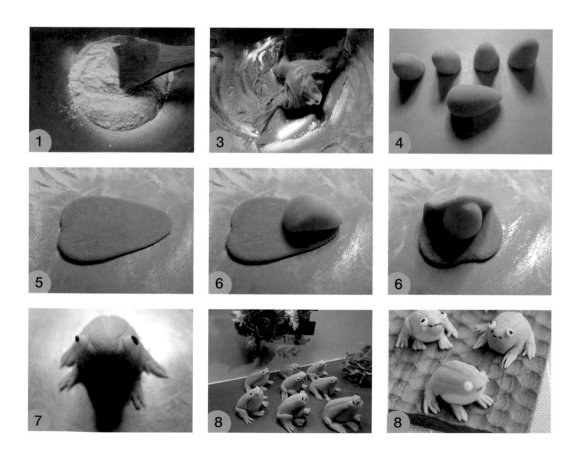

雙胞胎花生酥

花生外觀的花生酥，入口花生氣味濃烈，
香甜好吃，佐茶最適合。

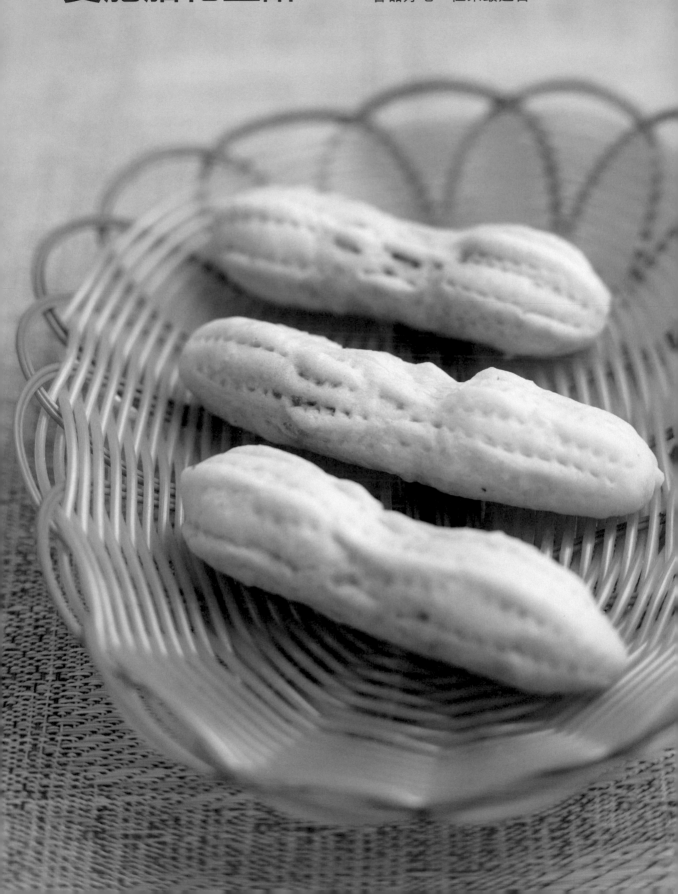

份量

每個 20 克 (油皮 8 克、油酥 7 克、內餡 5 克) ，可做 50 粒

材料

油皮 中筋麵粉 250 克、豬油 40 克、水 130 克、吉士粉 8 克

油酥 低筋麵粉 250 克、豬油 150 克

內餡 花生醬 200 克、白雪粉 50 克 (混合拌勻)

作法

1. 油皮材料全部混合，製成油皮，靜置 20 分鐘。

2. 油酥材料全部混合，製成油酥。

3. 將油皮包入油酥，用手捏緊。

4. 用擀麵棍擀薄成長方形，捲起 (再重覆一次)；再擀成長方形薄片。

5. 再將長方形薄片擀成圓形，包入花生餡，再用齒形花鉗夾出不規則的花紋。

6. 收口搓成橄欖形，將腰部搓細一點，做好擺入烤盤。

7. 將烤盤放入烤箱，以上火 170 度、下火 190 度，烤 12 分鐘即可。

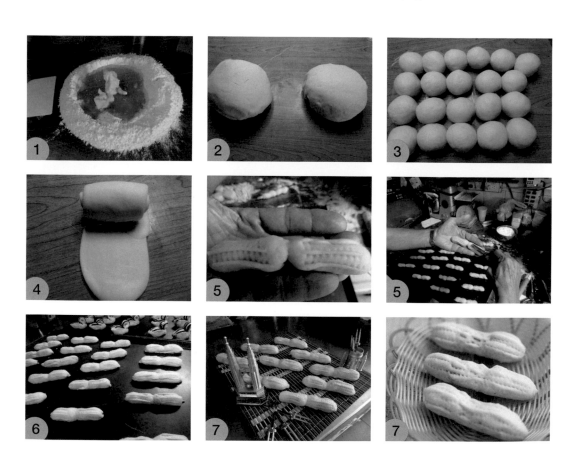

小貓頭鷹

超萌小貓頭鷹化身點心，一隻隻認真逗趣
的模樣，讓人根本捨不得入口。

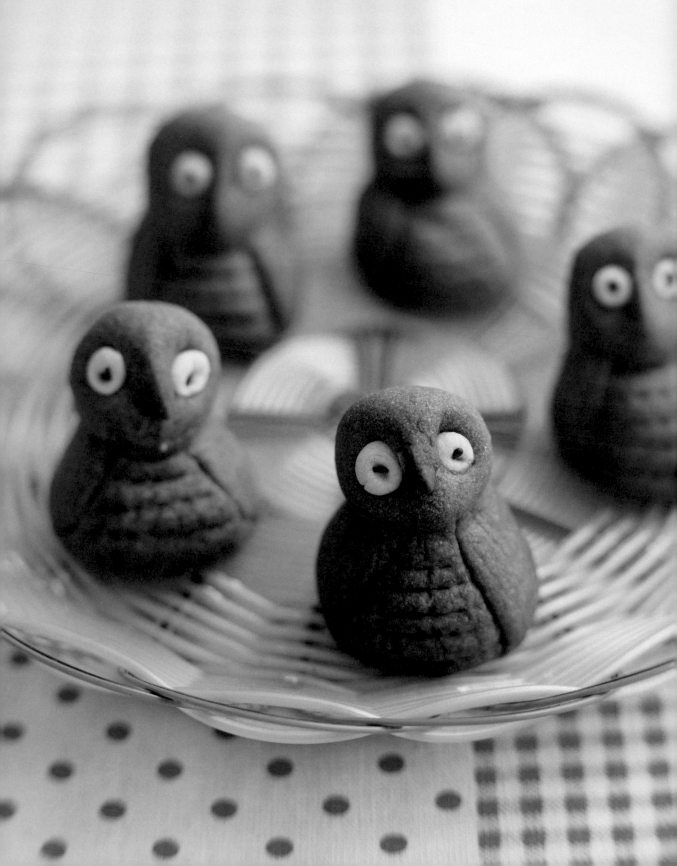

 份量

每隻 35 克 (外皮 15 克、內餡 20 克) ，可做 30 隻

 材料

外皮 楓糖糖漿 120 克、奶油 30 克、雞蛋 1 粒約 60 克、低筋麵粉 240 克、咖啡粉 5 克、水 少許

內餡 黑豆沙 600 克

作法

1. 先將咖啡粉加少許水溶化。

2. 低筋麵粉過篩，中間挖空加入楓糖漿。

3. 再放入溶化的咖啡水、奶油、雞蛋拌勻。

4. 從旁邊撥入低筋麵粉，調和揉光成外皮麵團，分割成每個 15 克。

5. 將黑豆沙餡分割成每個 20 克。

6. 將外皮麵團壓扁，包入黑豆沙餡，搓圓。

7. 整形成雙圓形，捏出頭部，以牙膏蓋沾粉壓深，點出眼睛，用夾了揪出尖嘴，捏出腳趾。

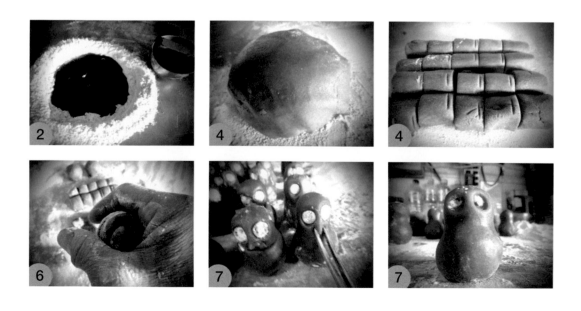

8. 整形成貓頭鷹形狀，再用梳子壓出羽毛紋。

9. 擺在烤盤上，表皮噴水後，放進烤箱，以上火 180 度、下火 150 度烤 10 分鐘。

 Ⓣips 這是使用營業用旋風爐的作法。如果是營業用電烤爐，請將溫度調高20～30度，烘烤時間請延長3～5分鐘；如果是家庭用小烤箱，則照此溫度及時間即可。

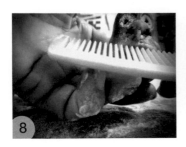 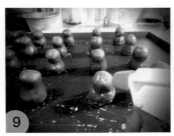 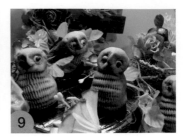

Ⓣips

- 早期的做法是有加重曹（小蘇打粉），其作用為增加表皮的鬆軟，現今多講究健康養身，所以取消添加物，其口感只略硬而己，沒太多改變。

咖哩酥餃

自己動手做咖哩酥餃，皮酥內餡飽滿、咖哩香氣濃郁，吃得開心又安心。

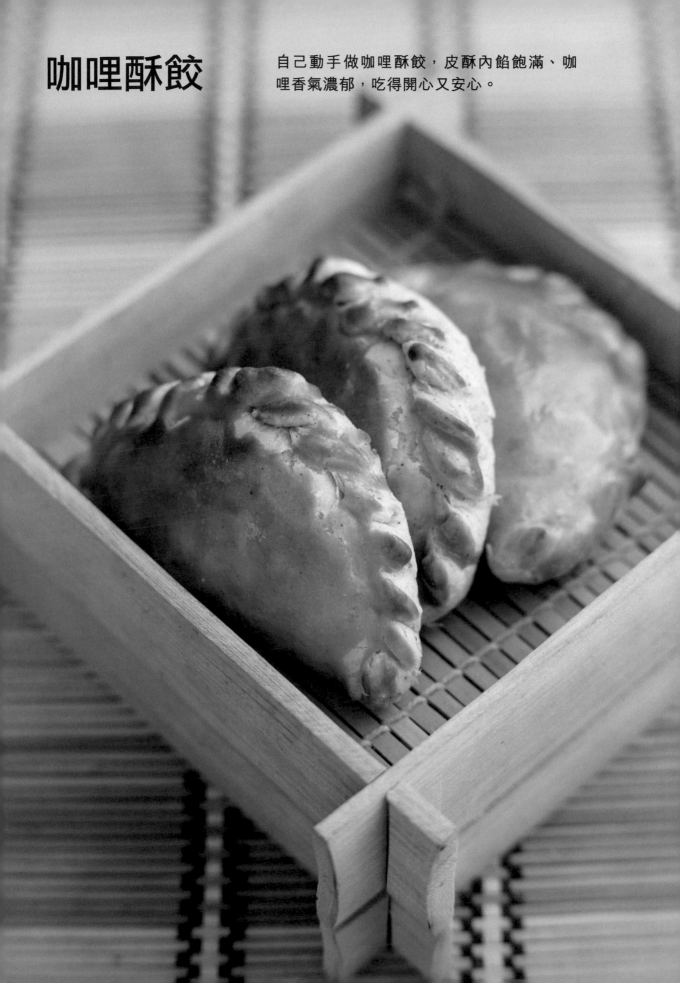

份量

每個 70 克 (油皮 20 克、油酥 20 克、內餡 30 克)，可做 20 個

材料

油皮 中筋麵粉 100 克、低筋麵粉 100 克、糖粉 25 克、豬油 75 克、水 100 克

油酥 低筋麵粉 250 克、豬油 130 克、咖哩粉 20 克

內餡 馬鈴薯 300 克、紅蘿蔔 100 克、絞肉 200 克、鹽 6 克、味素 12 克、咖哩粉 15 克、白胡椒 3 克

擦拭 蛋黃液 3 顆

作法

1. 馬鈴薯去皮洗淨，切細丁。

2. 紅蘿蔔也去皮，洗淨切細丁。

 Tips 馬鈴薯和紅蘿蔔切丁時請切細丁，以免包時刺破皮不好看。

3. 取一平底鍋，倒沙倒入拉油熱鍋。

4. 先放入馬鈴薯、紅蘿蔔，炒熟。

5. 再放入絞肉及所有調味料炒熟，取出放涼備用。

 Tips 絞肉絞細的就好。

6. 油皮材料全部混合製成油皮，靜置 20 分鐘。

 Tips 本配方油皮放各半的中、低粉及較多的糖粉，也使用各半的油皮、油酥，目的均在使表皮酥脆。

7. 油酥材料全部混合製成油酥，分割成每個 20 克。

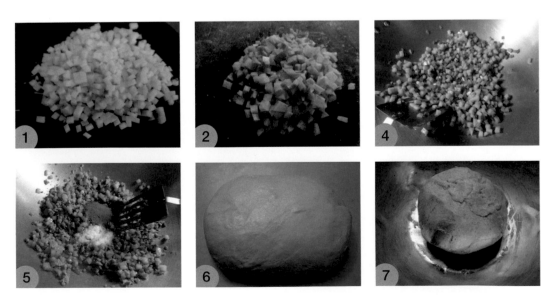

8. 將油皮分成每個 20 克，包入油酥。

9. 包好後擀成長方形，捲起再擀成長方形，再次捲。

10. 將油皮擀圓也擀大一點，包入 30 克咖哩餡。

11. 包好後在手上捏成半月形。

12. 將旁邊捏長，以利摺花紋。

13. 從下腳處由外往內開始摺紋。

14. 拉出一些油皮往內摺，直至整顆都摺完。

15. 重覆所有動作至材料全部包完。

16. 先擦蛋黃液，待略乾後再擦一次。

　　Ｔips 蛋液請擦兩次 (乾後再擦)，表皮才會亮麗。

17. 放入烤箱，以上火 170 度、下火 180 度，烤 20 分鐘即可。

　　Ｔips 本配方油皮放較多的糖粉，容易上色，所以烤箱溫度不宜過高。

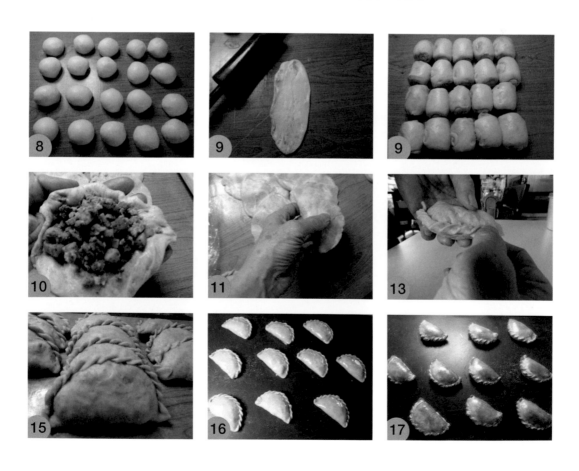

台式酒饅頭

以老麵和酒釀為材料主角，打造出台式酒
饅頭Q軟且不時散發酒香的舒適口感。

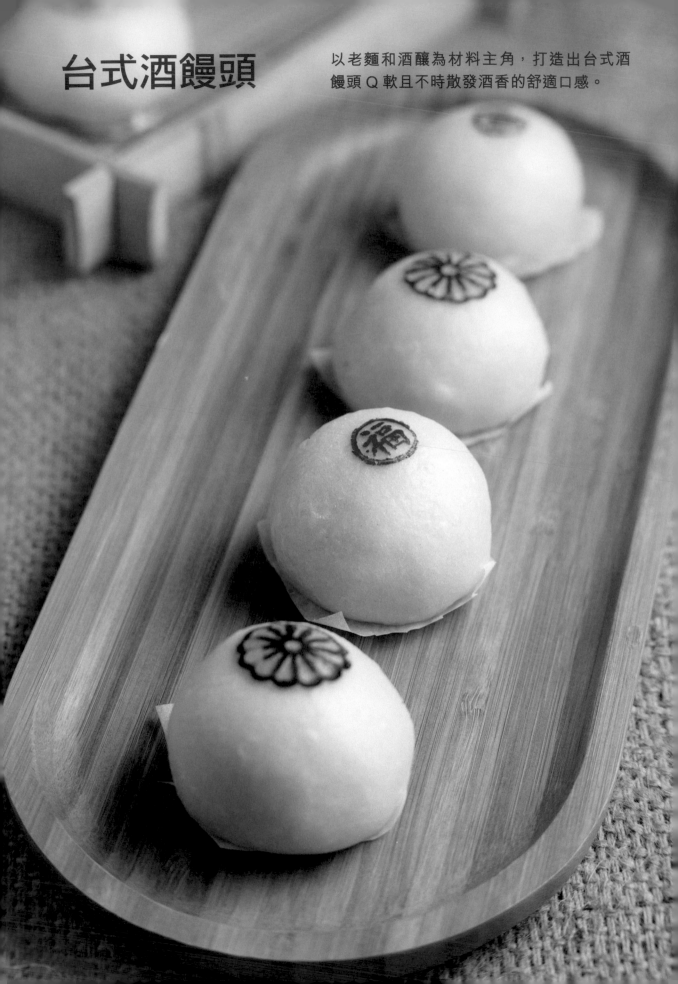

 份量

每個 50 克 (外皮 30 克、內餡 20 克)，可做 20 個

 材料

外皮 中筋麵粉 300 克、水 130 克、酒釀 30 克、老麵 120 克、白糖 30 克

內餡 紅豆餡 400 克

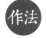 **作法**

1. 中筋麵粉、老麵、糖、酒釀和水充分混合成團，揉至光滑。

2. 將麵團放入容器，蓋上鍋蓋，放置 20 分鐘。

3. 取出揉成長條狀，再斷成每個 30 克，搓圓。

4. 包入 20 克紅豆餡料。

5. 放入蒸籠再靜置 60 分鐘。

 Tips 若在冬天製作，則時間須延長。

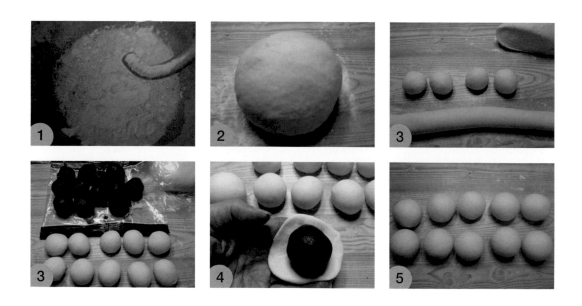

6. 以冷水用中火起蒸，蒸 30 分鐘。

 ⊤ips 這道點心運用不一樣的蒸法，以冷水起蒸，又只用中火，所以蒸製時間較長。

7. 取出放涼，蓋上紅印章或烙印以增美感。

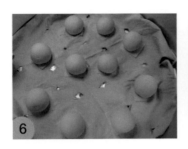
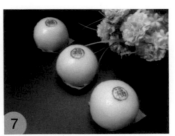

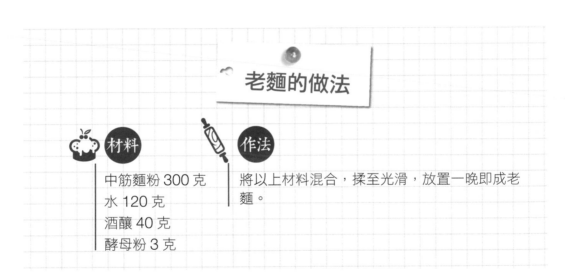

老麵的做法

材料

中筋麵粉 300 克
水 120 克
酒釀 40 克
酵母粉 3 克

作法

將以上材料混合，揉至光滑，放置一晚即成老麵。

魚兒水中游

這道點心因為做得微妙微肖，曾大受中國宮廷喜愛，栩栩如生讓人讚賞。

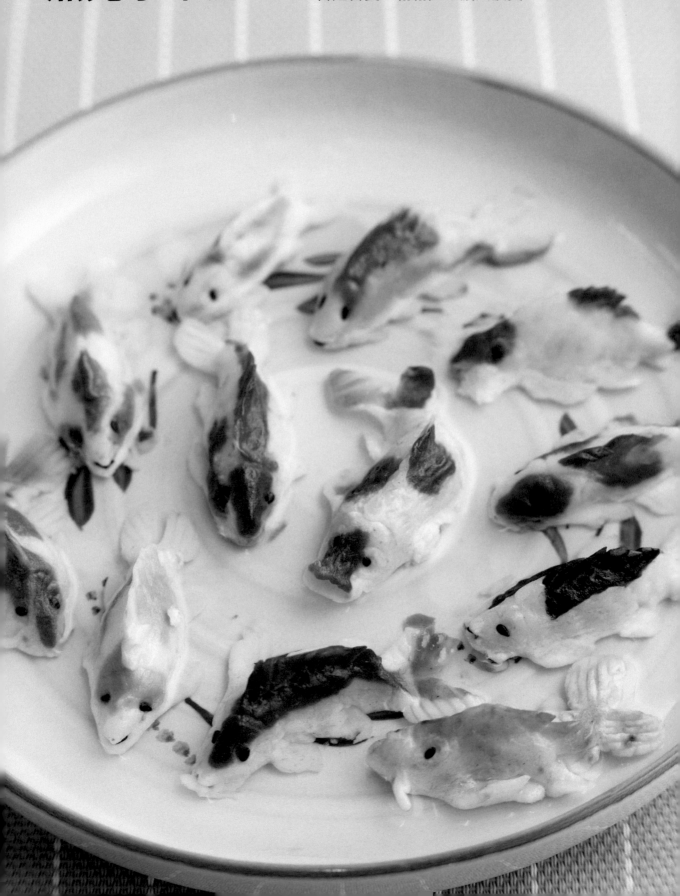

每隻 23 克 (外皮 20 克、內餡 3 克)

外皮 蓬萊米粉 60 克、糖粉 10 克、開水 160 克、太白粉 40 克、沙拉油 10 克

色料 紅麴粉 3 克、可可粉 3 克、抹茶粉 3 克、竹炭粉 2 克

內餡 蓮蓉豆沙餡 60 克

擺飾 枸杞 20 粒、紅棗 6 粒、白糖 60 克、水 600 克

 作法

1. 太白粉與蓬萊米粉混合，充分拌勻後過篩，放入盆中。

2. 用 350 克的水加熱煮沸。

3. 取做法 2 的 160 克的沸水沖入盆中與粉，用木棍快速拌勻。

4. 加入沙拉油，揉成光滑麵團製作外皮用。

5. 將蓮蓉豆沙餡分割成每個 3 克，共 20 個。

6. 取 20 克白色麵團，加抹茶粉揉成綠色麵團。

7. 取 20 克白色麵團，加紅麴粉揉成紅色麵團。

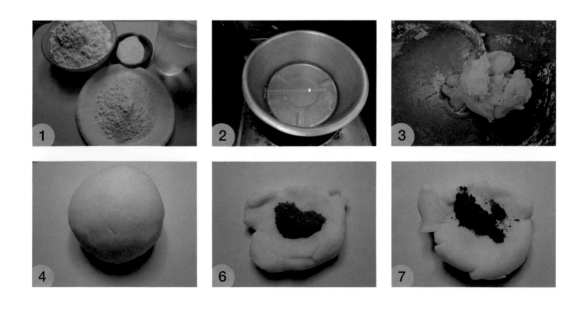

8. 取 20 克白色麵團，加可可粉揉成褐色麵團。

9. 取 10 克白色麵糰，加竹炭粉揉成黑色麵團。

10. 各色麵團揉至光滑。

11. 麵團分別包入蓮蓉豆沙餡。

12. 貼上幾顆小粒褐色麵團後，搓成橄欖形。

13. 貼上紅色麵團後，再搓成橄欖形。

14. 先搓出頭部及尾巴，再將尾巴切開成兩片；頭部則用刀切出頭紋，用原子筆心點出眼睛，再用刀子在嘴邊切兩魚鬚。最後在身體旁邊左右各捏兩個魚鰓。

15. 將身體略為彎曲做出很像在游動的活魚。

16. 依作法 14、15 調配出不同顏色的金魚形狀。

17. 最後再各以兩粒黑芝麻，做成眼睛。

18. 捏好後的金魚，全部擺入蒸籠裡。

19. 放入蒸籠後，以中火蒸 7 分鐘，稍後擦上沙拉油以增光亮，擺入大盤中。

20. 淋上熬好的糖水，就像魚兒水中游了。

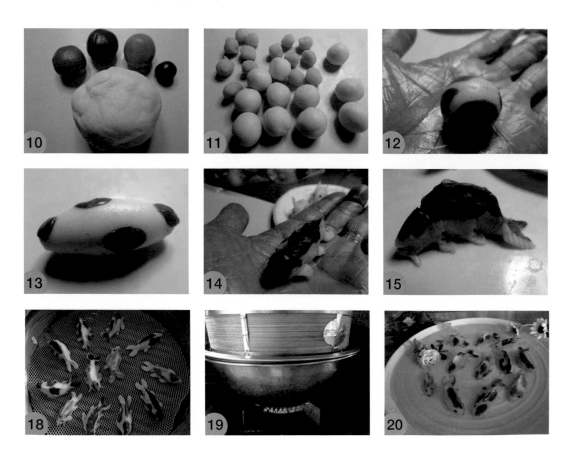

像生雪梨果

外觀可愛，酷似雪梨的像生雪梨果，內餡
鹹香美味，頗受小孩喜歡。

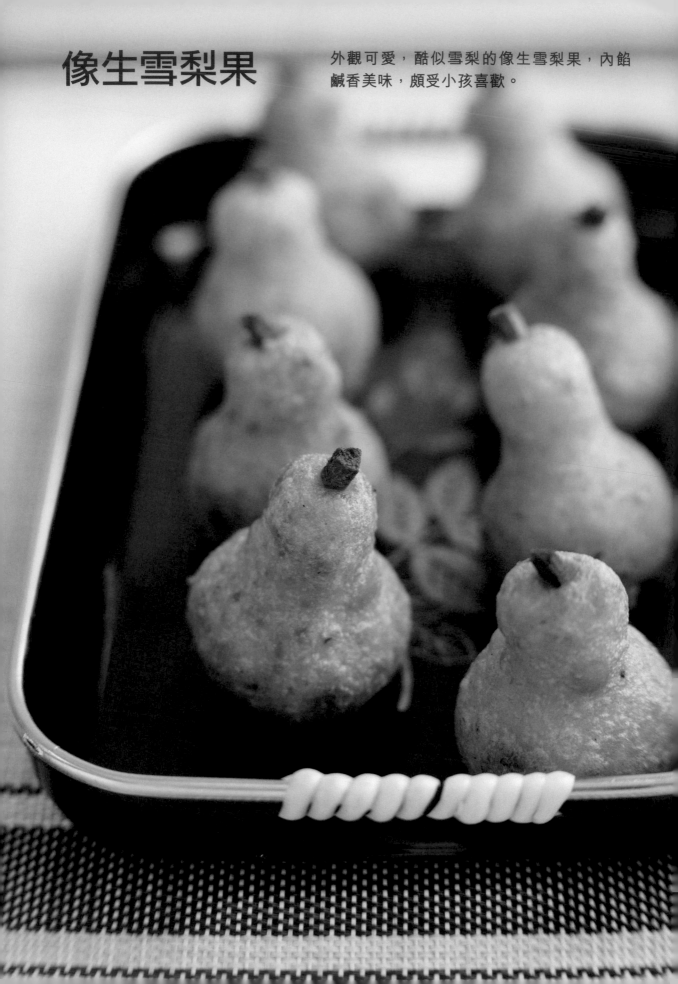

份量

每個 40 克 (外皮 30 克，內餡 10 克) 可做 22 個

材料

外皮 馬鈴薯 600 克、澄粉 80 克
內餡 絞肉 120 克、蝦仁 120 克、鹽 2 克、香菇絲 15 克、味素 6 克、醬油 3 克、胡椒粉 3 克、香油 3 克
裝飾 火腿 (或熱狗) 少許

作法

1. 馬鈴薯去皮洗淨，切丁。
2. 蝦仁洗淨，剁碎備用。
3. 香菇絲先洗淨，浸泡至柔軟膨脹，取出瀝乾切丁。
4. 取一鍋，放入少許沙拉油熱鍋後，倒入香菇丁，炒出香味後取出。
5. 作法 1 的馬鈴薯放入電鍋蒸熟，趁熱搗碎過篩。
6. 澄粉與馬鈴薯泥混合拌成團，揉至光滑。

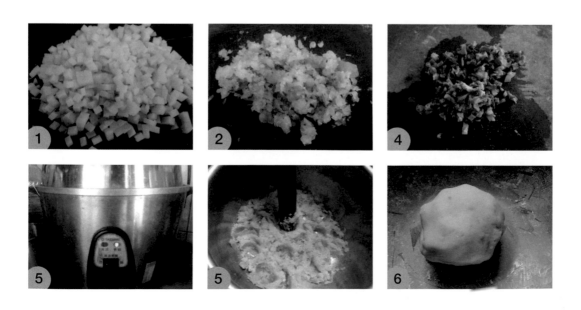

7. 作法4炒過的香菇丁、作法2的蝦仁碎和絞肉一起拌勻，加入鹽、味素、糖、胡椒粉調味，最後加入香油，拌勻後取出放入冷藏備用。

8. 作法6的麵團，分割成每個30克，搓圓後再壓扁，分別包入從冷藏取出的備用餡料，每個10克。

9. 先捏出葫蘆頭，再捏成整個葫蘆形，收口向上捏合。

10. 將火腿或熱狗，切成火柴根狀。

11. 將葫蘆整形成頭小腹大，頭上插入火柴根狀的火腿或熱狗做成葫蘆蒂頭，就完成雪梨果。

12. 起油鍋熱至150度放入雪梨果，下油鍋後要時常翻動，否則容易粘在鍋底；也要注意火力不能太大，容易起泡，表皮會變得粗糙。要小火慢炸，表皮才會光滑亮麗。

13. 雪梨果油炸時，不能炸太久，避免爆餡。炸至金黃，即可撈起濾乾油份。

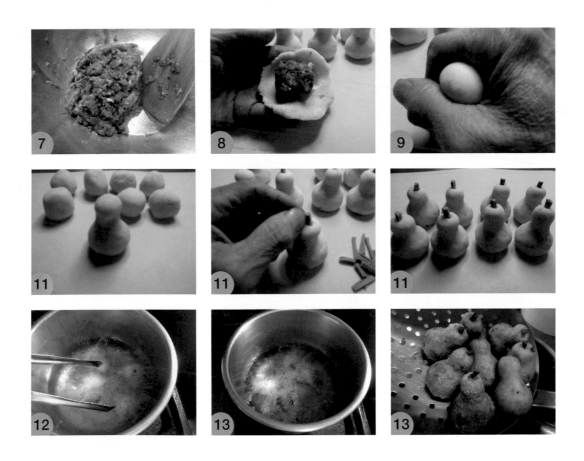

呂師傅說故事

「像生雪梨果」形狀很像雪梨而得名，在香港及江浙一帶甚為流傳，是第一代

「像形」點心的始祖，後續發展了多樣像形點心，也都冠名為「像生×××」，並列成「像生四果」，包括像生香蕉、像生四季橘、像生潮州柑和像生雪梨果等，都是極受江浙地方歡迎的甜點，是到江南旅遊必嘗美食，有時餐廳也會提供這類點心。

第四章

日本的四季遞嬗向來清晰分明，

而日本人對於季節更迭滋生的情懷，最常體現在食物上

，又以「和菓子」最具有代表性。

春天的櫻餅、夏天的水無月和水饅頭、秋天的牡丹餅，

冬天則是薄皮包裹帶餡的饅頭和大福，給人溫暖心情，最應景。

也因為講究手作能力，兼具精緻外觀與美味大受饕客喜愛。

生八橋

生八橋是日本京都知名點心，外皮如麻糬般軟Q，內餡不甜不膩，很受歡迎。

 份量

9 公分 ×9 公分，可做 12 個

 材料

外皮 糯米粉 80 克、太白粉 40 克、水 220 克、麥芽 30 克、特砂 30 克

內餡 紅豆粒餡 180 克、肉桂粉 3 克；白豆沙餡 180 克、抹茶粉 3 克

其他 長 30 公分、寬 24 公分耐熱袋一個、熟太白粉 100 克

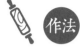 **作法**

1. 糯米粉與太白粉過篩，放入容器。

2. 水、麥芽加特砂放進鍋中加熱融化煮滾，將糯米粉沖入作法 2 的鍋中拌勻成糯米團。

3. 取電鍋內鍋，四週抹油，放入拌勻的糯米團，電鍋外鍋放 240cc 水，蒸 24 分鐘。

4. 取出蒸好的糯米團，放入已抹油的耐熱袋 (30 公分 ×24 公分) 中。

5. 將糯米團揉至光滑柔軟。

6. 用手掌壓扁，拍成如耐熱袋 (30 公分 ×24 公分) 大小。

7. 將耐熱袋四周剪開後，把袋內糯米團倒入舖有熟太白粉的粉堆中。

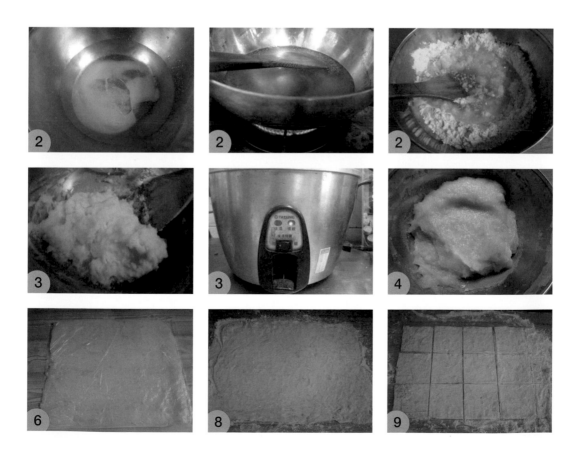

8. 作法 7 的糯米團上面灑些熟太白粉，擀成 36 公分 ×27 公分大小。

9. 去掉四週多餘部份，切成 9 公分 ×9 公分正方形，共 12 片。

10. 紅豆餡加肉桂粉拌勻，取每個 15 克搓圓作成內餡備用。

11. 白豆餡加抹茶粉拌勻，取每個 15 克搓圓作成內餡備用。

12. 切好的麵皮，用毛刷去掉多餘的粉。

13. 將完成的內餡分別放於麵皮的中間處，把麵皮對折成三角形。

14. 折好的麵皮再用毛刷去掉多餘的粉，即可擺盤食用。

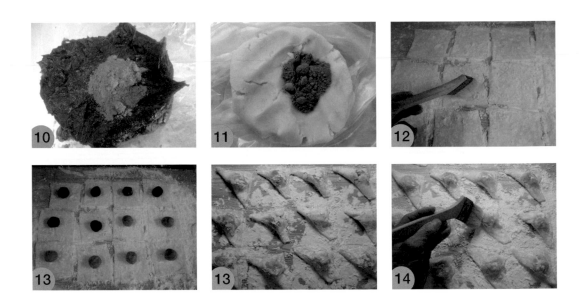

Tips

- 這道點心因外皮薄，所以內餡不能太硬，避免穿透表皮。

- 內餡若太硬，可加豬油或麥芽調軟；若太軟不好包，則可用包餡器批入。

- 表皮的粉太多，可用毛刷刷掉。

- 因保存期限短，做好後請在三天內食用完畢。

牡丹餅

傳說因日本古代都在牡丹盛開的季節才吃
這種餅而得名。

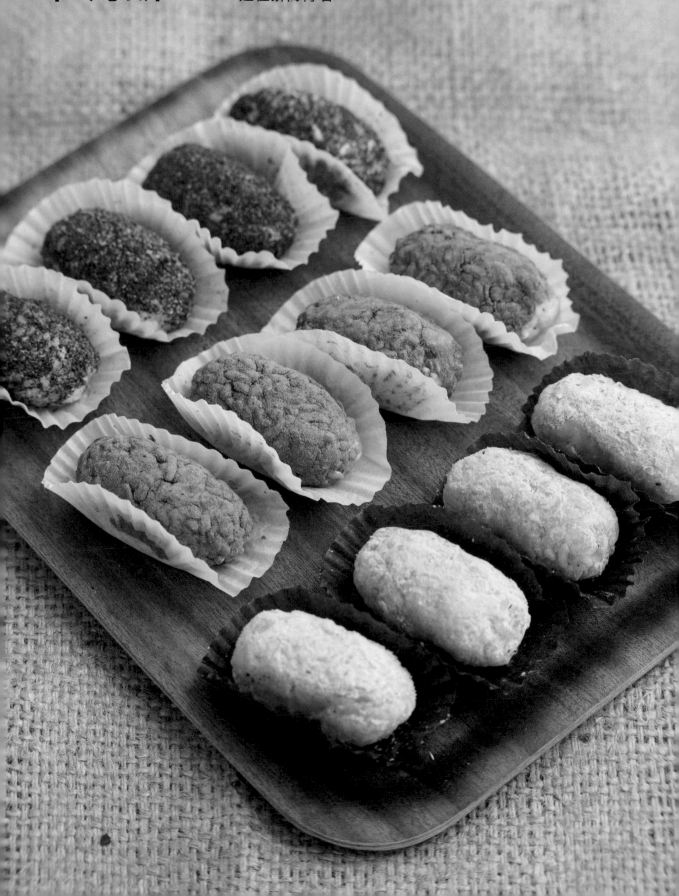

 份量

每個 20 克 (外皮 12 克，內餡 8 克)，可做 20 個

 材料

外皮 圓糯米 120 克、水 120 克、鹽 2 克
內餡 紅豆 160 克
沾料 芝麻粉、黃豆粉、花生粉各少許

 作法

1. 圓糯米洗淨泡水 60 分鐘後，瀝乾水份。

2. 加入鹽和 200 克水，放入電鍋煮熟。

 Tips 飯皮的柔軟度可依各人喜好，在放入電鍋入蒸前加減水份，要軟可多加一些水，要硬可少加一些水。

3. 趁熱用捍麵棍搗碎分成飯團。

 Tips 搗的越糊，韌性越強。

4. 將所有皮料、餡料備齊。

5. 作法 3 的飯團作為皮料，分割成每個 12 克，搓圓。

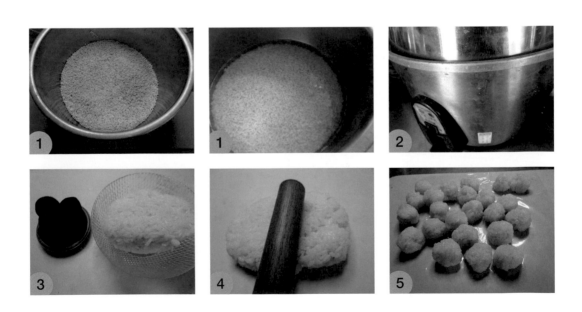

6. 紅豆沙做成紅豆餡，分成 8 克一個，共 20 個。

7. 用紅豆餡包飯皮做成 5 個。

8. 用作法 3 的飯團壓扁做成飯皮，包進紅豆餡，做 15 個。

9. 包成圓形後再搓成橢圓形。

10. 5 個沾椰子粉。

11. 另 5 個沾芝麻粉。

12. 5 個裹上黃豆粉。

13. 作法 7 的 5 個沾抹茶粉。

14. 再整成各種形狀。

　　Tips　形狀可依各人喜好，做成下列圖形。

15. 做好後，裹上櫻葉或點心紙杯中即可擺盤。

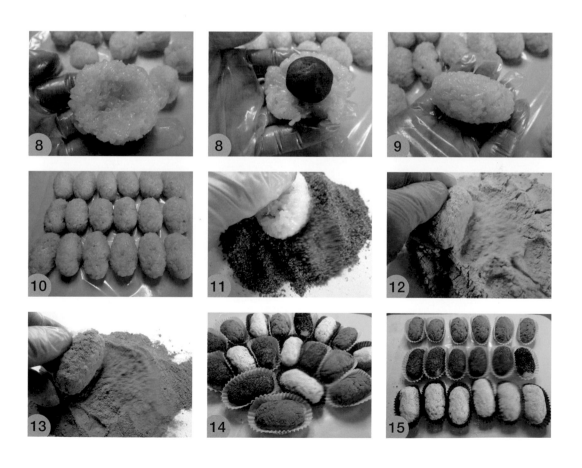

道明寺櫻餅

舌尖先嘗到櫻花葉淡淡的鹹味，入口甜淨糯米巧搭黑芝麻，口感多變有層次。

 份量

每個 50 克 (外皮 30 克，紅豆餡 20 克)，約可做 10 個。

 材料

外皮 道明寺粉 90 克、水 180 克、白砂糖 40 克、糯米粉 30 克、櫻桃漬汁 10 克
內餡 紅豆餡 200 克
其他 鹽漬櫻葉 10 片
手粉 鳳片粉 50 克

作法

1. 鹽漬櫻葉先去鹽洗淨晾乾。

2. 將白砂糖、水放入盆中混合，再加入櫻桃漬汁。

3. 放在爐中以中火煮滾，加入道明寺粉拌勻成團。

4. 繼續攪拌 5 分鐘至成黏稠狀。

5. 將作法 4 的成品，取出倒在工作檯上。

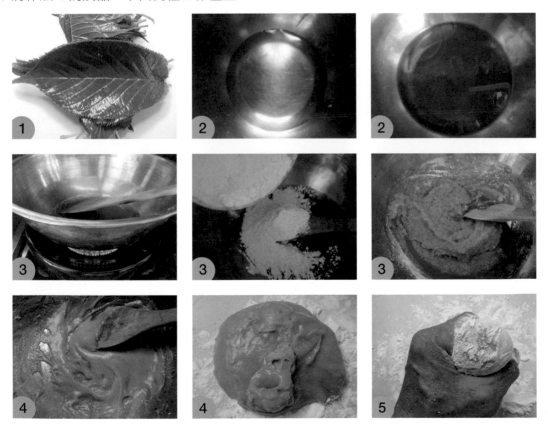

6. 用手擠成每個約 30 克的外皮。

7. 再置於舖有鳳片粉的粉堆上，包入紅豆餡後，揉成橢圓形。

8. 取櫻葉，葉莖向外裏覆作法 7 的櫻餅即可擺盤。

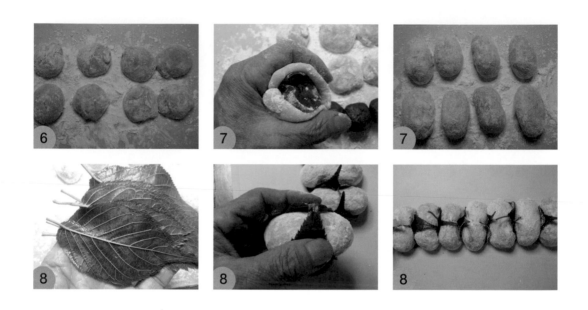

軟式紅豆餡作法

材料

紅豆 300 克、水 350 克、豬油 40 克、二砂糖 80 克、麥芽糖 30 克

作法

1. 紅豆洗淨後浸泡6小時，濾乾浸泡的水，重新加入350克的水 (軟式)。

2. 放入電鍋中蒸煮，約煮 15 分鐘，如果想餡的顏色淡一點，就趁紅豆未煮開時中途換水；如想餡的顏色深一點，就不必換水。

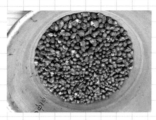

3. 外鍋加水，續煮至熟。

4. 從電鍋取出紅豆，趁熱加入二砂、麥芽、豬油，改用爐子以中火慢煮。

5. 邊煮邊攪拌，以防焦底，拌至收汁即可。

6. 盛入容器放涼備用。

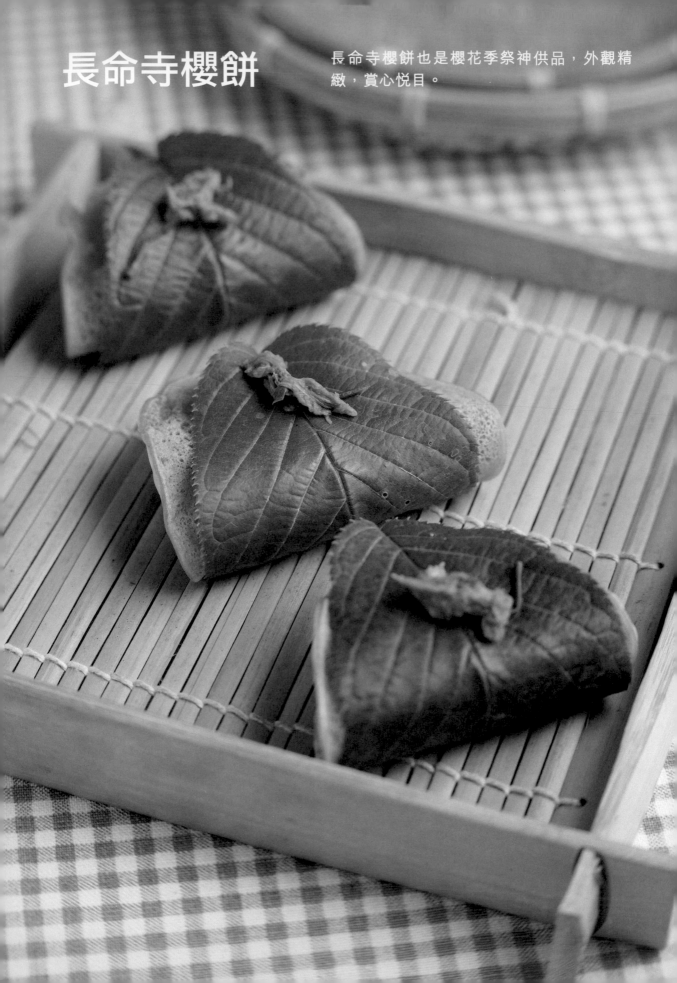

長命寺櫻餅

長命寺櫻餅也是櫻花季祭神供品，外觀精緻，賞心悅目。

份量

每個 50 克 (外皮 30 克，紅豆餡 20 克)，約可做 10 個。

材料

外皮 白玉粉 80 克、低筋麵粉 40 克、糖粉 10 克、水 180 克、櫻桃漬汁 10 克
內餡 紅豆餡 200 克
其他 鹽漬櫻葉 10 片、鹽漬櫻花 10 朵

作法

1. 鹽漬櫻花去鹽，洗淨後泡水回軟。
2. 鹽漬櫻葉先去鹽，洗淨晾乾。
3. 白玉粉、低筋麵粉材料過篩。
4. 先將糖粉、水放入盆中拌勻。
5. 再加入櫻桃漬汁拌勻。

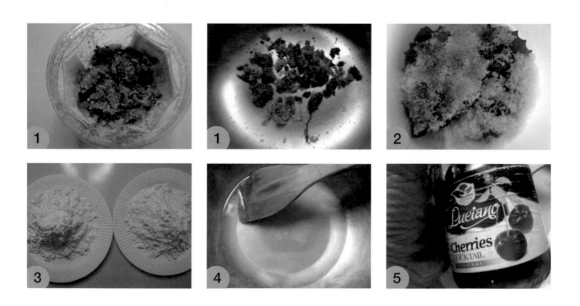

6. 加入白玉粉、低粉拌成漿，靜置 20 分鐘。

7. 平底鍋以小火預熱。

8. 將作法 6 的漿倒入平底鍋中，煎至麵皮邊緣翹起。

 Tips 因麵皮為粉紅色較難看出金黃色，所以改以麵皮邊緣翹起，辨別熟成度。

9. 翻面煎至熟成。

10. 將 Q 潤的麵皮，擺在工作檯上。

11. 中間放上顆粒紅豆餡對折成半月。

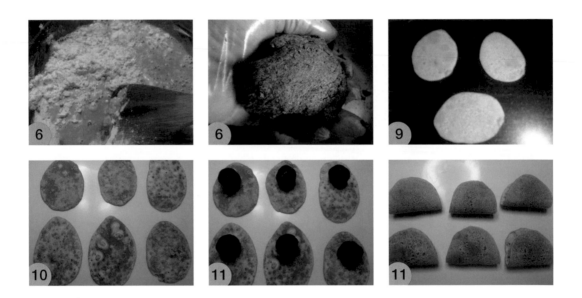

12. 取洗淨後櫻葉，葉莖向外裹成品。

13. 放上櫻花即可擺盤。

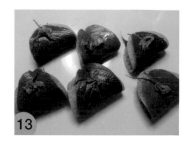

顆粒（硬式）紅豆餡作法

 材料

紅豆 300 克
水 250 克
豬油 50 克
二砂糖 100 克
麥芽糖 30 克

 作法

1. 紅豆洗淨，浸泡 6 小時，濾乾浸泡的水後，重新加入 250 克的水。(有顆粒)

2. 放入電鍋中蒸煮，約煮 30 分鐘。趁紅豆未煮開時換水。(如想餡料顏色深一點就不須換水，續煮至熟；如要顏色淡一點就在中途換水)

3. 鍋加水，續煮至熟。

4. 取出，趁熱加入二砂、麥芽、豬油，用中火慢煮。

5. 邊煮邊攪拌，以防焦底，拌至收汁即可。

6. 盛入容器放涼備用。

傳統櫻餅

舌尖先嘗到櫻花葉淡淡的鹹味，入口甜淨
糯米巧搭黑芝麻，口感多變有層次。

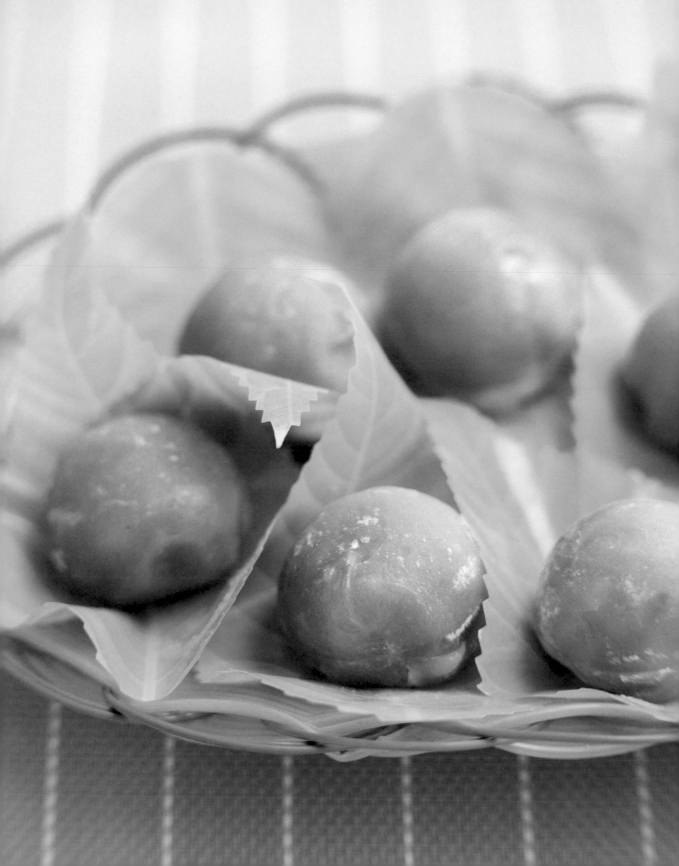

 份量

每個 20 克 (外皮 12 克、內餡 8 克)，約可做 16 個。

 材料

外皮 水 110 克、白玉粉 30 克、糯米粉 30 克、糖粉 10 克、櫻桃漬汁 20 克

內餡 黑芝麻粉２０克、鳳片粉３０克、糖粉 40 克、豬油 20 克、冷開水 20 克

其他 鹽漬櫻花 16 朵、鹽漬櫻葉 16 片

 作法

1. 鹽漬櫻花先去鹽。

2. 鹽漬櫻花去鹽、洗淨後泡水回軟。

3. 鹽漬櫻葉先去鹽洗淨晾乾。

4. 將所有芝麻餡材料備齊。

5. 先將糖粉放入盆中。

6. 再加入豬油、黑芝麻粉。

7. 將所有芝麻餡料拌成團，分割成每個 8 克的芝麻餡。

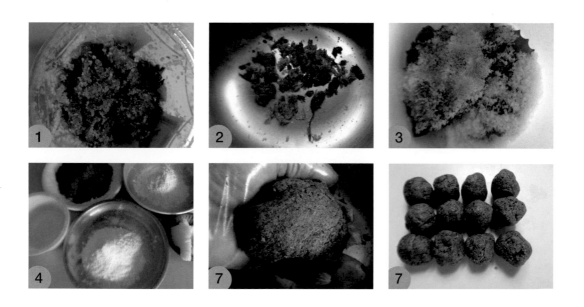

8. 外皮材料備齊，混合拌成漿。

9. 將作法 8 成品放入電鍋蒸熟。

10. 蒸熟後取出，放入有抹油的塑膠袋，揉出 Q 潤的麵皮。

11. 將作法 10 的麵皮，置於舖有鳳片粉的粉堆上。

12. 分割成每個 12 克。

13. 在每個芝麻餡內各包入一朵櫻花。

14. 外皮包入芝麻餡後，置於模形上，使外皮更顯圓滑亮麗。

15. 取出裹上櫻葉即可擺盤。

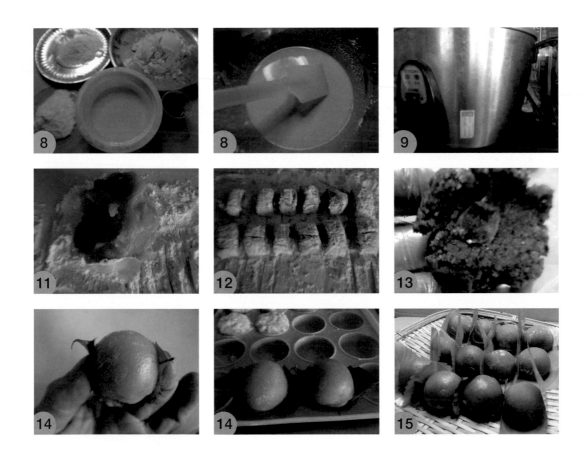

鹽漬櫻花與鹽漬櫻葉作法

材料

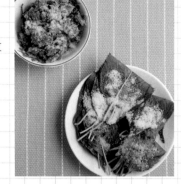

A. 鹽漬櫻花

八重櫻 50 朵、鹽以櫻花重量 20% 計、梅醋 (一般超市均可買到)

B. 鹽漬櫻葉

櫻葉 50 片、鹽以櫻葉重量 20% 計

作法

作法 1

1. 採回的櫻花或櫻葉先用水洗淨，放進滾水汆燙 1 分鐘。

2. 再用流動水 (可開水龍頭用小水慢流 30 分鐘) 或冷水浸泡，維持綠色。

3. 撈出濾乾，再用廚房紙巾吸乾水份。取一平口保鮮盒，底部先撒些鹽，然後一層櫻花或櫻葉、一層鹽，排好後蓋上保鮮膜先醃 2 天，可加紫蘇汁、梅醋與紅梅以增加香味。

 Ｔips 紫蘇汁材料與作法：取300克紫蘇葉洗淨，加水3600克，先開大火煮滾後，轉小火熬2小時，取出濾汁即可使用。

4. 櫻葉以 10 葉為一疊，如採到葉子較大的，用平摺 (由中間根莖處對折)；如採到葉子較小的，用對摺 (由頭部根莖處與尾尖對折)。從電鍋取出紅豆，趁熱加入細砂、麥芽，改用爐子以中火慢煮。

5. 為了使櫻花或櫻葉徹底吸入鹽分，所以使用較大可以重壓的保鮮盒，用重物 (約櫻花或櫻葉的 1/5 重) 重壓 2 天後，使再移入玻璃容器保存。

6. 使用時先用清水浸泡一下，再洗去鹽份，否則會太鹹。用不完的櫻花或櫻葉，可裝乾燥的玻璃瓶內，在上面在灑些鹽再放進冰箱冷凍保存。

Ｔips

- 櫻花種類很多，顏色也多，選擇可食用且花開 5 至 7 分開時的「八重櫻」，花瓣較多，花柄長而光滑，在水中泡開時，花朵綻放，大小適中，適合泡茶、製作甜點等；櫻葉鹽漬多選用大宅櫻葉或八重櫻葉，清晨 5 點櫻葉新鮮且吸滿露水是採集最佳時間。

半月燒

半月燒口感鬆軟輕柔，如同一個小蛋糕，
夾上內餡讓口感更添色彩。

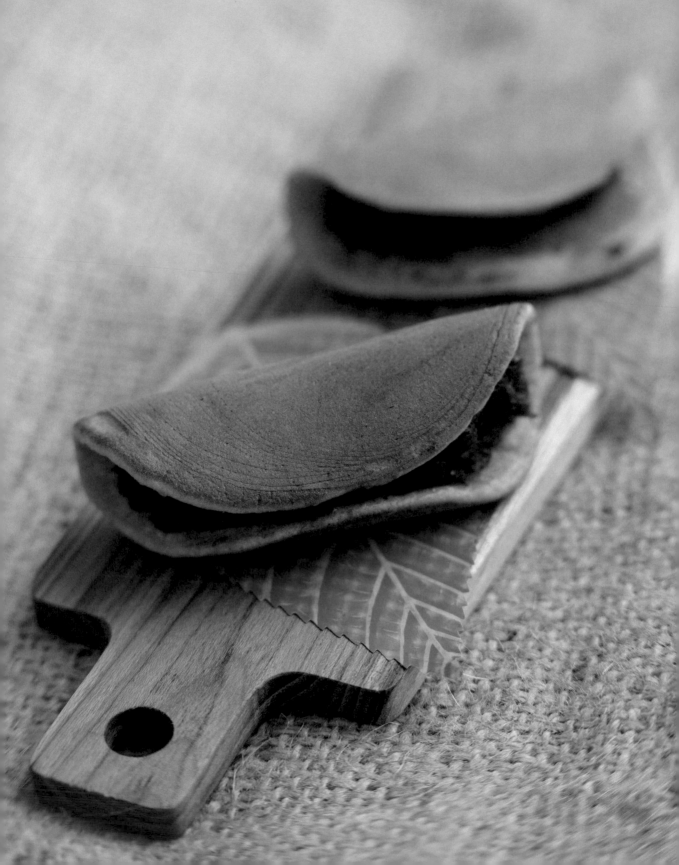

 份量

每個 33 克 (皮 18 克，餡 15 克)，可做 20 個

 材料

外皮 低筋麵粉 100 克、全蛋 150 克、糖粉 50 克、蜂蜜 25 克、小蘇打粉 3 克、水 20 克

內餡 紅豆沙 300 克、水 50 克、麥芽 100 克

 作法

1. 水和麥芽先煮，加入紅豆沙煮至收汁。

 🄣ips 紅豆餡不加糖而加入較多的麥芽，具有黏合性，對半月燒的密合有加分作用，且能讓內餡不會太甜又有 Q 性。

2. 糖、蛋打發，依序再加入蜂蜜和水，接著加入低筋麵粉拌勻成麵糊後，放置 60 分鐘。

3. 取不沾平底鍋，開小火預熱 10 分鐘後，先將麵糊勺進鍋中試溫。

4. 用湯匙將麵糊勺進平底鍋，煎至金黃色翻面略煎一下取出，依此直至麵糊全部煎完。

 🄣ips 半月燒雖跟銅鑼燒外型近，但銅鑼燒是兩片夾在一起，沒有黏不住的疑慮。半月燒則是一片，如果翻面烤過久，不但夾餡時會翹開，表皮也會龜裂。所以翻面後不宜烤過久。

5. 最後將半面抹上紅豆餡，再翻半面來覆蓋另一半即成。

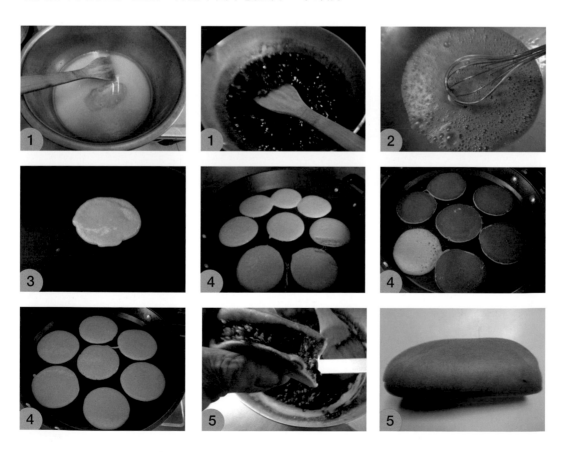

玫瑰方燒

外皮和內餡都加了玫瑰蜂蜜，所以有着玫瑰花芳香與清爽的口感。

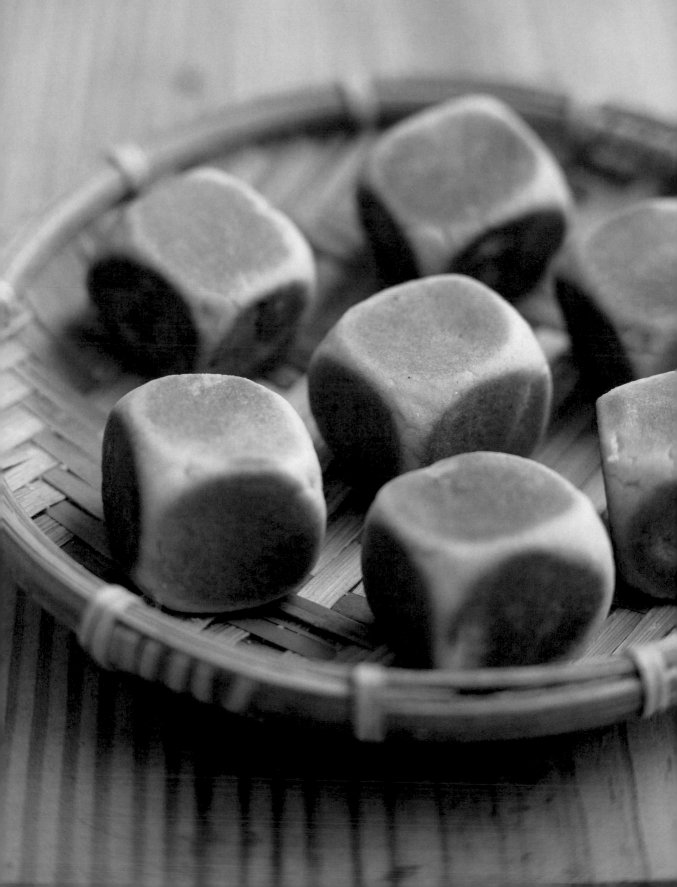

18. 著色後再煎另一面。

19. 輪流翻煎至全部着色為止。

玫瑰豆沙餡 作法

材料

紅豆 300 克
水 250 克
二砂糖 50 克
麥芽糖 30 克
玫瑰花蜜 50 克

作法

1. 紅豆洗淨，浸泡 6 小時，瀝乾浸泡的水，重新加入 250 克的水。

2. 放入電鍋中蒸煮約 15 分鐘，趁紅豆未煮開時換水。

 Tips 如想餡料顏色深一點就不必換水，續煮至熟；如要顏色淺一點，就在中途換水。

3. 外鍋加水 150 克，續煮 15 分鐘至熟。

4. 蒸熟後取出放入炒鍋，趁熱加入二砂、麥芽、玫瑰花蜜，用中火慢煮。

5. 邊攪邊拌以防焦底，拌至收汁即可。

6. 盛入容器放涼備用。

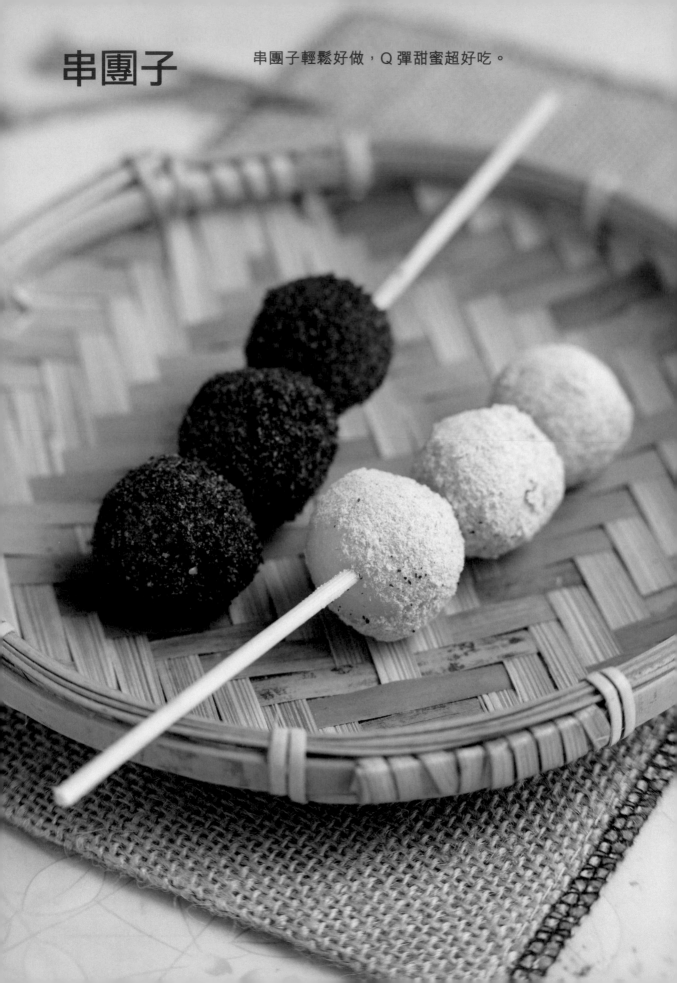

串團子

串團子輕鬆好做，Q 彈甜蜜超好吃。

 份量

每個 12 克，可做 15 個

 材料

白玉粉 100 克、水 70 克、糖粉 20 克

裝飾 黑芝麻粉、熟黃豆粉、黑糖蜜 各適量

 作法

1. 白玉粉、糖粉過篩，加水拌成團。

2. 分割成每個 12 克，將其搓圓成丸子狀。

3. 取一鍋放入少許水煮滾。

4. 放入丸子煮至浮起。

5. 將丸子撈出放入冷水中，略泡一下撈出。

6. 三個插成一串。

7. 一半沾黃豆粉、另一半沾芝麻粉。

8. 食用時可淋入黑糖蜜以增加風味。

　Tips 黑糖蜜作法可參照本書第 165 頁。

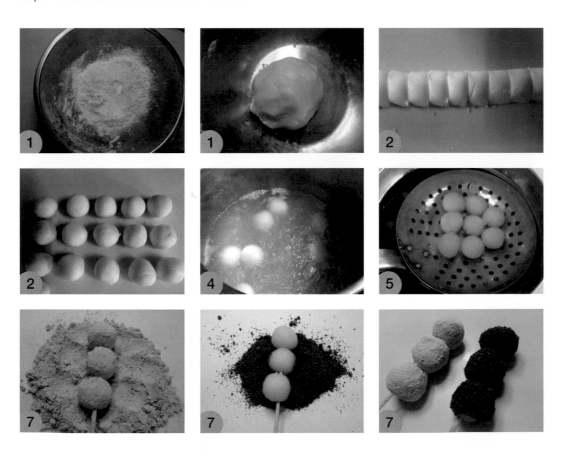

茶巾包

電鍋蒸熟的蓮蓉餡，清清甜甜的，有層次的口感，讓人吃得很滿足。

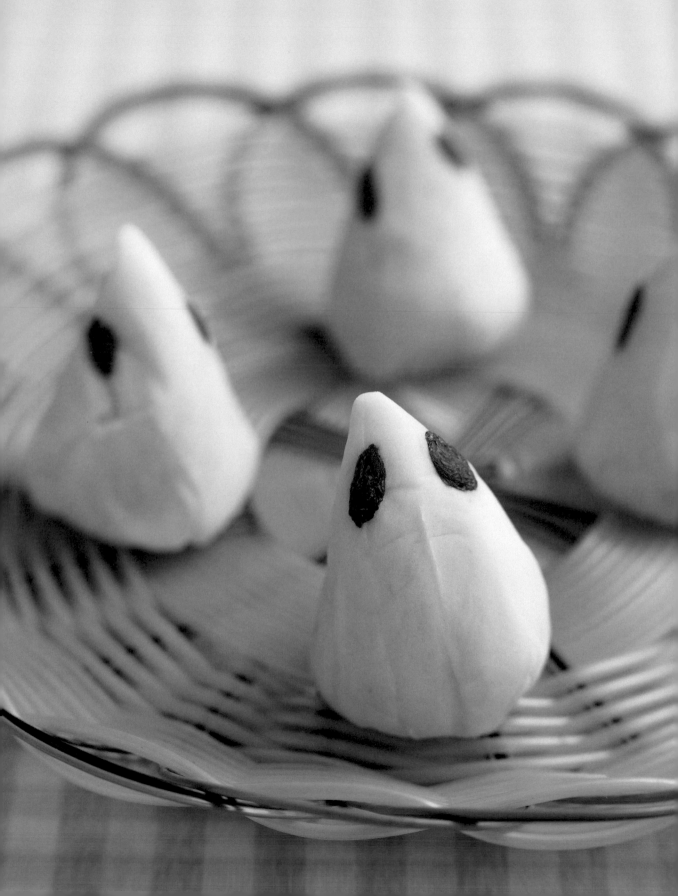

 份量

每個 15 克，可做 20 個

 材料

蓮蓉豆沙 300 克
裝飾 枸杞 60 粒
餡料 生蓮子 600 克、水 400 克、白砂糖 100 克、
　　　豬油 100 克

 作法

1. 生蓮子洗淨後浸泡 2 小時，濾乾浸泡的水，另加水 400 克後，放入電鍋中蒸熟，外鍋放 300 克水，約蒸 30 分鐘。蒸好時掀開鍋蓋，拿起蓮子試揉可碎，如揉不碎，則外鍋再加 150 克水，續煮 15 分鐘至熟。

 Tips 這是採用生蓮子的作法。如果買不到生蓮子，可用乾蓮蓉代替，但是浸泡時間要延長至 6小時，其餘步驟一樣。

2. 煮熟後取出，先用飯匙壓碎，再趁熱過篩。

3. 取一炒鍋預熱，放入豬油，溶化後倒入過篩的蓮蓉，焙乾後加入白砂糖拌勻成團。

4. 做好的蓮蓉餡表皮，再抹些豬油以防風乾，盛入容器放涼備用。

5. 將作法 3 做成的蓮蓉餡，分割成每個 20 克，搓圓。

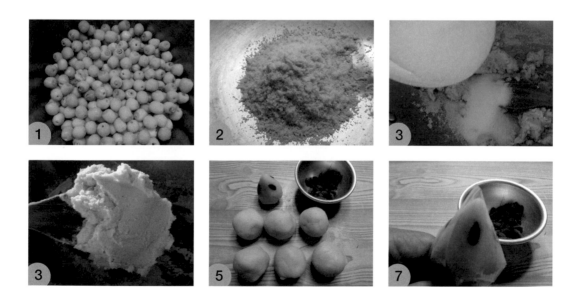

6. 再搓成圓錐形，在每個圓錐形頂部嵌入 3 粒枸杞當水滴裝飾。

7. 放入塑膠袋邊角處，向左 (向右也可) 旋轉一圈成圓錐形，拿開塑膠袋就成美麗的茶巾包。

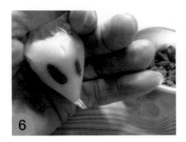 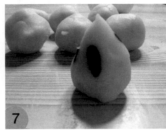 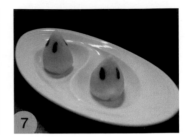

Tips

● 這種做法不甜不膩，鬆綿可口。如想做 Q 潤的蓮蓉餡，可加 70 克麥芽拌勻即可。

草莓大福

大福外型圓渾有致，搭配紅豆餡與甜美草莓，組合出軟 Q 中帶點酸甜的好滋味。

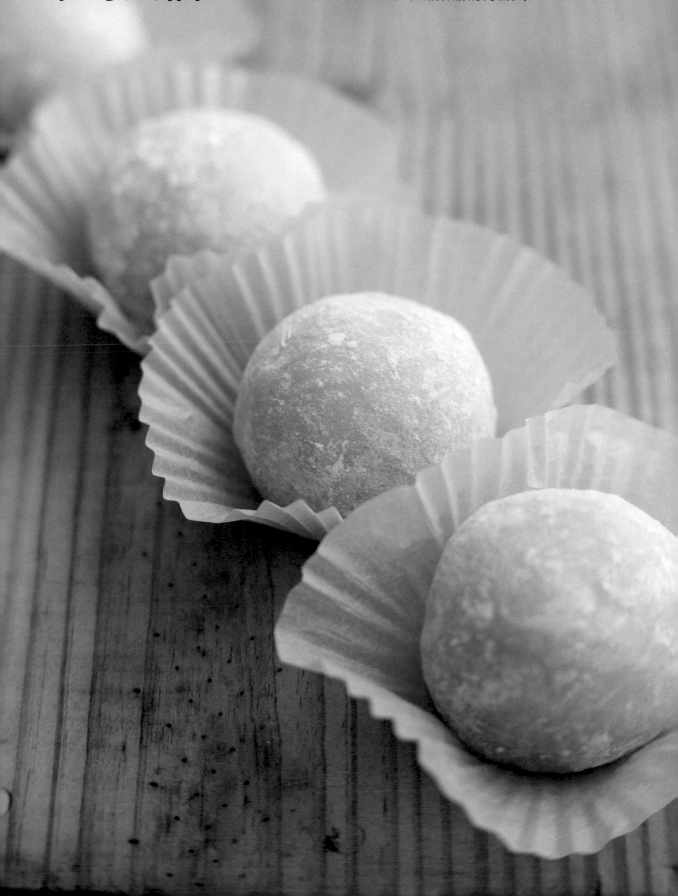

份量

每個 85 克 (皮 35 克、餡 30 克)，約可做 20 個

材料

外皮 A. 糯米粉 200 克、太白粉 20 克
　　　 B. 水 360 克、麥芽 40 克、特砂 80 克

內餡 紅豆粒餡 600 克、新鮮草莓 20 粒

作法

1. 新鮮草莓先拔去蒂頭，小心輕洗乾淨、瀝乾。

2. 將所有材料備齊。

3. 糯米粉與太白粉過篩，放入容器。

4. 外皮材料 B 放入鍋中煮滾。

5. 沖入糯米粉中拌勻做成糯米團。

6. 電鍋內鍋四週抹油，放入拌勻的糯米團，放入電鍋，外鍋放 240cc 水，蒸 24 分鐘。

7. 取出蒸好的糯米團，放入抹油的耐熱袋中。

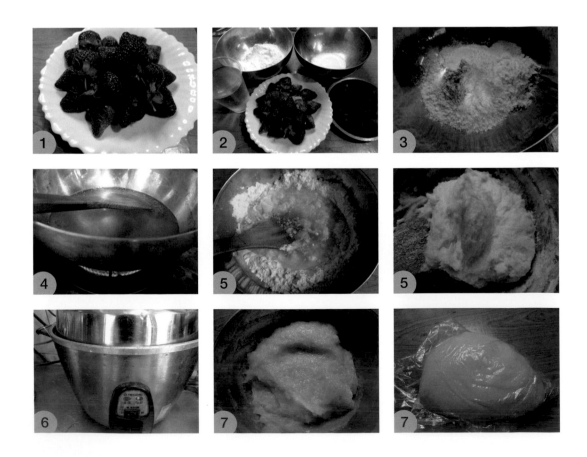

8. 將糯米團揉至光滑柔軟，倒入舖有熟太白粉的粉堆中。

9. 切成長條形，用手擠出每個約 35 克大小。

10. 將作法 9 的圓形糯米團壓扁，包入 30 克的紅豆餡。

11. 未捏合前先壓入一顆草莓。

　　🅣ips 如不習慣先包餡後包草莓，可在備料過程中，先把草莓包入紅豆粒中。但是這種方法容易讓草莓移位，切開時草莓不能正中，且有再次碰傷的可能性。受到二次傷害，容易潰爛。

12. 捏成圓形，收口向上捏緊。

13. 順手放入紙杯即成。

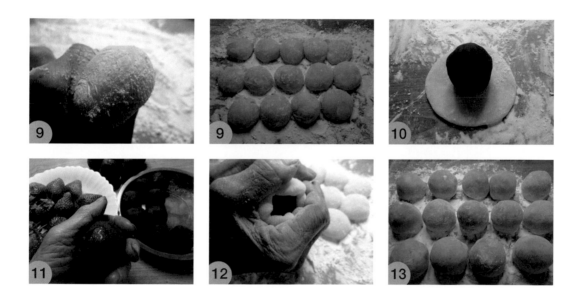

🅣ips

● 草莓保存期限短，成品請在二天內用完。

玉兔燒

製作過程猶如童年紙黏土捏兔子般做出的
玉兔燒，可愛又好吃。

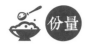 **份量**

每個 50 克 (外皮 20 克、內餡 30 克)，可做 12 個

 材料

外皮 煉乳 50 克、麥芽 10 克、奶油 20 克、雞蛋 1 粒、低筋麵粉 110 克

內餡 白豆沙 360 克

 作法

1. 先將材料備妥。

2. 麥芽、煉乳、奶油先拌勻。

3. 再加入雞蛋拌勻。

4. 低筋麵粉過篩後，加進作法 3 拌勻。

5. 將做法 4 做成團狀後，揉到表面光滑。

6. 分割成外皮，每個 20 克，12 個。

7. 白豆沙餡分割成每個 30 克，12 個。

8. 將外皮壓扁，包入白豆餡後，搓成長圓形。

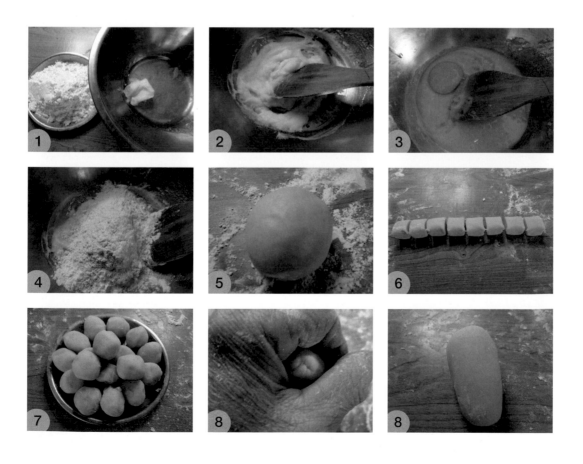

9. 先剪出兩旁長耳朵。

10. 再剪出右邊雙腳。

11. 接著剪出左邊雙腳。

12. 剪出所有手腳及長耳朵。

13. 用竹筷子尖端,點出紅色眼睛。

14. 放入烤盤表皮噴水。

15. 以上火 180 度,下火 150 度,烤 8 分鐘即可。

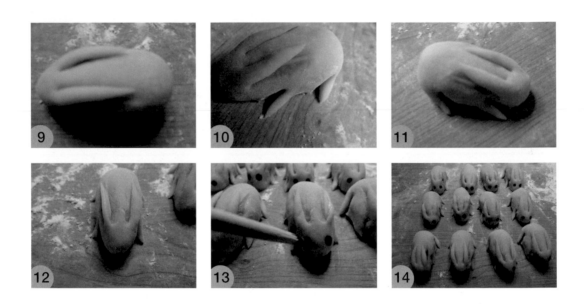

水無月

日本也稱 6 月梅雨季節為「水無月」，這季節品嘗這道蜜紅豆點心，冰涼解暑。

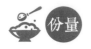 **份量**

8 吋圓模 1 盤

 材料

水無月 葛粉 60 克、水 600 克、特砂 60 克、蜜紅
豆 30 克

沾醬 黑糖蜜 50 克

 作法

1. 先準備一個直徑 8 吋圓模，四周及底部抹固體奶油，避免使用容易黏底的沙拉油。

2. 抹好油後，底部先舖上一層蜜紅豆。

3. 葛粉過篩後放入容器，加水拌勻，再加入砂糖。

　Tips 建議購買十年葛根粉，Q性較嫩；若買不到，一般的也很好用。但若買不到葛根粉，亦
　　　　可用地瓜粉代替。較不建議用太白粉，其顏色較白煮起來不透明，Q性也沒葛根粉強。

4. 以隔水加熱法，可預防底焦，開中火攪拌至呈半透明狀。

　Tips 這裡採用「冷水開煮法」口感較為 Q 嫩，如使用「滾水沖入法」則口感較為平順。

　　　　「冷水開煮法」指得是材料與水攪拌均勻後，才開火開始煮；「滾水沖入法」則是材料
　　　　先與少許水拌勻，再沖入滾水拌勻，口感略輸「冷水開煮法」。

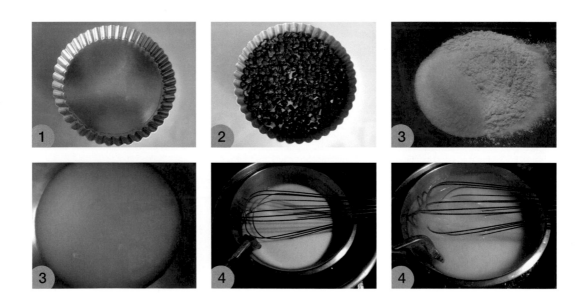

5. 離火拌勻，再倒入舖好蜜紅豆的圓形模中。

6. 多餘部份可放入另外容器。

7. 蓋上保鮮膜放入冷藏。

8. 凝固冷卻後，倒扣即可脫模，切成三角形，擺入盤中，淋上黑糖蜜即可。

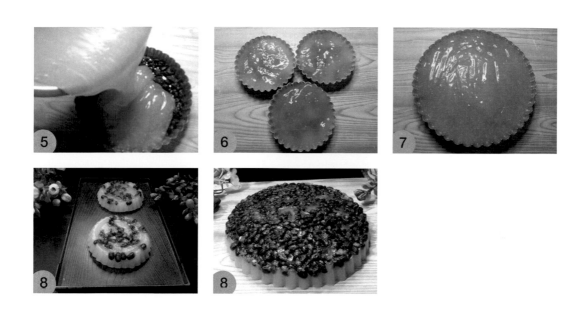

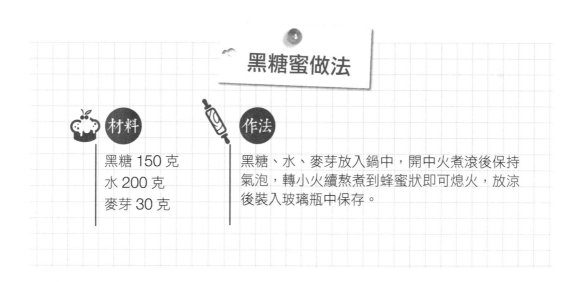

黑糖蜜做法

材料

黑糖 150 克
水 200 克
麥芽 30 克

作法

黑糖、水、麥芽放入鍋中，開中火煮滾後保持氣泡，轉小火續熬煮到蜂蜜狀即可熄火，放涼後裝入玻璃瓶中保存。

櫻羊羹

以洋菜凝固成方形的櫻羊羹，揉入鹽漬櫻花和葉，色香味俱全。

份量

長20公分、寬4.5公分、高3.5公分，可做3條

材料

本體 水 1350 克、洋菜條 15 克、特砂 400 克、櫻桃漬汁 120 克

餡料 白豆沙 200 克

裝飾 鹽漬櫻葉 3 片、鹽漬櫻花 9 朵

作法

1. 鹽漬櫻葉洗淨泡水，回軟後瀝乾。

2. 鹽漬櫻花洗淨泡水使其擴散後撈出。

3. 洋菜條先洗淨，浸泡於水中 2 小時以上使其回軟。

4. 模具四周抹油，舖上浸好的櫻葉與櫻花。

5. 櫻桃漬汁先備於碗中。

6. 將所有材料備齊。

7. 洋菜條撈出放於鍋中，加水 1350 克，用小火煮至洋菜條溶化。

8. 作法 7，水滾後加入特砂 400 公克。

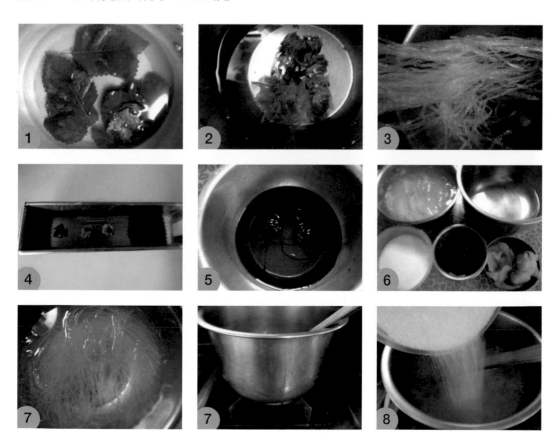

9. 加入櫻桃漬汁 120 公克。

10. 續加入白豆沙 200 公克煮滾。

11. 轉中火，邊攪邊看濃稠度。

12. 續煮至呈黏稠狀，用刮刀拉起略有絲狀。

13. 煮至 102 度熄火。

14. 準備長20公分、寬4.5公分、高3.5公分的長形模 3條，四週擦油並分別舖上一片櫻葉及3朵櫻花。

15. 先勺一些淋薄薄一層，蓋過櫻花就可。

　　Ｔips 不能太多以避免櫻葉及櫻花浮起，影響美觀。

16. 待稍微凝固即可全部灌滿。

17. 放入冰箱冷箱 2 小時，使其凝固。

18. 冷却後即可脫模包裝。

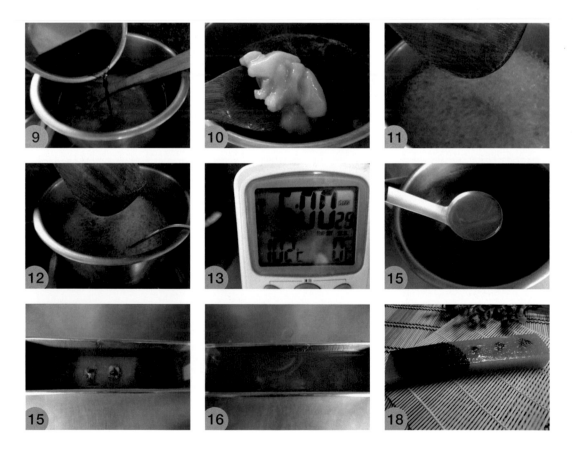

Ｔips

● 為了透明美觀，所以櫻羊羹製作過程中，只用少許白豆沙增加濃稠度，以維持透明感；假如不加白豆沙，容易出水影響品質。

棗子羊羹

外表晶瑩如果凍，口感綿軟，亦可運用巧思，加入棗子，創作不同口味。

 份量

長20公分、寬4.5公分、高3.5
公分，可做3條

 材料

本體 水 1500 克、洋菜條 15 克、特砂 400 克
餡料 白豆沙 200 克、蜜棗 6 顆 (切半)

 作法

1. 洋菜條先洗淨，浸泡於水中 2 小時以上使其回軟。

2. 模具四周抹油，舖上切半的蜜棗。

3. 將所有材料備齊。

4. 洋菜條撈出放於鍋中，加水 1500 克，掀開大火煮滾。

5. 滾轉中火煮至洋菜條溶化。

6. 滾後加入特砂 400 公克，繼續煮滾。

7. 續加入白豆沙 200 公克。

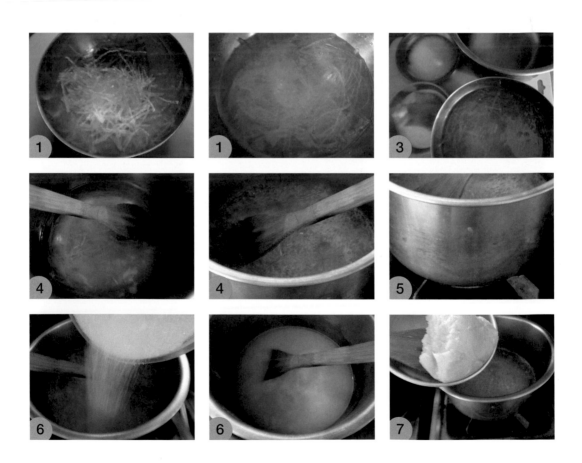

8. 轉中火，邊攪邊看濃稠度。

9. 續煮至黏稠狀，用刮刀拉起略有絲狀。

10. 煮至 102 度熄火，取出略放回溫。

11. 在模具內舖好蜜棗，先勺一些淋薄薄一層， 蓋過蜜棗就可。

　　Tips　不能太多以避免棗片浮起，影響美觀。

12. 待稍微凝固即可全部灌滿。

13. 放入冰箱冷箱 2 小時，使其凝固。

14. 冷却後即可脱模切成所需大小。

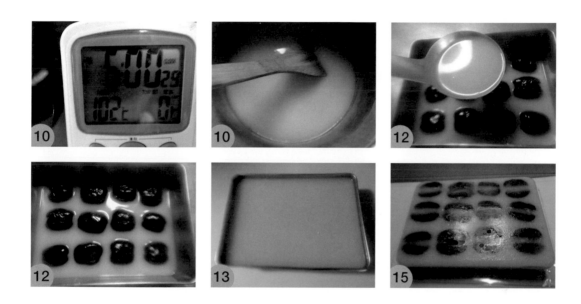

磯邊番薯餅

「磯邊」譯成日文為「海岸邊」的意思。因使用海苔包裹及裝飾，所以稱之為「磯邊番薯餅」，跟地瓜燒(伊莫饅頭、花蓮薯)同列為早期的日式點心。

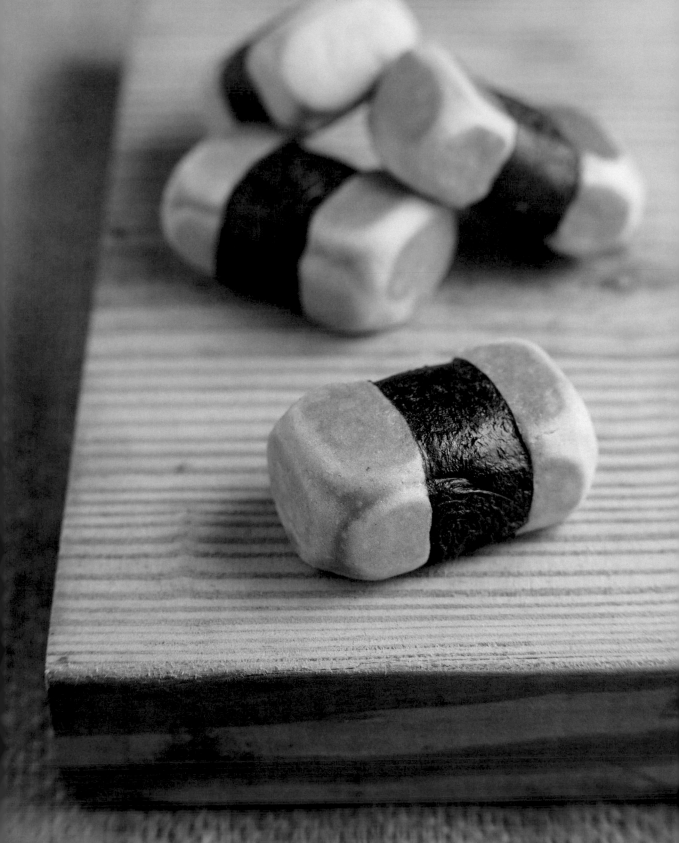

 份量

每個 50 克 (外皮 20 克、內餡 30 克)，可做 20 個

 材料

外皮 低筋麵粉 200 克、糖粉 60 克、肉桂粉 2 克、麥芽 40 克、無水奶油 40 克、雞
蛋 1 顆 (60 克)、裝飾用的海苔片 3 公分 ×12 公分 20 條

內餡 地瓜餡 600 克

 作法

1. 低筋麵粉過篩後，中間挖空放入糖粉、奶油、麥芽、肉桂粉。

2. 作法 1 材料拌勻後，再加入雞蛋，繼續拌勻。

3. 從旁輕輕放入低筋麵粉，用刮刀調和拌成麵團，將麵團以按壓方式拍至光滑不黏手。

4. 將麵團分割成每 20 克一份的麵皮。

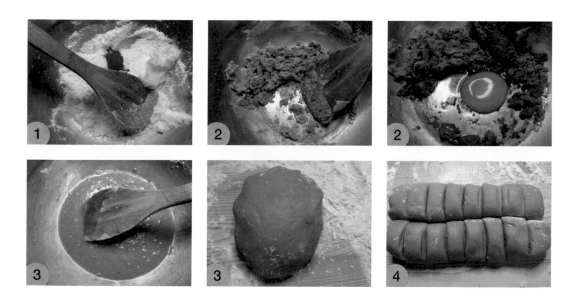

5. 每一份麵皮壓扁，包入 30 克地瓜餡。

6. 當全部包完後開始整形，先搓成圓柱形，再用掌心往下壓成四方形，就成長方形的方塊餅。

7. 將海苔剪成 3×12 公分的長條形。

8. 每一塊餅中間圍上一圈海苔，海苔接連處用果醬黏住。

 ⒯ips 貼海苔時請勿粘太緊，否則當餅皮膨脹時會變束腰狀，不太好看。

9. 平底鍋加熱，排入方塊餅。

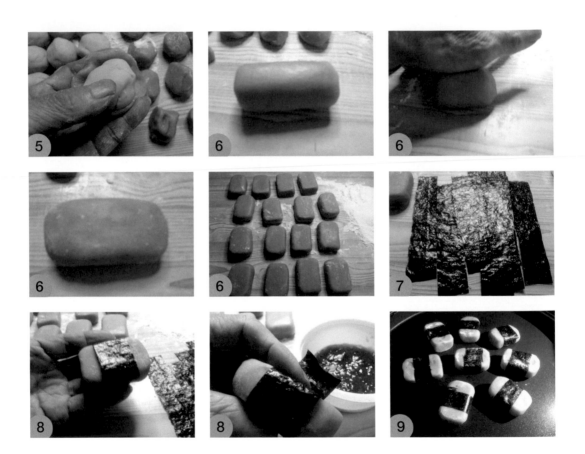

174

10. 先煎一面著色後再煎另一面。

11. 每煎一面必須用煎匙壓形,才會整齊。

12. 著色後再另煎一面。

13. 輪流翻煎至全部著色為止。

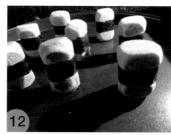
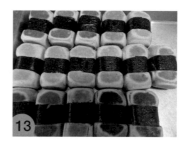

地瓜餡作法

材料

地瓜 600g

作法

1. 地瓜去皮洗淨,切丁。

2. 將丁狀地瓜放入電鍋(外鍋放入 300 克水)蒸 30 分鐘,如用手捏可碎,即表示已熟;如還捏不碎,則需再回鍋加水蒸熟。

3. 蒸熟後趁熱用飯匙壓成泥即可。

Tips

● 這道餅也可用烤箱烤較為快速。

● 若用烤箱烤,可在成品膨脹後(未熟前)粘上海苔,成品較為美觀。

水羊羹

水羊羹，不加糖和不加麥芽，口感鬆綿，
不甜不膩，如水柔軟而得名。

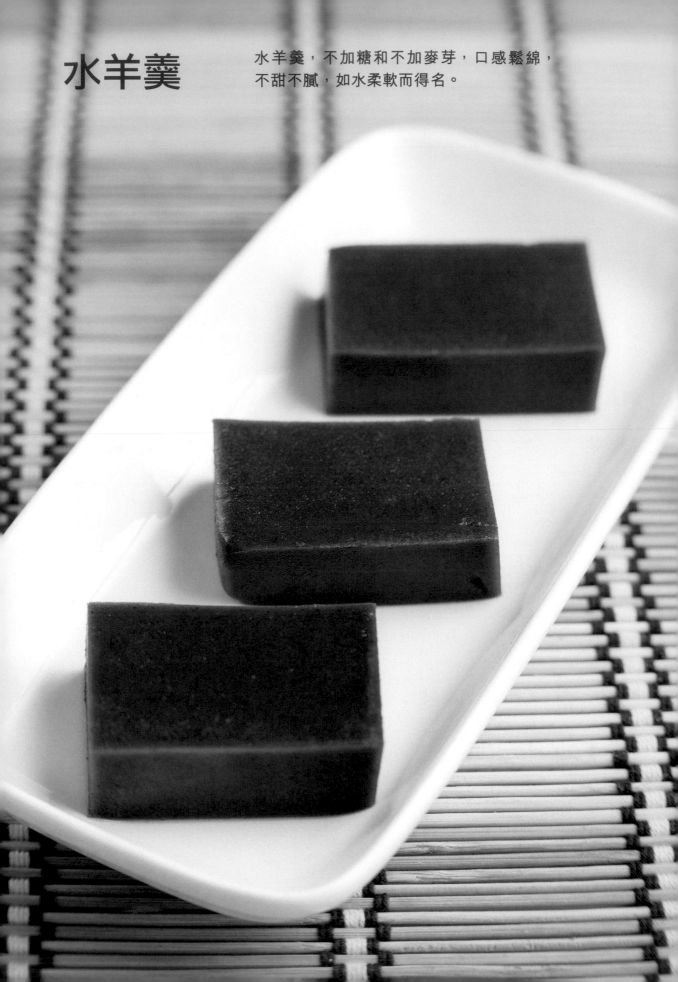

 份量

長 18 公分、寬 12 公分、高 4 公分，可做一盤。

 材料

本體 洋菜條 5 克、水 600 克
餡料 黑豆沙 200 克

 作法

1. 洗淨洋菜條，浸泡於水中 2 小時以上。

2. 撈出放於鍋中，用小火煮至洋菜條溶化。

3. 加入黑豆沙，轉中火，續煮至滾後，轉小火煮到呈黏稠狀。

4. 用刮刀拉起有絲狀，成品才不會出水，否則放幾天後，表皮會有滲水現象。

5. 取一個長 18 公分、寬 12 公分、高 4 公分的白鐵盤，四周抹油。

6. 將煮好的羊羹，倒入擦油的白鐵盤中，待降溫至 40 度後，放入冰箱冷藏，否則水氣會滲回成品。

7. 待凝固後即可切成所需大小。

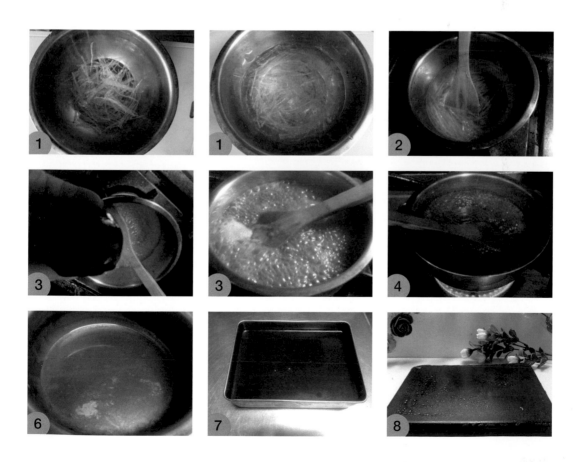

日式酒饅頭

日式酒饅頭製作過程和釀酒相似，也有著酒香，因而得名。

 份量

每個 50 克 (外皮 30 克、內餡 20 克)，可做 12 個

 材料

酒麴 5 克、清酒 100 克

外皮 低筋麵粉 240 克、特砂糖 20 克、酵母粉 3 克、水 20 克

內餡 紅豆沙餡 240 克

 作法

1. 酒麴與清酒拌勻，靜置 20 分。

 Ｔips 酒麴食品材料行有販售如同酵母粉的酒麴比較快速，傳統白色酒麴較硬，泡好還要過篩，比較費工。

2. 酵母粉與水混合，靜置 10 分。

3. 低筋麵粉、特砂糖及作法 1 混合成雪花狀。

 Ｔ ips 低筋麵粉吸水量低，麵團較柔軟，成品也較柔軟。

4. 加入作法 2 的酵母水拌均。

5. 取出放於桌面揉至光滑。

6. 將麵皮擀開，以三折法擀二次。

7. 捲成長條狀，再分割成每個 30 克，搓圓。

8. 包入 20 克紅豆餡。

9. 放入蒸籠再靜置 50 分鐘 (冬天須延長)。

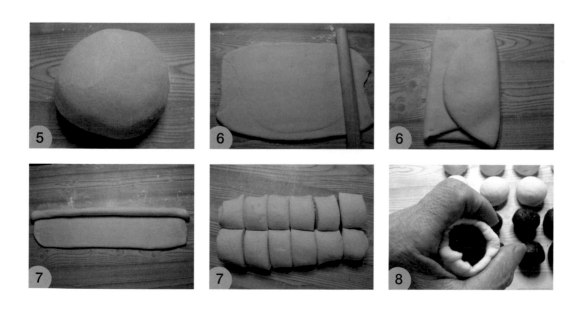

10. 以冷水用中火起蒸 30 分鐘。

11. 取出放涼,蓋上紅印章或烙印以增美感。

⊙ips

● 同樣是「酒饅頭」,同樣用蒸的,但台式酒饅頭和日式酒饅頭的口感卻有些差別。台式酒饅頭用老麵發酵法自然產生酒酸味,日式酒饅頭則全部用採直接加入酒的方法製作。

百合根饅頭

以百合根做成的和菓子，外表潔白如百合，
入口鬆軟香甜，令人垂涎欲滴。

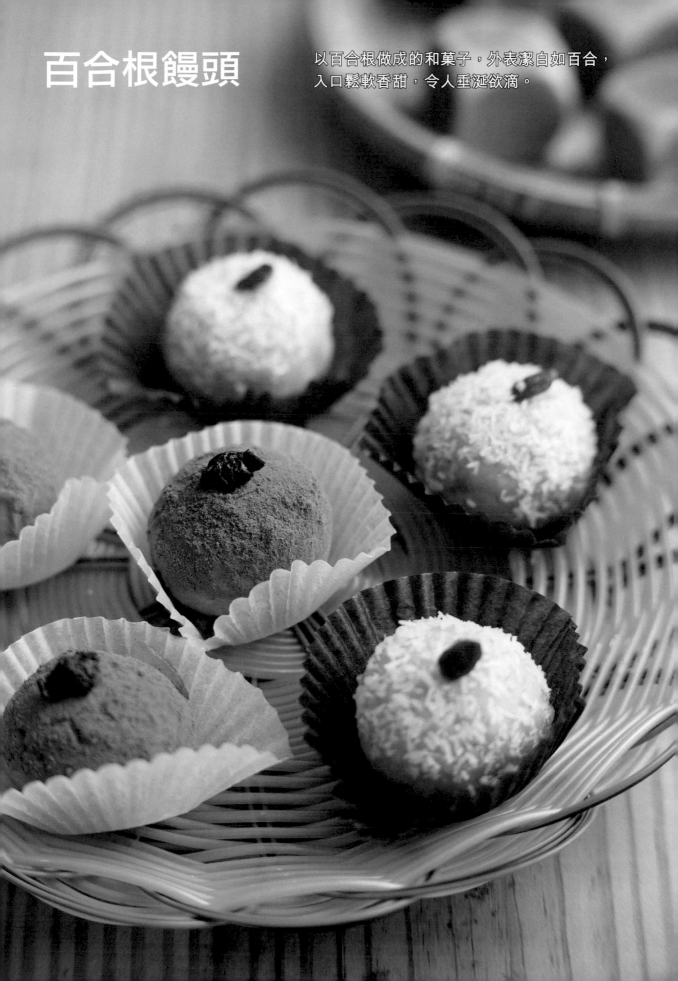

 份量

每個 30 克 (外皮 20 克、內餡 10 克)，可做 14 個

 材料

外皮 乾的百合根 100 克、水 100 克、糖粉 50 克、麥芽 30 克、糕仔粉 10 克

內餡 顆粒紅豆餡 140 克、肉桂粉 5 克

 作法

1. 乾百合根洗淨，加水浸泡 6 小時。

 Ｔips 百合根略帶苦味，須加糖緩和。

2. 濾乾水分，重新加入 100 克水，放入電鍋蒸熟。

3. 低筋麵粉、特砂糖及作法 1 混合成雪花狀。

 Ｔips 百合根蒸熟後總重為 200 克。

4. 放入盆中，先加入糖粉、麥芽拌勻。

 Ｔips 百合根加入麥芽對鎮咳去喘有加分作用。

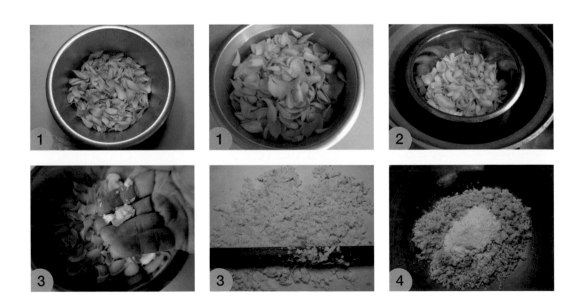

5. 最後加入糕仔粉拌成團。

6. 顆粒紅豆餡與肉桂粉拌勻，做成內餡。

7. 將外皮麵團與內餡各自分割。

8. 放在舖有熟粉的面板上，備用。

9. 將搗碎的外皮麵團，分割成每個 20 克，壓扁，分別包入 10 克的紅豆餡。

10. 捏成圓形，其中7個沾上椰子粉，另7個沾上肉桂粉，上面點上奇異果干或青芒果干即可。

11. 分別裝入油紙杯即可擺盤。

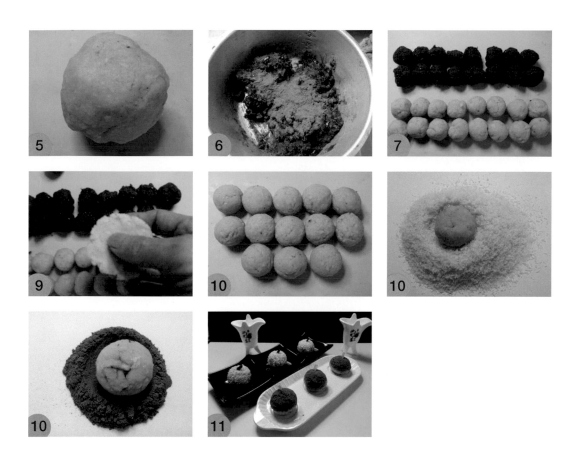

Tips

● 「百合」對肺虛久咳，有著清痰補虛、潤肺鎮咳、去喘等功效；對於心煩驚恍，失眠多夢也有清心安神作用。

水饅頭

裹著豆沙餡料的水饅頭,味道香甜、口感滑溜,充滿清涼感的夏季甜品。

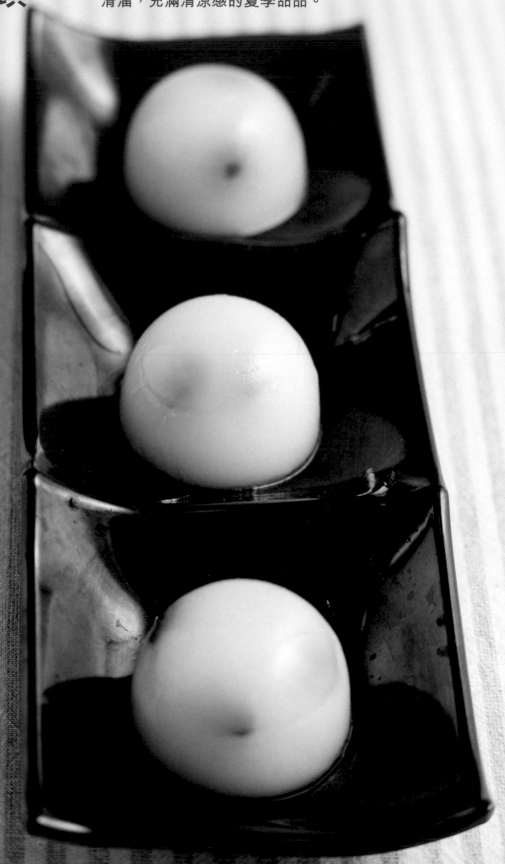

 份量

每個 30 克，可做 30 個

材料

A 綠豆澱粉(生白色綠豆粉)70克、特砂30克、水140克
B 熱水860克
1.白豆沙50克、抹茶粉2克 2.黑豆沙50克 3.枸杞30粒

 作法

1. 準備圓碗狀模具，清洗乾淨備用，但讓模具底部殘留一些水。

2. 將綠豆澱粉 (生白色綠豆粉) 過篩，和水拌勻，加入特砂。

 ⓣips 這道點心在日本是以葛粉製作，但在台灣難買到葛粉，所以改用好買的綠豆澱粉 (生白色綠豆粉)， 一般食品原料大賣場均可買到。

3. 熱水 860 克加熱煮滾後，沖入作法 2 中。

4. 移入爐中，開小火攪拌至呈半透明狀後，離火再拌勻成稠狀，即為麵糊。

5. 取約 30 克麵糊與黑豆沙在爐火上以小火中拌成黑色。

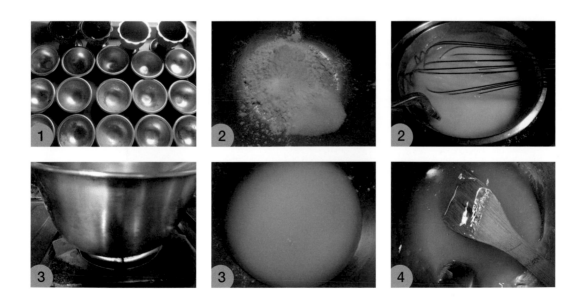

6. 再取 30 克麵糊與白豆沙、抹茶粉，在爐火上以小火拌成綠色。

7. 將剩於麵糊用湯匙勺入模具內約 1/3。

 Ⓣips 模具如乾了，可再噴水以利將成品扣出。

8. 再勺入一些煮好的綠色、黑色、枸杞於模形中 (1/2 小匙就好，添加顏色)。

9. 剩餘麵糊，用湯匙勺入將模具填滿，表面可用湯匙沾水抹平。

10. 凝固後即可脫模擺入盤中，淋上黑糖蜜即可。

 Ⓣips 黑糖蜜作法請參照本書 165 頁。

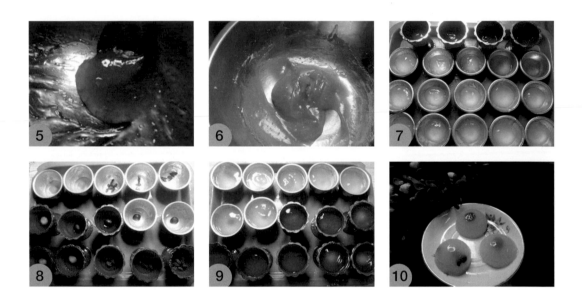

Ⓣips

- 綠豆澱粉就是生的白色綠豆粉，一般食品原料大賣場均可買得到。熟的綠豆粉為黃色，是做綠豆糕原料；生的綠豆粉為色澤潔白光滑，粘性強、吸水性小，假如買不到綠豆澱粉，可用地瓜粉代替。

- 水饅頭保存期限短，只有一天，隔天就會失去軟 Q 的彈性，顏色也會從透明慢慢返白。

- 「冷水開煮法」就是所有什麼材料與水攪拌均勻後，才開火開始煮起；「滾水沖入法」則是將材料先與少許水拌勻，再沖入滾水拌勻，這種方法口感略輸「冷水開煮法」。

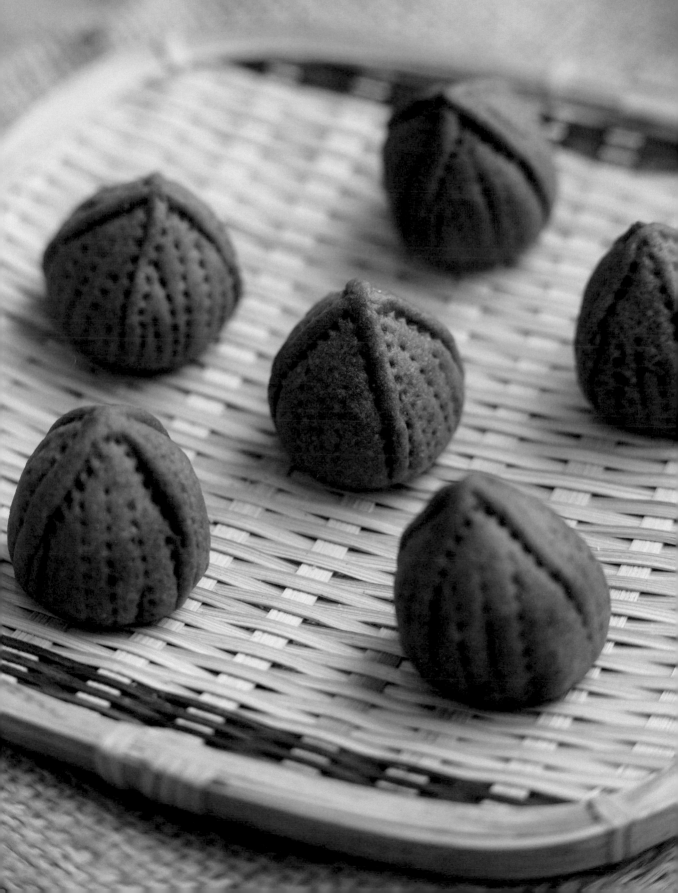

核桃燒

香脆的核桃碰上濃郁的黑豆沙，讓核桃燒的口感濃醇不膩。

 份量

每個 35 克 (外皮 15 克、內餡 20 克)，可做 20 個

 材料

外皮 黑糖糖漿 80 克、沙拉油 20 克、雞蛋 50 克、低筋麵粉 160 克、肉桂粉 5 克、水少許

內餡 黑豆沙 320 克、核桃 80 克

作法

1. 先將黑糖糖漿等所有材料備齊，低筋麵粉過篩後中間挖空。

2. 黑糖糖漿與沙拉油先拌勻。

3. 加入雞蛋及肉桂粉拌均。

4. 從旁邊撥入低筋麵粉，調和揉光，再分割成每個 15 克做成外皮。

Tips 核桃酥與核桃燒不同之處在於表皮，核桃酥為油酥皮類，表皮較為酥脆；核桃燒為糕漿皮類，表皮較為柔軟。

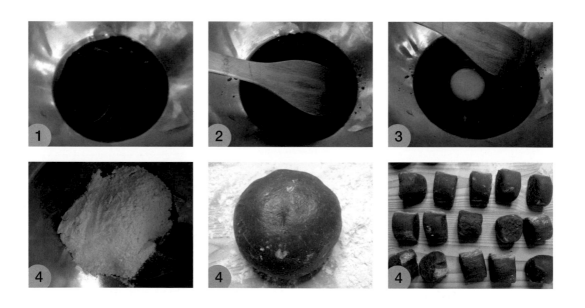

5. 將內餡材料黑豆沙與核桃碎拌勻。

6. 取作法 4 的外皮，包入 20 克核桃黑豆沙餡，先揉成長陀螺狀，再搓成尖錐形。

7. 包完後，用夾子從半邊夾出左右兩邊合紋，再從兩邊的中間夾半，剪出雙邊合紋，共 4 條。

8. 再將四邊的中間，用夾子邊的齒紋壓入，讓表皮入齒紋，使成品更像核桃。

9. 排入烤盤，放入烤箱，以上火 200 度、下火 180 度，烤 12 分鐘即可。

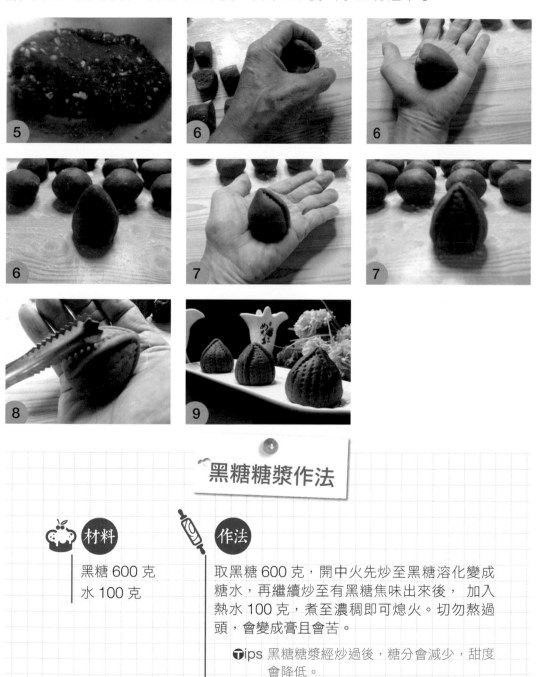

黑糖糖漿作法

材料

黑糖 600 克
水 100 克

作法

取黑糖 600 克，開中火先炒至黑糖溶化變成糖水，再繼續炒至有黑糖焦味出來後，加入熱水 100 克，煮至濃稠即可熄火。切勿熬過頭，會變成膏且會苦。

Tips 黑糖糖漿經炒過後，糖分會減少，甜度會降低。

日式小雞

日本九州人氣伴手禮的日式小雞，內餡不甜不膩，造型可愛，令人愛不釋手。

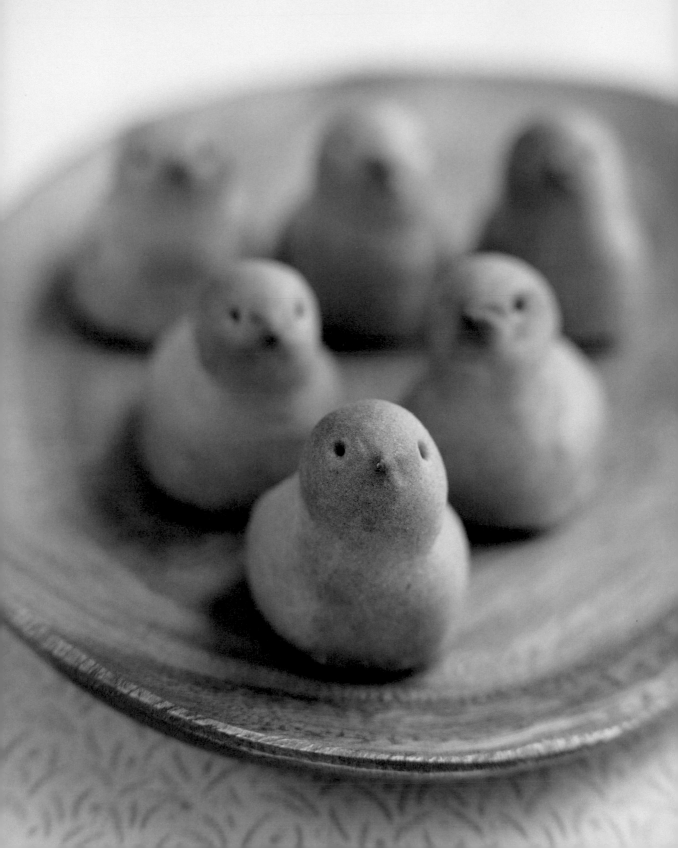

 份量

每個 40 克 (外皮 15 克、內餡 25 克)，可做 30 個

 材料

外皮 煉乳 130 克、小蘇打粉 1 克、泡打粉 1 克、麥芽 10 克、奶油 15 克、蛋黃 1 粒、低筋麵粉 210 克、白豆沙 50 克、肉桂粉 1 茶匙

內餡 白豆沙 675 克

 作法

1. 煉乳、麥芽、水加熱溶化，放涼備用，低筋麵粉過篩，中間挖空加入肉桂粉。

2. 再放入溶化的麥芽糖水、奶油、蛋黃拌勻。

3. 從旁邊撥入低筋麵粉調和，揉光，分割成每個 15 克；將白豆沙餡分割成每個 25 克。

4. 表皮壓扁，包入白豆沙餡後搓圓，整形成雞蛋形。

5. 捏出頭部，揪出尖嘴，整形成小雞模樣，用小剪刀點出眼睛，放入烤盤，表皮噴水。

6. 以上火 180 度、下火 150 度，烤 8 分鐘。

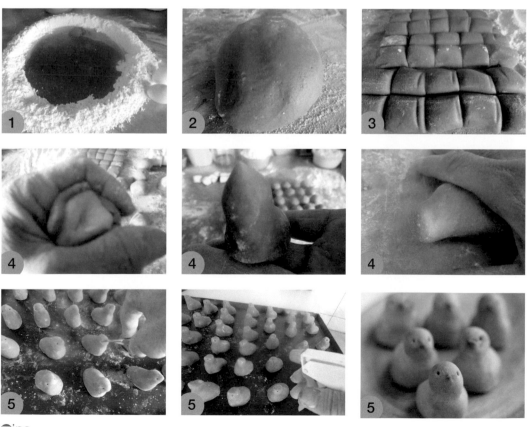

🅣ips

● 本作法也可直接用轉化糖漿可省許多時間，只需以轉換糖將取代砂糖、麥芽和水即可，其餘不變，作法一樣。

第五章

其他

糕餅世界、懷舊點心，包羅萬象。

以在地農特產為食材做成的芋蔥粿、芋粿翹，

還有人文氣息濃濃的客家菜包，

尾牙、春節以及寒食、清明常吃的春捲。

在古早味點心裡，從人們的生活，體會飲食文化軌跡。

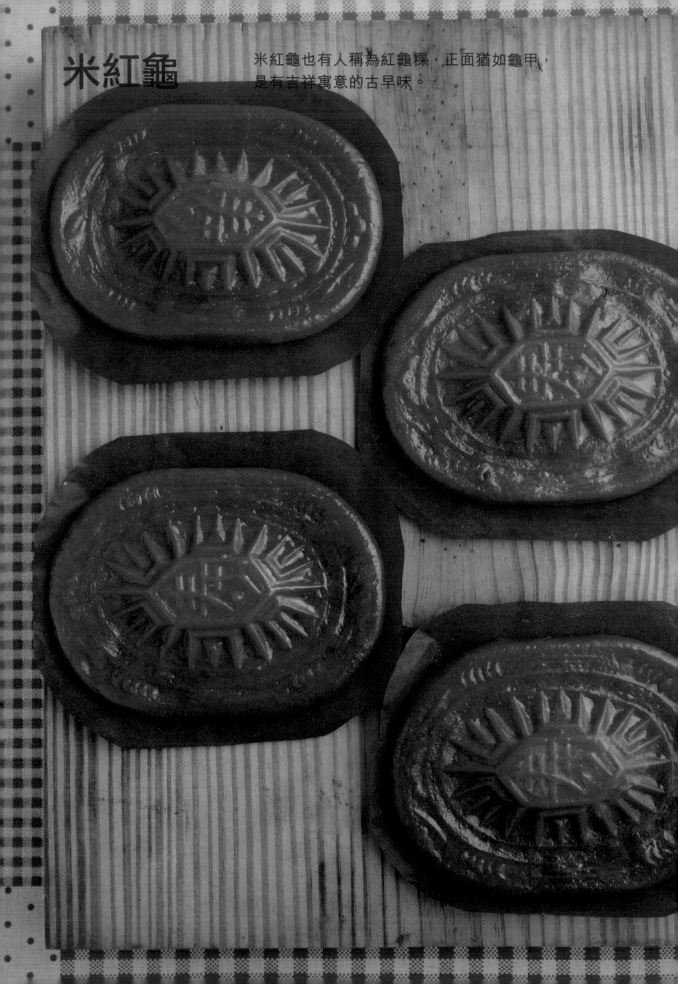

米紅龜

米紅龜也有人稱為紅龜粿，正面猶如龜甲，
是有吉祥寓意的古早味。

 份量

每個 150 克 (皮 100 克、餡 50 克)，可做 9 個

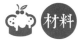 **材料**

外皮 糯米粉 500 克、水 400 克、紅麴粉 3 克

內餡 紅豆300克、水250克、二砂糖100克、麥芽糖30克

 作法

1. 糯米粉與水混合拌成團，取 50 克麵團壓扁。

2. 取一隻鍋，放入少許水煮滾，放入作法 1 壓扁的麵皮，煮至浮起。

3. 取出放入盆中，加入紅麴粉揉至光滑。

4. 分割成每個 100 克，搓圓，作為外皮。

5. 壓扁，分別包入 50 克的紅豆餡，捏成橢圓形，收口向上捏合。

 ☎ips 紅豆餡作法請考照本書 136-137 頁。

6. 放入龜模中印出龜形。

7. 底部墊粽葉或用饅頭紙。

 ☎ips 須抹油，並剪掉多餘的粽葉。

8. 放入蒸籠以中火蒸 12 分鐘，若用大火 8 分鐘、小火則延長到 15 分鐘。

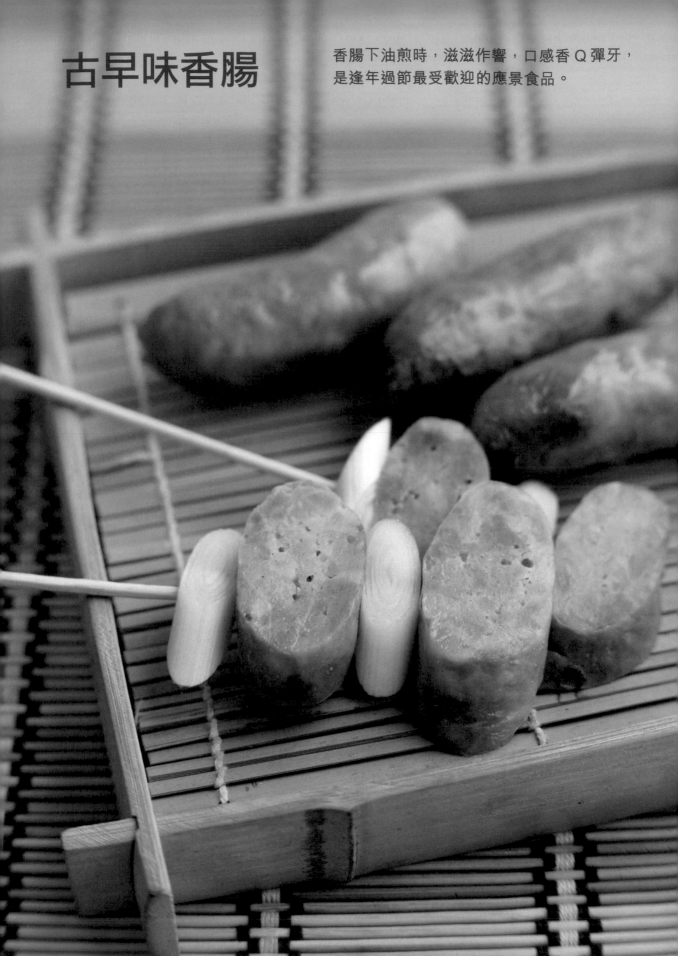

古早味香腸

香腸下油煎時，滋滋作響，口感香Q彈牙，
是逢年過節最受歡迎的應景食品。

![份量] **份量**

每節 80 克，可做 30 節

![材料] **材料**

瘦肉 1800 克、白 (肥) 肉 600 克、高粱酒 115 克、豬腸 150 克、白糖 70 克、味素 35 克、鹽 15 克、百草粉 15 克

![作法] **作法**

1. 先將豬腸洗淨，備用。

2. 瘦肉、白肉分別用絞肉機以中孔絞出。

3. 將瘦肉、白肉混合拌勻。

 Tips 肥瘦比例以 7：3 較為恰當，太瘦口感較硬，太肥口感較油，可依個人喜好搭配。

4. 加入糖、鹽、味素、百草粉及高粱酒拌勻。

 Tips 喜歡黑胡椒口味者，可加5克黑胡椒調味；如果不喜歡，可以不加。喜歡重口味的可再多加。味道可依個人口感，適量加減。

5. 拌勻的豬肉放入絞肉機盤上。

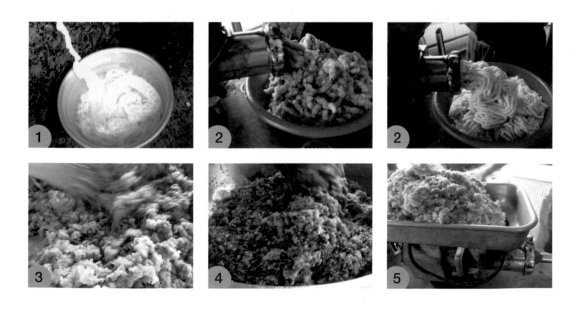

6. 將洗好的腸子套入絞肉機的漏斗容器，再將拌勻的豬肉放入漏斗容器中。

7. 用手慢速將絞肉擠進豬腸中，拉出、拉長。

8. 至全部擠完後開始捏節。

9. 前後頭用繩子綁結，以防流出。

10. 在每條的中間處，打一圈套以利吊起。

11. 穿入竹竿，日曬 8 小時風乾後收藏。

　　Tips 曬至 7 成乾就可，不宜太乾，太乾吃起來會很硬；如果沒乾，可直接放冷凍或隔天再曬。

12. 沒有絞肉機者，則可用切的方法處理豬肉，先切瘦肉再切白肉。

13. 加入所有調味料拌勻。

14. 洗好腸子裝入漏斗容器中。

15. 分別包入 30 克的餡料。

16. 底部墊饅頭紙放入蒸籠。

17. 以中火蒸 12 分鐘。

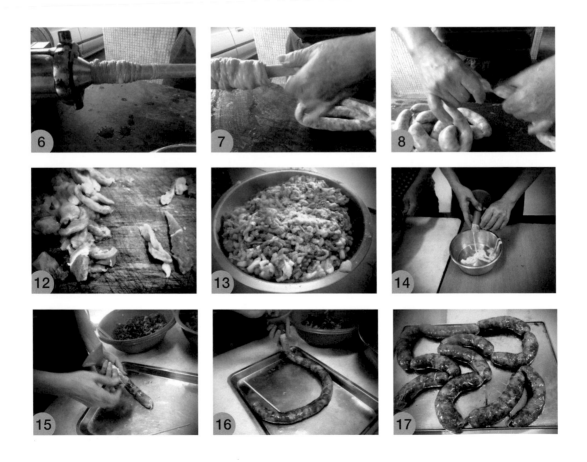

營業用香腸作法

作法

1. 先將豬腸洗淨備用，如果需要量多，亦可買現成。

2. 瘦肉和白肉先用絞肉機以中孔絞出，一次就可。

3. 將瘦肉、白肉混合拌勻。

 Tips 肥瘦比例以 7：3 較為恰當，太瘦賣價高，但成本也高；太肥口感較油，大多人都怕油，售價會被壓低。

4. 分三次加入高粱酒拌勻。

5. 再加入糖、鹽、味素、百草粉拌勻。

6. 將絞肉機上的中孔模具換成漏斗模具。

7. 再將拌勻的豬肉，放入攪肉機盤上。

8. 以慢速慢慢拉出拉長。

 Tips 手要跟機器的速度一樣，不然會擠在一起，甚至暴腸。

9. 至全部擠完後開始捏節。

10. 前後頭用繩子綁結以防流出。

11. 在每條的中間處，打一圈套以利吊起。

12. 穿入竹竿後，用特製的風乾箱風至 7 分乾，隔天就可販賣。

 Tips 自製風乾箱大都以汽油桶挖掉兩頭，底部挖幾個洞以利透氣，裝上單口爐以小火烘烤，上層蓋上不想使用的棉被。

 風乾至7分乾即可，不要太乾，太乾會減少重量，影響成本。

芋粿翹

彎形像笅杯的芋粿翹，將內餡材料分開炒，
提出香味，鬆軟又好吃。

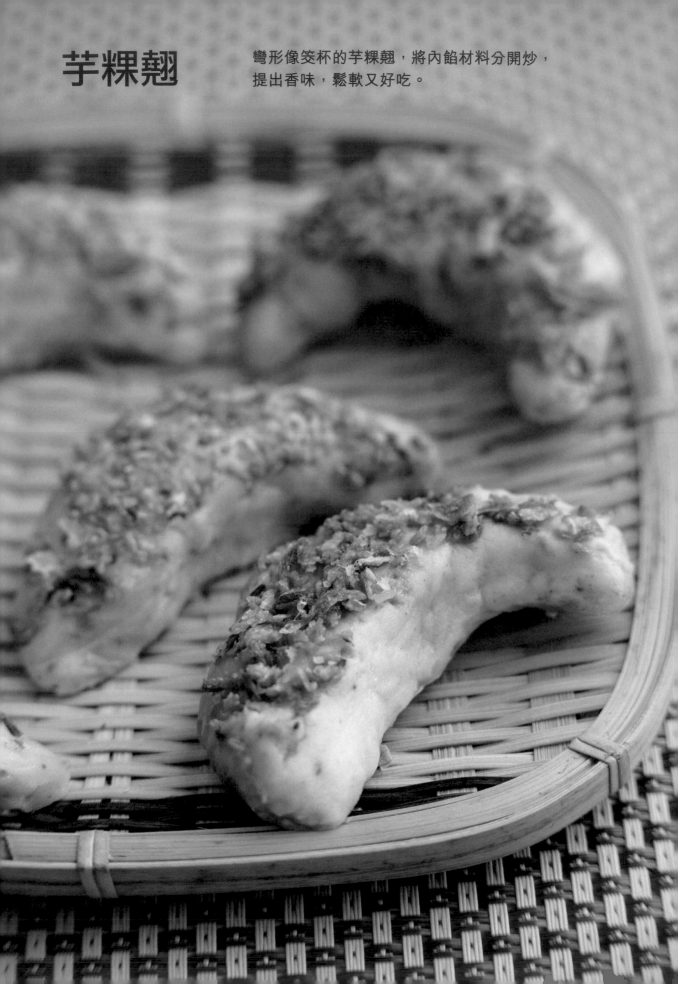

 份量

每個 45 克 (外皮 25 克、內餡 20 克)，可做 22 個

 材料

外皮 糯米粉 300 克、水 240 克、味素 10 克、鹽 5 克

餡料 芋頭切丁200克、絞肉200克、乾香菇5朵、蝦米20克、油蔥酥30克

調味料 沙拉油 10 克、醬油 10 克、味素 12 克、鹽 5 克、胡椒粉 6 克

 作法

1. 將餡料先備齊，芋頭去皮切丁，香菇泡軟切絲，蝦米泡軟。
2. 取一鍋倒入沙拉油熱鍋。
3. 放入香菇炒香後加入蝦米。
4. 放入絞肉炒熟後，加入芋頭丁及調味料拌勻後取出。
5. 糯米粉加水拌成團，加入炒熟的餡料拌勻。
6. 將拌好的糯米團分割成每個 25 克。

7. 包入 20 克餡料，最後加入油葱酥，拌勻後取出放涼備用。

8. 放入蒸籠以中火蒸 20 分鐘即成。

呂師傅說故事

當兵時，部隊有位弟兄約我到苗栗縣苑裡鎮自家作客。在這位同袍家，看到桌上有一盤看似菜粿的點心，原來是農民下田充飢果腹的零食，裡面的餡料全部是自家所種所得，也因為取材容易，所以全村的人大都會做這道點心。

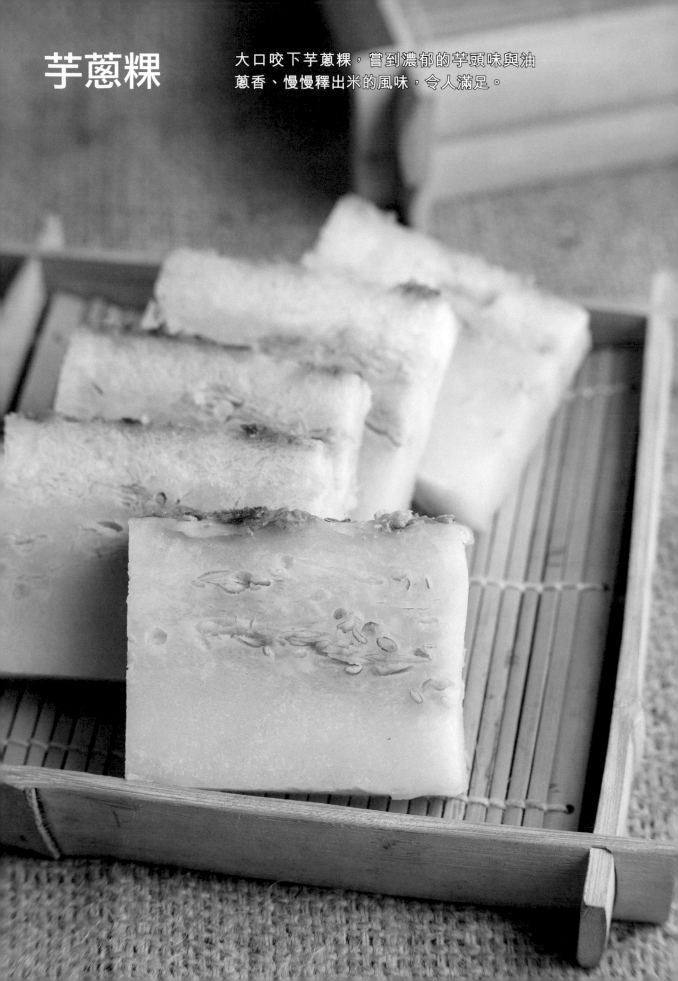

芋蔥粿

大口咬下芋蔥粿，嘗到濃郁的芋頭味與油蔥香、慢慢釋出米的風味，令人滿足。

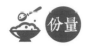
份量

長 29 公分 × 寬 19 公分 × 高 6 公分，可做 1 盤

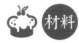
材料

外皮 在來米粉 600 克、水 2400 克

內餡 芋頭切丁200克、絞肉200克、乾香菇5朵、蝦米20克、油蔥酥30克

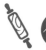
作法

1. 先將芋頭去皮、洗淨、刨絲。
2. 在來米粉與 800 克的水混合，拌成漿。
3. 加入鹽、味素、糖、香油等調味料拌勻。
4. 備一長 29 公分 × 寬 19 公分 × 高 6 公分的容器，同時鋪上玻璃紙。
5. 取一只鍋，放入剩餘 1600 克的水煮滾。

6. 慢慢加入粉漿。

7. 再放入爐火中，開小火加熱。

8. 拌至攪拌器有沉重感時熄火。

 Tips 離火再繼續拌至濃稠，這動作非常重要。如果太慢熄火，整鍋都糊化會變成糊狀，口感不會Q嫩。所以攪拌器有沉重感時，就要立即熄火取出，這時才是濃稠的液漿，口感才會Q嫩。

9. 離火再繼續拌至濃稠。

10. 將粉漿放入舖有玻璃紙容器中，約 1/5 厚。

11. 在粉漿上放入一層芋頭絲，再蓋上一層粉漿。

12. 作法 11 的動作重覆多次，直至粉漿和芋頭絲用完。

13. 最上層再覆蓋一層油蔥酥。

14. 放入蒸籠以中火蒸 60 分鐘。

15. 以竹籤叉入，用手摸不黏指，即可取出。

16. 放涼倒扣取出玻璃紙，即可切成所需大小。

客家菜包

外皮軟 Q 的客家菜包，內餡包著鹹香多汁的蘿蔔絲、香菇⋯等，真的很豐盛。

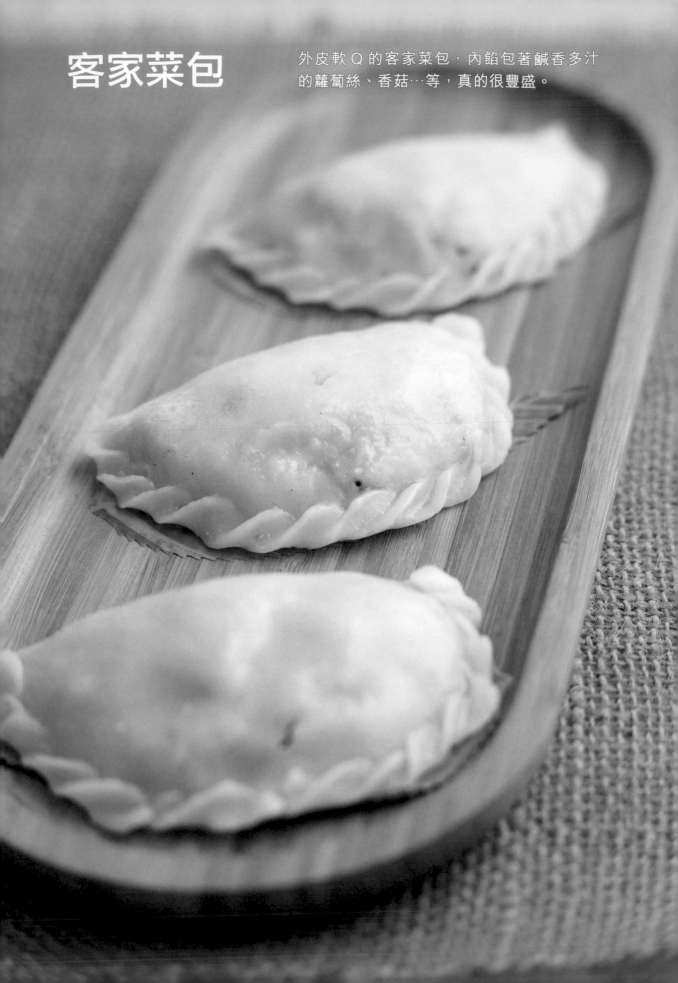

份量

每個 80 克 (外皮 50 克、內餡 30 克)，可做 20 個

材料

外皮 糯米粉 600 克、水 480 克

內餡 絞肉100克、蝦米10克、蘿蔔絲500克、鹽6克、香菇絲15克、油蔥酥20克、味素12克、糖10克、胡椒粉3克

作法

1. 先將蘿蔔洗淨，去皮刨絲。
2. 用鹽滲入蘿蔔絲中拌勻，靜置 30 分鐘後，擠乾水份備用。
3. 香菇絲先洗淨，浸泡至柔軟膨漲。
4. 將內餡材料備妥。
5. 取一只鍋，放入少許沙拉油熱鍋。
6. 倒入蝦米先炒出香味後，倒入香菇續炒至香味出來。

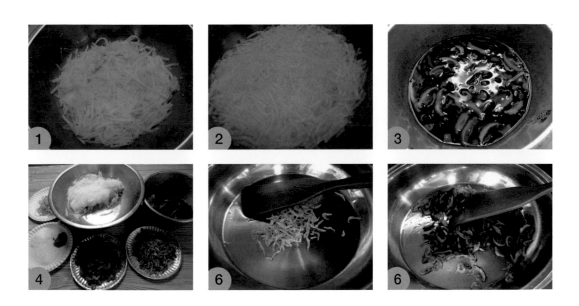

7. 加入調味料，鹽、味素、糖和胡椒粉。

8. 倒入擠乾的蘿蔔絲炒乾水份。

9. 最後加入油蔥酥，拌勻後取出放涼備用。

10. 將外皮材料的糯米粉與水混合拌成團。

11. 取 50 克麵團壓扁成麵皮。

12. 取一鍋放入少許水煮滾。

13. 放入壓扁的麵皮，煮至浮起。

14. 取出放入麵團中揉至光滑。

15. 分割成每個 50 克，搓圓。

16. 壓扁，分別包入 30 克的餡料。

17. 捏成橢圓形，收口向上捏合。

18. 底部墊粽葉 (需抹油，並剪掉多餘的粽葉) 或饅頭紙。

19. 放入蒸籠，以中火蒸 10 分鐘。

　　🅣ips 大火蒸 8 分鐘、小火蒸 15 分鐘。但不宜蒸久，容易扁塌不好看。

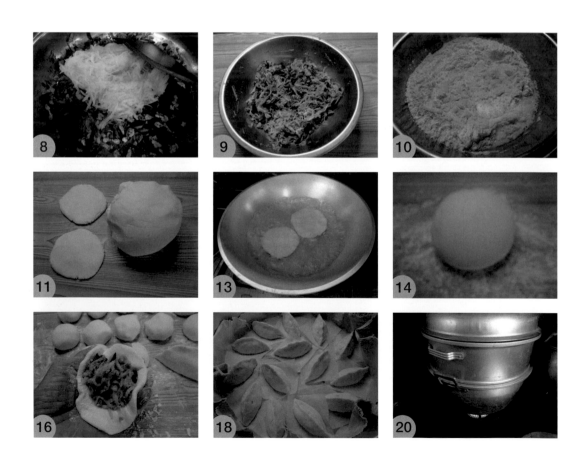

糖葫蘆

各式水果外表裹上糖衣而成的糖葫蘆，是大人的甜蜜回憶、孩子的夢幻點心。

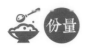 **份量**

每串 3 粒,可做 10 串

 材料

特砂 300 克、麥芽 10 克、水 150 克、竹籤 10 支、棗子 30 粒、番茄、草莓

 作法

1. 將準備要沾的水果先洗淨後,徹底晾乾。

2. 棗子、番茄、草莓用竹籤插成一串。

 Tips 視各人喜好,亦可選用櫻桃、李子等其他水果。

3. 將特砂、麥芽、水放入鍋中,以大火煮滾。

 Tips 麥芽不能用太多容易回潮黏牙。

4. 煮滾後,轉中火續煮,並將鍋邊洗淨,避免殘糖焦邊。

5. 續煮至 150 度熄火。

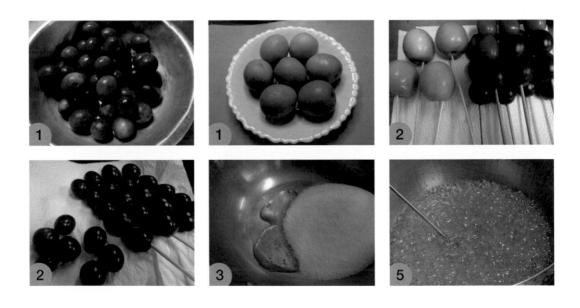

6. 將串好的番茄,沾上煮好的糖漿。

　　Ｔips 將沾好糖漿的番茄,平放於鐵板上待涼。其他水果串也是如此。

7. 古早的棗仔糖,都是插入香蕉梗中,使其自然晾乾,或是插入由稻草紮成的圓柱中。也可插入保麗龍中自然晾乾。

Ｔips

- 現在均用原色,不在糖裡加色素了。

- 糖溫不夠容易回軟黏牙;糖溫太高容易脆硬咬不動。

- 沾糖水的時候鍋子最好傾斜 45 度較好沾,而且不能太慢,否則糖衣會太厚。

- 如果不想用麥芽,可在糖水煮至 110 度時,倒一些出來,留做麥芽糖水 (如同老麵),下次使用時再加白糖及水就可熬煮了,且這種糖衣也較薄、較輕脆。

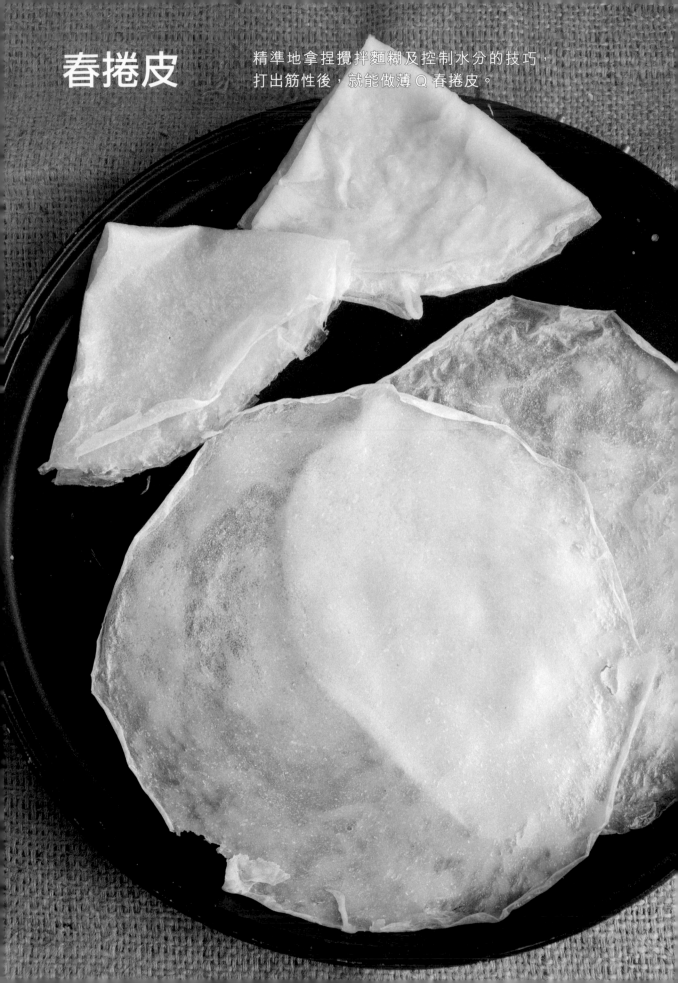

春捲皮

精準地拿捏攪拌麵糊及控制水分的技巧，
打出筋性後，就能做薄 Q 春捲皮。

 份量

每張 30 克，可做 30 張

 材料

高筋麵粉 600 克、鹽 10 克、水 700 克

 作法

1. 先將高筋麵粉、水、鹽備妥、混合。

 Tips 先用 650 克的水加入麵粉裡，留 50 克當麵皮攪好後再覆蓋其上，以防結硬塊。

2. 以低速攪拌成麵糊，轉中速再拌 5 分鐘。

3. 轉 3 檔用高速拌至光滑不黏容器。

4. 將麵糊取出放入鋼盆中，表面用 50 克的水澆面以防表皮乾涸，再用保鮮膜蓋好，冷藏一晚。

 Tips 麵糊沒有靜置，會被筋性綁住，會顯得厚一點，口感偏硬所以須要靜置。

5. 準備平底鍋開小火預熱 3 分鐘，等溫度到達時轉小火保溫。表面擦點油，再用布擦乾，避免因過油而無法黏板。

6. 將麵糊抓出筋性，再用麵糊試平底鍋溫度。

 Tips 餅皮慢慢翹起，表示爐溫剛好；很久才翹起，表示爐溫還不溫；下鍋就馬上翹起時，則表示爐溫過熱。

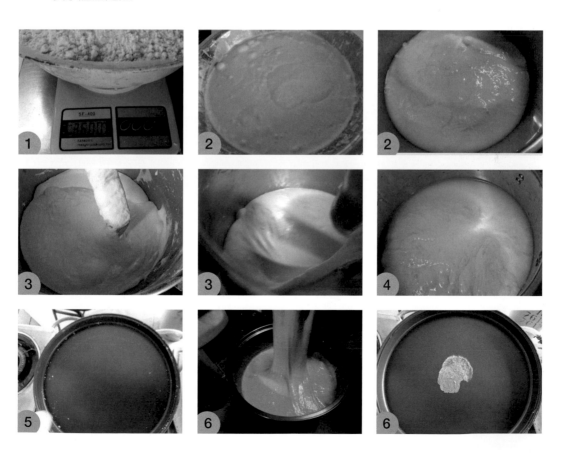

7. 爐溫不溫時，需等一下再擦；爐溫過熱時，則得先將火熄掉等一下再開。

8. 當爐溫適當時，就可以開始擦麵皮。

9. 用右手姆指及食指中間的虎口將麵糊剪下，順便以左右旋轉方式抓起麵糊在空中彈幾下。

10. 將五指伸直，向盤中繞一圈，需略為用力將麵糊控制在掌心中，這樣才會擦出又薄又圓的春捲皮，一斤約有 22 張。

11. 如果五指彎曲，皮就會很厚。

12. 當麵糊從旁邊翹起，就可撕下放冷。

13. 依先後次序排放，避免黏着。

14. 上面在蓋一層布以防風乾。

15. 重覆這些動作，直到麵糊擦完為止。

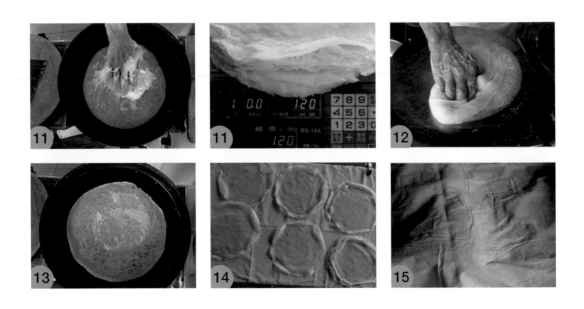

🇹ips

● 麵糊會因過熱而失去彈力，無法繼續擦，所以會留一些底，須冷藏後才能恢復彈性。

● 平底鍋的厚薄與爐火的冷熱與春捲皮有重大關連，平底鍋以不沾鍋最好用，其中又以38鍋及可麗餅平版鍋最好用。不須抹油及養鍋，溫度到達100度即可擦春捲皮；如用鐵鍋及不銹鋼鍋，須養鍋、擦油，較為費時。

● 麵糊的軟硬直接影響春捲皮的厚薄。麵糊太硬會使春捲皮不容易搓開，被筋性綁住所以會厚一點；麵糊太軟會因容易拉開而顯得較薄。

春捲

春捲講究口感豐富，內餡鮮美多汁又多樣，
當點心或正餐皆適宜。

 份量

每張 30 克，可做 90 張

 材料

外皮 請參考本書 213-214 頁
內餡 紅蘿蔔、豆薯、韭菜、豆芽菜、青蒜、蛋絲、
　　　　皇帝豆、肉絲、香腸、高麗菜、軟質五香豆干
調味料 鹽、味素
佐料 花生粉、糖粉

 作法

1. 紅蘿蔔去皮洗淨，刨絲備用。

2. 豆薯去皮洗淨，刨絲備用。

3. 韭菜洗淨切段，備用。

4. 軟質五香豆干切薄片備用。

5. 皇帝豆去皮，撥成兩半備用。

6. 將青蒜洗淨，切段備用。

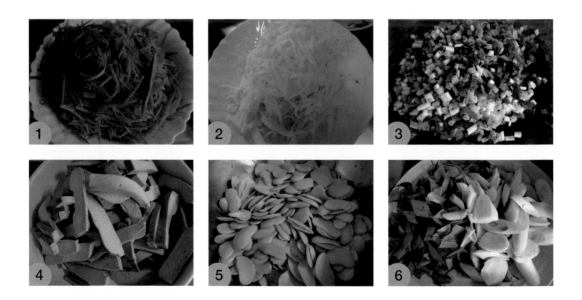

7. 豬肉切絲備用。

8. 將香腸炸熟，每條切成四片。

9. 豆芽菜加入調味料，炒熟備用。

10. 將高麗菜加入調味料，炒熟備用。

11. 豆薯加入調味，炒熟備用。

12. 將紅蘿蔔加入調味，炒熟備用。

13. 雞蛋打散，倒入鍋中煎熟後切絲。

14. 將韮菜加入調味料炒熟。

15. 軟質五香豆干加入調味料炒熟。

16. 皇帝豆加入調味料炒熟。

17. 所有內餡菜料全部備齊炒熟後，就可以開始包春捲了。

18. 桌上攤開兩張春捲皮，在兩張春捲皮各一半處重疊成一大張。

19. 在春捲皮上灑一些花生粉及糖粉，不喜甜者可以不用。然後鋪上自己喜愛的菜色，置於 ⅓ 處。

20. 捲起時先從底部掀起麵皮，蓋過菜料，再將兩旁疊起，開始由下而上捲起。

21. 捲好後裝入 5×6 的塑膠袋食用，以免湯汁流出，滴得滿手滿地。

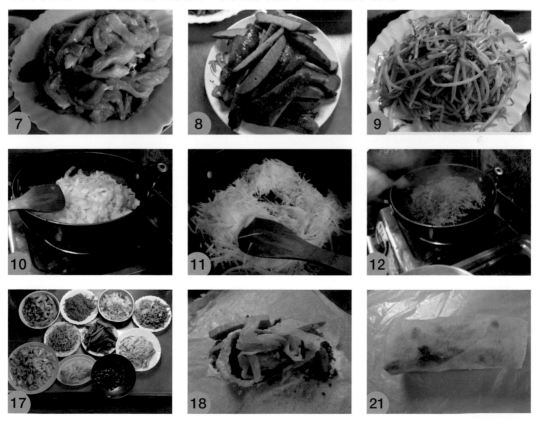

炸布丁

軟嫩滑順的布丁，油炸起鍋，香甜氣味四溢，入口要小心以免燙口。

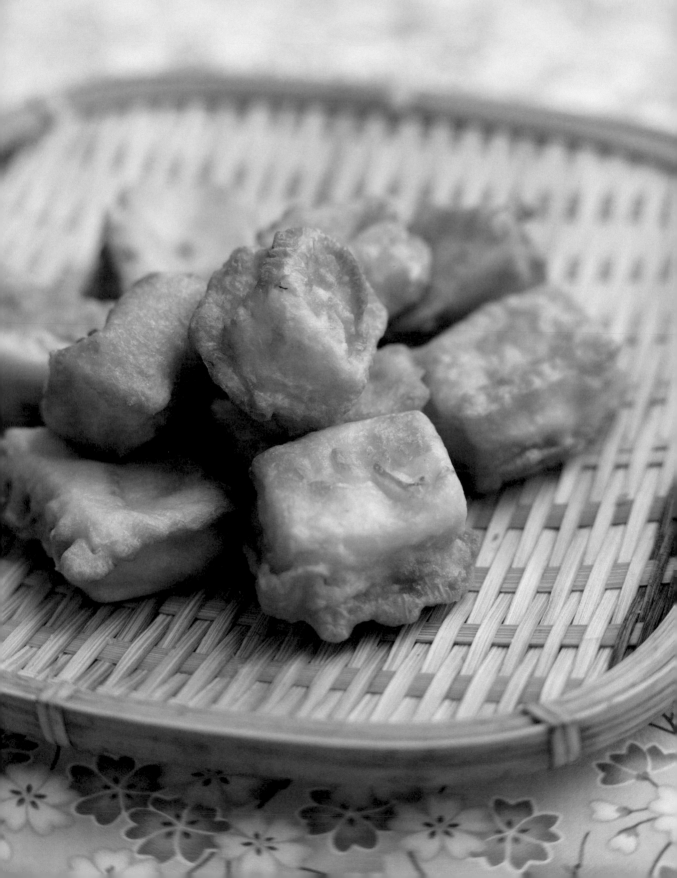

 份量

16 公分 ×12 公分一盤，可做 24 塊

 材料

外皮 在來米粉 40 克、低筋麵粉 20 克、糖粉 20 克、全蛋 1 顆、鮮奶 30 克

內餡 太白粉 10 克、低筋麵粉 30 克、奶粉 10 克、特砂糖 80 克、全蛋 1 顆、奶油 20 克、水 200 克

 作法

1. 先將布丁內餡材料中的太白粉、低筋麵粉、奶粉過篩，然後放入鍋中加入特砂糖、全蛋、奶油拌勻，慢慢加水混合均勻。

2. 放入爐中以隔水加熱方法，將作法 1 煮至濃稠成為糊狀，稍微冷卻後放入冰箱冷藏至凝固即成。

3. 將布丁餡切成方塊。

4. 將布丁外皮材料的在來米粉、低筋麵粉、糖粉過篩，再加入全蛋、鮮奶拌勻成漿狀。

5. 熱油鍋至 150 度。

6. 用竹叉子叉入凝固後，切好的布丁方塊餡。

7. 將布丁餡放入粉漿中沾勻。

8. 先放一塊布丁方塊試油溫。

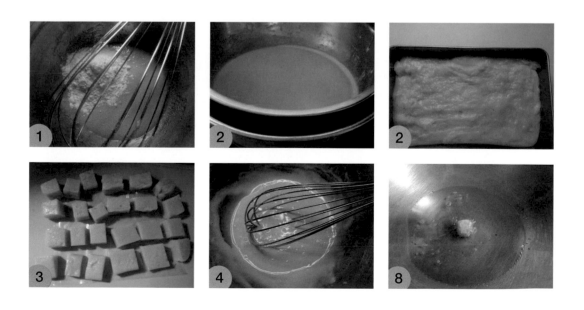

9. 當浮起時再一顆顆放入。

 Tips 「炸布丁」要有技巧，不能一下放太多會粘在一起，因為它是「沾漿」，所以一顆顆放
 會比較漂亮。最好是用竹叉穿透，炸定型熟透後再提起。

10. 用鍋鏟將布丁略為翻動。

11. 炸至金黃即可撈起。

 Tips 「炸布丁」時要注意，因布丁餡很軟，容易夾碎，請小心使力，以免布丁餡破碎。

 炸布丁火力不能太小，以免炸久容易造成爆餡。

12. 放在吸油紙上吸去多餘的油。

炸豆腐

炸豆腐在日本料理店非常受歡迎，可以當
開胃菜，也是解饞小點。

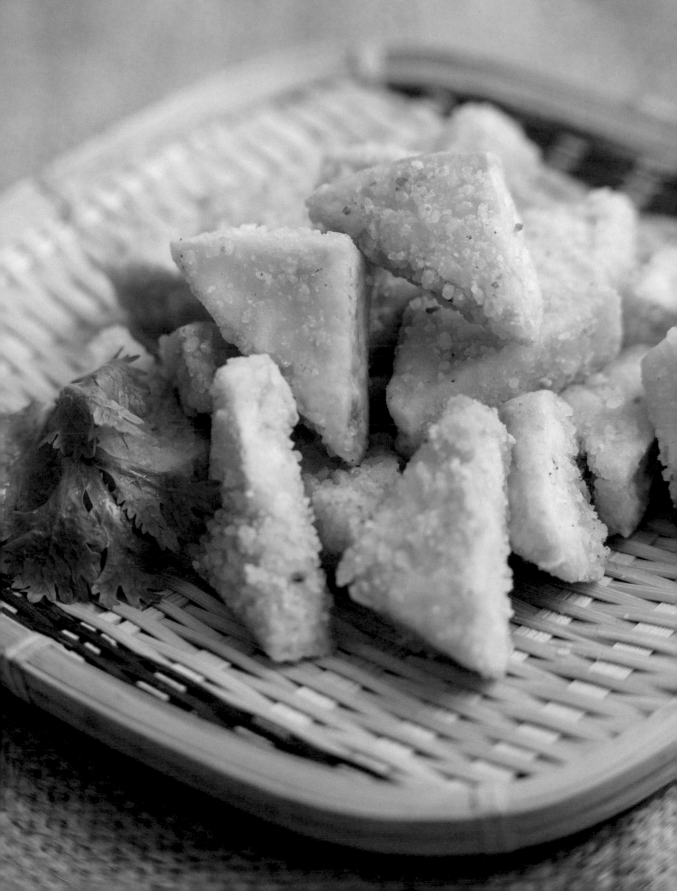

 份量

每個 50 克，可做 24 塊

 材料

炸豆腐 在來米粉 30 克、地瓜粉 50 克、板豆腐
300 克

調味料 醬油 50 克、青蔥 30 克、番茄醬 10 克、
味素 3 克、糖 5 克、白香油 5 克

 作法

1. 將板豆腐切成16小塊。

2. 在來米粉與地瓜粉拌勻。

3. 將豆腐塊放入粉堆中裹勻。

4. 熱油鍋至160度。

5. 先放一塊豆腐試油溫。

6. 看到豆腐浮起時，再放入裹好粉的豆腐。

7. 用鍋鏟將豆腐略為翻動。

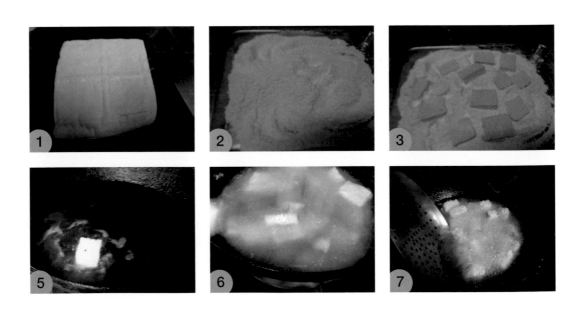

8. 炸至金黃即可撈起。

9. 將調味料的材料味素、糖、醬油、青蔥、番茄醬、白香油拌勻，即可做為沾醬。

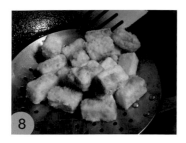
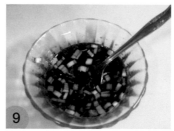
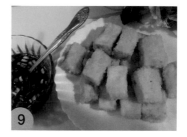

呂師傅說故事

小時候，老母親為了怕我們吃膩食物，用了簡單的材料—最便宜的豆腐，變化出各種口味，「炸豆腐」就是其中一味。

紅棗豆漿

加入紅棗而成的豆漿，有棗的香氣和絲絲的甜，口感更豐富，營養滿分。

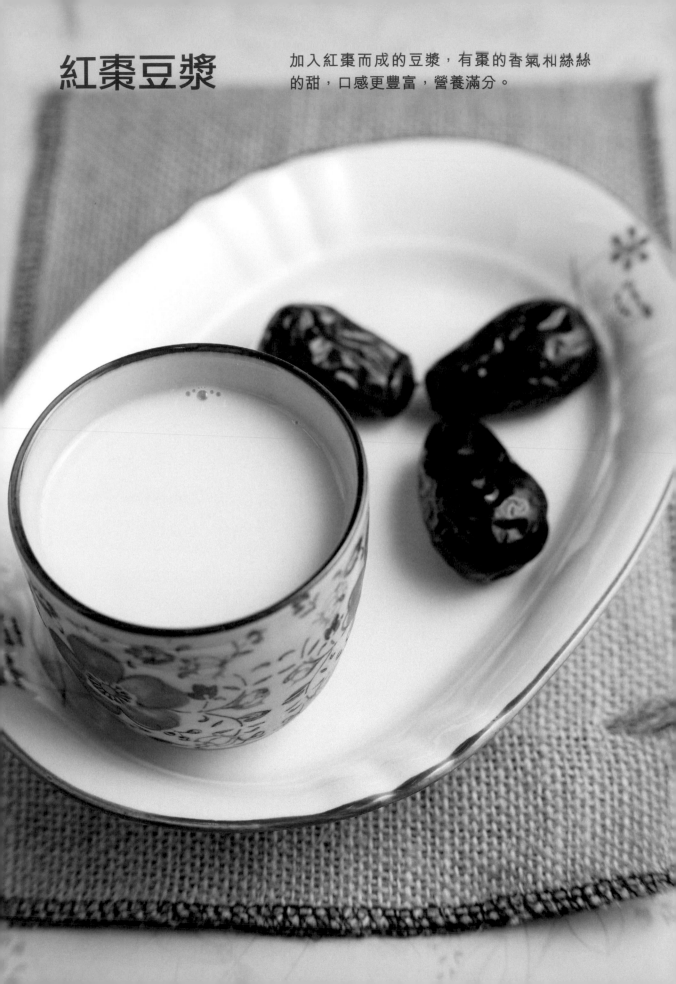

份量

每杯 360cc，可做 6 杯

材料

非基因改造黃豆 160 克、特砂糖 80 克、水 2000 克、紅棗 70 克

作法

1. 先將黃豆洗淨、紅棗去籽，分別用 3 倍的水浸泡 4 小時以上，冬天則須 6 小時以上，將黃豆及紅棗徹底泡軟。

2. 黃豆、紅棗瀝乾水分後，加 800 克的水，放進果汁機攪碎磨成漿。

 Tips 做豆漿建議最好用磨豆機較為細膩，如用果汁機較為粗糙，可能會影響口感及成分。

3. 剩餘 1200 克的水放入鍋中，開大火煮滾。

4. 放入特砂糖繼續煮滾後，加入豆漿紅棗。

5. 看見豆漿逐漸由大泡泡變小泡泡，開始冒煙，逐漸上升，轉小火用濾網撈出泡沫再開中火。

6. 當泡沫再逐漸上升，用濾網撈出泡沫。如此重覆三次，最後轉小火續熬 10 分鐘再關火。

7. 最後用濾網濾一次，以確保豆漿清淨。

⊕ips

● 分辨基因改造與非基因改造黃豆，可從外觀與做成豆漿兩個方法判斷。基因改造黃豆的外觀暗黃，呈橢圓或扁圓形；非基因改造黃豆的外觀明黃，呈圓形顆粒飽滿。此外基因改造黃豆做成豆漿後，沒有豆漿香味，假如放久會沉澱，且有沙沙的口感；使用非基改黃豆做豆漿，在煮的過程就會聞到豆漿的香味，且沒有沉澱的問題，口感滑溜好順口。

呂師傅說故事

豆漿的由來，據說是西漢淮南王劉安為了孝順母親，遂將黃豆研磨成漿，讓母親服下。因為豆漿有利水、制熱、解毒等功效；紅棗又有止咳潤肺、補血養顏、壯脾健胃的功效，所以病情也逐漸好轉。後來又將石膏混入豆漿裡，使其成為豆腐，因此淮南被認為是豆腐的故鄉，劉安也被奉為豆腐的始祖。

草莓菜燕

晶瑩剔透的洋菜，裹著酸甜的草莓，口感清涼舒爽，最適合夏天。

份量

長 17 公分、寬 13 公分、高 3.5 公分,可做一盤

材料

本體 洋菜條 10 克、水 800 克、特砂 80 克、新鮮草莓 300 克

裝飾 新鮮草莓6顆

作法

1. 草莓徹底洗淨後瀝乾。

2. 將草莓放入果汁機打成泥狀。

3. 洋菜條先洗淨泡於水中 2 小時以上。

4. 將所有材料備齊。

5. 洋菜條撈出放於鍋中,加水 800 克。

6. 用小火煮至洋菜條溶化。

7. 續用中火煮滾。

8. 滾後加入特砂 80 克。

9. 草莓泥和溶化的洋菜條一起煮滾。

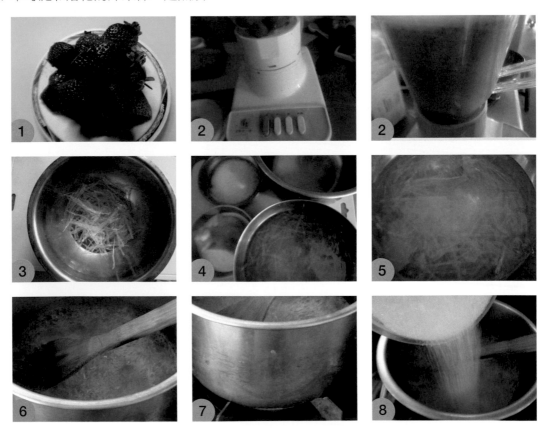

10. 煮至 102 度熄火。

11. 準備長 17 公分、寬 13 公分、高 3.5 公分的白鐵盤一個，四週擦油並將草莓切半，分開盤列在盤底。

12. 先勺一些，淋薄薄一層，蓋過草莓就可。

　　◎ips 不宜淋下太多，避免草莓浮起滑動影響美觀。

13. 待稍微凝固即可全部灌滿。

14. 放入冰箱冷箱 2 小時，使其凝固。

15. 冷却後即可脫模包裝。

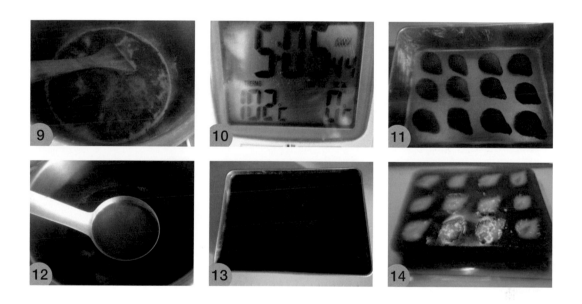

杏仁豆腐

加入南杏的合仁豆腐，散發淡淡香氣，嫩甜可口，吃來齒頰留香。

份量

長 30 公分 x 寬 24 公分 x 高 5 公分，可做一盤

材料

本體 洋菜條 8 克、南杏 80 克、水 1600 克、奶粉 40 克、特砂糖 120 克

裝飾 櫻桃罐頭 (小罐) 1 罐、水蜜桃罐頭 1 罐

作法

1. 洋菜條先洗淨泡於水中 2 小時以上。
2. 南杏洗淨浸泡 30 分鐘。
3. 將南杏與奶粉一起放入果汁機，加 800 克的水打成漿。
4. 撈出洋菜條放於鍋中，加入剩下 800 克的水，用小火煮至溶化。
5. 加入打好的杏仁漿及砂糖，轉中火煮滾。
6. 轉小火續煮 2 分鐘，讓液態更為穩定後熄火。
7. 備一白鐵盤 (長 30 公分 x 寬 24 公分 x 高 5 公分) 四周擦油。
8. 將煮好的杏仁漿過濾後，慢慢倒入白鐵盤中。
9. 待白鐵盤內的杏仁漿稍冷時，放入冰箱冷藏。

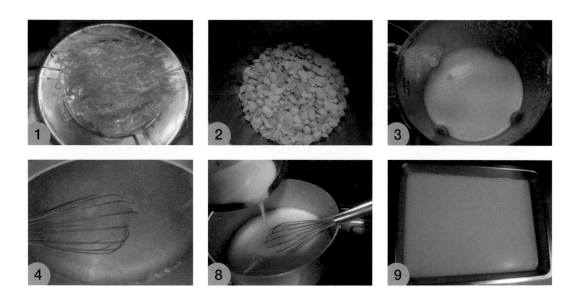

10. 凝固後，倒扣於砧板上，再切成所需大小。

11. 將切好的杏仁豆腐，加入自己熬好或購買的糖漿，再加入水蜜桃 (切碎) 及櫻桃做為點綴。

Tips 推薦杏仁豆腐幾種吃法：

可以直接食用或加礦泉水食用均可。

將椰漿及細冰糖一起拌到冰糖溶化後，加入切好的杏仁豆腐，再加入水蜜桃 (切碎) 及櫻桃做為點輟。

也可加入水蜜桃汁風味更佳。

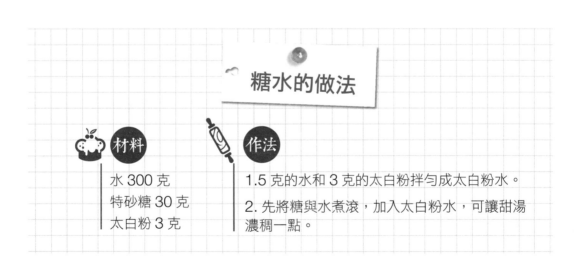

糖水的做法

材料

水 300 克
特砂糖 30 克
太白粉 3 克

作法

1. 5 克的水和 3 克的太白粉拌勻成太白粉水。

2. 先將糖與水煮滾，加入太白粉水，可讓甜湯濃稠一點。

油圈

北京小吃油圈，也有人稱焦圈，起鍋金黃油亮，酥脆油香的口感，老少皆宜。

份量

每個 50 克，可做 20 個

材料

高筋麵粉 600 克、溫水 380 克、鹽 6 克、無鋁泡打粉 15 克、小蘇打粉 8 克

作法

1. 先將所有材料備齊。
2. 放入盆中，拌成光滑麵團。
3. 從盆中取出麵團，用塑膠袋包好靜置 1 小時。
4. 取出麵團，置於面板上搓揉脫氣。
5. 放入鋼盆中，用保鮮膜蓋好，再靜置 1 小時。
6. 將鬆弛後的麵團拉開擀長，再由上往下捲起，放入擦油的塑膠袋包緊，放置半小時。
7. 桌面灑上手粉，打開塑膠袋，將長條麵糰擀成寬約 50×5 公分的長條麵皮，分成兩條。
8. 再將長條麵皮擀成寬約 10 公分 x 厚 1.5 公分的長形麵皮。
9. 杷表皮的粉刷清，用刀子切割成寬 2 公分的小長麵皮。
10. 將兩片麵皮以相對方式重疊。
11. 在重疊的中間切一長孔。
12. 雙手拿起麵條兩端輕輕由中間向外拉開成圓圈圈。

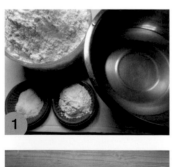

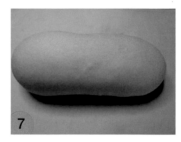
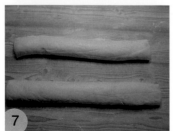
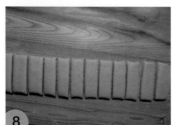
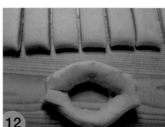

13. 放入約 160 度的油鍋中，炸至著色即可翻面，炸至兩面金黃即可撈出。

　Ｔips 在油炸的過程，麵圈會膨脹開來，須略為翻轉整形，炸好後放進瀝油網上。

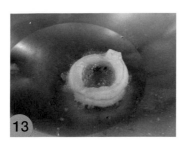

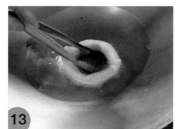

呂師傅説故事

做法有如「油條」的「油圈」，又名「小油鬼」，色澤金黃，狀如手觸，口感酥脆，風味獨特。原是清朝時期的宮廷點心，被流傳出來後，成為早晨喝豆漿時最佳搭檔，這一點和油條也是有異曲同工之妙。油圈因放置時間久容易產生酸氣，最早以鹼塊壓酸，但因鹼對身體不好會造成負擔，所以改用無鋁泡打粉代替。

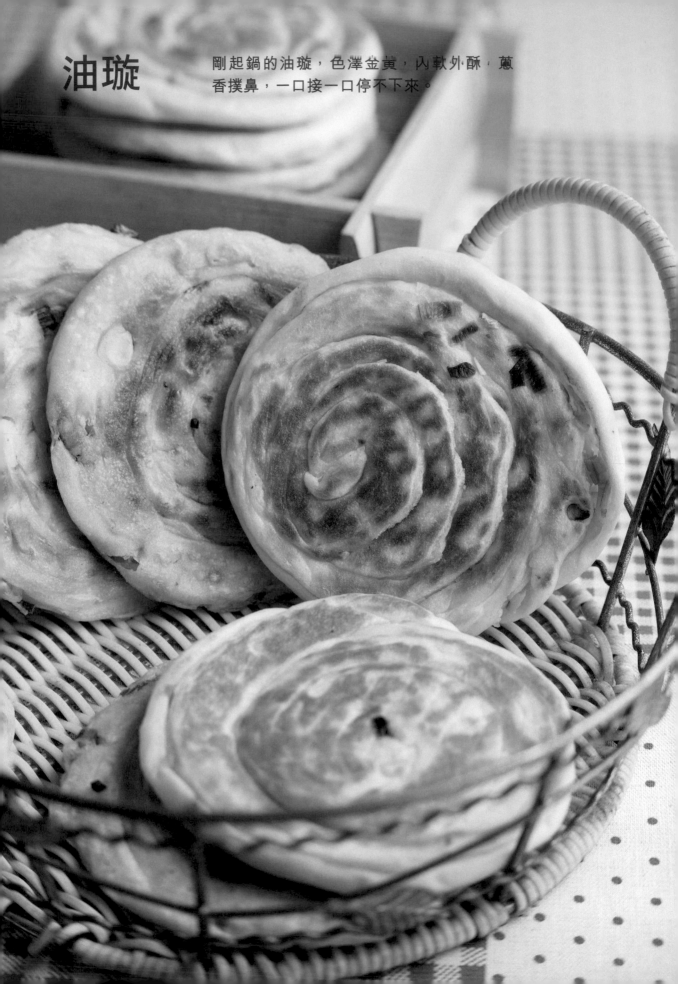

油璇

剛起鍋的油璇，色澤金黃，內軟外酥，蔥香撲鼻，一口接一口停不下來。

 份量

每個 60 克 (外皮 50 克，內餡 10 克)，可做 10 個

 材料

中筋麵粉 300 克、水 170 克
凝固豬油 50 克、葱花 60 克、鹽 3 克
油炸油 花生油 50 克

 作法

1. 先將所有材料備齊。

2. 將外皮材料放入鐵盆中，拌成光滑麵團。

3. 將作法 2 的麵團用塑膠袋包好，靜置半小時。

4. 取內餡材料的葱花，加入凝固豬油、鹽，放入盆中拌成葱油泥。

5. 將鬆弛後的麵團搓長，分成每個 50 克，搓圓，擀成約 1 厘米的厚度。

6. 中間抹葱油泥。

7. 對折成長條麵團。

8. 再桿長，然後由頂端開始捲起。

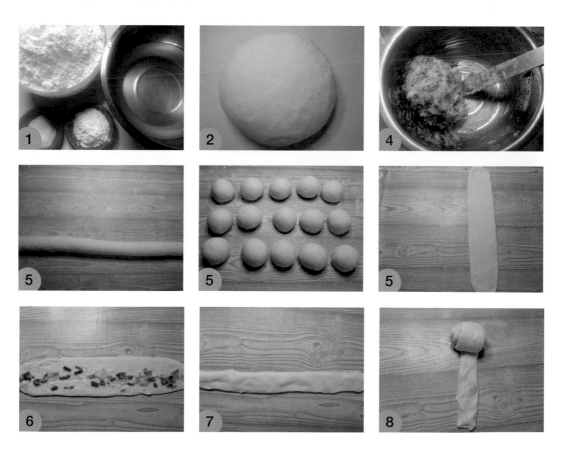

9. 邊捲邊拉褙袖，收口擠入底部。

10. 用姆指於中間壓入，讓螺紋向外擴展，使旋紋更為明顯。

11. 垂直平放於工作台上。

12. 平底鍋熱鍋，放入少許花生油熱鍋。

13. 放入油璇按扁，邊按邊旋轉。

14. 讓旋面擴開成為直徑 7 至 8 公分的圓面。

15. 排入平底鍋中壓扁。

　　🅣ips　排入平底鍋時才順手用煎匙壓扁。

16. 可連續放入 8 個，煎至金黃翻面。

17. 再煎至金黃色即可取出。

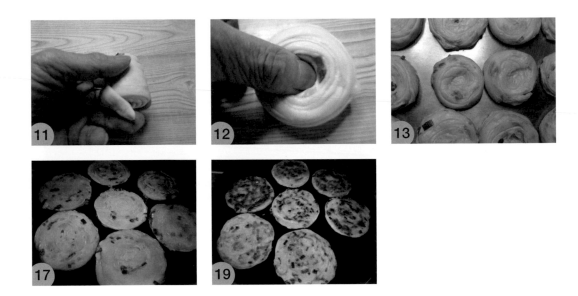

呂師傅說故事

　　「油璇」為中國山東省濟南的特色小吃，外酥內軟、
蔥味噗鼻。據說，清末風靡於濟南城，因為現做現
賣，頗受遊客及顧客歡迎，也深受巡官史的喜愛。
因為狀似螺旋，且用油煎，故而得名。

鍋粑

鍋粑是小時候引火燒材煮飯時的懷念滋味，
脆中略帶焦味，嘗得出香酥脆。

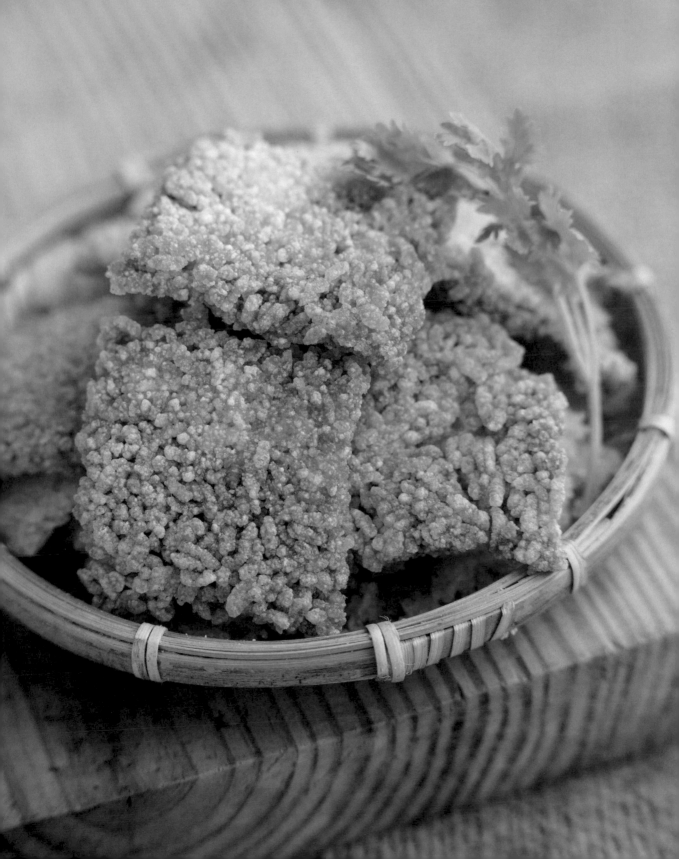

 份量

每盤 6 塊 (200 克)，可做 6 盤

 材料

蓬來米 600 克、水 750 克

 作法

水炸法

1. 蓬來米洗淨，與材料中的 750 克水浸 2 小時。

2. 將作法 1 的米濾乾水份，放入攝氏 80 度熱水中，以水炸法 (水須淹過米 1/3)，將蓬萊米炸至擴展呈光滑狀。

3. 起鍋，取出放入蒸籠蒸 15 分鐘。

4. 烤盤抹油，將蒸熟的米平舖於烤盤上。

5. 用麵刀切成長、寬各 5 公分的正方形。

6. 將烤盤放入烤箱，以上、下火各 120 度烤 60 分鐘，取出放涼。

7. 熱油鍋至 150 度，放下烤好的鍋粑油炸。

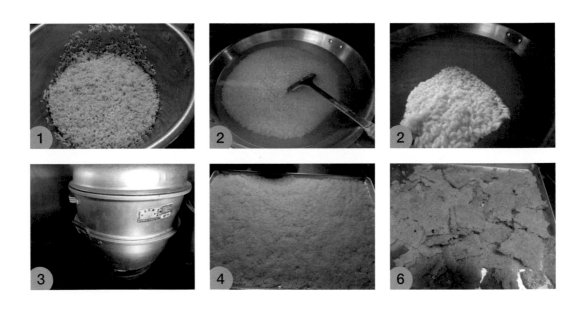

8. 炸至略為上色酥脆即可撈出。

⊤ips 煮熟的飯，放冷後放入冰箱冷藏一晚。隔天清晨再烤或曬太陽，這樣才不會黏在一起，也不會黏鐵盤。如果蒸熟後現做會黏在一起，不好切開，也會黏盤子。

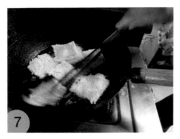
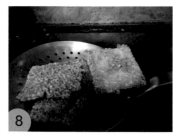
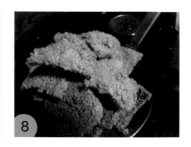

電子鍋做法

作法

1. 蓬來米洗淨，與材料中的 750 克水浸泡半小時。

2. 瀝乾水份再加入 300 克水。

3. 按下開關，煮至電子鍋跳起呈保溫狀態。

4. 再悶 5 分鐘，讓米粒更為熟成。

5. 烤盤抹油，從電子鍋取出煮熟的米平舖於烤盤上。

6. 用麵刀切成長、寬各 5 公分的正方形。

7. 將烤盤放入烤箱，以上、下火各 120 度烤 60 分鐘，取出放涼。

8. 熱油鍋至 150 度，放下烤好的鍋粑油炸。

9. 炸至略為上色酥脆即可撈出。

 ⊤ips 煮好或蒸好的飯，最好能放在冰箱內冰一晚，隔天才好用，否則會沾盤。

蝦仁鍋粑

熱騰騰的疏菜蝦仁淋在脆吱吱的鍋粑上，
感受到眼耳鼻舌的大滿足。

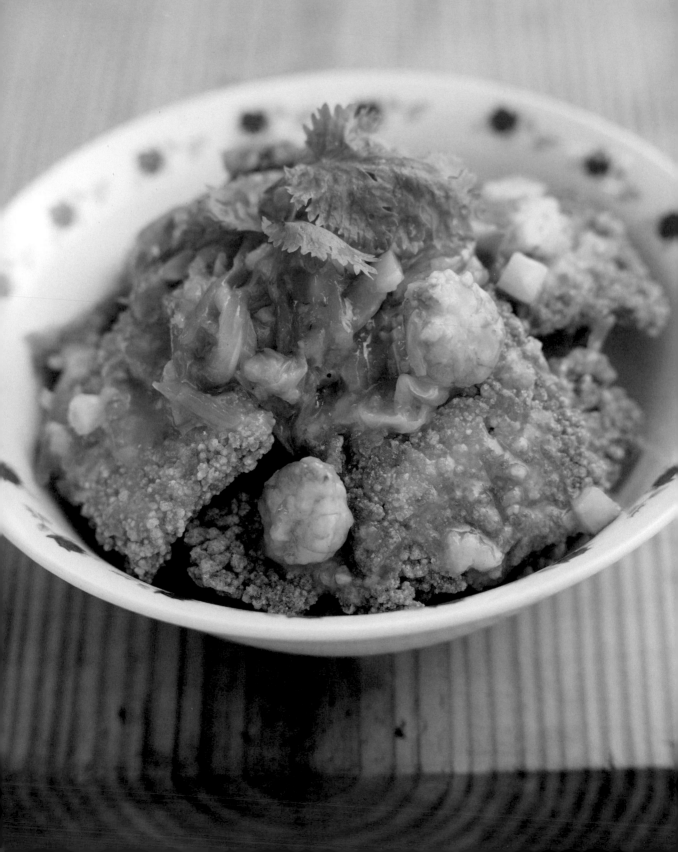

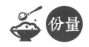

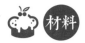

份量

每碗 750 克（鍋粑 300 克、
羹料 450 克），可做 4 碗

材料

炒料 青蔥 100 克、小黃瓜 80 克、紅蘿蔔 150 克、
香菜 20 克、蝦仁 200 克、蒜頭 20 克、雞
蛋 2 粒、鹽 5 克、糖 40 克、味素 10 克、
烏醋 20 克、香油 10 克

芶芡 太白粉 30 克、水 120 克

其他 鍋粑 1200 克、水 1200 克

Tips 鍋粑作法請參照本書 240-241 頁。

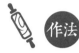

作法

1. 蒜頭去皮，洗淨拍碎切細；青蔥洗淨切段。

2. 小黃瓜洗淨切段、紅蘿蔔洗淨去皮切丁。將炒料備齊。

3. 平底鍋預熱，放上蒜末爆香，加入蔥花段繼續炒香。

4. 加入紅蘿蔔丁、小黃瓜段及蝦仁，太白粉與水拌勻，倒入鍋中芶芡。

5. 拌至濃稠狀即可熄火，加入香油拌勻。

6. 盤中放入炸好的鍋粑，淋上作法 7 的鍋物，撒上香菜即可上桌。

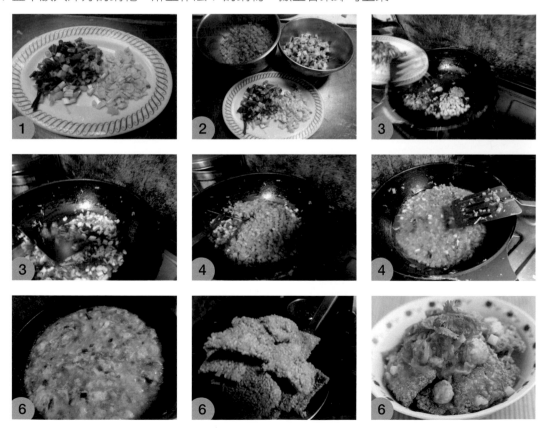

甜草仔粿

油亮亮的綠色外皮，飽滿的紅豆內餡，讓人看了食指大動。

份量

每個 40 克 (外皮 25 克、內餡 15 克)，可做 10 個

材料

外皮 糯米粉 200 克、蓬萊粉 100 克、艾草粉 3 克、水 270 克

內餡 紅豆 300 克、水 250 克、二砂糖 100 克、麥芽糖 30 克

作法

1. 糯米粉、蓬萊粉與水，混合拌成團，再分割成 6 個，分別壓扁。
2. 取一鍋放入 6 分滿的水煮滾後，放入作法 1 壓扁的麵皮煮至浮起。
3. 取出放入盆中，加入艾草粉，揉至光滑。
4. 用手擠出分成每個 25 克，壓扁，分別包入 15 克的紅豆餡。
5. 捏成橢圓形，收口向上捏合。
6. 底部墊粽葉，須抹油，並剪掉多餘的粽葉；或用饅頭紙或用油脂紙杯墊底。
7. 放入蒸籠以中火蒸 10 分鐘。(大火蒸 8 分鐘，小火蒸 15 分鐘)。

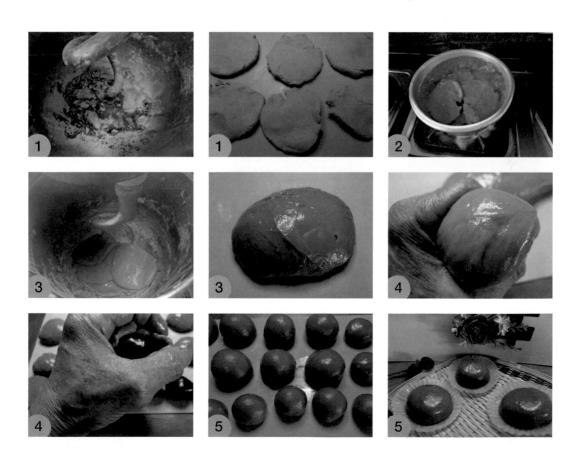

鹹草仔粿

蒸炊過後最好吃，外皮軟薄Q彈，內餡鹹香交錯，散發復古的香氣。

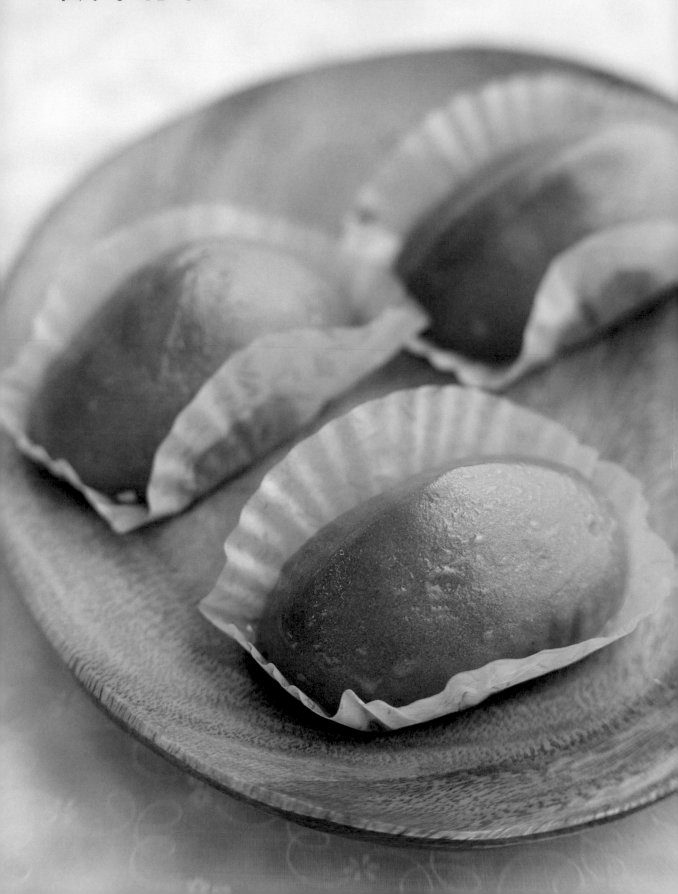

 份量

每個 80 克 (外皮 50 克、內餡 30 克)，可做 20 個

 材料

外皮 糯米粉 400 克、蓬萊粉 200 克、艾草粉 3 克、水 540 克

內餡 絞肉200克、蝦米30克、蘿蔔絲乾150克、鹽3克、香菇絲15克、油葱酥30克、味素10克、糖6克、胡椒粉3克

 作法

1. 先將蘿蔔泡水一小時至膨脹。

2. 香菇絲洗淨，浸泡至柔軟膨漲，備妥所有內餡材料。

3. 取一隻鍋放入少許沙拉油熱鍋。

4. 倒入蝦米先炒出香味後，倒入香菇絲續炒。

5. 加入鹽、味素、糖和胡椒粉等調味料。

6. 倒入擠乾的蘿蔔絲炒乾水份。

7. 最後加入油蔥酥，拌勻後取出即為內餡，放涼備用。

8. 取糯米粉、蓬萊粉與水混合，拌成麵團。

9. 取一鍋放入少許水煮滾。

10. 取作法 1 的 50 克麵團壓扁，放入壓扁的麵皮煮至浮起。

11. 取出，將麵皮揉成光滑麵團，將麵團分割成每個 50 克，搓圓。

12. 壓扁，分別包入 30 克的餡料，捏成橢圓形，收口向上捏合。

13. 底部墊粽葉或用饅頭紙，若選擇粽葉，須抹油，並剪掉多餘的部分。

14. 放入蒸籠以中火蒸 10 分鐘。

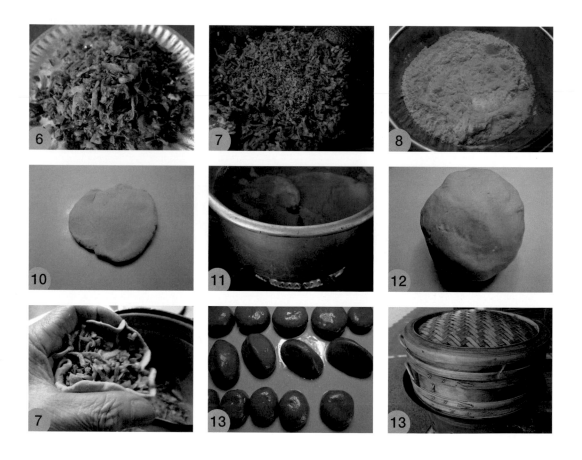

Tips

- 若使用大火蒸 8 分鐘，小火蒸 15 分鐘。

- 這道粿不宜蒸久，容易變扁不好看。

後記

感謝各位對我的支持與愛護，從104年出版第一本《懷舊糕餅90道》，至今已經出版了3本。

這本以日式點心為主的糕餅書，是我最早學到的點心；那時已是台灣光復後十幾年了，受到日本文化的影響，有些日式點心被留傳下來。我有幸「路過」，一句「路過」就把看過、學過、做過，一語帶過。

這一、兩年密集出國，為的是想找回一些已經失去的糕點，及地方特色糕餅。雖然不慎摔斷右腿，為了能將古早味更完整的記錄下來還是值得，因為在過程中尋回了好多道的名點及糕餅，並一一寫入書裡。這一本書可說是中式點心的精華，它融合了傳統的手藝，並且加入了製作的要領 (直接在步驟下面加註紅字解說，讓你隨看隨懂)，全書更使用了超過 1 千多張圖片來分解步驟。更感謝出版社一字不刪的照原稿刊出，使這一本書更加詳盡完美。

我知道以往學過這些古早味點心的人，應該年齡都在 70 歲以上了，至今，大部份都已退休或凋零。有感古早味糕餅已逐漸消失，又恐後繼無人，因此更讓我自覺有義務將它留下來，為歷史做些見證。 目前我出版過的三本書裏，對古早傳統的月餅，僅在第一本著作《懷舊糕餅 90 道》中，寫出鳳梨酥、棗泥、冰皮月餅，無法窺視古早月餅全貌。所以接下來預計出版的第四本著作將會以「中秋月餅」為主題，寫出糕漿餅皮的製作、油皮酥的要領以及餡料的炒製，呈現早年製作月餅的過程，明年中秋節前若出版，便可重現當時古早味月餅精髓。

對於未來出書計劃尚有《風雨食譜》(書名暫定)，是一本綜合食譜，包含了麵食、點心、糕餅等綜合性食譜；另一本《細說饅頭》(書名暫定) 則是針對包子、饅頭的探討與製作，同時解惑為何蒸籠蓋一打開饅頭就萎縮等問題，分享克服與補救的訣竅。《精華版》則蒐集我歷年的教學品項，並編輯成冊，書中還將收錄我開餅店及早餐店的人氣商品。最後也想寫一本「我的糕餅人生」，做為完美的句點。在此還是要再感謝各位對我的支持與厚愛，也請繼續支持我，謝謝大家！

風雨師傅　呂鴻禹
2017 年 10 月

懷舊糕餅

跟著老師傅學做特色古早味點心

③

http://www.ju-zi.com.tw

三友圖書

友直 友諒 友多聞

作 者	呂鴻禹
攝 影	呂鴻禹
步 驟 攝 影	楊志雄
編 輯 對	翁瑞祐
校 對	羅德禎、翁瑞祐
封 面 設 計	曹文甄
美 術 設 計	劉錦堂、曹文甄

發 行 人	程安琪
總 策 畫	程顯灝
編 輯	呂增娣
總 主 編	翁瑞祐、羅德禎
主 編	鄭婷尹、吳嘉芬
	林憶欣
編 輯	劉錦堂
美 術 主 編	曹文甄
美 術 編 輯	呂增慧
行 銷 總 監	謝儀方
資 深 行 銷	李　昀

發 行 部	侯莉莉
財 務 部	許麗娟、陳美齡
印 務	許丁財
出 版 者	橘子文化事業有限公司

總 代 理	三友圖書有限公司
地 址	106台北市安和路2段213號4樓
電 話	(02) 2377-4155
傳 真	(02) 2377-4355
E - m a i l	service@sanyau.com.tw
郵 政 劃 撥	05844889 三友圖書有限公司

總 經 銷	大和書報圖書股份有限公司
地 址	新北市新莊區五工五路2號
電 話	(02) 8990-2588
傳 真	(02) 2299-7900

| 製 版 印 刷 | 鴻嘉彩藝印刷股份有限公司 |

初 版	2017年10月
定 價	新台幣 450元
I S B N	978-986-364-109-4 （平裝）

國家圖書館出版品預行編目 (CIP) 資料

懷舊糕餅3：跟著老師傅學做特色古早味點心
／ 呂鴻禹作. -- 初版. -- 臺北市：橘子文化，
2017.10
　　面；　公分

ISBN 978-986-364-109-4（平裝）

1.點心食譜
427.16　　　　　　　　　106014815

地址： 縣/市 鄉/鎮/市/區 路/街
段 巷 弄 號 樓

三友圖書有限公司 收
SANYAU PUBLISHING CO., LTD.

106 台北市安和路2段213號4樓

三友圖書
讀書俱樂部

「填妥本回函，寄回本社」，即可免費獲得好好刊。

粉絲招募
歡迎加入

臉書／痞客邦搜尋
「三友圖書-微胖男女編輯社」
加入將優先得到出版社提供
的相關優惠、
新書活動等好康訊息。

四塊玉文創╳橘子文化╳食為天文創╳旗林文化
http://www.ju-zi.com.tw
https://www.facebook.com/comehomelife

親愛的讀者：
感謝您購買《懷舊糕餅 3：跟著老師傅學做特色古早味點心》一書，為感謝您對本書的支持與愛護，只要填妥本回函，並寄回本社，即可成為三友圖書會員，將定期提供新書資訊及各種優惠給您。

姓名 _____ 出生年月日 _____
電話 _____ E-mail _____
通訊地址 _____
臉書帳號 _____
部落格名稱 _____

1 年齡
☐ 18 歲以下　　☐ 19 歲～25 歲　　☐ 26 歲～35 歲　　☐ 36 歲～45 歲　　☐ 46 歲～55 歲
☐ 56 歲～65 歲　　☐ 66 歲～75 歲　　☐ 76 歲～85 歲　　☐ 86 歲以上

2 職業
☐軍公教 ☐工 ☐商 ☐自由業 ☐服務業 ☐農林漁牧業 ☐家管 ☐學生
☐其他 _____

3 您從何處購得本書？
☐博客來　☐金石堂網書　☐讀冊　☐誠品網書　☐其他 _____
☐實體書店 _____

4 您從何處得知本書？
☐博客來　☐金石堂網書　☐讀冊　☐誠品網書　☐其他
☐實體書店 _____　☐ FB（三友圖書 - 微胖男女編輯社）
☐三友圖書電子報　☐好好刊（雙月刊）　☐朋友推薦　☐廣播媒體 _____

5 您購買本書的因素有哪些？（可複選）
☐作者 ☐內容 ☐圖片 ☐版面編排 ☐其他 _____

6 您覺得本書的封面設計如何？
☐非常滿意 ☐滿意 ☐普通 ☐很差 ☐其他 _____

7 非常感謝您購買此書，您還對哪些主題有興趣？（可複選）
☐中西食譜　☐點心烘焙　☐飲品類　☐旅遊　☐養生保健　☐瘦身美妝　☐手作　☐寵物
☐商業理財　☐心靈療癒　☐小說　☐其他 _____

8 您每個月的購書預算為多少金額？
☐ 1,000 元以下　　☐ 1,001～2,000 元 ☐ 2,001～3,000 元 ☐ 3,001～4,000 元
☐ 4,001～5,000 元 ☐ 5,001 元以上

9 若出版的書籍搭配贈品活動，您比較喜歡哪一類型的贈品？（可選 2 種）
☐食品調味類　　☐鍋具類 ☐家電用品類　　☐書籍類 ☐生活用品類　　☐ DIY 手作類
☐交通票券類　　☐展演活動票券類 ☐其他 _____

10 您認為本書尚需改進之處？以及對我們的意見？

感謝您的填寫，
您寶貴的建議是我們進步的動力！